U0006582

105年最新版

華語領隊
外語領隊 考試

100～104年
歷屆試題題例

序號	考試代碼	考試名稱	等級	預定報名日期	預定考試日期	備註
1	105010	105 年公務人員初等考試	初等	104.10.20(二)〜10.29(四)	105.01.09(六)〜01.10(日)	分臺北、新竹、臺中、嘉義、臺南、高雄、花蓮、臺東八考區舉行。
2	105020	105 年第一次專門職業及技術人員高等考試醫師牙醫師藥師考試分階段考試、藥師、醫事檢驗師、醫事放射師、助產師、物理治療師、職能治療師、呼吸治療師、獸醫師考試	專技高考	104.10.13(二)〜10.22(四)	105.01.23(六)〜01.25(一)	1. 分臺北、臺中、臺南、高雄四考區舉行。 2. 電腦化測驗。
3	105030	105 年第一次專門職業及技術人員高等考試中醫師考試分階段考試、營養師、心理師、護理師、社會工作師考試	專技高考	104.10.13(二)〜10.22(四)	105.01.30(六)〜01.31(日)	分臺北、臺中、高雄三考區舉行。
4	105040	105 年專門職業及技術人員普通考試導遊人員、領隊人員考試	專技普考	104.12.01(二)〜12.10(四)	105.03.12(六)〜03.13(日)	分臺北、桃園、新竹、臺中、嘉義、臺南、高雄、花蓮、臺東、澎湖、金門、馬祖十二考區舉行。
5	105050	105 年公務人員特種考試關務人員考試	三等、四等、五等	105.01.05(二)〜01.14(四)	105.04.16(六)〜04.17(日)	關務特考分臺北、臺中、高雄三考區舉行。
		105 年公務人員特種考試身心障礙人員考試	三等、四等、五等	105.01.05(二)〜01.14(四)	105.04.16(六)〜04.17(日)	身心障礙人員特考分臺北、臺中、高雄、宜蘭、花蓮、臺東六考區舉行。
		105 年國軍上校以上軍官轉任公務人員考試	中將轉任、少將轉任、上校轉任	105.01.05(二)〜01.14(四)	105.04.16(六)〜04.17(日)	國軍上校以上軍官轉任公務人員考試僅設臺北考區。
6	105060	105 年專門職業及技術人員高等考試大地工程技師考試分階段考試、驗船師、第一次食品技師考試、高等暨普通考試消防設備人員考試、普通考試地政士、專責報關人員、保險代理人保險經紀人及保險公證人考試	專技高考、普考	105.02.23(二)〜03.03(四)	105.06.04(六)〜06.05(日)	分臺北、臺中、高雄三考區舉行。
7	105070	105 年公務人員特種考試警察人員考試	三等、四等	105.03.15(二)〜03.24(四)	105.06.18(六)〜06.20(一)	分臺北、新竹、臺中、嘉義、臺南、高雄、花蓮、臺東八考區舉行。
		105 年公務人員特種考試一般警察人員考試	二等、三等、四等	105.03.15(二)〜03.24(四)	105.06.18(六)〜06.20(一)	分臺北、新竹、臺中、嘉義、臺南、高雄、花蓮、臺東八考區舉行。

序號	考試代碼	考試名稱	等級	預定報名日期	預定考試日期	備註
7	105070	105年特種考試交通事業鐵路人員考試	高員三級、員級、佐級	105.03.15(二) ～ 03.24(四)	105.06.18(六) ～ 06.20(一)	分臺北、新竹、臺中、嘉義、臺南、高雄、花蓮、臺東八考區舉行。
8	105080	105年公務人員高等考試三級考試暨普通考試	高考三級、普考	105.03.29(二) ～ 04.07(四)	105.07.08(五) ～ 07.12(二)	1.分臺北、桃園、新竹、臺中、彰化、嘉義、臺南、高雄、花蓮、臺東、澎湖、金門、馬祖十三考區舉行。 2.7月8日至9日普通考試；7月10日至12日高考三級考試。
9	105090	105年第二次專門職業及技術人員高等考試中醫師考試分階段考試、營養師、心理師、護理師、社會工作師考試、105年專門職業及技術人員高等考試法醫師、語言治療師、聽力師、牙體技術師考試	專技高考	105.04.15(五) ～ 04.25(一)	105.07.23(六) ～ 07.25(一)	1.7月23日至24日分臺北、臺中、臺南、高雄、花蓮、臺東六考區舉行。 2.7月24日至25日牙體技術師考試僅設臺北考區。
10	105100	105年第二次專門職業及技術人員高等考試醫師牙醫師藥師考試分階段考試、藥師、醫事檢驗師、醫事放射師、助產師、物理治療師、職能治療師、呼吸治療師、獸醫師考試	專技高考	105.04.15(五) ～ 04.25(一)	105.07.28(四) ～ 07.31(日)	1.分臺北、臺中、臺南、高雄四考區舉行。 2.電腦化測驗。
11	105110	105年公務人員特種考試司法官考試（第一試）	三等	105.05.03(二) ～ 05.12(四)	105.08.06(六)	1.司法官考試第一試與律師考試第一試同時舉行，並採用同一試題。 2.分臺北、臺中、高雄三考區舉行。
		105年專門職業及技術人員高等考試律師考試（第一試）	專技高考	105.05.03(二) ～ 05.12(四)	105.08.06(六)	1.司法官考試第一試與律師考試第一試同時舉行，並採用同一試題。 2.分臺北、臺中、高雄三考區舉行。
	105111	105年公務人員特種考試司法官考試（第二試）	三等	105.09.14(三) ～ 09.20(二)	105.10.15(六) ～ 10.16(日)	分臺北、高雄二考區舉行。
	105112	105年專門職業及技術人員高等考試律師考試（第二試）	專技高考	105.09.14(三) ～ 09.20(二)	105.10.22(六) ～ 10.23(日)	分臺北、高雄二考區舉行。
12	105120	105年公務人員特種考試司法人員考試	三等、四等、五等	105.05.10(二) ～ 05.19(四)	105.08.13(六) ～ 08.15(一)	分臺北、臺中、臺南、高雄、花蓮、臺東六考區舉行。
		105年公務人員特種考試法務部調查局調查人員考試	三等、四等	105.05.10(二) ～ 05.19(四)	105.08.13(六) ～ 08.14(日)	分臺北、臺中、臺南、高雄、花蓮、臺東六考區舉行。

序號	考試代碼	考試名稱	等級	預定報名日期	預定考試日期	備註	
12	105120	105年公務人員特種考試國家安全局國家安全情報人員考試	三等	105.05.10(二)〜05.19(四)	105.08.13(六)〜08.14(日)	分臺北、臺中、臺南、高雄、花蓮、臺東六考區舉行。	
		105年公務人員特種考試海岸巡防人員考試	三等	105.05.10(二)〜05.19(四)	105.08.13(六)〜08.15(一)	分臺北、臺中、臺南、高雄、花蓮、臺東六考區舉行。	
		105年公務人員特種考試移民行政人員考試	三等、四等	105.05.10(二)〜05.19(四)	105.08.13(六)〜08.15(一)	分臺北、臺中、臺南、高雄、花蓮、臺東六考區舉行。	
13	105130	105年專門職業及技術人員高等考試會計師、不動產估價師、專利師、民間之公證人考試	專技高考	105.05.17(二)〜05.26(四)	105.08.20(六)〜08.22(一)	分臺北、臺中、高雄三考區舉行。	
14	105140	105年公務人員特種考試外交領事人員及外交行政人員考試	三等、四等	105.05.27(五)〜06.06(一)	105.09.03(六)〜09.04(日)	外交人員、民航人員及國際經濟商務人員特考僅設臺北考區。	
		105年公務人員特種考試民航人員考試	三等	105.05.27(五)〜06.06(一)	105.09.03(六)〜09.05(一)	外交人員、民航人員及國際經濟商務人員特考僅設臺北考區。	
		105年公務人員特種考試國際經濟商務人員考試	三等	105.05.27(五)〜06.06(一)	105.09.03(六)〜09.05(一)	外交人員、民航人員及國際經濟商務人員特考僅設臺北考區。	
		105年公務人員特種考試原住民族考試	三等、四等、五等	105.05.27(五)〜06.06(一)	105.09.03(六)〜09.04(日)	原住民族特考分臺北、南投、屏東、花蓮、臺東五考區舉行。	
15	105150	105年公務人員高等考試一級暨二級考試	高考一級、高考二級	105.07.15(五)〜07.25(一)	105.10.01(六)〜10.02(日)	分臺北、高雄二考區舉行。	
16	105160	105年警察人員升官等考試	警正	105.07.26(二)〜08.04(四)	105.11.05(六)〜11.06(日)	分臺北、臺中、高雄三考區舉行。	
		105年交通事業郵政人員升資考試	員晉高員、佐晉員、士晉佐	105.07.26(二)〜08.04(四)	105.11.05(六)〜11.06(日)	分臺北、臺中、高雄三考區舉行。	
17	105170	105年專門職業及技術人員高等考試建築師、技師、第二次食品技師考試暨普通考試不動產經紀人、記帳士考試	專技高考、普考	105.08.02(二)〜08.11(四)	105.11.19(六)〜11.21(一)	分臺北、臺中、臺南、高雄、花蓮、臺東六考區舉行。	
18	105180	105年特種考試地方政府公務人員考試	三等、四等、五等	105.09.13(二)〜09.22(四)	105.12.10(六)〜12.12(一)	分臺北、桃園、新竹、臺中、嘉義、臺南、高雄、花蓮、臺東、澎湖、金門、馬祖十二考區舉行。	
備註			1. 表列考試105年度全面採網路報名單軌化作業。 2. 表列考試及其預定報名日期、預定考試日期，必要時得予變更，並以考試公告為主。 3. 申請部分科目免試未能於當次考試報名前二個月申請並繳驗費件者，該次考試不予部分科目免試。 4. 105年軍法官考試，將視需要適時列入考試期日計畫。				

外語領隊人員考試命題大綱	
科目名稱	命題大綱
領隊實務㈠	◎領隊技巧： ㈠導覽技巧：包含使用國內外歷史年代對照表 ㈡遊程規劃：包含旅遊安全和知性與休閒 ㈢觀光心理學：包含旅客需求及滿意度，消費者行為分析，並包括旅遊銷售技巧 ◎航空票務： 包含機票特性、限制、退票、行李規定等 ◎急救常識： ㈠一般急救須知和保健的知識 ㈡簡單醫療術語 ◎旅遊安全與緊急事件處理： ㈠人身安全 ㈡財物安全 ㈢業務安全 ㈣突發狀況之預防處理原則 ㈤旅遊糾紛案例 ㈥旅遊保險 ◎國際禮儀： 包含食、衣、住、行、育、樂為內涵
領隊實務㈡	◎觀光法規： ㈠觀光政策 ㈡發展觀光條例 ㈢旅行業管理規則 ㈣領隊人員管理規則 ◎入出境相關法規： ㈠普通護照申請 ㈡入出境許可須知 ㈢男子出境、再出境有關兵役規定 ㈣旅客出入境台灣海關行李檢查規定 ㈤動植物檢疫 ㈥各地簽證手續 ◎外匯常識： 包含中央銀行管理辦法 ◎民法債編旅遊專節與國外定型化旅遊契約： 包含應記載、不得記載事項 ◎臺灣地區與大陸地區人民關係條例： 包含施行細則 ◎兩岸現況認識： 包含兩岸現況之社會、政治、經濟、文化及法律相關互動時勢
觀光資源概要	◎世界歷史： 以國人經常旅遊之國家與地區為主，包含各旅遊景點接軌之外國歷史，並包括聯合國教科文委員會（UNESCO）通過的重要文化及自然遺產 ◎世界地理： 以國人經常旅遊之國家與地區為主，包含自然與人文資源，並以一般主題、深度旅遊或標準行程的主要參觀點為主 ◎觀光資源維護： 包含人文與自然資源
外國語	◎包含閱讀文選及一般選擇題（分英語、日語、法語、德語、西班牙語等五種，由應考人任選一種應試）

華語領隊人員考試命題大綱	
科目名稱	命題大綱
領隊實務㈠	◎領隊技巧： ㈠導覽技巧：包含使用國內外歷史年代對照表 ㈡遊程規劃：包含旅遊安全和知性與休閒 ㈢觀光心理學：包含旅客需求及滿意度，消費者行為分析，並包括旅遊銷售技巧 ◎航空票務： 包含機票特性、限制、退票、行李規定等 ◎急救常識： ㈠一般急救須知和保健的知識 ㈡簡單醫療術語 ◎旅遊安全與緊急事件處理： ㈠人身安全 ㈡財物安全 ㈢業務安全 ㈣突發狀況之預防處理原則 ㈤旅遊糾紛案例 ㈥旅遊保險 ◎國際禮儀： 包含食、衣、住、行、育、樂為內涵
領隊實務㈡	◎觀光法規： ㈠觀光政策 ㈡發展觀光條例 ㈢旅行業管理規則 ㈣領隊人員管理規則 ◎入出境相關法規： ㈠普通護照申請 ㈡入出境許可須知 ㈢男子出境、再出境有關兵役規定 ㈣旅客出入境台灣海關行李檢查規定 ㈤動植物檢疫 ㈥各地簽證手續 ◎外匯常識： 包含中央銀行管理辦法 ◎民法債編旅遊專節與國外定型化旅遊契約： 包含應記載、不得記載事項 ◎臺灣地區與大陸地區人民關係條例： 包含施行細則 ◎香港澳門關係條例： 包含施行細則 ◎兩岸現況認識： 包含兩岸現況之社會、政治、經濟、文化及法律相關互動時勢
觀光資源概要	◎世界歷史： 以國人經常旅遊之國家與地區為主，包含各旅遊景點接軌之外國歷史，並包括聯合國教科文委員會（UNESCO）通過的重要文化及自然遺產 ◎世界地理： 以國人經常旅遊之國家與地區為主，包含自然與人文資源，並以一般主題、深度旅遊或標準行程的主要參觀點為主 ◎觀光資源維護： 包含人文與自然資源

外語導遊人員考試命題大綱	
科目名稱	命題大綱
導遊實務(一)	◎導覽解說： 　包含自然、人文解說，並包括解說知識與技巧、應注意配合事項 ◎旅遊安全與緊急事件處理： 　包含旅遊安全與事故之預防與緊急事件之處理 ◎觀光心理與行為： 　包含旅客需求及滿意度，消費者行為分析，並包括旅遊銷售技巧 ◎航空票務： 　包含機票特性、限制、退票、行李規定等 ◎急救常識： 　包含一般外傷、CPR、燒燙傷、國際傳染病預防 ◎國際禮儀： 　包含食、衣、住、行、育、樂為內涵
導遊實務(二)	◎觀光行政與法規： 　㈠發展觀光條例 　㈡旅行業管理規則 　㈢導遊人員管理規則 　㈣觀光行政與政策 　㈤護照及簽證 　㈥入境通關作業 　㈦外匯常識 ◎臺灣地區與大陸地區人民關係條例： 　㈠兩岸人民關係條例及其施行細則 　㈡大陸地區人民來台從事觀光活動許可辦法 ◎兩岸現況認識： 　包含兩岸現況之社會、政治、經濟、文化及法律相關互動時勢
觀光資源概要	◎臺灣歷史 ◎臺灣地理 ◎觀光資源維護： 　包含人文與自然資源
外國語	◎包含閱讀文選及一般選擇題（分英語、日語、法語、德語、西班牙語、韓語、泰語、阿拉伯語、俄語、義大利語、越南語、印尼語、馬來語等十三種，由應考人任選一種應試）

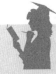

華語導遊人員考試命題大綱	
科目名稱	命題大綱
導遊實務㈠	◎導覽解說： 　包含自然、人文解說，並包括解說知識與技巧、應注意配合事項 ◎旅遊安全與緊急事件處理： 　包含旅遊安全與事故之預防與緊急事件之處理 ◎觀光心理與行為： 　包含旅客需求及滿意度，消費者行為分析，並包括旅遊銷售技巧 ◎航空票務： 　包含機票特性、限制、退票、行李規定等 ◎急救常識： 　包含一般外傷、CPR、燒燙傷、國際傳染病預防 ◎國際禮儀： 　包含食、衣、住、行、育、樂為內涵
導遊實務㈡	◎觀光行政與法規： 　㈠發展觀光條例 　㈡旅行業管理規則 　㈢導遊人員管理規則 　㈣觀光行政與政策 　㈤護照及簽證 　㈥入境通關作業 　㈦外匯常識 ◎臺灣地區與大陸地區人民關係條例： 　㈠兩岸人民關係條例及其施行細則 　㈡大陸地區人民來台從事觀光活動許可辦法 ◎香港澳門關係條例： 　包含施行細則 ◎兩岸現況認識： 　包含兩岸現況之社會、政治、經濟、文化及法律相關互動時勢
觀光資源概要	◎臺灣歷史 ◎臺灣地理 ◎觀光資源維護： 　包含人文與自然資源

CONTENTS

CONTENTS

104

華語領隊、外語領隊考試試題

【104 華語領隊人員、外語領隊人員　領隊實務(一)試題】

■ **單一選擇題**（每題 1.25 分，共 80 題，考試時間為 1 小時）。

1. 甲君赴西藏旅遊，為預防發生高山症，下列何者不建議使用？
 (A)到拉薩（高度 3700 公尺）48 小時內，不做劇烈運動
 (B)到拉薩 48 小時內喝酒
 (C)到拉薩 1 個月前，先到臺灣的合歡山適應
 (D)使用藥物丹木斯（Diamox, Acetazolamine）

2. 周太太因罹患糖尿病（diabetes）而開始冒冷汗，下列那項措施對她最有幫助？
 (A)趕快吃糖　　　(B)趕快蹲下　　　(C)深呼吸　　　(D)維持通風

3. 開放性穿刺傷的處理原則，下列何者最不適當？
 (A)止血　　　　(B)移除穿刺物　　(C)固定患部　　　(D)清理傷口

4. 下列何者不是引發食品中毒的常見原因？
 (A)未充分煮熟　　　　　　　(B)生、熟食交互食用
 (C)人員污染　　　　　　　　(D)使用添加物不當

5. 夏天在烈日下活動，一位 50 歲男性旅客發生神智不清，體溫 41℃，下列處置何者不恰當？
 (A)儘快將他移到陰涼處
 (B)儘快打 119 求救
 (C)儘快將他的上衣脫掉，在身上灑水，並給予扇風以散熱
 (D)立即給他喝飲料以補充水分

6. 旅客不慎發生肌肉拉傷時，下列立即處理方式何者正確？
(A)熱敷　　　　　　　　　　　(B)加壓抬高
(C)推拿按摩　　　　　　　　　(D)可正常活動

7. 皮膚不小心沾到化學物品，應先做的緊急措施下列何者正確？
(A)趕快找中和劑　　　　　　　(B)以水沖洗患部
(C)浸泡在水中　　　　　　　　(D)用酒精擦拭

8. 若您需要協助一位意外骨折的旅客在當地就醫，您不應求診那一個科別？
(A) Surgery　　　　　　　　　(B) Otolaryngology
(C) Orthopedics　　　　　　　(D) Emergency Medicine

9. 對於溺水心臟停止病人的急救，最不建議做下列何步驟？
(A)口對口人工呼吸　　　　　　(B)壓胸
(C)將肚子的水擠出來　　　　　(D)求救

10.出國旅行時，關於霍亂之預防、治療及相關事項，下列敘述何者錯誤？
(A)霍亂流行地區食物一定要熟食
(B)霍亂流行地區，穿著長袖避免蚊蟲叮咬，可預防感染
(C)可補充適當水分和電解質
(D)霍亂流行地區，飲用安全之罐裝水

11.前臂大出血，可以按壓的止血點為何？
(A)股動脈　　　　(B)肱動脈　　　　(C)腓動脈　　　　(D)頸動脈

12.到狂犬病的高危險地區旅遊前，為預防狂犬病，若之前沒有施打過疫苗，共應接種幾劑狂犬病疫苗？
(A) 1 劑　　　　(B) 3 劑　　　　(C) 5 劑　　　　(D) 7 劑

13.消費者正考慮以手上的 5 萬元出國旅遊或購買筆記型電腦，此時旅遊產品面臨那一種型態的競爭？
　　(A)產品型態　　　　(B)一般競爭　　　　(C)預算競爭　　　　(D)產品品類

14.有關顧客對於滿意的服務品質之感受，下列敘述何者較為適合？
　　(A)實際評價＞收取費用　　　　　(B)實際評價＞事前期待
　　(C)服務表現＞收取費用　　　　　(D)服務表現＜事前期待

15.在銷售的基本原則中，計劃（Plan）→執行（Do）→考核（Check）→改善（Action），是屬於下列何項原則？
　　(A)創造旅遊需求原則　　　　　　(B)旅遊通路系統化原則
　　(C)以銷售為中心原則　　　　　　(D)科學的管理原則

16.旅行業為能與旅客建立關係，為旅客建立個人檔案資料，於生日當月寄送生日卡或促銷資訊給顧客，此種關係行銷屬於那一類型？
　　(A)財務型　　　　(B)結構型　　　　(C)社交型　　　　(D)加值型

17.尋求交叉銷售的機會，屬於下列銷售過程的那一階段？
　　(A)開發顧客　　　(B)服務補救　　　(C)排解異議　　　(D)後續追蹤

18.下列何者為團體出國旅遊行程中，負責行程管控，並促使團員滿意，達成公司所交付之責任的人員？
　　(A)導遊　　　　(B)團員　　　　(C)司機　　　　(D)領隊

19.汶萊首都史利巴加旺市（SERI BAGAWAN）的城市代號為何？
　　(A) BWN　　　(B) SBW　　　(C) BNW　　　(D) SWB

20.身為領隊人員，我們應針對解說活動給予不定期的評估。下列何者並非解說評估的內涵？
　　(A)目標是否合理　　　　　　(B)程序是否理想
　　(C)遊客反應程度　　　　　　(D)天氣是否良好

21.從臺北（GMT +8）出發，經 16 小時飛行可抵達歐洲，若要在同一日下午 8 點抵達目的地（GMT +2），應選擇下列那一時段之航班？
(A)上午 9 點以前出發　　　　　(B)上午 9 至 11 點
(C)下午 1 至 3 點　　　　　　　(D)下午 4 至 6 點

22.艾瑪迪斯（AMADEUS）電腦訂位系統的營運總部設於何處？
(A)日本東京　　　　　　　　　(B)美國芝加哥
(C)法國巴黎　　　　　　　　　(D)西班牙馬德里

23.目前何種客運飛機在分三艙等情況下，可搭載乘客人數最多？
(A) Boeing 747　　　　　　　　(B) Air Bus 380
(C) Boeing 787　　　　　　　　(D) Air Bus 340

24.旅遊產品成本中之旅館房價如有包含早餐和晚餐，便可讓旅客在外輕鬆遊覽，不須急著趕回旅館進用午餐的計價方式，稱之為：
(A) American Plan　　　　　　　(B) Semi-Pension
(C) Bermuda Plan　　　　　　　(D) Modified American Plan

25.前往美國阿拉斯加旅遊，在朱諾（Juneau）市附近，可搭直升機或水上飛機觀賞下列那一條冰河風光？
(A)棉田豪冰河　　　　　　　　(B)史蒂文斯冰河
(C)哥倫比亞冰河　　　　　　　(D)路薏絲冰河

26.旅遊途中，夜宿在度假中心，正面對著游泳池的房間之英文名稱為：
(A) Parlor　　　(B) Lanai　　　(C) Duplex　　　(D) Cabana

27.寰宇一家（Oneworld）是於西元 1999 年成立之全球第三大航空聯盟，提供旅客更順暢便捷的服務，其營運總部設於何處？
(A) YVR　　　(B) CHI　　　(C) YOW　　　(D) NYC

28.旅遊產品成本中，房間售價以一團平均價格給予旅行社優惠，且適用於旅館內各式之房間（套房除外）的計價方式稱之為：
(A) Run-of-the-House　　　　　(B) Agent net
(C) Flat rate　　　　　　　　　(D) Wholesale price

29. 依據飛機座位表，如附圖，某位兒童想坐靠窗的座位，可選擇下列何項座位？

AUTH- 71

0 - TPE 1 - BKK 2 - LHR

NO SMOKING-TPEBKK

	A	C	D	E	F	G	H	K	
20E	*	*					.	.	E20
21	21
22	*	*	22
23	/	/	*	*	23
W24	24W
W25	*	*	.	.	25W

AVAIL NO SMK: * BLOCK: / LEAST PREF: U BULKHEAD: BHD
AVAIL SMKING: - PREMIUM: Q UPPER DECK: J EXIT ROW: E
SEAT TAKEN: · WING:W LAVATORY: LAV GALLEY: GAL
BASSINET: B LEGROOM: L UMNR: M REARFACE: @

(A) 20A (B) 21A (C) 22A (D) 23A

30. 標準型低成本航空，在機場通行的標準地面整備時間，下列何項最適宜？
(A) 30 分鐘以內為原則
(B) 30～60 分鐘為原則
(C) 60～90 分鐘為原則
(D) 90～120 分鐘為原則

31. 旅客若無托運行李時，可利用下列何項「自動劃位機票」系統，辦理登機手續？
(A) ABC (B) ATB (C) PAX (D) OAG

32. 根據下面顯示的可售機位表，搭乘 BR61 航班預定抵達 VIE 的時間，下列何項正確？

22JAN TUE TPE/Z ¥ 8 VIE/-7
1CI 63 J4C4D0Z0Y7B7TPEVIE 2335 0615 ¥ 1 343M0 26 DC/E
2BR 61 C4J4Z4Y7K7M7TPEVIE2340 0930 ¥ 1 332M1 246 DC/E
3KE/CI *5692 C0D0I0Z4O4Y0TPEICN 0810 1135 3330 DC/E
4KE 933 P0A0J4D4I4Z0VIE 1345 1720 332LD0 246 DC/E
5CI 160 J4C4D0Z4Y7B7TPEICN 0810 1135 333M0 DC/E

6KE 933 P0A0J4D4I4Z0VIE 1345 1720 332LD0 246 DC/E
7TG 633 C4D4J4Z4Y4B4TPEBKK 1520 1815 330M0 X136 DCA/E
8TG/VO *7202 C4D4J4Z4Y4B4VIE 2355 0525 ￥ 1 7720 DCA/E
9TZ 202 Z7C7J7D6I0S7TPENRT 0650 1040 7720 DCA
10OS/VO * 52 J9C9D9Z9P9Y9VIE 1215 1610 772MS0 X46 DC/E
11TZ 202 Z7C7J7D6I0S7TPENRT 0650 1040 7720 DCA
12NH/VO *6325 J4C4D4Z4P4Y4VIE 1215 1610 772MS0 X46 DCA/E

(A) TPE 時間，當天 0930　　　　(B) TPE 時間，翌日 0930
(C) VIE 時間，當天 0930　　　　(D) VIE 時間，翌日 0930

33. 航空公司對於旅客收取行李超重費是由那個國際組織制訂？
　　(A) AAA　　　　(B) ICAO　　　　(C) IATA　　　　(D) PATA

34. 依據國際航空運輸協會（IATA）之規範，美國的亞特蘭大市位於下列
　　那一個運輸會議區？
　　(A) TC1　　　　(B) TC2　　　　(C) TC3　　　　(D) TC4

35. 未滿 12 歲單獨旅行的兒童，在訂位或開票時，須註明為下列何項身
　　分代碼？
　　(A) UM　　　　(B) IN　　　　(C) CG　　　　(D) EM

36. 關於國際線機票票價欄位的敘述，下列何者錯誤？
　　(A) FARE CACULATION：含機票行程、航空公司代碼、票價計算和機
　　　　票限制
　　(B) FARE：未含稅票面價，以實際付款幣值為準
　　(C) TAX：開票時，若有相關之稅金，即應植入 TAX 欄，例 TWD300TW
　　(D) TOTAL：FARE 和所有 TAX 的總和

37. 下列何項為航空公司優待旅行社從業人員之 Quarter 票？
　　(A) AD25　　　　(B) AD75　　　　(C) TS25　　　　(D) TS75

38. 旅客購買來回票，從 TPE（桃園機場）出發地搭機前往目的地 KIX，
但並未由 KIX 返國，而是從 TYO 回到 TSA（松山機場），此種行程
在票務上稱為：
(A) OW　　　　　(B) RTW　　　　　(C) DOJ　　　　　(D) SOJ

39.「北極航線」一般是指 TC2 及 TC3 經過 TC1，到歐洲任一城市，其
前提是經由北緯幾度以上的城市？
(A)北緯 55 度　　(B)北緯 60 度　　(C)北緯 50 度　　(D)北緯 45 度

40. 航空機票的「中性貨幣計價單位」之縮寫為何？
(A) LCF　　　　　(B) NUC　　　　　(C) ROE　　　　　(D) SOS

41. 有關汽泡葡萄酒的敘述，下列何項錯誤？
(A)通稱為香檳雞尾酒
(B)以人工方法將二氧化碳加進葡萄酒桶中，之後裝瓶而成
(C)西式喜慶宴會中常用的飲料
(D)適飲溫度為 5～10 度

42. 葡萄牙的送花禮儀，菊花代表的意思為何？
(A)出生　　　　　(B)死亡　　　　　(C)愛情　　　　　(D)生日

43. 參加宴會時，對於酒杯的持用方式，下列何項錯誤？
(A)葡萄酒杯是以握住杯腳的部分來持杯
(B)白蘭地酒杯應用手掌由下往上包住杯身
(C)細長型傳統笛杯應握住杯口，以防止滑落
(D)雞尾酒杯是以握住杯腳的部分來持杯

44. 西餐用餐完畢，刀叉該如何擺置？
(A)將刀叉架在餐盤上，成八字形　　(B)將刀叉平行放置於餐盤上
(C)將刀叉交叉放置於桌面上　　　　(D)將刀叉以原樣放置於桌面上

45.中餐的旋轉桌，應該如何使用較符合餐桌禮儀？
(A)順時鐘方向旋轉取用食物
(B)逆時鐘快速旋轉取用食物
(C)食物離自己太遠時，請他人傳遞
(D)食物離自己太遠時，可以站起身來取用食物

46.日式的用餐禮儀，下列敘述何者不恰當？
(A)食用附有蓋子的料理時，應將蓋子往右邊開啟並置於右邊
(B)當有好幾副碗蓋時，為收拾方便，可以將餐具一直往上疊
(C)吃日本拉麵時，將麵吃完，代表對廚師的讚美
(D)吃懷石料理時，若吃不完可將食物打包回家，餐具內不能有剩菜

47.有關九人座巴士座次安排的禮儀，請參考附圖，下列何項正確？司機

司機	A	B
C	D	E
F	G	H

(A) E 座為首位　　　　　　　　　(B) B 座為首位
(C) C 座為首位　　　　　　　　　(D) H 座為首位

48.搭乘電梯時，若遇電梯故障急速下降時，面臨生死一瞬間，下列做法
何項最不恰當？
(A)迅速將每一層樓的按鍵按下，可能可以阻止電梯下降
(B)如果電梯內有手把，應迅速緊握手把
(C)將整個背部跟頭部緊貼電梯內牆
(D)將膝蓋盡力伸直以防著地時全身骨折或跌倒

49.有關行進的禮儀，下列何項敘述最不恰當？
(A)男士 3 人同行，以中間為尊，右邊次之，左邊為再次之
(B)男士 3 人同行，以右邊為尊，中間次之，左邊為再次之
(C)前位為尊，後位為輔
(D)右邊為大，左邊為輔

50.正式場合，男士襯衫穿法，下列何項最不適宜？
(A)最好穿長袖襯衫
(B)穿長袖襯衫，襯衫袖長與西裝袖長應一致
(C)穿長袖襯衫，襯衫袖長需比西裝袖長多 1～2 吋
(D)在很熱的地區，穿短袖襯衫可以被接受

51.女性上班穿著重點，下列敘述何項錯誤？
(A)上班時間不宜穿著性感緊身衣
(B)身上的色彩，不宜多於 3 個顏色，才能穿出整體感
(C)香水宜選用淡香水，同時擦在耳後、手腕與膝蓋等處
(D)鞋子以中、高跟包鞋為宜

52.旅客到新加坡旅遊，到威斯汀旋轉餐廳用餐，成員中有一位女士，服
務人員不予放行，最有可能的原因為：
(A)穿無袖洋裝　　　　　　　　　(B)穿短裙、高跟鞋濃妝
(C)穿露趾沒有鞋跟涼鞋　　　　　(D)穿著褲裝

53.下列那一個城市的車輛是靠右邊行駛？
(A)美國洛杉磯　　　　　　　　　(B)中國香港
(C)英國倫敦　　　　　　　　　　(D)澳大利亞雪梨

54.長途搭乘飛機很容易引起所謂「深層靜脈栓塞（Deep Vein Thrombosis-
DVT）」的疾病，為避免此疾病的發生，下列敘述何者錯誤？
(A)多喝水，少喝咖啡、茶與酒類等刺激性飲品，因水分流失可能更快
(B)因長途飛行，穿著儘量寬鬆舒適，以免久坐而感到不適
(C)找尋適當時機起身做些伸展運動，尤其是腿部的活動更應加強
(D)在飛機上應儘量找機會睡覺，補充體力

55.某旅遊地區常有反恐軍事行動、恐怖攻擊及爆炸事件發生，外交部領事事務局會以何種顏色燈號作為旅遊警示預警？
(A)橙色　　　　　(B)紅色　　　　　(C)藍色　　　　　(D)黃色

56.出國團體團員回臺後隔日聚會，發現其中有一位團員疑似感染傳染疾病，領隊應立刻通報那一單位？
(A)交通部觀光局　　　　　　　(B)地方衛生所
(C)衛生福利部疾病管制署　　　(D)內政部移民署

57.團體搭機旅遊，機艙工作人員進行安全示範時，提及使用 Oxygen Mask 的安全步驟。所謂的 Oxygen Mask 是指下列何者？
(A)緊急出口　　　(B)緊急逃生梯　　　(C)氧氣面罩　　　(D)氧氣筒

58.領隊若遇到機位不足時的處理原則，何者最為適當？
(A)如果必須分搭兩班飛機時，應考慮團員的外語能力及提醒接機者的後續行程變動
(B)應第一時間不惜代價先搶購其他航空公司機票，以免向隅
(C)無論如何都應向航空公司堅持全團上機，並帶領團員進行抗爭
(D)如不幸遭遇機場罷工時，應請送機的司機與巴士火速離開，以免成為被攻擊的目標

59.Property Irregularity Report（PIR）是遭遇何種情形時需填寫之文件？
(A)行李遺失　　　　　　　　　(B)簽證遺失
(C)金錢損失超過 150 美金　　　(D)全團機票遺失

60.領隊人員對於旅客所搭乘的航空公司托運行李遺失應如何處理？
(A)應陪同旅客前往 Custom 請求協助找尋所遺失之行李
(B)應陪同旅客前往 Police Office 請求協助找尋所遺失之行李
(C)應陪同旅客前往 Lost and Found 請求協助找尋所遺失之行李
(D)應陪同旅客前往 Immigration 請求協助找尋所遺失之行李

61.帶團人員在執行業務時，下列那一項旅客的物品發生意外狀況時，不需向當地警察局報案？
(A)辦理入住登記時，旅客行李在飯店大廳遺失
(B)在旅遊途中，身上的貴重物品被歹徒搶劫時
(C)白天外出參觀訪問時，房間內的旅行支票遺失
(D)在轉機途中，航空公司的托運行李遺失

62.旅行社的旅遊安全管理目標是依實際運作的情況分為內部管理、行程管理及配合政府的相關措施等，下列何者不屬於旅行社內部的安全管理範圍？
(A)旅客護照　　　　(B)證件保管　　　　(C)消防安全　　　　(D)旅遊契約

63.如發生簽證遺失事件時，下列領隊的處置方式何者較不適當？
(A)立即向保險公司申報，以便取得賠償金
(B)立即向警察機關報案，取得證明文件備用
(C)設法取得簽證批准的號碼、日期等資料或副件備用
(D)向該國使領館申請補發

64.領隊或導遊人員執行業務時，應如何正確提醒旅客防範旅行支票被竊或遺失？
(A)請旅客於支票上、下兩欄均簽好名字，以確認支票之所有權
(B)請旅客將旅行支票交給領隊或導遊人員保管
(C)請旅客於支票上欄簽好名字後，與原來購買支票水單分開，妥善保管
(D)使用旅行支票時以外文簽名，使用時比較方便

65.旅客王先生返臺於機場行李轉盤遍尋不著自己的行李，遂由領隊協助向航空公司登記遺失，隔日航空公司將行李原封不動送達王先生家；王先生可向航空公司申請何種費用？
(A)應急日常用品費　　　　　　(B)行李超重費
(C)無費用可供申請　　　　　　(D)行李運送費

66.外交部所建立的「旅遊安全資訊警示」，下列何者表示「特別注意旅遊安全，並檢討應否前往」？
(A)黃色　　　　　(B)橙色　　　　　(C)灰色　　　　　(D)紅色

67.聽到機長廣播在飛行途中將遭遇 Clear Air Turbulence，領隊應提醒團員回座位，並且採取下列何項動作？
(A) Put on Life Vest
(B) Inflate Life Vest
(C) Fasten Seat Belt
(D) Release Seat Belt

68.下列何者不屬於旅外國人遭遇急難事件或重病時，駐外館處所應提供之必要協助？
(A)代為尋找工作或申請工作許可
(B)聯絡親友
(C)暫時墊支臨時小額借款
(D)協助代購返國或返居所地之機票或車票

69.下列有關旅客死亡時的處理方式，何者錯誤？
(A)儘速向公司報告並轉知其家屬
(B)如為發生事故而死亡者，帶團人員應迅速向警方報案，並取得法醫之驗屍報告及警方相關證明文件
(C)應就近向我國駐外使領館報備，並請使領館協助申領證明文件或遺體證明書
(D)依旅遊定型化契約規定及考量團員心情，應中止行程，全數返臺

70.領隊人員帶領旅行團參觀中國北京長城時，為避免人員走失之意外事件發生，在旅行團下車參觀之前應告知團員注意事項。下列注意事項何者最不適宜？
(A)如果自行脫隊參觀，請一定要遵守歸隊及上車時間
(B)萬一走失，請務必尋找領隊，因為領隊要照顧其他團員無暇找你
(C)萬一走失，請務必在原走失地點靜待領隊或同團團員來找你
(D)如想脫隊應結伴同行，儘可能不要落單，以避免歹徒有可乘之機

71. 海外旅遊遇司機因路程不熟，無法前往目的地時，以下帶團人員處理方式何者較不適當？
(A)通知國內旅行社並請示如何處理　(B)請當地餐廳派人協助引導
(C)請當地購物店人員協助引導　　　(D)僱請計程車前導帶路

72. 國人在大陸地區遭遇急難事件時，旅客應撥打24小時緊急服務電話，此電話係由那個單位設立？
(A)行政院大陸委員會　　　　　　　(B)財團法人海峽交流基金會
(C)旅行業品質保障協會　　　　　　(D)財團法人臺灣觀光協會

73. 出國團體搭機旅遊，帶團人員如遇 Off Load 狀況，應顧及旅客權益立即妥善處理。所謂的 Off Load 狀況指的是下列何者？
(A)行李超重而被拉下機　　　　　　(B)超額訂位而被拉下機
(C)旅客發燒而被拉下機　　　　　　(D)行為不檢而被拉下機

74. 小珊、小美、阿瑛三位姐妹淘，利用年休假相約參加「北京 5 日團」，行程第 2 天，地陪安排全團至王府井購物，小珊買了玉鐲要送給媽媽，小美及阿瑛也跟進，經討價還價後成交。小珊回國後發現玉鐲並非天然玉，氣沖沖的至旅行社要求退貨。小珊認為玉鐲有瑕疵可以要求退貨嗎？
(A)需直接由當地地陪處理，無需透過臺灣旅行社
(B)需直接由當地地接旅行社處理，無需透過臺灣旅行社
(C)旅客得於受領所購物品後 1 個月內，請求旅遊營業人協助其處理
(D)非旅遊營業人安排，無法要求退貨

75. 甲旅客自行組團，全團 10 人，就向乙旅行社表示「團員的英文程度都不錯，所以不用派領隊，只須安排導遊，領隊的費用就回饋給旅客」，乙旅行社沒有答應。到國外後，領隊未曾至旅客的房間內巡房，也沒告知團員自己的房號，以致於甲旅客的房間內沒有熱水，在找不到領隊幫忙的情況下，甲旅客只好洗冷水澡，不幸就感冒了。感冒後，甲旅客持醫師處方箋告知導遊及領隊幫忙找藥房買藥，但沒有馬上安排。等用完晚餐後，再度告知領隊需要到藥房買藥時，領隊卻

說：「商店好像都休息關門了」。最後甲旅客在回飯店的路上再次拜託領隊到處尋找未休息的藥房才買到感冒藥。根據上述案例，下列敘述何者正確？

(A)乙旅行社應該同意不派領隊，不但能節省人事費用，更能讓旅客玩得盡興

(B)根據旅行業管理規則規定，只要是旅行團就必須派遣合格領隊隨團服務，因此乙旅行社沒有答應是對的

(C)案例中的領隊具有服務精神且應變能力佳

(D)根據旅行業管理規則規定，乙旅行社應該等旅客人數達到 15 人以上時再出團

76.承上題，下列敘述何者錯誤？

(A)旅客生病了，應該儘速安排就醫，不應該帶旅客前往購買成藥

(B)優秀的領隊應精通醫學常識，隨身備有常用藥品，方能第一時間拿給旅客服用，就不會造成旅客不滿了

(C)旅遊途中如團員生病了，領隊最好在公開的場合關心並詢問旅客是否需要就醫，因為許多旅遊糾紛的產生就是旅客抱怨領隊沒關心旅客並協助其就醫所產生

(D)領隊的服務熱忱與同理心是開啟團員心門的一把鑰匙，不可忽視之

77.出國團體搭機旅遊，帶團人員如遇 Non-stop Flight 狀況，應將行李直掛至最後目的地。所謂的 Non-stop Flight 指的是下列何者？

(A)原機轉機　　　(B)換機轉機　　　(C)直飛航班　　　(D)直達航班

78.美西行程倒數第二天行程為迪士尼樂園，當天中午下起大雨，多項遊樂設施無法使用，遊行表演節目也因雨取消。當時部分團員認為權益大受影響，向領隊表達不滿，且隔日中午班機就須返臺，此時領隊應如何處理？

(A)明天再帶團員來玩一次，另訂機位延遲 1 日回臺

(B)既然多項設施無法使用，乾脆提早離開迪士尼回旅館

(C)帶著團員到迪士尼服務處提出抗議

(D)說服團員使用室內遊樂設施或參加未受下雨影響的活動

79. 甲旅客參加某旅行社西藏 10 天旅行，第 3 天因高原病引發肺水腫，
急救無效。道義上領隊應幫家屬爭取下列那一費用，以善盡義務及避
免旅遊糾紛產生？
(A)旅行社慰問金
(B)意外保險理賠
(C)旅客家屬前往海外處理善後所必需支出之費用
(D)旅客之海外急難救助所必需支出之費用

80. 北歐某國發生火山爆發，影響飛機航班，致使赴歐旅遊團體滯留歐洲
無法如期返國，下列敘述何者正確？
(A)領隊堅持向航空公司抗議並索取賠償費用
(B)因屬不可抗力因素，滯留團體衍生食宿費用由旅行社負擔
(C)未出發之團體，雙方仍不得解除契約，如期出團
(D)航空公司對於已辦妥登機手續者，無需負責安排餐食住宿

104 年華語、外語領隊人員 領隊實務㈠試題解答：

1. B	2. A	3. B	4. B 或 D 或 BD	5. D
6. B	7. B	8. B	9. C	10. B
11. B	12. B	13. C	14. A 或 B 或 C 或 AB 或 BC 或 ABC	
15. D	16. C	17. D	18. D	19. A
20. D	21. B	22. D	23. B	24. B 或 D 或 BD
25. A	26. D	27. A 或 D 或 AD	28. A	29. C
30. A	31. B	32. D	33. C	34. A
35. A	36. A 或 B 或 AB	37. B	38. C 或 D 或 CD	39. B
40. B	41. A 或 B 或 AB	42. B	43. C	44. B
45. A	46. A 或 B 或 D 或 AB 或 AD 或 BD 或 ABD			47. A
48. D	49. B	50. B	51. C 或 D 或 CD	52. C
53. A	54. D	55. B	56. C	57. C
58. A	59. A	60. C	61. D	62. D
63. A	64. C	65. C	66. A	67. C
68. A	69. D	70. B	71. A	72. B
73. B	74. C	75. B	76. B	77. C
78. D	79. A	80. B		

（本試題解答，以考選部最近公佈為準確。http://wwwc.moex.gov.tw）

【104 華語領隊人員　領隊實務㈡試題】

■**單一選擇題**（每題 1.25 分，共 80 題，考試時間為 1 小時）。

1. 老王為領隊人員，受旅行社僱用帶團出國旅遊，返國時委由旅客攜帶免稅香菸，於入境後轉售圖利，依發展觀光條例最高可處老王多少元以下罰鍰？
 (A)新臺幣 6 萬元　　　　　　(B)新臺幣 5 萬元
 (C)新臺幣 4 萬元　　　　　　(D)新臺幣 3 萬元

2. 依發展觀光條例規定，依本條例所處之罰鍰，經通知限期繳納，屆期未繳納者，如何處理？
 (A)依法移送強制執行
 (B)限期 2 次未繳納者，即移送強制執行
 (C)處 2 倍罰鍰
 (D)加倍罰鍰，並即移送強制執行

3. 領隊人員違反領隊人員管理規則之規定，其應受之處罰不包括下列那一項？
 (A)廢止其領隊人員執業證　　　(B)廢止其職前訓練結業證書
 (C)定期停止其執業　　　　　　(D)罰鍰

4. 依發展觀光條例規定，下列那一項觀光產業經營者，除依法辦妥「公司」或「商業登記」外，並應向地方主管機關申請登記，領取登記證及專用標識後，始得營業？
 (A)旅行業　　　　　　　　　　(B)觀光旅館業
 (C)觀光遊樂業　　　　　　　　(D)旅館業

5. 觀光旅館之建築及設備標準，由中央主管機關會同何機關定之？
 (A)行政院公共工程委員會　　　　　(B)縣（市）地方政府
 (C)內政部　　　　　　　　　　　　(D)經濟部

6. 依發展觀光條例規定，為保障旅遊消費者權益，旅行業有何項情事，中央主管機關得公告之？
 (A)旅遊消費糾紛　　　　　　　　　(B)未依規定辦理履約保證保險
 (C)受處罰鍰新臺幣 15 萬元　　　　 (D)地址變更

7. 依發展觀光條例規定，觀光旅館業、旅館業、觀光遊樂業或民宿經營者，經受停止營業或廢止營業執照或登記證處分者，原發給之觀光專用標識應如何處理？
 (A)繳回　　　　　(B)轉讓　　　　　(C)變更　　　　　(D)換發

8. 臺中市的某綜合旅行社是成立逾 10 年的綜合旅行業，同時在臺北市、臺南市及高雄市設有分公司，亦是中華民國旅行業品質保障協會的會員，辦理旅客出國及國內旅遊等相關業務，依據旅行業管理規則之規定，應投保履約保證保險，其投保最低金額應為新臺幣多少元？
 (A) 6,600 萬元　　(B) 5,300 萬元　　(C) 4,300 萬元　　(D) 4,000 萬元

9. 依旅行業管理規則規定，綜合旅行業本公司之經理人至少應有多少人以上？
 (A) 1 人　　　　　(B) 2 人　　　　　(C) 3 人　　　　　(D) 4 人

10. 旅行業舉辦團體旅遊、個別旅遊及辦理接待國外、香港、澳門或大陸地區觀光團體、個別旅客業務，應投保責任保險，依旅行業管理規則之規定，每一旅客證件遺失之損害賠償費用，其最低保險金額為新臺幣多少元？
 (A) 5,000 元　　　(B) 4,000 元　　　(C) 3,000 元　　　(D) 2,000 元

11. 旅行業管理規則有關旅行業以電腦網路接受旅客線上訂購交易之相關規定，下列何者錯誤？
(A)應將旅遊契約登載於網站
(B)收受價金前，應將其服務之限制及確認程序向旅客據實告知
(C)受領價金後，應開立統一發票交付旅客
(D)網站首頁應載明會員資格之確認方式

12. 依旅行業管理規則規定，旅行業符合一定要件得按規定金額十分之一繳納保證金，下列何者非前述要件之一？
(A)經營有成效，曾受觀光局表揚
(B)最近 2 年未受停業處分
(C)保證金未被強制執行
(D)取得經中央主管機關認可足以保障旅客權益之觀光公益法人會員資格

13. 依旅行業管理規則規定，有關旅行業經理人之執業規定，下列何者錯誤？
(A)連續 3 年未在旅行業任職者，應重新參加訓練合格後，始得受僱為經理人
(B)不得兼任其他旅行業之經理人
(C)不得自營旅行業
(D)得為他人兼營旅行業

14. 依旅行業管理規則規定，經營旅行業者，應繳納保證金，下列相關敘述何者正確？
(A)綜合旅行業新臺幣 600 萬元，甲種旅行業新臺幣 150 萬元，乙種旅行業新臺幣 60 萬元
(B)甲種旅行業新臺幣 150 萬元，乙種旅行業新臺幣 100 萬元，丙種旅行業新臺幣 60 萬元
(C)綜合旅行業新臺幣 1,000 萬元，甲種旅行業新臺幣 150 萬元，乙種旅行業新臺幣 60 萬元
(D)綜合旅行業新臺幣 600 萬元，甲種旅行業新臺幣 100 萬元，乙種旅行業新臺幣 60 萬元

15. 依旅行業管理規則規定，綜合旅行業實收之資本總額最少為新臺幣多少元？
(A) 3,000 萬元 　　　　　　　　　(B) 2,500 萬元
(C) 2,000 萬元 　　　　　　　　　(D) 1,500 萬元

16. 依旅行業管理規則規定，有關乙種旅行業經營業務，下列敘述何者錯誤？
(A)招攬或接待本國旅客國內旅遊、食宿、交通及提供有關服務
(B)提供國內遊程諮詢服務
(C)接受委託代售國內外海、陸、空運輸事業之客票或代旅客購買國內外客票、託運行李
(D)設計國內遊程

17. 依旅行業管理規則規定，旅行業經營自行組團業務，非經何者之書面同意，不得將該旅行業務轉讓其他旅行業辦理？
(A)中華民國旅行業品質保障協會 　　(B)領隊
(C)交通部觀光局 　　　　　　　　　(D)旅客

18. 依旅行業管理規則有關旅行業營業管理之規定，下列敘述何者錯誤？
(A)旅行業應於開業前將開業日期、全體職員名冊報請交通部觀光局備查
(B)旅行業開業後，應於每年 12 月 31 日前，將其財務及業務狀況，依交通部觀光局規定之格式填報
(C)旅行業職員有異動時，應於 10 日內將異動表報請交通部觀光局備查
(D)旅行業暫停營業 1 個月以上者，應於停止營業之日起 15 日內備具股東會議事錄或股東同意書，並詳述理由，報請交通部觀光局備查，並繳回各項證照

19. 「菁英養成」計畫屬於「觀光拔尖領航方案行動計畫」中那一項行動方案？
(A)拔尖 　　　　(B)提升 　　　　(C)創新 　　　　(D)築底

20.交通部觀光局在日本那 2 個城市設有推廣辦事處？
(A)東京、大阪　　　　　　　　　(B)東京、名古屋
(C)東京、京都　　　　　　　　　(D)東京、福岡

21.交通部觀光局為整合中央各部會辦理之國際活動及各縣市政府辦理具
　國際行銷潛力之活動，所打造之行銷臺灣觀光活動整合平台為下列何
　者？
(A)臺灣觀光活動指南　　　　　　(B)臺灣觀光年曆
(C)臺灣觀光遊購讚　　　　　　　(D)臺灣觀光活動 365

22.依領隊人員管理規則之規定，領隊人員執行業務，下列何種行為免予
　處罰？
(A)遇有旅客患病，未予妥為照料
(B)誘導旅客採購物品
(C)將執業證借供他人使用
(D)經旅客請求保管旅客證照

23.依據交通部發布之優良觀光產業及其從業人員表揚辦法規定，旅行業
　得為候選人須符合之事蹟，下列何者錯誤？
(A)招攬國外旅客來臺觀光或推廣國內旅遊，最近 3 年外匯實績優良或
　　提昇旅客人數，有具體成效或貢獻
(B) 1 年內未受觀光主管機關停業或罰鍰新臺幣 1 萬元以下
(C)創新經營管理制度及技術，對於旅行業競爭力提昇有具體成效或貢
　　獻
(D)對旅遊安全或重大旅遊意外事故之預防及處理周延

24.領隊人員有違反領隊人員管理規則規定，經廢止領隊人員執業證後，
　在多久期間內不得充任領隊人員？
(A) 2 年　　　　　(B) 3 年　　　　　(C) 4 年　　　　　(D) 5 年

25. 臺灣某大學想與大陸北京大學簽訂學術交流合作意向書，每年固定交換學者進行交流。下列敘述何者正確？
(A)須先向教育部申報，並於申報後即可進行合作行為，如果 20 日內教育部不同意，再終止合作行為
(B)可先進行合作行為後，再向教育部報備
(C)須先向教育部申報，而且自申報日起 30 日內，不可為合作行為
(D)不必向教育部申報，即可進行

26. 大陸地區人民為臺灣地區人民之配偶，其申請來臺程序及其權益，下列敘述何者錯誤？
(A)第 1 次來臺須以團聚事由申請，面談通過後始得入境
(B)依親居留滿 4 年，且每年在臺居留逾 183 日，得申請長期居留
(C)依親居留期間不得在臺工作
(D)長期居留連續 2 年，且每年在臺居住逾 183 日，得申請定居

27. 下列何者為統籌處理有關大陸事務，而為臺灣地區與大陸地區人民關係條例之主管機關？
(A)交通部
(B)內政部
(C)財團法人海峽交流基金會
(D)行政院大陸委員會

28. 為處理兩岸人民往來有關之事務，行政院得依何種原則，許可大陸地區之法人、團體或其他機構在臺灣地區設立分支機構？
(A)互補原則　　　(B)競爭原則　　　(C)對等原則　　　(D)普遍原則

29. 中國大陸現有少數民族人口約 1 億 7 百萬人，目前中國大陸官方認定少數民族有幾族？
(A) 54 個　　　(B) 55 個　　　(C) 56 個　　　(D) 57 個

30. 兩岸簽署「海峽兩岸經濟合作架構協議（ECFA）」後，在貨品早收清單部分，臺灣產品出口大陸調降關稅的有 539 項，主要包括石化、紡織、運輸工具、機械等產品，其中很大部分是與中小企業、傳統產業利益相關的項目；農產品部分，有幾項享有出口大陸的降稅優惠？
(A) 10　　　(B) 16　　　(C) 18　　　(D) 21

31. 政府輔導在大陸設立的 3 所臺商子弟學校不包括下列何者？
(A)北京臺商子女學校　　　　　　(B)上海臺商子女學校
(C)華東臺商子女學校　　　　　　(D)東莞臺商子弟學校

32. 臺灣 2 個知名旅遊景點出現在中國大陸西元 2012 年 5 月的新版電子護照內頁，這 2 個旅遊景點位於何處？
(A)太魯閣國家公園、阿里山國家風景區
(B)阿里山國家風景區、日月潭國家風景區
(C)日月潭國家風景區、東部海岸國家風景區
(D)日月潭國家風景區、花東縱谷國家風景區

33. 下列那一個城市距離金門最近？
(A)福州　　　　　(B)廈門　　　　　(C)廣州　　　　　(D)上海

34. 針對兩岸經濟發展面臨全球化與世界經貿格局快速轉變的挑戰，臺灣應該採取的策略是：
(A)提高關稅壁壘，降低對外貿易經濟依賴
(B)將所有資源集中投入大陸市場，不要錯失任何機會
(C)強化產業體質，積極參與區域及國際經濟合作機制
(D)放棄大陸市場，增加國內產業補貼及強化產業保護

35. 政府於民國幾年開放臺灣地區人民前往大陸地區探親？
(A) 74 年　　　　(B) 75 年　　　　(C) 76 年　　　　(D) 77 年

36. 臺灣把公共汽車的簡稱縮略為俗稱「公車」，中國大陸也有俗稱「公車」一詞，一般認知指的是：
(A)地鐵　　　　　(B)公家的車　　　　(C)出租車　　　　(D)貨車

37. 國人赴香港旅遊購物遇有糾紛時，下列那一單位不在尋求援助考慮之內？
(A)香港旅遊業議會　　　　　　　(B)香港消費者委員會
(C)臺北經濟文化辦事處　　　　　(D)香港中國旅行社

38.國人前往香港旅遊購物，可建議前往已經加入香港旅遊協會會員的商店消費較有保障，此類商店門口張貼有香港旅遊協會印製的何種標誌？

(A)誠信店標誌　　　(B)優字標誌　　　(C)正字標誌　　　(D)愛心標誌

39.在中華民國登記之民用航空器，經交通部許可，得於臺灣地區與香港或澳門間飛航。下列何家航空公司同時擁有臺港及臺澳航線固定航班？

(A)長榮航空　　　(B)中華航空　　　(C)華信航空　　　(D)復興航空

40.澳門政府於民國 100 年獲准在臺設立「澳門經濟文化辦事處」，其功能不包括下列何項？

(A)促進臺澳間經貿、旅遊、文化等相關領域的交流合作

(B)提供在臺之澳門居民急難救助等服務

(C)加強臺澳共同打擊犯罪及司法互助等業務

(D)協助處理我民眾赴澳門簽證等業務

41.旅客甲參加乙旅行社所辦印度團之旅遊，第 1 日主要為搭機行程，機上突遇亂流等狀況不斷，第 2 日因自行購買之路邊攤食物不潔，以致嘔吐腹瀉，第 3 日無法進行參觀泰姬瑪哈陵遊程，一人獨自留宿旅館，竟遇歹徒搶劫，心生畏懼，擬早日返國，並要求後續 3 日行程，由當地朋友丙參加，依民法規定，下列何者正確？

(A)於旅遊開始後，乙得拒絕甲將旅客變更為丙參加旅遊行程之請求

(B)甲因係自行購買路邊攤食物，所致身體不適，乙無須負擔其醫藥費及其他必要協助處理義務

(C)甲因身體不適，次日無法進行遊程，得就當日時間浪費，要求乙賠償相當金額

(D)甲因旅遊開始後感覺諸事不順，得隨時終止契約，無庸賠償乙因此所生損害

42. 依國外旅遊定型化契約有關購物之規定，下列敘述何者正確？
(A)旅行社不得安排旅客購物
(B)旅行社得於契約所附行程表中載明後，安排旅客購物
(C)旅行社安排旅客購物，所購物品有貨價與品質不相當或瑕疵時，旅客得於受領所購物品後 2 個月內請求旅行社協助處理
(D)旅行社得與旅客約定，代為攜帶物品返國

43. 因不可抗力或不可歸責於旅行業之事由，致旅遊活動無法成行者，旅行業於知悉無法成行時，依國外旅遊定型化契約規定，應採取下列何種作為方為正確？
(A)擅自延後出發
(B)按時間到集合地點統一說明後解散
(C)網站上公告
(D)通知旅客旅遊活動無法成行且說明其事由

44. 旅客報名參加歐洲 10 日遊旅行團，遲遲未交付個人證件供旅行社辦理出國手續；出發前 15 日，旅行社催告旅客必須在 7 日內交付，屆期旅客仍未有所動，依民法規定，旅行社可如何處理？
(A)得終止契約，但不得請求賠償
(B)得終止契約，並得請求賠償因契約終止而生之損害
(C)得終止契約，另找一位旅客補位
(D)不得終止契約，持續聯繫

45. 依國外旅遊定型化契約規定，有關旅客證件之保管，下列敘述何者錯誤？
(A)旅遊期間旅客應自行保管其自有之旅遊證件
(B)旅客如要求旅行社代為保管證件時，應經旅行社同意
(C)旅行社領隊基於辦理通關過境手續之必要，得代為旅客保管證件
(D)旅行社保管證件時應以一般人之注意保管之

46.因可歸責於旅行業之事由，致旅遊活動無法成行者，旅行業於知悉無法成行時，應即通知旅客並說明其事由；其已通知，且通知是在出發當日到達旅客者，依國外旅遊定型化契約規定，應賠償旅遊費用百分之多少的違約金？

(A) 50 　　　　(B) 100 　　　　(C) 150 　　　　(D) 200

47.旅客於行程中接獲父親病危的消息後欲先行返臺，因信用卡額度不足，遂請求領隊協助，依國外旅遊定型化契約規定，領隊應如何處理？

(A)要求旅客不得終止契約

(B)拒絕旅客之請求，以避免金錢上的糾紛

(C)協助旅客向其他團員借錢

(D)為旅客代墊返臺機票款

48.契約約定最低組團人數為 10 人，如未達 10 人，依國外旅遊定型化契約規定，旅行社最遲應於何時通知旅客解除契約，不負損害賠償責任？

(A)預定出發之 3 日前 　　　　(B)預定出發之 5 日前

(C)預定出發之 7 日前 　　　　(D)預定出發之 10 日前

49.下列事項何者不是團體出發 7 日前或說明會時，旅行社應向旅客報告之必要事項，如未說明旅客得拒絕參加旅遊？

(A)護照及簽證

(B)機票及機位

(C)行程表

(D)旅遊地之風俗人情及地理位置等

50.依民法規定，旅遊營業人因旅客之請求，應以書面記載交付旅客之事項，不含下列何者？

(A)旅遊保險之種類及其金額 　　　　(B)旅客名單

(C)旅遊營業人之名稱及地址 　　　　(D)旅遊營業人前一年度損益表

51.「行程」係國外旅遊定型化契約明定之事項,如契約中僅記載「依實際行程」者,下列敘述何者錯誤?
(A)該契約當然無效
(B)得逕依旅行社所刊登之廣告或於路上散發之宣傳文件代之
(C)得以旅行社另定行程表代之,其載明僅供參考者,不影響其效力
(D)得依說明會時說明之內容

52.依國外旅遊定型化契約規定,下列何者為旅行社應投保之保險?
(A)旅行平安險　　　　　　　　(B)旅行不便險
(C)責任保險　　　　　　　　　(D)海外突發疾病健康保險

53.依國外旅遊定型化契約規定,旅遊契約訂立後,該項旅遊所使用之交通工具之票價或運費較訂約前運送人公布之票價或運費調高或調低逾百分之多少者,應由旅客補足或由旅行社退還?
(A) 5　　　　　(B) 10　　　　　(C) 15　　　　　(D) 20

54.國外旅遊定型化契約之審閱期為幾日?
(A) 1 日　　　　　(B) 5 日　　　　　(C) 7 日　　　　　(D) 30 日

55.甲旅行社舉辦馬來西亞旅遊團,契約原定搭乘班機為長榮航空,由桃園至吉隆坡,乙旅客至桃園國際機場搭機時方發現,竟改為廉價航空班機,依國外旅遊定型化契約應記載及不得記載事項之應記載事項規定,下列敘述何者正確?
(A)乙得依契約拒絕搭乘,解除契約
(B)乙得自行搭乘原定班機,再向甲請求給付其另行購買機票之費用
(C)乙得請求甲賠償原定班機機票之費用
(D)乙得請求甲賠償 2 班機機票價格差額 2 倍之違約金

56. 旅客參加甲旅行社招攬之法國、瑞士、義大利 10 天旅遊團費用新臺幣 100,000 元，雙方簽訂國外旅遊定型化契約，出發後始發覺已轉由乙旅行社承辦，乙旅行社所提供之服務均符合契約內容，下列何者正確？
 (A)甲、乙旅行社均無需對旅客負任何賠償責任
 (B)甲旅行社應賠償旅客違約金新臺幣 5,000 元
 (C)乙旅行社應賠償旅客違約金新臺幣 5,000 元
 (D)甲、乙旅行社應連帶賠償旅客違約金新臺幣 5,000 元

57. 人民幣旅行支票使用方式，下列何者正確？
 (A)必須在機場櫃臺兌換人民幣現鈔
 (B)在大陸境內任何銀行均可兌現
 (C)僅可在大陸中國銀行指定分行兌現
 (D)可在大陸境內部分商家及飯店直接使用，惟須注意其公告標示

58. 國內金融機構辦理人民幣現鈔買賣業務，其買賣對象有何種限制？
 (A)無對象限制　　　　　　　　　(B)限本國人
 (C)限外國人　　　　　　　　　　(D)限大陸地區人民

59. 領隊帶團前往瘧疾感染危險地區旅遊時，如果旅客出現間歇性發熱、發冷或其他類似感冒症狀，應懷疑感染瘧疾，並應採取何種作為？
 (A)繼續趕行程，回國再說　　　　(B)請旅客自行服用退燒藥即可
 (C)請旅客多喝開水即可　　　　　(D)設法帶旅客迅速就醫

60. 領隊受入境旅客委託，代為向外匯指定銀行辦理人民幣現鈔買賣之結匯，有無結匯金額限制？
 (A)檢附結匯人名單、交易金額及證件影本，無結匯金額限制
 (B)領隊每次限結匯人民幣 8 萬元
 (C)計入領隊本人當年累積結匯金額限制
 (D)每日限額新臺幣 50 萬元以下

61. 出境旅客託運行李上機前應經安檢儀器檢查，如需使用人工複檢時，其行李由何人開啟接受檢查後再送入機艙？
(A)旅客
(B)檢查人員
(C)航空公司人員
(D)地勤搬運人員

62. 國人前往土耳其觀光日益增多，有關前往該國之簽證規定，下列何者錯誤？
(A)需事先辦妥簽證
(B)旅行團一律由旅行社代辦
(C)可辦理落地簽證
(D)尚未給予我國國民免簽證待遇

63. 我國發給美國人之居留簽證，其簽證效期多久？
(A) 6 個月
(B) 1 年
(C) 3 年
(D) 5 年

64. 我國給予特定國家國民入境免簽證待遇之適用對象，由何機關公告？
(A)總統府
(B)行政院
(C)外交部
(D)內政部移民署

65. 入境人員攜帶動物檢疫物入境之動物來自非疫區或有條件輸入疫區者，入境人員或其代理人申報檢疫，下列何者正確？
(A)不需檢附任何資料即可通關
(B)應檢附動植物檢疫機關核發之檢疫條件函及輸出國檢疫機關核發之動物檢疫證明書
(C)應檢附動植物檢疫機關核發之檢疫條件函但不需要輸出國檢疫機關核發之動物檢疫證明書
(D)應檢附輸出國檢疫機關核發之動物檢疫證明書但不需要動植物檢疫機關核發之檢疫條件函

66. 走私或違法攜帶動物或其產品入境可能將下列那些危險性動物傳染病傳入我國？①高病原性家禽流行性感冒 ②口蹄疫 ③腸病毒感染併發重症 ④狂犬病
(A)①②③
(B)②③④
(C)①②④
(D)①③④

67. 旅客攜帶黃金進口不予限制，但不論數量多寡，均必須向海關申報，如所攜帶黃金總值超過限額，應向何單位申請輸入許可證？
(A)財政部關務署　　　　　　　　　(B)經濟部國際貿易局
(C)交通部觀光局　　　　　　　　　(D)中央銀行

68. 依據外籍旅客購買特定貨物申請退還營業稅實施辦法，小額退稅指同一天內向同一特定營業人購買特定貨物，其累計退稅金額在新臺幣多少元以下者，由該特定營業人辦理之退稅？
(A) 1,000 元　　　　(B) 2,000 元　　　　(C) 3,000 元　　　　(D) 5,000 元

69. 在臺原有戶籍兼有雙重國籍之役男，持外國護照入境，依法仍應徵兵處理者，應限制其出境至何時止？
(A)身家調查　　　　　　　　　　　(B)徵兵體檢
(C)履行兵役義務時　　　　　　　　(D)退伍

70. 旅客出境攜帶外幣逾等值多少美元者，應向海關（出境服務檯）填報「旅客或隨交通工具服務之人員攜帶外幣、人民幣、新臺幣或有價證券入出境登記表」後核實通關？
(A) 1 萬　　　　(B) 2 萬　　　　(C) 3 萬　　　　(D) 10 萬

71. 臺灣地區人民隨觀光團到大陸旅遊脫團，私自從廈門搭漁船偷渡金門上岸，為海巡查獲，應向何單位補辦入境手續？
(A)交通部觀光局　　　　　　　　　(B)行政院海岸巡防署
(C)金門縣警察局　　　　　　　　　(D)內政部移民署

72. 中華民國海關為簡化並加速入境旅客行李物品之查驗，實施何種作業？
(A)紅綠線通關作業　　　　　　　　(B)快速通關作業
(C)免驗作業　　　　　　　　　　　(D)抽驗作業

73.禁止外國人出國之情形，下列何者錯誤？
(A)經司法機關通知限制出國
(B)經財稅機關通知限制出國
(C)因案件在依法查證中，經有關機關請求限制出國
(D)從事與申請停留、居留目的不符之工作

74.未在學役男出境觀光，應向何單位申請核准？
(A)直轄市、縣（市）政府
(B)戶籍地鄉（鎮、市、區）公所
(C)內政部移民署
(D)外交部領事事務局

75.申請入出國及移民案件，需繳交照片之規格如何規定？
(A)依國民身分證之規格　　　　(B)依護照之規格
(C)依國際民航組織之規格　　　(D) 1 年內拍攝

76.某甲被服務機關列為涉及國家安全人員，未依程序報經服務機關核
准，即全家隨旅行團赴美國觀光，應否受罰？
(A)不處罰
(B)處新臺幣 1 萬元以上，5 萬元以下罰鍰
(C)處新臺幣 2 萬元以上，10 萬元以下罰鍰
(D)處新臺幣 10 萬元以上，50 萬元以下罰鍰

77.在國內首次申請普通護照者，除有特殊情形經主管機關同意者外，應
親自持憑申請護照應備文件至外交部領事事務局或外交部各辦事處辦
理，或親自至主管機關委辦之何機關（單位）辦理人別確認後，再依
規定委任代理人辦理？
(A)民政局　　　　　　　　　　(B)戶政事務所
(C)警察分局　　　　　　　　　(D)移民署服務站

78. 依護照條例施行細則第 24 條之規定，出境就學役男，年滿 19 歲當年之 1 月 1 日以後，符合兵役法施行法及役男出境處理辦法之就學規定者，經驗明其在學證明或下列何種文件後，得逐次換發 3 年效期之護照？
(A)外國護照
(B)當地永久居留證
(C)當地長期居留證
(D) 3 個月內就讀之入學許可

79. 下列那一項不屬於申請護照所指具有我國國籍之證明文件？
(A)戶籍謄本
(B)戶口名簿
(C)駕照
(D)華僑身分證明書

80. 各級政府機關因公派駐國外之人員及其眷屬得申請公務護照，下列何者不適用？
(A) 12 歲以下子女
(B) 14 歲以下子女
(C) 20 歲以下已婚子女
(D)未婚子女

104 年華語領隊人員 領隊實務㈡試題解答：

1. B	2. A	3. B	4. D	5. C
6. B	7. A	8. C	9. A	10. D
11. C	12. A	13. D	14. C	15. A
16. C	17. D	18. B	19. D	20. A
21. B	22. D	23. B	24. D	25. C
26. C	27. D	28. C	29. B	30.一律給分
31. A	32. C	33. B	34. C	35. C
36. B	37. D	38. B	39. A	40. D
41. A	42. B	43. D	44. B	45. D
46. B	47. D	48. C	49. D	50. D
51. A	52. C	53. B	54. A	55. D
56. B	57. C	58. A	59. D	60. A
61. A	62. C	63. A	64. C	65. B
66. C	67. B	68. A	69. C	70. A
71. D	72. A	73. D	74. B	75. A
76. D	77. B	78. D	79. C	80. C

（本試題解答，以考選部最近公佈為準確。http://wwwc.moex.gov.tw）

【104 外語領隊人員　領隊實務㈡試題】

■ 單一選擇題（每題 1.25 分，共 80 題，考試時間為 1 小時）。

1. 未經領隊人員考試及訓練合格而執行領隊業務者，依發展觀光條例應受何種處罰？
 (A)罰金
 (B)罰鍰
 (C)限制出境
 (D)停止執業 1 個月

2. 為保障旅遊消費者權益，依發展觀光條例規定，旅行業有何項情事，中央主管機關得公告之？
 (A)經旅行業品質保障協會除會
 (B)合併
 (C)地址變更
 (D)保證金被法院扣押

3. 依發展觀光條例規定，下列何種情形觀光產業不須繳回觀光專用標識？
 (A)受停止營業之處分
 (B)受廢止營業執照之處分
 (C)受廢止登記證之處分
 (D)暫停營業

4. 依發展觀光條例規定，經營下列那一行業應依規定投保責任保險及履約保證保險？
 (A)觀光旅館業　　(B)旅行業　　(C)觀光遊樂業　　(D)民宿業

5. 下列何者非屬依據發展觀光條例所授權核發之證照？
 (A)導遊人員執業證
 (B)旅行業執照
 (C)主題遊樂園機械遊樂設施使用執照
 (D)民宿登記證

6. 依發展觀光條例規定，下列敘述何者錯誤？
 (A)觀光旅館業得附設會議場所及商店
 (B)觀光產業之綜合開發計畫，由觀光局擬訂，報交通部核定
 (C)旅行業區分為綜合、甲種及乙種
 (D)為維護風景特定區內自然及文化資源之完整，在該區域內之任何設施計畫，均應徵得該管主管機關之同意

7. 發展觀光條例所謂之觀光遊樂設施是指在下列那一地區提供觀光旅客休閒、遊樂之設施？
 (A)自然人文生態景觀區　　　　(B)風景特定區
 (C)森林遊樂區　　　　　　　　(D)國家公園

8. 依發展觀光條例規定，有關旅行業繳納保證金之規定，下列何者錯誤？
 (A)旅行業者繳納保證金之金額規定，由中央主管機關定之
 (B)旅客對旅行業者，因旅遊糾紛所生之債權，對保證金無優先受償之權
 (C)旅行業未依規定繳足保證金，主管機關將通知其限期繳納
 (D)中央主管機關得因旅行業未繳納保證金，而廢止其旅行業執照

9. 依旅行業管理規則規定，旅行業以電腦網路經營旅行業務者，其網站首頁應載明規定事項，並報請何單位備查？
 (A)經濟部商業司　　　　　　　(B)交通部觀光局
 (C)當地縣市政府觀光機關　　　(D)當地旅行業同業公會

10. 依旅行業管理規則規定，甲種旅行業代理綜合旅行業為招攬國外團體旅遊，其旅遊契約書應以那家旅行業的名義與旅客簽定？
 (A)甲種旅行業　　　　　　　　(B)綜合旅行業
 (C)兩家擇一皆可　　　　　　　(D)派遣領隊旅行業為主

11. 依旅行業管理規則規定，曾經營旅行業受撤銷或廢止營業執照之處分未逾幾年者，不得再為該行業之經理人？
 (A) 2 年　　　　(B) 3 年　　　　(C) 4 年　　　　(D) 5 年

12. 臺北市的某綜合旅行社是剛核准開設的綜合旅行業，同時在臺南市、臺中市及高雄市設有分公司，擬開辦旅客出國及國內旅遊等相關業務，依旅行業管理規則之規定，應投保履約保證保險，其投保最低金額應為新臺幣多少元？
 (A) 8 千 2 百萬元　　　　　　　(B) 7 千 2 百萬元
 (C) 6 千 2 百萬元　　　　　　　(D) 5 千 2 百萬元

13. 依旅行業管理規則規定，綜合旅行業本公司之經理人數不得少於幾人？
 (A) 1 人　　　　　(B) 2 人　　　　　(C) 3 人　　　　　(D) 4 人

14. 經營同種類旅行業，最近 2 年未受停業處分，且保證金未被強制執行，取得觀光公益法人會員資格者，其保證金得按原規定保證金金額多少比例繳納？
 (A)五分之一　　　　　　　　　(B)十分之一
 (C)十五分之一　　　　　　　　(D)二十分之一

15. 依旅行業管理規則規定，旅行業經理人員連續多少年未在旅行業任職者，應重新參加訓練合格後，始得受僱為經理人？
 (A) 2 年　　　　(B) 3 年　　　　(C) 4 年　　　　(D) 5 年

16. 依旅行業管理規則規定，綜合旅行業實收資本總額至少為新臺幣多少元？
 (A) 1 千 5 百萬元　　　　　　　(B) 2 千萬元
 (C) 2 千 5 百萬元　　　　　　　(D) 3 千萬元

17. 依旅行業管理規則規定，旅行業投保之責任保險，每一旅客證件遺失之損害賠償費用，至少為新臺幣多少元？
 (A) 2,000 元　　　(B) 5,000 元　　　(C) 6,000 元　　　(D) 8,000 元

18. 交通部觀光局駐外辦事處，不包括下列何處？
 (A)日本大阪　　　(B)美國紐約　　　(C)德國法蘭克福　　(D)英國倫敦

19.政府於何時開放民眾赴大陸探親，開啟兩岸人民的交流？
　(A)民國 68 年 1 月 1 日　　　　　　(B)民國 76 年 7 月 15 日
　(C)民國 76 年 11 月 2 日　　　　　　(D)民國 77 年 1 月 1 日

20.在「觀光拔尖領航方案行動計畫」所列的「競爭型國際觀光魅力據點
　示範計畫」中，總共輔導地方政府打造幾處具國際競爭力的觀光魅力
　指標型據點？
　(A) 5 處　　　　　(B) 10 處　　　　　(C) 15 處　　　　　(D) 20 處

21.「國際光點」計畫屬於「觀光拔尖領航方案行動計畫」中那一項行動
　方案？
　(A)拔尖　　　　　(B)築底　　　　　(C)提升　　　　　(D)創新

22.法國發生恐怖攻擊事件後，如有國外旅遊警示依規定由下列那一部會
　發布？
　(A)內政部　　　　　(B)外交部　　　　　(C)交通部　　　　　(D)國防部

23.依領隊人員管理規則規定，經華語領隊人員考試及訓練合格，再參加
　外語領隊人員考試及格者，其參加職前訓練之規定為何？
　(A)免再參加職前訓練
　(B)仍須再參加職前訓練，惟訓練節次予以減半
　(C)仍須參加外語訓練節次
　(D)仍須重行全程再參加職前訓練

24.領隊人員違反領隊人員管理規則，經廢止領隊人員執業證後，在多久
　期間內不得充任領隊人員？
　(A) 3 年　　　　　(B) 4 年　　　　　(C) 5 年　　　　　(D) 6 年

25.對意圖營利而使大陸地區人民非法進入臺灣地區之首謀者，應處以：
　(A) 1 年以上 7 年以下有期徒刑，得併科新臺幣 100 萬元以下罰金
　(B) 3 年以上 7 年以下有期徒刑，得併科新臺幣 500 萬元以下罰金
　(C) 3 年以上 10 年以下有期徒刑，得併科新臺幣 500 萬元以下罰金
　(D) 5 年以上有期徒刑，得併科新臺幣 1,000 萬元以下罰金

26. 依主管機關公告，旅客可攜帶人民幣進出入臺灣地區之限額為多少元？
(A)人民幣 1 萬元 　　　　　　　　(B)人民幣 2 萬元
(C)人民幣 3 萬元 　　　　　　　　(D)人民幣 5 萬元

27. 下列那一種大陸地區之物品、勞務、服務可以在臺灣進行廣告活動？
(A)房地產 　　　　(B)石化業 　　　　(C)旅遊 　　　　(D)電信業

28. 臺灣地區各級學校與大陸地區之學校為書面約定之合作行為，向教育部申報後，教育部未於幾日內為決定者，視為同意？
(A) 30 日 　　　　(B) 20 日 　　　　(C) 15 日 　　　　(D) 10 日

29. 對於支領月退休給與的退休公教人員，赴大陸地區長期居住者，臺灣地區與大陸地區人民關係條例對其支領退休給與的規定如何？
(A)可以繼續支領月退休給與
(B)應申請改領一次退休給與
(C)停止領受退休給與的權利
(D)一律發給其應領一次退休給與的半數

30. 依臺灣地區與大陸地區人民關係條例第 22 條第 1 項規定，下列何種大陸高等學校學歷不予採認？
(A)教育 　　　　　　　　　　　　　(B)政治
(C)醫療法所稱之醫事人員 　　　　　(D)核子工程

31. 大陸地區人民為臺灣地區人民配偶，經許可在臺依親居留者，可否在臺工作？
(A)必須向勞動部申請許可後才可以在臺工作
(B)不須申請許可，就可以在臺工作
(C)必須向行政院大陸委員會申請許可後，才可以在臺工作
(D)居留期間一律不能在臺工作

32. 有關臺灣地區與大陸地區人民關係條例之規定，以下敘述何者錯誤？

(A)大陸地區人民申請進入臺灣地區團聚、居留或定居者，應接受面談、按捺指紋

(B)經許可進入臺灣地區之大陸地區人民，不得從事與許可目的不符之活動

(C)臺灣地區人民在大陸地區設有戶籍後，仍保有臺灣地區人民身分

(D)臺灣地區人民進入大陸地區者，不得從事妨害國家安全或利益之活動

33. 依據兩岸已簽署之「海峽兩岸關於大陸居民赴臺灣旅遊協議」及「海峽兩岸關於大陸居民赴臺灣旅遊協議修正文件一」的內容，下列何者錯誤？

(A)雙方應禁止「零負團費」的經營行為

(B)第一批開放大陸居民赴臺個人旅遊的試點城市包括北京、重慶、南京、瀋陽、深圳

(C)在旅遊者安全受到威脅時，組團社及接待社應主動處理

(D)大陸居民赴臺個人旅遊可委託試點城市指定經營的旅行社代辦行程

34. 下列何者不是政府推動簽署「海峽兩岸經濟合作架構協議（ECFA）」的可能效益？

(A)避免臺灣被邊緣化　　　　　　(B)推動兩岸經貿制度化

(C)提升外商在臺投資信心　　　　(D)強化兩岸共同打擊犯罪

35. 中國大陸西元 2012 年 5 月新版電子護照內頁印製的地圖中，將爭議海域劃入版圖，引起了鄰近菲律賓、越南的抗議，該海域指的是下列何者？

(A)東海　　　　　(B)南海　　　　　(C)黃海　　　　　(D)北海

36. 因為兩岸間存在主權方面的爭議，無法在短時間內獲得解決，因此政府主張現階段應該優先：
(A)進行兩岸和平協議的談判
(B)維持不統、不獨、不武的臺海現狀
(C)進行兩岸軍事互信機制的談判
(D)推動一國兩制和平統一

37. 任職於華航的林小姐來自於香港，未持有效之入出境許可，華航替她辦理臨時停留臺灣的許可，請問她最多能在臺灣停留幾天？
(A) 7 天　　　　　(B) 15 天　　　　　(C) 30 天　　　　　(D) 60 天

38. 關於我國國民赴海外旅遊便利的敘述，下列何者錯誤？
(A)歐盟給予臺灣免申根簽證待遇民國 100 年 1 月 11 日生效
(B)波士尼亞與赫塞哥維納給予免簽證待遇民國 101 年 7 月 24 日實施
(C)民國 101 年 9 月 1 日實施赴澳門網上快證免費
(D)民國 101 年 11 月 1 日臺美正式啟動「免簽證計畫」

39. 開放大陸學生來臺就讀，符合世界高等教育國際化、多元化的開放趨勢，可促進我學生競爭力，目前政府採認之中國大陸高校學歷共有幾所？
(A) 79 所　　　　　(B) 91 所　　　　　(C) 111 所　　　　　(D) 129 所

40. 依據臺灣地區與大陸地區人民關係條例第 7 條規定，在大陸地區製作之文書，經行政院設立或指定之機構或委託之民間團體驗證者，推定為真正。因此目前經過我方那一機構驗證之大陸公證書，可作為我國法院或政府機關事實認定之依據？
(A)內政部移民署
(B)財團法人海峽交流基金會
(C)中華民國紅十字會
(D)行政院大陸委員會

41.王小姐與旅行社簽訂旅遊契約參加夏威夷旅行團，因故無法成行便將參團權利義務轉讓給朋友，依民法之規定旅行社處理方式下列何者錯誤？
(A)有正當理由得予拒絕
(B)接受王小姐之變更，如因此減少費用，王小姐不得向旅行社請求退還
(C)接受王小姐之變更，如因此增加費用，應由王小姐的朋友負擔
(D)接受王小姐之變更，且因此增加或減少的費用均由王小姐承受

42.國外旅遊行程中旅客遇颱風所衍生之費用，依民法之規定旅行社應如何處理？
(A)旅行社得變更行程，如超過原定費用時，不得向旅客收取，但因變更行程減少之費用應退還給旅客
(B)颱風屬不可抗力事件，其增加或減少的費用皆應由旅客負擔或退還旅客
(C)由旅客及旅行社各負擔 50%
(D)交由保險公司處理

43.依民法之規定，旅客在旅遊中發生身體或財產上之事故時，下列敘述何者正確？
(A)該事故可歸責於旅遊營業人時，旅遊營業人始提供必要之協助及處理
(B)該事故非可歸責於旅遊營業人時，旅遊營業人得自由選擇是否提供協助
(C)該事故發生於旅遊途中，不論旅遊營業人有無責任，都應負擔全部費用
(D)該事故非可歸責於旅遊營業人時，其所生之費用，應由旅客負擔

44.老張報名參加甲旅行社所舉辦日本關東 5 日遊,出發前一天發現係由乙旅行社出團,關於旅行社轉讓團體,依國外旅遊定型化契約規定,下列敘述何者錯誤?
(A)老張得於團體出發前解除契約
(B)老張得向乙旅行社請求損害賠償
(C)乙旅行社須與老張重新簽訂旅遊契約
(D)甲旅行社事前須經老張書面同意

45.旅客與 A 旅行社簽約報名參加韓國 5 日遊,出發後才知被轉讓給 B 旅行社,依國外旅遊定型化契約規定,旅客得主張:
(A) A 旅行社應賠償旅客全部旅遊費用之 10%違約金
(B) A 旅行社應賠償旅客全部旅遊費用之 5%違約金外,旅客如受有損害,並得請求賠償
(C)旅客如受有損害,得向 A、B 旅行社請求賠償
(D)可由 A、B 旅行社及旅客三方協調後處理賠償事宜

46.因可歸責於旅行社之事由,致旅客之旅遊活動無法成行時,依國外旅遊定型化契約規定,旅行社於知悉旅遊活動無法成行時,應即通知旅客並說明事由,怠於通知者,應賠償旅客旅遊費用百分之多少的違約金?
(A) 100　　　　(B) 75　　　　(C) 50　　　　(D) 30

47.依國外旅遊定型化契約規定,下列何項不是出國團體領隊之職責?
(A)為旅客辦理出入國境手續
(B)協助保管旅客護照
(C)為旅客辦理交通事宜
(D)為旅客辦理食宿遊覽、服務事宜

48. 張三於民國 101 年 10 月 15 日訂約參加旅行社舉辦之蘭卡威夢中海 5
日遊,並已繳付團費新臺幣 20,000 元,該旅遊團預定於民國 101 年 10
月 31 日出團;因旅行社與航空公司及當地接待社之聯絡疏失,致該
團無法成行,旅行社雖於民國 101 年 10 月 25 日通知張三無法成行,
依國外旅遊定型化契約規定,旅行社應賠償張三之違約金為新臺幣多
少元?
(A) 2,000 元 　　　 (B) 4,000 元 　　　 (C) 6,000 元 　　　 (D) 8,000 元

49. 依國外旅遊定型化契約規定,旅客因旅行社過失致遭當地政府留置,
旅行社除應負責營救及負擔所需費用,另應如何賠償旅客?
(A)賠償旅客全部旅遊費用及實際所受損害
(B)賠償每日新臺幣 2 萬元之違約金
(C)賠償旅客依旅遊費用總額除以全部旅遊日數乘以留置日數計算之違
約金
(D)賠償旅客實際所受損害及每日新臺幣 1 萬元違約金

50. A 旅行社預定於 2 月 10 日出發之尼泊爾旅遊團,於 1 月 10 日確定達
最低組團人數,1 月 20 日達最高組團人數,依國外旅遊定型化契約書
範本規定,應於下列那一時間,將本契約所列旅遊地之地區城市、國
家或觀光點之風俗人情、地理位置或其他有關旅遊應注意事項儘量提
供甲方旅遊參考?
(A) 2 月 10 日預定出發日前
(B) 2 月 10 日預定出發 7 日前
(C) 1 月 10 日達最低組團人數後 10 日內
(D) 1 月 20 日達最高組團人數後 7 日內

51. 依國外旅遊定型化契約規定,旅客應自行負擔之個人費用,不包括下
列何項?
(A)洗衣費用 　　　　　　　　　 (B)團體行李費
(C)電話費 　　　　　　　　　　 (D)購物費用

52.依國外旅遊定型化契約規定，有關小費之敘述，下列何者錯誤？
　(A)不包括在旅遊費用項目中
　(B)旅行社應於團體出發前說明各觀光地區小費收取狀況及大約金額，
　　供旅客了解
　(C)小費的給與是一種禮貌，旅客皆須給與
　(D)領隊、導遊及司機的小費，可視其服務熱忱及態度，由旅客給與

53.旅行社如因所舉辦出國旅行團未達最低組團人數而取消出團，依國外
　旅遊定型化契約規定，下列敘述何者錯誤？
　(A)旅行社最遲應於預定出發之 1 週前主動通知旅客解除契約
　(B)旅行社解除契約後退還旅客交付之全部費用（不得扣除為旅客代繳
　　之簽證費用）
　(C)旅行社如怠於通知致旅客受損害，須負賠償之責
　(D)旅行社如徵得旅客同意，得安排轉團並與其另訂新的旅遊契約

54.依國外旅遊定型化契約書範本規定，關於旅客參團出國旅遊之旅遊費
　用，下列敘述何者錯誤？
　(A)旅客與旅行社簽訂契約時，旅客應即繳付團費 3 成之訂金
　(B)旅客如經旅行社多次催促，至出發前 1 日仍未依約定繳付，旅行社
　　得逕予解約，並沒收訂金
　(C)旅客得於旅行社召開團體行前說明會時繳清團費
　(D)除有特別協議，團體出發前 3 日旅客應將團費繳清

55.依國外旅遊定型化契約規定，旅客參加旅行社出國旅行團，行程表中
　住宿地點註明以國外旅遊業所提供之內容為準，該記載之效力為何？
　(A)有效　　　　　　(B)無效　　　　　　(C)得撤銷　　　　　　(D)效力未定

56.旅行社有為旅客辦理保險之義務，依國外旅遊定型化契約應記載及不
　得記載事項規定，下列何者正確？
　(A)應包括旅客傷害保險及責任保險
　(B)旅遊契約應載明投保金額及責任金額，否則旅客得主張契約無效

(C)未依主管機關規定投保者，於發生旅遊事故時，應以旅客因該事故實際損失金額為業者之賠償金額

(D)旅行社不能履約，其又未依規定投保者，以主管機關規定最低投保金額計算其應理賠金額之 3 倍賠償旅客

57.非居住民之外國自然人以新臺幣結購等值 10 萬美元之匯出匯款時，下列敘述何者錯誤？
(A)應憑護照親自辦理　　　　　　(B)填寫申報書逕行辦理
(C)免填申報書　　　　　　　　　(D)銀行應掣發賣匯水單

58.領隊受入境旅客委託，代為向外匯指定銀行辦理人民幣現鈔賣出之結匯，有關下列應遵行事項，何者錯誤？
(A)交易金額達等值新臺幣 50 萬元者由領隊填寫外匯收支或交易申報書
(B)每個結匯人須提供入出境許可證或居留證等身分證件影本
(C)申報金額須計入領隊個人當年度累積結匯金額
(D)須提供委託結匯人姓名及交易金額的清單

59.領隊帶團返國於飛航途中，如遇旅客有疑似感染傳染病症狀時，應如何處理？
(A)請旅客自行服用退燒藥即可
(B)請旅客自行多喝開水即可
(C)請旅客多休息即可
(D)立即通知機上服務人員，以利其採取因應措施

60.在我國境內居住，年滿 20 歲之自然人辦理結匯，金額在多少元以下者，免填外匯收支或交易申報書，且無須計入其當年累積結匯金額？
(A)未達新臺幣 100 萬元　　　　　(B)未達美金 10 萬元
(C)未達新臺幣 50 萬元　　　　　　(D)未達美金 50 萬元

61.我國國民持觀光簽證赴俄羅斯旅遊，務必攜帶下列何種文件？
(A)旅館訂房紀錄　(B)護照影本　　(C)身分證正本　　(D)公司名片

62.飛往美國之國際航線及其他經通報之重點班機,起飛前之清艙檢查工作,由何單位執行?
(A)由航空公司派員執行
(B)由航空公司派員執行,航空警察局協助督導
(C)由航空警察局派員執行
(D)由內政部移民署國境事務大隊執行

63.持外國護照以免簽證入境,於停留期間有正當理由未能出境,應如何處理?
(A)向外交部領事事務局申請適當期限之停留簽證
(B)向內政部移民署申請停留延期
(C)向內政部移民署申請外僑居留證
(D)於停留期限屆滿時,應即出境

64.簽證持有人有下列何種情形,不屬於得撤銷其簽證之範圍?
(A)從事恐怖活動之虞者
(B)有危害公共安全或善良風俗者
(C)依親來臺而離婚,育有在臺有戶籍之未成年子女者
(D)持偽造或變造護照者

65.旅客攜帶動物產品入境,未依規定申請檢疫者,處新臺幣多少元罰鍰?
(A) 500 元至 3,000 元 　　　　　(B) 1,000 元至 5,000 元
(C) 3,000 元至 15,000 元 　　　　(D) 5,000 元至 30,000 元

66.入境犬貓於完成檢疫放行後,動物檢疫機關應函請飼養所在地之縣市或直轄市動物防疫機關繼續追蹤多久時間?
(A) 6 個月 　　　(B) 5 個月 　　　(C) 4 個月 　　　(D) 3 個月

67.依據外籍旅客購買特定貨物申請退還營業稅實施辦法,特定貨物定義為何?
(A)未隨行之行李
(B)可隨旅行攜帶出境之貨物

(C)不符機艙限制規定之貨物

(D)可隨旅行攜帶出境之應稅貨物

68. 旅客出境攜帶新臺幣超過限額，應於出境前向何單位申請核准？

(A)海關 　　　　　　　　　　　　(B)中央銀行

(C)臺灣銀行 　　　　　　　　　　(D)內政部移民署

69. 下列那一項物品可以攜帶出境？

(A)未經合法授權之翻製影音光碟及電腦軟體

(B)文化資產保存法所規定之古物

(C)貨幣及有價證券

(D)保育類野生動植物及其產製品

70. 外國人攜帶自用應稅物品，經登記驗放，如未經核准展期，應在入境後多久內將原貨復運出口？

(A) 1 個月　　　(B) 3 個月　　　(C) 6 個月　　　(D) 1 年

71. 役男申請出境至國外就學者，應取得國外何種學歷以上學校之入學許可？

(A)高中　　　(B)專科　　　(C)大學校院　　　(D)沒限制

72. 未在學役男因奉派代表國家出國比賽申請出境，在國外停留期間，每次最長不得逾多久？

(A) 2 年　　　(B) 1 年　　　(C) 6 個月　　　(D) 4 個月

73. 行政院海岸巡防署所屬涉及國家安全之人員，應經何機關核准，始得出國？

(A)國家安全局 　　　　　　　　　(B)內政部

(C)國防部 　　　　　　　　　　　(D)行政院海岸巡防署

74. 設有戶籍國民未經查驗入國者，於何時申請補辦入國手續？

(A)自首後 　　　　　　　　　　　(B)被查獲後

(C)開立罰鍰處分書後 　　　　　　(D)罰鍰處分確定後

75. 護照上的中文、外文姓名及外文別名，最多可記載幾個？
(A)中文姓名、外文姓名、外文別名各 1 個
(B)中文姓名、外文姓名各 1 個、外文別名 2 個
(C)中文姓名、外文姓名、外文別名共 4 個
(D)中文姓名、外文姓名及外文別名均不限

76. 未經許可入國或受禁止出國處分而出國者，處幾年以下有期徒刑或科
或併科新臺幣多少元以下罰金？
(A) 5 年、50 萬元　　　　　　　(B) 5 年、30 萬元
(C) 3 年、15 萬元　　　　　　　(D) 3 年、9 萬元

77. 王小明為 17 歲國內在學高中男生，他向外交部申請新辦護照，先要
求提前一個工作日製發，翌日又要求再提前一個工作日，請問王小明
申請這本護照總共須繳多少規費？
(A) 1,800 元　　　(B) 2,100 元　　　(C) 2,500 元　　　(D) 2,800 元

78. 國民有下列何種情形，不禁止其出國？
(A)有事實足認有妨害社會安定之重大嫌疑
(B)涉及重大經濟犯罪
(C)涉及重大刑事案件嫌疑
(D)經判處新臺幣 100 萬元罰金

79. 公務護照之收費數額為何？
(A)免費　　　　　　　　　　　　(B)新臺幣 600 元
(C)新臺幣 900 元　　　　　　　(D)新臺幣 1,300 元

80. 下列何者不屬於主管機關應註銷其護照之情形？
(A)持照人身分已轉換為大陸地區人民
(B)持照人已喪失中華民國國籍
(C)申請之護照自核發日起 2 個月未經領取者
(D)護照申報遺失者

104 年外語領隊人員 領隊實務㈡試題解答：

1. B	2. D	3. D	4. B	5. C
6. B	7. B	8. B	9. B	10. B
11. D	12. B	13. A	14. B	15. B
16. D	17. A	18. D	19. C	20. B
21. A	22. B	23. B	24. C	25. D
26. B	27. C	28. A	29. B	30. C
31. B	32. C	33. B	34. D	35. B
36. B	37. A	38. C	39. D	40. B
41. D	42. A	43. D	44. B	45. B
46. A	47. B	48. C	49. B	50. A
51. B	52. A或C或AC	53. B	54. A	55. B
56. D	57. C	58. C	59. D	60. C
61. A	62. C	63. A	64. C	65. C
66. D	67. D	68. B	69. C	70. C
71. A	72. C	73. D	74. D	75. B
76. D	77. A	78. D	79. A	80. C

（本試題解答，以考選部最近公佈為準確。http://wwwc.moex.gov.tw）

【104 華語領隊人員　觀光資源概要試題】

■ 單一選擇題（每題 1.25 分，共 80 題，考試時間為 1 小時）。

1. 下列何項不是西班牙勢力於西元 17 世紀中期撤離臺灣的原因？
 (A)以北臺為據點向中國與日本進行通商、傳教的初衷並未達成
 (B)菲律賓本土回教徒反抗西班牙勢力的刺激
 (C)臺灣南部荷蘭東印度公司當局的乘機進擊
 (D)北臺當地漢人武裝反抗事件頻繁

2. 澎湖馬公天后宮內有一明代古碑，銘刻「○○○諭退紅毛番韋麻郎等」，是紀念何人的功績？
 (A)戚繼光　　　　(B)俞大猷　　　　(C)沈有容　　　　(D)鄭成功

3. 關於荷蘭人所留下的古蹟，下列敘述何者正確？
 (A)熱蘭遮城-今赤崁樓　　　　　　(B)普羅文西城-今安平古堡
 (C)聖地牙哥城-今紅毛城　　　　　(D)熱蘭遮城-今安平古堡

4. 日治時期在臺灣施行的中等教育，係為配合殖民經濟的發展，因此最重視那種教育？
 (A)菁英教育　　(B)普通教育　　(C)實業教育　　(D)同化教育

5. 日本土木工程學會來臺考察日人在臺所遺留的水利設施，請問應到何處考察最具代表性？
 (A)瑠公圳　　　　(B)八堡圳　　　　(C)貓霧捒圳　　　　(D)嘉南大圳

6. 日治時期，臺灣成立的第一個合法政黨是：
 (A)臺灣地方自治聯盟　　　　　　(B)臺灣民眾黨
 (C)臺灣共產黨　　　　　　　　　(D)臺灣農民組合

7. 如要認識戰後臺灣民主政治發展的歷程，可以安排到下列那個機構參訪？
(A)歷史博物館　　　　　　　　　(B)慈林文教基金會
(C)順益原住民博物館　　　　　　(D)故宮博物院

8. 政府來臺後，許多國畫大師跟隨來臺，當時有所謂「渡海三家」，分別是指張大千、黃君璧以及：
(A)楊三郎　　　(B)李澤藩　　　(C)洪通　　　(D)溥心畬

9. 在臺灣民主化過程中，使黨外勢力日趨壯大的關鍵，是民國 68 年發生那一事件？
(A)中壢事件　　　　　　　　　　(B)美麗島事件
(C)陳文成事件　　　　　　　　　(D)釣魚臺事件

10. 在臺灣原住民的生命禮儀中，卑南族著名的「少年禮」為：
(A)猴祭　　　(B)豐年祭　　　(C)打耳祭　　　(D)五年祭

11. 臺灣原住民，尤其是平埔族群中的「尪姨」，是什麼性質的人物？
(A)母親的姊妹　　　　　　　　　(B)丈夫的阿姨
(C)類似巫師的角色　　　　　　　(D)類似媒人的角色

12. 在那一個事件之後，清朝設立「番屯」制度，企圖利用臺灣原住民來控制漢人移民的動亂？
(A)林爽文事件　　　　　　　　　(B)朱一貴事件
(C)戴潮春事件　　　　　　　　　(D)郭懷一事件

13. 在西方人殖民東南亞時期，華人往往遭到排斥，下列那個地區曾經發生官方屠殺華人事件？
(A)柬埔寨　　　(B)印尼　　　(C)緬甸　　　(D)馬來西亞

14. 慶應 3 年（西元 1867 年）末代幕府將軍德川慶喜願意將政權奉還給明治天皇，施行「大政奉還」，是由於誰的斡旋？
(A)土方歲三　　　(B)勝海舟　　　(C)坂本龍馬　　　(D)近藤勇

15.明治維新推動之後，對日本傳統社會造成很大的衝擊。許多有識之士提倡在學習西方文化的同時，仍需保有日本的傳統文化，該主張簡稱為：

(A)洋行無用論　　　(B)和魂洋才　　　(C)回歸日本　　　(D)和魂漢才

16.歐美各國大多曾在東南亞地區進行殖民統治，但下列何國卻不曾在此地區擁有過殖民地？

(A)英國　　　　　(B)荷蘭　　　　　(C)德國　　　　　(D)西班牙

17.東南亞那一國曾經出產大量錫礦，華人也參與採錫的行業，當地的錫礦業，華人有重要貢獻？

(A)菲律賓　　　　(B)汶萊　　　　　(C)緬甸　　　　　(D)馬來西亞

18.印尼爪哇中部有座建築雄偉的大型遺址，西元 1991 年被聯合國教科文組織列入世界文化遺產，名為婆羅浮屠（Borobudur），其風格為：

(A)婆羅門教　　　　　　　　　(B)佛教
(C)伊斯蘭教（回教）　　　　　(D)天主教

19.下列那一地區曾經先後被葡萄牙、荷蘭及英國統治？

(A)馬尼拉　　　　(B)新加坡　　　　(C)麻六甲　　　　(D)仰光

20.西元 14 世紀末，高麗王朝的動亂結束，朝鮮半島獲得統一，稱為：

(A)百濟王朝　　　(B)新羅王朝　　　(C)高句麗王朝　　(D)李朝

21.下列對於新加坡的描述，何者錯誤？

(A)曾經被英國殖民　　　　　　(B)以佛教為國教
(C)推動多元文化政策　　　　　(D)鄰近馬來西亞

22.香港新界地區，是在那一個條約下併入英國的香港直轄殖民地？

(A)西元 1842 年中英《南京條約》
(B)西元 1858 年中英《天津條約》
(C)西元 1860 年中英《北京條約》
(D)西元 1898 年中英《展拓香港界址專條》

23.東南亞國家以小乘佛教居多，但下列何國，受中國影響，部分地區卻以大乘佛教為主？
(A)越南　　　　　　(B)柬埔寨　　　　　(C)緬甸　　　　　　(D)泰國

24.西元 19 世紀末，菲律賓那位著名的民族主義者和文學家，其作品描述西班牙統治下菲律賓人的悲慘遭遇，推動菲律賓人的民族覺醒？
(A)黎薩（Jose Rizal）
(B)阿奎納多（Emilio Aguinaldo）
(C)甲米地（Cavite）
(D)卡帝普南（Katipunan）

25.西元 19 世紀，清廷租借香港予英國，與那一場戰爭結果有關？
(A)英法聯軍　　　(B)八國聯軍　　　　(C)甲午戰爭　　　　(D)鴉片戰爭

26.清代道光年間，造成中國白銀大量外流的關鍵商品為何？
(A)瓷器　　　　　(B)菸草　　　　　　(C)鴉片　　　　　　(D)鐘錶

27.臺灣恩主公廟所供奉的神祇不一，下列何者較常被供奉？
(A)張巡　　　　　(B)關羽　　　　　　(C)韓世忠　　　　　(D)李廣

28.明清時期商業繁盛，由同鄉商人集資興建，以凝聚同鄉情誼，保障其經濟利益，解決旅外同鄉住宿問題的處所為：
(A)行會　　　　　(B)牙行　　　　　　(C)勾欄　　　　　　(D)會館

29.下列有關中國文學史的敘述，何者正確？
(A)漢賦源於楚辭，著名作家有司馬遷、班固
(B)駢體文最有名的作家是陶潛
(C)宋代「說話人」的底本，是明清小說的素材之一
(D)元代通俗文學以戲曲為主，著名的作品有《水滸傳》、《西遊記》

30.出土於中國湖北省隨縣曾侯乙墓的先秦時期之重要樂器為何？
(A)笙　　　　　　(B)編鐘　　　　　　(C)長笛　　　　　　(D)石鼓

31.中國陝西省西安有座建於唐高宗永徽年間，專為收貯玄奘自西域攜回之佛經與佛像的佛塔為何？
(A)白塔　　　　　(B)大雁塔　　　　　(C)慈恩塔　　　　　(D)金山塔

32.建於康熙 48 年，為清代大型皇家御苑，後毀於英法聯軍之役的園林為何？
(A)拙政園　　　　(B)植物園　　　　　(C)庾園　　　　　　(D)圓明園

33.明末清初「湖廣熟，天下足」的諺語，顯示那個地區農業的重要性？
(A)今廣東、廣西地區　　　　　　　　(B)今湖北、湖南地區
(C)今西湖周邊　　　　　　　　　　　(D)今太湖周邊

34.明世宗嘉靖年間，明帝國在東南沿海一帶最大的外患為何？
(A)葡萄牙海盜　　(B)西班牙海盜　　(C)倭寇　　　　　(D)鄭芝龍

35.明清時期，人口滋繁，原產於美洲的若干作物，分別由不同的區域輾轉傳到中國，紓解了當時的糧食問題，這些作物是：
(A)西瓜，蕃茄，葡萄　　　　　　　　(B)蕃薯，玉米，花生
(C)南瓜，冬瓜，胡瓜　　　　　　　　(D)白菜，胡蘿蔔，芋頭

36.張擇端所繪《清明上河圖》描寫的場景是：
(A)南宋，杭州　　　　　　　　　　　(B)北宋，開封
(C)明代，北京　　　　　　　　　　　(D)元代，燕京

37.臺北市小南門相傳為板橋富商林本源家族為了避開艋舺的泉州勢力，方便出入臺北府城所捐建。小南門又稱為：
(A)麗正門　　　　　　　　　　　　　(B)寶成門
(C)承恩門　　　　　　　　　　　　　(D)重熙門

38.臺灣農業開發可溯及 400 年前，最早將甘蔗栽培技術引進臺灣的是那一國人？
(A)西班牙人　　　　　　　　　　　　(B)荷蘭人
(C)英國人　　　　　　　　　　　　　(D)日本人

39. 藻井（結網）是一種高級的古建築室內天棚裝飾，多數為上圓下方，層層上升，形如井狀，一般出現在宮殿、廟宇、佛堂等較重要建築室內中心位置。臺灣寺廟在西元 19 世紀唯一出現藻井的是：
(A)指南宮正殿
(B)澳底仁和殿正殿
(C)鹿港龍山寺之戲臺
(D)北港朝天宮三川殿五門

40. 加拿大長老會的牧師馬偕博士為了培養臺灣本地的傳教士，募建那一棟建築物，該建築物於西元 1882 年完工，日後成為臺灣最早的大學學府所在地？
(A)滬尾女學堂
(B)滬尾偕醫館
(C)淡水牛津理學堂
(D)五股坑教堂

41. 牡丹社事件後，沈葆楨來臺興築的第一座西式砲台是：
(A)億載金城　　(B)滬尾砲台　　(C)四草砲台　　(D)大坪砲台

42. 雲南橫斷山脈的降雨，主要來自那一個海洋的水氣？
(A)太平洋　　(B)印度洋　　(C)大西洋　　(D)北極海

43. 嘉南大圳的水源，主要來自那兩條河川？
(A)大甲溪、大肚溪
(B)濁水溪、曾文溪
(C)八掌溪、鹽水溪
(D)八掌溪、高屏溪

44. 臺灣多颱風災害，假設有一個半徑為 300 公里的強烈颱風，其颱風中心在臺北市正北方 100 公里的海面上，這時淡水河口的風向是：
(A)東北風　　(B)西北風　　(C)東南風　　(D)西南風

45. 下列氣象觀測站所觀測的 1 月月平均雨量，由低至高依序排列，何者正確？
(A)高雄、新竹、基隆，臺中
(B)基隆、臺中、新竹、高雄
(C)高雄、臺中、新竹、基隆
(D)基隆、高雄、臺中、新竹

46.海岸地帶超抽地下水有可能導致環境變遷，臺灣的那一區域超抽地下
水最為明顯？
(A)北部沉水的沿岸　　　　　　　　(B)西南部離水的沙岸
(C)南部珊瑚礁海岸　　　　　　　　(D)東部斷層海岸

47.臺灣唯一不靠海的縣是那一個縣？
(A)高雄市　　　　(B)雲林縣　　　　(C)南投縣　　　　(D)苗栗縣

48.中國南北景觀的差異，主要是受那些重要的地理界線影響？
(A)年雨量 500 毫米、1 月月均溫 0℃等溫線
(B)年雨量 1,000 毫米、1 月月均溫 18℃等溫線
(C)年雨量 750 毫米、1 月月均溫 0℃等溫線
(D)年雨量 400 毫米、年均溫 0℃等溫線

49.「巴札」是中國大陸那一族人對市集的稱呼？
(A)蒙族　　　　(B)維族　　　　(C)藏族　　　　(D)壯族

50.遊客到塞上江南旅遊，可以品嘗到當地那一種農產品？
(A)菊花茶　　　　(B)銀杏　　　　(C)枸杞　　　　(D)川七

51.澳門著名景點「大三巴牌坊」，是早年天主教在澳門的那一座教堂的
正面前壁遺址？
(A)聖約翰教堂　　　　　　　　　　(B)聖保祿教堂
(C)聖彼得教堂　　　　　　　　　　(D)聖伯亞納教堂

52.建於遼清寧 2 年（西元 1056 年），現存中國最古老、最高大的樓閣
式木塔，是下列那一建築？
(A)福建泉州開元寺雙塔
(B)山西應縣佛宮寺釋迦塔
(C)江蘇無錫梅園梅塔
(D)河北承德須彌福壽之廟萬壽塔

53.近年來中國大陸中西部人民不斷向東部沿海城市移動，形成嚴重盲流問題的主因為何？
(B)糧食需求 (B)生態失衡
(C)經濟需求 (D)水資源需求

54.中國那一個城市，因居交通要道的地位，自古即被稱為「九省通衢」？
(A)成都 (B)南京 (C)廣州 (D)蘭州

55.有關中國少數民族的分布，何者正確？
(A)壯族-中部地帶 (B)赫哲族-南部地帶
(C)哈尼族-東部地帶 (D)傈僳族-西部地帶

56.中國大的園林，往往採大園包小園，或大湖包小湖的構築策略。大園包小園有名的例子，如頤和園的諧趣園、北海的靜心齋；而大湖包小湖最有名的例子則是杭州西湖的那一景點？
(A)雷峰夕照 (B)蘇堤春曉 (C)三潭印月 (D)平湖秋月

57.「這座山有天下第一奇山之美稱。它是著名的避暑勝地，西元1990年12月被聯合國教科文組織列入《世界文化與自然遺產名錄》中。最知名的迎客松，是此山的標誌性景觀。」根據上述解說詞，導遊正帶領遊客在中國大陸的那一省進行導覽解說活動？
(A)雲南 (B)四川 (C)湖南 (D)安徽

58.中國大陸第一個被聯合國列入的世界自然遺產為何？
(A)九寨溝風景名勝區 (B)泰山風景名勝區
(C)四川大熊貓棲息地 (D)武陵源風景名勝區

59.搭船遊覽中國的京杭運河，由北而南將依序經過那些流域？
(A)黃河、海河、長江、淮河
(B)黃河、海河、淮河、長江
(C)海河、淮河、黃河、長江
(D)海河、黃河、淮河、長江

60.中國大陸東南沿海地區歷代有大量移民遷徙海外。下列何種概念最適合解釋這種遷移現象？
(A)環境負載力低 (B)生態平衡需求
(C)天然災害頻仍 (D)核心邊陲效應

61.新疆南部天山和崑崙山之間，最大的盆地是：
(A)吐魯番盆地 (B)塔里木盆地
(C)柴達木盆地 (D)四川盆地

62.形成華北地區水資源不足的原因，不包括下列那一項？
(A)人口增加 (B)都市規模擴大
(C)農業發展迅速 (D)沙漠化

63.有關中國大陸地形主要特徵的敘述，何者錯誤？
(A)主要山脈多呈南北走向 (B)地勢西高東低
(C)地形種類複雜 (D)山地高原面積廣大

64.德國統一之後，首都設於：
(A)柏林 (B)波昂 (C)慕尼黑 (D)漢堡

65.美洲印地安人的馬雅文明主要分布在下列何地？
(A)墨西哥高原 (B)猶加敦半島 (C)祕魯 (D)智利

66.西元 1994 年以後日本企業對亞洲投資的成長率最快，那一項條件最吸引日本企業？
(A)市場與資金 (B)資金與勞工
(C)勞工與市場 (D)原料與動力

67.日本企業界因應「產業空洞化」的對策，不包括下列何者？
(A)產業升級 (B)掌握與開發核心技術
(C)政策限制產業外移 (D)發展新興產業

68.南亞的印度半島被稱為次大陸的原因為：
(A)人口眾多且成長率大
(B)地形阻礙與亞洲隔離
(C)宗教信仰不同且居民迷信
(D)地質古老與亞洲大陸新褶曲山系不同

69.巴基斯坦近年人口快速增加，目前卻有百萬公頃耕地淪為荒地，其最主要原因為：
(A)勞力不足致使廢耕
(B)雨量變少致水分不足
(C)強烈蒸發作用致土壤鹽化
(D)無錢購買肥料致土壤沃度不足

70.印度今日已成為西方國家主要軟體工業重鎮之一，其與國際接軌的條件，最正確的選項為：①時差互補　②英語通行　③資訊人才多　④人工低廉　⑤氣候優良
(A)僅①②　　　　　　　　　　(B)僅②④⑤
(C)僅①②③④　　　　　　　　(D)僅①③④⑤

71.「馬格里布」（Maghreb）是阿拉伯語，原意為「西方之島」，它是指阿拉伯人曾佔領過的那一個地區？
(A)尼羅河三角洲　　　　　　　(B)亞特拉斯山南側乾燥區
(C)撒哈拉沙漠　　　　　　　　(D)亞特拉斯山北側海岸

72.世界各大洲中，陸域範圍有赤道及南、北迴歸線橫貫的，是指那一洲？
(A)亞洲　　　　(B)歐洲　　　　(C)非洲　　　　(D)南美洲

73.臺灣陸域面積最大的國家公園是那一座？
(A)玉山國家公園　　　　　　　(B)雪霸國家公園
(C)太魯閣國家公園　　　　　　(D)墾丁國家公園

74. 目前臺灣世界遺產潛力點中,那一座國家公園未被選出?
 (A)太魯閣國家公園　　　　　　　　(B)金門國家公園
 (C)玉山國家公園　　　　　　　　　(D)雪霸國家公園

75. 下列何者不是森林遊樂區設置管理辦法所定的資源管理分區?
 (A)一般管制區　　　　　　　　　　(B)營林區
 (C)育樂設施區　　　　　　　　　　(D)景觀保護區

76. 竹雞通常選擇在林木的那一個層次覓食、活動?
 (A)樹冠　　　　(B)枝幹　　　　(C)林木中下層　　　　(D)地表層

77. 「邵族文化」最後的根據地座落於下列那一座國家風景區?
 (A)茂林　　　　(B)阿里山　　　　(C)日月潭　　　　(D)參山

78. 我國有「千塘之鄉」美譽的縣市為何?
 (A)新北市　　　　(B)宜蘭縣　　　　(C)桃園市　　　　(D)新竹縣

79. 「瓊麻抽絲起高樓」,一句俗諺道盡瓊麻昔日的繁華盛景。滿山遍野
 的麻田,過去曾是何處的典型風光?
 (A)恆春　　　　(B)臺東　　　　(C)宜蘭　　　　(D)新竹

80. 下列何者不屬於一級古蹟?
 (A)五妃廟　　　　(B)金廣福公館　　　　(C)彰化孔子廟　　　　(D)四草砲台

104 華語領隊人員　觀光資源概要試題解答：

1. D	2. C	3. D	4. C	5. D
6. B	7. B	8. D	9. B	10. A
11. C	12. A	13. B	14. C	15. B
16. C	17. D	18. B	19. C	20. D
21. B	22. D	23. A	24. A	25. D
26. C	27. B	28. D	29. A或C或AC	30. B
31. B	32. D	33. B	34. C	35. B
36. B	37. D	38. B	39. C	40. C
41. A	42. B	43. B	44. B	45. C
46. B	47. C	48. C	49. B	50. C
51. B	52. B	53. C	54.一律給分	55. D
56. C	57. D	58. B	59. D	60. A
61. B	62. D	63. A	64. A	65. B
66. C	67. C	68. B	69. C	70. C
71. D	72. C	73. A	74. D	75. A
76. D	77. C	78. C	79. A	80. D

（本試題解答，以考選部最近公佈為準確。http://wwwc.moex.gov.tw）

【104 外語領隊人員　觀光資源概要試題】

■ **單一選擇題**（每題 1.25 分，共 80 題，考試時間為 1 小時）。

1. 清末臺灣開港後，西方傳教士積極進入臺灣傳教，其中有一個宗教團體主要藉由醫療服務進行宣教，其名稱為何？
 (A)真耶穌會　　　　(B)聖公會　　　　(C)長老教會　　　　(D)貴格會

2. 西元 1926 年發起臺灣農民組合的主要人物是：
 (A)簡吉　　　　　　(B)楊逵　　　　　(C)賴和　　　　　　(D)連橫

3. 戰後臺灣文學的發展隨著政治與社會環境的變遷，呈現不同時期的特色，所謂「鄉土文學論戰」是開始於何時？
 (A)西元 1960 年代　　　　　　　　(B)西元 1970 年代
 (C)西元 1980 年代　　　　　　　　(D)西元 1990 年代

4. 下列那一個原住民族群的社會組織是以「漁團」組織為部落運作的主體？
 (A)阿美族　　　　　　　　　　　(B)雅美族（達悟族）
 (C)卑南族　　　　　　　　　　　(D)泰雅族

5. 古羅馬之大型公共建築特色，例如山形牆、列柱、半圓拱與圓頂，誇示帝國的權勢與榮光，下列那一項非古羅馬時代的建築？
 (A)圓形競技場（Colosseum）
 (B)萬神廟（Pantheon）
 (C)帕德嫩神廟（Parthenon）
 (D)君士坦丁凱旋門（Arch of Constantine）

6. 義大利文藝復興時期畫家達文西（Leonardo da Vinci）所繪之「最後的晚餐」，其繪畫主題源出於那一部宗教經典？
(A)舊約　　　　　(B)新約　　　　　(C)摩西五經　　　　(D)奧義書

7. 中古早期（約西元 10 世紀以前），西歐主要的教育機構是：
(A)修道院學校　　　　　　　　(B)主教座堂學校
(C)大學　　　　　　　　　　　(D)學人同業公會

8. 關於歐洲文藝復興運動，下列何者非其特徵？
(A)著重人文主義　　　　　　　(B)關注希臘思想
(C)重視羅馬古物　　　　　　　(D)追求神本思想

9. 參考古蘇美人楔形文字（Cuneiform）及古埃及人拼音符號，創造出歐洲各國拼音文字者為：
(A)克里特人（Cretans）　　　　　(B)腓尼基人（Phoenicians）
(C)迦太基人（Carthaginians）　　(D)加爾底亞人（Chaldeans）

10. 德國首相俾斯麥於西元 1884～1885 年間召開那項會議，以協調歐洲國家在非洲的爭奪？
(A)漢堡會議　　(B)法蘭克福會議　　(C)慕尼黑會議　　(D)柏林會議

11. 下列何者為英國浪漫主義文學的代表作家？
(A)哥德　　　　　(B)拜倫　　　　　(C)康德　　　　　(D)狄更斯

12. 馬丁路德推動歐洲宗教改革運動，下列有關馬丁路德的敘述，何者錯誤？
(A)信仰上主張「因信稱義」
(B)反對教會兜售贖罪券
(C)受到法國王室的支持
(D)在北日耳曼地區有相當影響力

13.下列那位素有西洋史學之父的雅號？
(A)希羅多德　　　(B)亞里斯多德　　　(C)柏拉圖　　　(D)蘇格拉底

14.希臘思想家柏拉圖在那一本書中，主張應由哲學家來統治邦國？
(A)烏托邦　　　(B)理想國　　　(C)國富論　　　(D)君王論

15.三十年戰爭於西元 1648 年結束，歐洲列國簽訂〈西發利亞條約〉，荷蘭脫離那一國的控制而獨立？
(A)英國　　　(B)法國　　　(C)葡萄牙　　　(D)西班牙

16.《漢摩拉比法典》是世界上最古老的法律彙編之一。這部法典的主要特色是什麼？
(A)理性主義　　　(B)報復原則　　　(C)人道主義　　　(D)寬容精神

17.下列何者與歐洲 18 世紀後期的女權運動密切相關？
(A)瑪麗‧伍史東克拉芙特（Mary Wollstonecraft）
(B)維吉尼亞‧伍爾芙（Virginia Woolf）
(C)瑪麗‧雪萊（Mary Shelley）
(D)簡‧奧斯丁（Jane Austen）

18.英國在西元 1455 年持續到 1485 年的三十年戰爭又稱為什麼戰爭？
(A)百合花戰爭　　　(B)茉莉花戰爭　　　(C)鬱金香戰爭　　　(D)玫瑰戰爭

19.下列美洲的古文明中，何者位於今日南美洲境內？
(A)阿茲提克文明　　　　　　　(B)印加文明
(C)馬雅文明　　　　　　　　　(D)奧爾梅克文明

20.首先採用裝配線生產汽車的是：
(A)福特　　　(B)通用　　　(C)克萊斯勒　　　(D)賓士

21.西元 1963 年，金恩博士在華盛頓特區向參與遊行的民眾發表著名演說「我有一個夢」。他的夢是什麼？
(A)越戰可以趕快結束　　　　　(B)古巴危機快點結束
(C)種族獲得真正的平等與自由　(D)左派勢力不再威脅世界和平

22.美國「獨立宣言」的主要起草者是：
(A)傑佛遜（Thomas Jefferson）
(B)林肯（Abraham Lincoln）
(C)華盛頓（George Washington）
(D)漢彌爾頓（Alexander Hamilton）

23.碳絲電燈泡的發明家是：
(A)富蘭克林　　　(B)傑克遜　　　　(C)萊特　　　　(D)愛迪生

24.率領西班牙人擊敗印加帝國的征服者是下列那一位西班牙探險家？
(A)皮薩羅（Gonzalo Pizarro）
(B)哥倫布（Christopher Columbus）
(C)科提斯（Hernando Cortes）
(D)麥哲倫（Ferdinand Magellan）

25.美國建國早期的數位總統中，下列那一位美國總統是出身平民階層，
而非出身於大農莊的富有世家？
(A)華盛頓（George Washington）　　　(B)亞當斯（John Adams）
(C)傑佛遜（Thomas Jefferson）　　　(D)傑克遜（Andrew Jackson）

26.下列那一個事件在美國獨立運動史上具關鍵性意義，此後英國決定採
取強硬手段對付殖民地？
(A)徵收蔗糖稅　　　　　　　　(B)徵收印花稅
(C)三 K 黨事件　　　　　　　　(D)波士頓茶葉黨事件

27.在西元 12 至 13 世紀之間傳入日本，大受武士歡迎，對寺院庭園設
計、日本藝術都有巨大影響的是：
(A)禪宗　　　　　(B)淨土宗　　　　(C)日蓮宗　　　　(D)華嚴宗

28.有一個地區，昔日稱作「東印度群島」，該地盛產什麼物產，因此引
起葡萄牙與荷蘭的爭奪？
(A)橡膠　　　　　(B)香料　　　　　(C)錫礦　　　　　(D)石油

29.西元 1919 年，由漢城（今首爾）發源，進而擴展到全朝鮮半島的大規模抗日運動是：
(A)五四運動 　　　　　　　　　　(B)櫻田門事件
(C)三一運動 　　　　　　　　　　(D)虹口公園事件

30.西元 13 世紀時，那一種宗教大規模傳入東南亞地區，並對日後東南亞產生深遠的影響？
(A)印度教 　　　　(B)佛教 　　　　(C)伊斯蘭教 　　　　(D)基督教

31.近代歷任泰國國王皆曾積極進行現代化建設，其中曾出訪歐洲、廢除奴隸制度、設立專門學校、修築鐵公路及開辦郵電事業為下列何人？
(A)拉瑪（Rama）四世 　　　　　　(B)拉瑪（Rama）五世
(C)拉瑪（Rama）六世 　　　　　　(D)拉瑪（Rama）七世

32.西元 11 世紀中期，緬甸首次完成全境統一的王朝史稱：
(A)蒲甘（Pagan）王朝 　　　　　　(B)阿瓦（Ava）王朝
(C)東吁（Toungoo）王朝 　　　　　(D)貢榜（Konbaung）王朝

33.明代中葉，隨著中外商業交流的日趨熱絡，有許多本非中國原產的作物被引入中國。關於此，以下那個組群正確？
(A)甘藷、玉米、花生、煙草
(B)小米、大豆、甘蔗、櫻桃
(C)芥菜、韭菜、韭黃、白菜
(D)葡萄、荔枝、龍眼、釋迦

34.臺北國立故宮博物院所收藏的「翠玉白菜」，為多數遊客必賞之物，這件作品完成於：
(A)明代 　　　　(B)唐代 　　　　(C)漢代 　　　　(D)清代

35.發生於西元 1936 年的「西安事變」主要的發動者為：
(A)張學良、楊虎城 　　　　　　　(B)宋美齡、宋慶齡
(C)毛澤東、陳獨秀 　　　　　　　(D)周恩來、鄧穎超

36. 清明上河圖的內容，最能反映那個時代的何種生活型態？
(A)明代的鄉村生活 　　　　　　　(B)宋代的山區生活
(C)明代的蜑戶生活 　　　　　　　(D)宋代的城市生活

37. 花蓮境內的馬太鞍溼地，是那一個部落的居住地？
(A)阿美族 　　　(B)布農族 　　　(C)泰雅族 　　　(D)賽夏族

38. 臺灣早期聚落能從鄉村脫穎而形成都市，其最大的共通點具有何種條件？
(A)經濟條件 　　　(B)科技條件 　　　(C)資源條件 　　　(D)交通條件

39. 臺灣地區的水資源利用上，那一類的用水量最多？
(A)農業用水 　　　(B)工業用水 　　　(C)軍事用水 　　　(D)生活用水

40. 有關臺灣岩岸地形的敘述，何者錯誤？
(A)東部海岸多岩岸
(B)岩岸產業多以漁業、航運為主
(C)岩岸海水深度較淺
(D)岩岸多岬角和灣澳地形

41. 臺灣各鄉鎮的地名，何處是因地形而得名？
(A)臺南市柳營區 　　　　　　　　(B)宜蘭縣頭城鎮
(C)花蓮縣吉安鄉 　　　　　　　　(D)雲林縣古坑鄉

42. 臺灣的年平均雨量約為多少公釐？
(A) 1,500 　　　(B) 2,500 　　　(C) 4,000 　　　(D) 5,000

43. 「南水北調」主要反映中國水資源的那一項問題？
(A)北方水源來自鄰國 　　　　　　(B)水資源短缺
(C)水資源分布不均 　　　　　　　(D)人口集中北方

44. 中國現存最大的皇家園林，西元 1994 年 UNESCO 登錄為世界文化襲產。這座皇家園林是下列何者？
(A)頤和園 　　　(B)北海公園 　　　(C)承德避暑山莊 　　　(D)暢春園

45. 有關上海的敘述,何者錯誤?
 (A)黃浦江和吳淞江匯流處　　　　　(B)中國第一大都市
 (C)中國第一大工業中心　　　　　　(D)中國第一大空港

46. 下列那一個城市四面環水,古意盎然,號稱「中國第一水鄉」?
 (A)紹興　　　　　(B)揚州　　　　　(C)蘇州　　　　　(D)溫州

47. 在上海昔日流傳「寧要浦西一張床,不要浦東一間房」俗諺,與今日
 浦東的高速發展過程對照說明了何種空間變化?
 (A)都市綠化　　　(B)都市擴張　　　(C)都市老化　　　(D)都市更新

48. 香港會議展覽中心位於香港的那個地區?
 (A)中環　　　　　(B)山頂　　　　　(C)九龍　　　　　(D)灣仔

49. 中國大陸有「八山一水一分田」的地區,最有可能在下列何地?
 (A)山東丘陵　　　(B)雲貴高原　　　(C)東南丘陵　　　(D)長白山脈

50. 下列那一組城市因歷史之故,街道、建築乃至民風,都洋溢著濃厚的
 西班牙色彩?
 (A)紐約、波士頓　　　　　　　　　(B)魁北克、蒙特利爾
 (C)巴西利亞、里約　　　　　　　　(D)布宜諾、亞松森

51. 英國著名的巨人堤道暨堤道海岸,其地景的組成主要是由何種岩石所
 構成?
 (A)大理石　　　　(B)玄武岩　　　　(C)花岡岩　　　　(D)石灰岩

52. 阿爾卑斯山的交通天然孔道與下列何種作用關係密切?
 (A)冰蝕作用　　　(B)褶曲作用　　　(C)河蝕作用　　　(D)斷層作用

53. 尼加拉瓜瀑布是介於美加五大湖中的那 2 個湖之間?
 (A)安大略湖和伊利湖　　　　　　　(B)伊利湖和休倫湖
 (C)休倫湖和蘇必略湖　　　　　　　(D)密西根湖和休倫湖

54. 那些因素造成日本6月發生冷害導致農業歉收？①黑潮　②親潮　③季風　④梅雨　⑤颱風
(A)②③　　　　　(B)②④　　　　　(C)①④　　　　　(D)①⑤

55. 日本工業原料完全依賴進口，其工業用地主要取自於：
(A)氾濫平原　　　(B)海埔地　　　(C)河階地　　　(D)山坡地

56. 到日本旅遊可以同時欣賞荷蘭風情的主題園區及百年古城，又可體認震撼視野的火山景觀，最適合參加那個區域的行程？
(A)北海道　　　　(B)四國　　　　(C)琉球　　　　(D)九州

57. 日本本州島北部的白神山地，目前還保留世界何種最多的原始森林？
(A)萬年松　　　　(B)流蘇樹　　　(C)山毛櫸　　　(D)山素英

58. 南亞地區北有高山屏障，自成一封閉區域，但境內仍分屬多國，其主要影響因素為何？
(A)種族　　　　　(B)氣候　　　　(C)地形　　　　(D)宗教

59. 有印度第一大港之稱，亦為重要的棉紡織工業中心，為那一個城市？
(A)瓦德拉西　　　(B)孟買　　　　(C)加爾各答　　(D)新德里

60. 死海（-392公尺）為世界陸地最低之處，其最主要成因為何？
(A)斷層陷落　　　　　　　　　　(B)褶曲作用
(C)冰河挖掘　　　　　　　　　　(D)火山口塌陷

61. 古文明發源地-美索不達米亞平原，在今日主要是歸屬下列那一國的領土？
(A)科威特　　　　(B)伊拉克　　　(C)土耳其　　　(D)伊朗

62. 金磚四國之一的印度，境內貧富不均情況嚴重，造成此現象的因素為何？
(A)人民工作不努力　　　　　　　(B)種姓制度影響
(C)自然環境不佳　　　　　　　　(D)政局動盪不安

63.孟加拉於西元 1971 年脫離巴基斯坦獨立,其主要原因為:
(A)分屬不同宗教
(B)語系不同
(C)分屬伊斯蘭教什葉派與遜尼派
(D)位置分隔,不利統一

64.湄公河流經 4 國,上游興建 8 座水壩,影響到流域內 6,000 萬人的生計。其中 4 國不包括:
(A)泰國 　　　　(B)柬埔寨 　　　　(C)緬甸 　　　　(D)寮國

65.日本櫻花開放的日期與地點連結而成的線,稱之為「櫻前線」,主要受那一項自然因素影響?
(A)雨量 　　　　(B)梅雨期 　　　　(C)風向 　　　　(D)緯度

66.位居非洲中部、有赤道經過的國家是指那一個國家?
(A)加彭 　　　　　　　　　　(B)肯亞
(C)薩伊 　　　　　　　　　　(D)中非共和國

67.南極圈的緯度是指那一項數字?
(A)南緯 64 度 34 分 　　　　　(B)南緯 65 度 34 分
(C)南緯 66 度 34 分 　　　　　(D)南緯 67 度 34 分

68.澳洲的國際標準時區跨 UTC +8 至 UTC +10 三區,澳洲雪梨的時區(非指夏令時間)是指:
(A) UTC +7 　　(B) UTC +8 　　(C) UTC +9 　　(D) UTC +10

69.納米比亞為何要宰殺初生不久的黑綿羊,取其皮,成為世界上羔皮主要供應地?
(A)地形崎嶇,羔羊飼養不易
(B)資金不足,牧業發展困難
(C)黑族人不善飼養羊隻
(D)氣候乾旱,牧草缺乏

70. 撒哈拉以南的地區中，歐人殖民最早、人口密度最大的地區為：
(A)西非 　　　　(B)南非 　　　　(C)東非 　　　　(D)中非

71. 幾內亞灣沿岸一帶氣候溼熱多雨，迎風高地雨水更多，其降雨豐沛的原因是其位在那一種盛行風的迎風面上？
(A)東北信風 　　(B)東南信風 　　(C)西南信風 　　(D)西北信風

72. 東非內陸被歐人殖民之後，那一國因氣候涼爽、取水容易，而成為白人移入最多的地區？
(A)烏干達 　　　(B)盧安達 　　　(C)肯亞 　　　　(D)蒲隆地

73. 國際自然保育聯盟（IUCN）所建立的保護區系統 6 個類別中，下列那一項不屬其中之一？
(A)國家公園 　　　　　　　　　(B)嚴格自然保留區及原野地
(C)休閒農業區 　　　　　　　　(D)景觀保護區

74. 下列那一項國家公園分區裡，需要事先申請，獲准後才能進入觀察研究？
(A)一般管制區 　　　　　　　　(B)遊憩區
(C)特別景觀區 　　　　　　　　(D)生態保護區

75. 「國家森林志工」是如何產生的？
(A)自願 　　　　(B)約聘 　　　　(C)政府指派 　　(D)國家考試

76. 於自然山林中遇到野生動物時，何者不符合無痕山林運動（Leave no trace）之準則？
(A)留在步道、平台上或更遠一些的觀察區，以望遠鏡、長鏡頭相機觀察，以免野生動物受干擾和驚嚇
(B)減小登山隊伍的規模，或分成小組，以降低對野生動物的干擾
(C)受野生動物威脅時，應目不轉睛地凝視野生動物，以避免其攻擊
(D)不要追趕、捕抓野生動物，或為了照相（如使用閃光燈）而打擾他們

77.某位導遊人員擬安排旅客前往參觀螃蟹博物館，他可以前往下列那一
　處休閒農場最合適？
　(A)勝洋休閒農場　　　　　　　　(B)北關休閒農場
　(C)香格里拉休閒農場　　　　　　(D)廣興休閒農場

78.東北角暨宜蘭海岸國家風景區轄區範圍，於民國 96 年奉行政院核定
　向南延伸至何處？
　(A)宜蘭縣頭城海水浴場　　　　　(B)宜蘭縣南方澳內埤
　(C)宜蘭縣與花蓮縣界　　　　　　(D)宜蘭縣蘭陽溪口

79.下列有關日本盂蘭盆會的敘述，何者錯誤？
　(A)每年 7 月 13 日傍晚開始，直到 15 日或 16 日結束
　(B)將 1 年內身亡者的靈魂，藉由「精靈船」送往西方淨土
　(C)對日本人而言，盂蘭盆會等同於新年一樣重要
　(D)盂蘭盆會分為 2 種，傳統系和現代系

80.臺灣西南沿海地區因特殊文化地理風情使然，通常又被稱為何種地
　帶？
　(A)綠色地帶　　　(B)海邊地帶　　　(C)鹽分地帶　　　(D)文化地帶

104 外語領隊人員　觀光資源概要試題解答：

1. C	2. A	3. B	4. B	5. C
6. B	7. A	8. D	9. B	10. D
11. B	12. C	13. A	14. B	15. D
16. B	17. A	18. D	19. B	20. A
21. C	22. A	23. D	24. A	25. D
26. D	27. A	28. B	29. C	30. C
31. B	32. A	33. A	34. D	35. A
36. D	37. A	38. D	39. A	40. C
41. D	42. B	43. C	44. C	45. D
46. C	47. B	48. D	49. C	50. D
51. B	52. A	53. A	54. B	55. B
56. D	57. C	58. D	59. B	60. A
61. B	62. B	63. D	64.一律給分	65. D
66.一律給分	67. C	68. D	69. D	70. A
71. C	72. C	73. C	74. D	75. A
76. C	77. B	78. B	79. D	80. C

（本試題解答，以考選部最近公佈為準確。http://wwwc.moex.gov.tw）

103

華語領隊、外語領隊考試試題

【103 華語領隊人員、外語領隊人員　領隊實務㈠試題】

■ **單一選擇題**（每題 1.25 分，共 80 題，考試時間為 1 小時）。

1. 對於合歡山的旅遊安排，下列何者發生高山症的風險較高？
 (A)在清境農場（標高 1,743 公尺）住一晚，第二天早上到合歡山玩後，就下山去花蓮住
 (B)在清境農場住一晚，第二天到合歡山玩後，晚上住在合歡山莊（高度 3,158 公尺）
 (C)由臺中直接上合歡山玩後，晚上住在合歡山莊（高度 3,158 公尺）
 (D)在觀雲山莊（標高 2,374 公尺）住一晚，第二天早上到合歡山玩後，就下山去埔里住

2. 甲君在東南亞旅遊時，在行程第三天晚上 8 時至 10 時之間共腹瀉 7 次，嘔吐 2 次，瀉出微紅色及帶有粘液之糞便，對於甲君之症狀，下列敘述何者錯誤？
 (A)最可能是細菌感染所致
 (B)世界衛生組織建議喝含葡萄糖之氯化鈉、氯化鉀之飲料以補充水分及電解質
 (C)可用抗生素治療
 (D)一定是因晚上 7 時至 7 時 50 分所吃的晚餐，有不潔食物所致

3. 關於雪盲，下列敘述何者錯誤？
 (A)是由冰雪反射紫外線所造成的眼睛灼傷
 (B)畏光、流淚、腫脹、變紅是主要症狀
 (C)應以乾淨濕布熱敷眼睛急救
 (D)通常眼睛需休息 5～7 天症狀可復原

4.一位 70 歲旅客突然意識不清，右手右腳無力，左手左腳還會動，下列何者處置最恰當？
(A)立即給病人做 CPR
(B)儘速將病人送醫
(C)立即給病人喝糖水
(D)立即給病人喝運動飲料

5.一位 20 歲女性，右手被水母螫傷，10 分鐘後手腫起來，下列處置何者正確？
(A)冰敷
(B)冷敷
(C)用氨水沖洗傷口
(D)用醋沖洗傷口

6.有關燒傷問題處理之敘述，下列何者最不合適？
(A)以冷水沖 15～30 分鐘
(B)小水泡需弄破較快好
(C)燒傷部位覆蓋乾淨布巾
(D)開放性傷口應注射破傷風的疫苗

7.誤食汽煤油中毒之立即處理方式，下列何者錯誤？
(A)服用牛奶中和，沖淡毒物
(B)不可催吐
(C)維持呼吸道暢通
(D)儘快送醫

8.帶團遇到車禍時，有人疑似因撞擊導致頸椎骨折，移動病患時最優先的處置措施下列何者正確？
(A)固定頸部
(B)控制頸部出血
(C)等待救護車到達，交由醫護人員處理
(D)將患者搬至安全地方

9.根據傳染病防治法，旅行業代表人、導遊或領隊發現疑似傳染病病人或其屍體，應於多久時間內向相關單位通報？
(A) 6 小時
(B) 12 小時
(C) 24 小時
(D) 48 小時

10.下列有關實施心肺復甦術（CPR）應注意的事項，何者錯誤？
 (A)胸外按壓的正確位置為劍突處
 (B)傷患應平躺於地板上，頭部不可高於心臟
 (C)胸外按壓時不宜對胃部施以持續性的壓力
 (D)心肺復甦術開始後，兩次人工呼吸之進行，不可中斷 7 秒以上

11.旅客在國外旅遊途中，如因病就醫，被診斷為「allergy」，係指下列何者？
 (A)盲腸炎　　　　(B)懷孕　　　　(C)發高燒　　　　(D)過敏

12.下列那一項是預防旅遊危險暴露的 4S 危險準則？
 (A)備妥常用必備藥物　　　　　(B)避免自己單獨行動
 (C)避免安排太過緊湊的行程　　(D)接受預防疫苗接種

13.甲君接受日本文化協會的邀請，前往日本大阪參加一場國際性會議，此旅遊動機應為下列何者？
 (A)文化動機　　　　　　　　　(B)人際動機
 (C)新奇動機　　　　　　　　　(D)地位和聲望動機

14.旅客購買旅遊產品時，會先考慮到對該產品所能感受到的價值，此稱為：
 (A)認知價值　　(B)需求價值　　(C)期望價值　　(D)產品價值

15.小張想參加旅行社所辦的出國旅遊團，透過上網蒐集旅遊資訊，並參考部落客的旅遊經驗，請問小張在購買的過程中正歷經那一個階段？
 (A)問題認知階段　　　　　　　(B)資訊蒐集階段
 (C)方案評估階段　　　　　　　(D)購買決策階段

16.排解異議需求，屬於下列銷售過程的那一階段？
 (A)開發顧客　　　　　　　　　(B)進行銷售對談
 (C)完成交易　　　　　　　　　(D)後續追蹤

17.取得製造某產品所有權的機構或個人,將製造者的產品(服務)轉移到消費者手上,此過程稱為:
(A)通路　　　　　(B)促銷　　　　　(C)定價　　　　　(D)品牌

18.當帶隊解說談到具有爭議性的議題時,下列何種解說方式最適合?
(A)直接跳開該議題　　　　　(B)用客觀角度來表達看法
(C)依據聽眾喜好解說　　　　　(D)依解說員主觀看法引導聽眾

19.下列有關導覽解說服務的敘述中,何者錯誤?
(A)解說不是一種學術上的教導
(B)解說過程中要讓遊客感到愉悅
(C)解說的重點在強調糾正遊客的錯誤態度與行為
(D)解說內容要有完整的組織架構

20.下列帶團狀況之敘述,何者最為適當?
(A)為了滿足團員的好奇心,領隊帶年滿 22 歲的團員進去合法賭場(CASINO)參觀
(B)為了按照行程表上的行程一定要走到,司機超時工作一些沒關係
(C)客人一再吩咐要求色情服務,為了順應客人需求就協助安排
(D)雖然這家店是非法的,但是在團員的要求下,還是帶團員進去消費

21.設計旅遊產品時,下列那一段航程距離最短?
(A) TPE-TYO-AKL　　　　　(B) TPE-HKG-AKL
(C) TPE-BKK-AKL　　　　　(D) TPE-SIN-AKL

22.下列有關文化慶典的敘述何者錯誤?
(A)泰國新年潑水節在國曆四月
(B)平溪元宵放天燈
(C)澳洲十二月下雪的聖誕節
(D)臺灣西部農曆三月媽祖遶境

23.領隊帶團的時候，下列敘述何者正確？
　(A)在團體旅遊進行時，有可能發生的事應提前告知旅客預防
　(B)為了不讓旅客擔心，儘量隱瞞可能發生的風險
　(C)小費給的多，就可以得到比較親切的服務
　(D)遇旅客權益受損時，不需要當場解決，帶回給公司處理比較適當

24.領隊赴國外帶團旅遊，在各景點進行 Walking Tour 時，最重要的事是：
　(A)注意行進路線　　　　　　　(B)別錯過購物點
　(C)注意廁所位置　　　　　　　(D)注意旅客人身財物安全

25.領隊帶團時有關團體託運行李的敘述，下列何者正確？
　(A)若國際線行李限制每人 20 公斤，夫妻二人同遊時，行李可以一件裝 30 公斤，另一件裝 10 公斤
　(B)若國際線行李限制每人 20 公斤，不同日搭乘的國內線行李限制為 15 公斤，帶 19 公斤行李的旅客有可能在搭乘國內線時，被要求補行李超重費
　(C)若國際線行李限制每人 20 公斤，某位旅客帶了 40 公斤的行李，其中 20 公斤託運，另外 20 公斤可帶上機艙內
　(D)搭乘飛機的託運行李只限制重量，並無限制行李尺寸大小

26.下列對於團體時間掌握的敘述何者正確？
　(A)搭乘國際線航班時，只要起飛前 30 分鐘抵達即可
　(B)搭乘國際線航班時，最好至少距起飛前 2 小時抵達機場辦理登機手續
　(C)搭乘國內段航班時，只要起飛前抵達機場辦理登機手續即可
　(D)搭乘國內段航班時，飛機起飛後才抵達仍可辦理登機手續

27.有關國外旅遊自由活動時，下列領隊告知事項何者較不適合？
　(A)團員玩水上活動時必須穿著救生衣
　(B)不宜飲用非罐裝飲料
　(C)清真寺參觀時女性穿著不宜過分暴露
　(D)對乞食者可適量協助表現風度

28.在安排歐遊行程，由德國漢堡開往丹麥哥本哈根的火車，路線中需經過下列何處？
(A)地中海　　　　(B)紅海　　　　(C)亞德里亞海　　　(D)波羅的海

29.使用 ABACUS 訂位系統，輸入 123NOVSFOTPE11PYVR，其指定的轉機點為下列那個城市？
(A) NOV　　　　(B) SFO　　　　(C) TPE　　　　(D) YVR

30.李太太帶一位未滿兩歲的嬰兒，搭乘商務艙班機前往美國，依 IATA 規定，該嬰兒的免費託運行李，最多可帶幾件？
(A) 3 件　　　　(B) 2 件　　　　(C) 1 件　　　　(D) 0 件

31.若旅客航空行程為大阪－臺北－新加坡－墨爾本，第一段搭乘 JL，第二段搭乘 CI，最後一段搭乘 SQ，在墨爾本機場提領行李時，發現託運行李箱嚴重損壞，依據 IATA 規定，建議旅客應向那一家航空公司提出賠償申請？
(A) JL　　　　(B) CI　　　　(C) SQ　　　　(D) QF

32.依據 IATA 規定，在機票票務方面，被視為同一國區域行程（One Country Rule），下列何項正確？
(A)日本、韓國　　　　　　　　(B)挪威、瑞典、丹麥
(C)澳洲、紐西蘭　　　　　　　(D)荷蘭、比利時、盧森堡

33.醫療用之雙氧水，屬於空運的第幾類危險品？
(A)第一類　　　(B)第三類　　　(C)第五類　　　(D)第九類

34.臺灣旅客出國必備的中華民國護照，由下列那個政府機關核發？
(A)內政部入出國及移民署
(B)外交部領事事務局
(C)交通部觀光局
(D)交通部民航局

35. T*CT-TPE

STANDARD	D/D	D/I	I/D	I/I
ONLINE	.20	1.30	1.30	1.00
OFFLINE	.30	1.40	1.40	1.10

根據上面顯示的機場最短轉機時間，旅客搭乘 CI 從 NRT 到 TPE，接著轉搭 SQ 到目的地 SIN，則在 TPE 的最短轉機時間為：
(A) 1 小時整
(B) 1 小時 10 分鐘
(C) 1 小時 30 分鐘
(D) 1 小時 40 分鐘

36. 臺北旅行社接獲客人要求幫父母親購買由臺北飛往洛杉磯商務艙來回機票，機票款在美國支付，旅客則在臺北取票，在航空票務上，此種方式稱為：
(A) SITI
(B) SITO
(C) SOTI
(D) SOTO

37. 航空公司對 STPC 的處理，均有其規定限制，下列何項錯誤？
(A) 不提供旅遊業折扣票的旅客
(B) 不提供個人票的旅客
(C) 不提供員工優待票的旅客
(D) 不提供領隊折扣票的旅客

38. 機票欄內之票種代碼（Fare Basis）顯示「YLAP14」，下列敘述何項錯誤？
(A) Y 表示經濟艙
(B) L 表示淡季期間
(C) AP 表示經由北大西洋之行程
(D) 表示出發前 14 天完成購票

39. 機票號碼（Ticket Number）的意義，下列敘述何項錯誤？

297	4	4	03802195	2
①	②	③	④	⑤

(A) ① 297-航空公司代號
(B) ② 4-來源
(C) ③ 4-機票的格式
(D) ⑤ 2-機票的序號

40.有關航空機票效期延長的規定，下列何項錯誤？
(A)航空公司班機因故取消
(B)航空公司無法提供旅客已訂妥的機位
(C)旅客個人因素轉接不上班機
(D)旅客於旅行途中發生重大意外

41.關於西式餐宴禮儀，下列何項敘述最為適當？
(A)當所有人的菜都上好了，即可自行開動
(B)喝湯時，可一手舉湯碗，一手用匙舀之食用
(C)湯若很燙，可先自行吹涼再喝
(D)嘴巴能容納多少湯，就舀多少湯汁，不要先舀一大口，再分二、三
　　次喝完

42.關於宴客菜餚的注意事項和忌諱，下列敘述何項錯誤？
(A)非洲人不喜歡豬肉、淡水魚　　　　　(B)回教徒忌豬肉
(C)猶太教徒忌羊肉　　　　　　　　　　(D)印度教徒忌牛肉

43.有關各類酒杯的拿法，下列敘述何項錯誤？
(A)喝紅酒時，拿杯柱（或稱杯腳）
(B)喝白蘭地時，杯柱需穿過食指中指間縫隙，用手掌由下往上握住杯身
(C)喝紅酒時，直接握住杯身
(D)喝威士忌酒時，直接握住杯身

44.懸掛多國國旗之原則，下列敘述何項錯誤？
(A)國旗之懸掛，以右為尊，左邊次之
(B)以地主國國旗為尊，他國國旗次之。故在國外如將我國國旗與駐在
　　國國旗同時懸掛時，駐在國國旗居右，我國國旗居左
(C)當多於 10 國以上國旗並列時，以國名之英文字母首字為序，依次
　　排列，惟地主國國旗應居首位。即排列於所有國家國旗之最右方，
　　亦即面對國旗時觀者之最右方
(D)當少於 10 國以下國旗並列時，雙數時地主國居中央之右，其餘各
　　國依字母先後分居地主國左右。而單數時，地主國居中央之首位

45. 關於餽贈禮儀，下列敘述何項最不恰當？
 (A)避免每年都送同樣的禮品給同樣的人
 (B)賀禮的心意最重要，儘量不要包裝，以原始風貌最為恰當
 (C)若要送花，須先瞭解花語含意，以免讓人誤解
 (D)再忙也要為對方挑選禮物，以示誠意

46. 宴會用餐時，餐巾的使用原則，下列何項最為恰當？
 (A)原則上由男主人先攤開，其餘賓客隨之
 (B)餐巾是使用於擦拭餐具，不宜擦拭嘴
 (C)餐畢，將餐巾放回座位桌面左手邊即可
 (D)中途暫時離席時，餐巾須蓋住餐具以表示衛生

47. 若駕駛座在左側，有關乘車座次安排的禮儀，下列敘述何項錯誤？
 (A)有司機駕駛之小汽車，以後座右側為首位
 (B)主人駕駛之小汽車，前座主人旁的座位為首位
 (C)有司機駕駛之小汽車，依國際慣例，女賓應坐前座
 (D)主人駕駛之小汽車，應邀請男主賓坐前座，主賓夫人則坐右後座位

48. 一般而言，上下樓梯禮儀，下列敘述何項錯誤？
 (A)上樓時，男士在前，女士在後，長者在前，幼者在後
 (B)上樓時，女士在前，男士在後，長者在前，幼者在後
 (C)下樓時，男士在前，女士在後
 (D)下樓時，幼者在前，長者在後

49. 一對情侶於馬路上靠右邊同行，下列何項為正確的行進禮儀？
 (A)男士走在女士的左側
 (B)男士走在女士的前右側
 (C)男士走在女士的正前方
 (D)男士走在女士的後右側

50.到日本旅遊，想入境隨俗，對穿著和服禮儀之敘述，下列何項正確？
(A)衣襟左邊在上時，表示喜；衣襟右邊在上時，表示喪
(B)衣襟左邊在上時，表示喪；衣襟右邊在上時，表示喜
(C)衣襟左或右邊在上，並無不同
(D)男左女右，因此女士穿著日式和服時，衣襟一律右邊在上

51.游泳池之游泳禮儀與衛生，下列敘述何項錯誤？
(A)下水游泳前應先淋浴及洗澡，才不會污染游泳池，讓泳客能安心
(B)游泳中途上廁所後再次進入泳池前，僅需洗手、洗腳，無須淋浴
(C)拖鞋及個人毛巾都不可拿進游泳池畔，以隔絕污染，才能確保大眾
公共衛生
(D)游泳時不小心拍打或踢到別人，要馬上致歉，並注意保持安全距
離，才能避免再犯

52.旅客參觀國立故宮博物院時，下列何種情形應該避免？
(A)旅客穿露趾無鞋跟涼鞋
(B)旅客不得隨意干擾解說員或導遊之解釋介紹
(C)旅客可攜帶兒童入內參觀，必須妥為照料兒童
(D)旅客倘患重感冒、嚴重咳嗽，則不宜進入參觀

53.領隊帶團前往日本北海道，遊覽車因天雨路滑撞上路樹，導致 17 名
團員受到輕重不等之傷勢，領隊左手亦受擦傷，領隊處理之事項不應
包含下列何者？
(A)協助傷者送醫並記錄送至那一醫院
(B)領隊亦受擦傷，應躺著等待救援，車禍及送醫事宜交給警方處理
(C)向當地接待旅行社、臺灣所屬旅行社及交通部觀光局報告
(D)蒐集保險理賠所需資料，回臺灣時幫旅客申請理賠事宜

54. 依據旅館房務作業系統，如遇門上懸掛「DND」牌示的狀況，應採取什麼行動？
(A)按門鈴 3 次，若無人應門就開門進入
(B)暫時不進入打掃
(C)房內急需人手幫忙，趕快進入
(D)催促客房餐飲部儘快送餐

55. 住宿旅館若不幸發生火災，帶團人員應如何處理較為適當？
(A)遵守帶團人員守則，應盡忠職守集合所有團員再一起逃生
(B)迅速打電話通知各樓層團員，提醒逃生
(C)請先逃出的團員儘速搭乘電梯離開
(D)帶團人員應儘速用濕毛巾掩住口鼻，敲打同一樓層團員房門，提醒逃生

56. 如果旅客在海外遇到緊急狀況時，可以透過下列那一機關得到緊急救援的服務？
(A) OAG　　　　(B) OEA　　　　(C) OEG　　　　(D) ONG

57. 依據旅行業管理規則規定，旅遊團員於旅遊期間內遭遇「責任保險」承保範圍之意外事件死亡者，得申請死亡之賠償。關於死亡時間的計算，下列何者正確？
(A)自旅遊開始之日起 180 天以內死亡者
(B)自旅遊結束之日起 180 天以內死亡者
(C)自意外事故發生之日起 180 天以內死亡者
(D)自意外事故發生之日起 180 天以後、365 天以內死亡者

58. 下列何者並非旅行業責任保險之除外事項？
(A)非因旅遊團員之故意行為所致者
(B)因電腦系統年序轉換所致者
(C)起因於任何政府之干涉所致之賠償責任
(D)各種形態之污染所致者

59.臺灣駐外館處可提供旅外國人急難救助之臨時借款，其金額最高為何？
(A) 500 美元　　　　　　　　　　(B) 1,000 美元
(C) 1,500 美元　　　　　　　　　(D) 2,000 美元

60.團體於北京酒店辦理入住手續，依規定需查核每位團員之臺胞證，茲因當晚入住團體太多，櫃檯人員無法即刻將臺胞證歸還，導遊轉述明日上午再將證件歸還，但於隔日上午歸還時少了 1 本，領隊應撥打 24 小時緊急服務電話，通知那個單位？
(A)中華民國旅行業品質保障協會　　(B)行政院大陸委員會
(C)海峽兩岸關係協會　　　　　　　(D)財團法人海峽交流基金會

61.遭遇何種情形時須填寫"Lost Ticket Refund Application and Indemnity Agreement"？
(A)旅客遺失行李　　　　　　　　　(B)旅客遺失實體機票
(C)旅客遺失旅行支票　　　　　　　(D)旅客被移民官員留置

62.下列有關出國觀光，旅客的財務安全觀念，下列敘述何者錯誤？
(A)旅行支票遺失時向當地警局報案即可
(B)財物遺失時應向當地警局報案並請發證明，以供申請理賠時用
(C)護照被竊時可向駐外館處申請入國證明書
(D)信用卡遺失時，應立即向發行之銀行申報作廢

63.下列有關帶團人員保管財物安全之敘述，何者最不適當？
(A)領隊及導遊很容易成為歹徒覬覦的目標，因此金錢及證件的保管千萬不能離身
(B)每至一處旅館，最好將金錢及重要證件置於保險箱
(C)最好拿個小皮包，大小剛好可容納錢財及重要證件，如要沐浴時，必定要交給同房的團員妥善協助看管
(D)最好揹個小背包，大小剛好可容納重要證件，且分秒不得離身，尤其是在旅館辦理住宿登記時應將之轉到胸前

64. 有關出國財物安全，下列各選項何者錯誤？①旅行支票應事先簽妥上下欄簽名，避免兌現或支付時才簽名之麻煩 ②購買物品需要現鈔時，可向銀行或銀樓買賣 ③財物遺失或被竊時，應即向當地警察局報案並取得證明 ④信用卡遺失或被竊時，應即向當地之銀行申請止付 ⑤旅行支票遺失或被竊時，應即向當地之銀行申報作廢
(A)①②③④　　　　(B)①②③⑤　　　　(C)①②④⑤　　　　(D)②③④⑤

65. 若發生簽證遺失，領隊採取的處理原則，下列何者正確？
(A)速向簽證核准單位報案，取得遺失證明後方能辦理後續手續
(B)查明遺失的簽證批准號碼、日期及地點，方能辦理後續補發手續
(C)設法取得當地代理旅行社的保證，方能入境他國，繼續團體行程
(D)透過當地警局申請核准落地簽證的可能

66. 前往國外旅遊之購物活動，領隊應如何提醒旅客，以避免離境時產生不必要的困擾？
(A)提醒旅客購物時，想買什麼就買什麼
(B)提醒旅客如需辦理退稅，應將購物憑證與所購品項一起放置於手提行李
(C)提醒旅客購物時，只要注意品質及價格即可
(D)提醒旅客液態物品每瓶應不超過 100 c.c.

67. 國外團體旅遊，抵達目的地之通關程序，下列敘述何者錯誤？
(A)通關前領隊應先向團員說明通關程序
(B)領隊先行通關時應向移民官表明領隊身分，提示團體人數，以利團員通關
(C)團員遇移民官查問時，領隊皆應主動上前代為回答
(D)團員因個人因素被拒絕入境，旅客須自行支付遣返的票款

68. 團體出國旅遊時，若有團員突患重病，領隊首先應做何處理？
(A)暫緩團體行程，等待團員恢復健康 (B)自行給予成藥服用
(C)請醫師診斷給予治療　　　　　　 (D)立即將團員護送回國

69. 入境旅遊目的地國時，若團員被移民官留置，領隊處理方式，下列何者不恰當？
(A)領隊獲准留在機場陪同處理時，應向其他團員說明狀況，並請當地導遊或司機先載其他團員開始行程或進飯店休息
(B)領隊無法陪同時，得通知我國駐外館處協助，並將駐外館處電話與當地代理旅行社聯絡人的電話號碼留給該名團員
(C)團員若因個人因素被拒入境時，所衍生的回程遣返機票費用需由旅行社負擔
(D)團員若因旅行社過失被拒入境時，所衍生的回程遣返機票費用需由旅行社負擔

70. 小沈帶團前往九寨溝 8 日行程，第 7 天行程途中遇強烈地震，交通中斷、班機停飛，團體在災區多留 3 天，小沈向旅客加收費用，與旅客發生爭執，在非常不悅的情況下，旅客只好先付錢，回臺北後再向旅行社討公道。上列個案，對於因不可抗力以致變更行程，其追加之費用應如何處理？
(A)採「多退少補」的原則，向旅客加收
(B)採「多退少不補」的原則，向旅客加收
(C)採「多不退少要補」的原則，向旅客加收
(D)採「多不退少不補」的原則，向旅客加收

71. 承上題，依民法的規定，將不可抗力的風險，責任由旅行業承擔，旅行業可以保險方式分擔損失，投保旅行業責任保險附加額外費用（目前屬附加性質，不在旅行業管理規則所訂之投保範圍內）理賠額度，每位旅客的理賠額度為何？
(A)每天新臺幣 2,000 元，每人上限為 2 萬元
(B)每天新臺幣 2,000 元，每人上限為 1 萬元
(C)每天新臺幣 1,000 元，每人上限為 1 萬元
(D)每天新臺幣 1,000 元，每人上限為 2 萬元

72.根據旅行業國內外觀光團體緊急事故處理作業要點，下列各選項何者錯誤？①依旅行業管理規則規定，訂定本要點　②緊急事故，指因火災、天災、海難、空難、車禍、中毒、疾病及其他事變，並不包括劫機　③旅行業僅經營國外觀光團體旅遊業務者，應建立緊急事故處理體系　④緊急事故處理體系表，應載明緊急事故之聯絡系統和應變人數之編組及職掌，費用之支應不需載明師或學者專家提供法律意見外，不另行指定發言人對外發布消息　⑤除請律師或學者專家提供法律意見外，不另行指定發言人對外發布消息
(A)①②③④⑤　　　　　　　　　　(B)僅①②③④
(C)僅①②③⑤　　　　　　　　　　(D)僅②③④⑤

73.旅客參加出國旅遊團體之時，旅遊行程顯示搭乘甲航空公司，然而，出發當天發現搭乘航班之飛機係為乙航空公司，事實上旅行社並未違約。此一狀況最有可能為下列何者？
(A) Cooperation Share
(B) Corperate Share
(C) Connection Share
(D) Code Share

74.出國團體搭機旅遊，帶團人員應特別注意各個航空站之 Connecting Point 轉機點停留時數限制。所謂 Connecting Point 轉機點停留時數，係以未滿下列那一時數為準？
(A) 12 小時　　　(B) 24 小時　　　(C) 36 小時　　　(D) 48 小時

75.出國團體旅遊，帶團人員如遇旅客要求住宿 Adjoining Room 狀況，應妥善安排適當房間。所謂的 Adjoining Room 指的是下列何者？
(A)連號房　　　(B)連通房　　　(C)緊鄰房　　　(D)對面房

76. 阿花參加「印尼峇里島 5 日遊」，行程表上列有烏布美術館、傳統市集自由活動…等，導遊第 2 天一早即宣布為讓行程順暢，參觀行程做了一些調整，發了 1 張新的行程表，旅客並未在意，直到後來沒去傳統市集自由活動，卻增加了蠟染工廠、咖啡工廠，旅客直接找領隊提出疑慮，身為領隊應如何處理，下列敘述何者錯誤？
(A)應以旅行業提供給旅客的行程表為主
(B)應以導遊提供新的行程表為主
(C)如旅客認為新的行程表較原先的好，可經由雙方同意後變更
(D)領隊應事先與導遊核對行程內容，如發現問題應事先協調解決

77. 因旅行社之過失，致旅客留滯國外，下列敘述何者錯誤？
(A)旅客於留滯期間所支出之食宿或其他必要費用，應由旅行社全額負擔
(B)旅行社應儘速依預定旅程，安排旅遊活動或安排旅客返國
(C)旅行社賠償旅客依旅遊費用總額除以全部旅遊日數，乘以滯留日數計算之違約金
(D)旅行社如惡意棄置旅客於國外，應賠償旅客全部旅遊費用之 6 倍違約金

78. 行程中團員如對行程或旅行社的服務不滿意，告知旅行社後卻未加改善，進而產生旅遊糾紛，團員應蒐集相關資料（如旅遊契約書、廣告單、行程表、代收轉付收據等），向下列那個單位投訴？
(A)臺灣觀光協會
(B)中華民國觀光領隊協會
(C)中華民國旅行業品質保障協會
(D)旅行商業同業公會全國聯合會

79. 旅客參加旅行社 6 月 15 日出發的美國旅行團，已預繳訂金並簽妥契約，未料旅行社因人數不足無法成團，旅行社要在幾月幾日前通知旅客，才不需擔負違約損害賠償責任？
(A) 6 月 13 日　　(B) 6 月 11 日　　(C) 6 月 9 日　　(D) 6 月 7 日

80.阿瑛等三位姐妹淘，利用年休假相約參加「北京 5 日團」，行程第 2 天，用完晚餐回旅館後，3 人自行坐計程車至王府井，途中卻發生車禍，阿瑛坐在前座未繫安全帶，傷勢較重，住院 3 天，花了人民幣數千元醫藥費，回國後要求旅行社負擔醫藥費。請問阿瑛住院之醫藥費應由誰負擔？
(A)旅行社
(B)阿瑛本人
(C)旅行社與阿瑛本人各付一半
(D)依旅行業的旅行業履約責任賠償

103 年華語、外語領隊人員　領隊實務㈠試題解答：

1. C	2. D	3. C	4. B	5. D
6. B	7. A	8. A	9. C	10. A
11. D	12. C	13. D	14. A	15. B
16. B	17. A	18. B	19. C	20. A
21. B	22. C	23. A	24. D	25. A 或 B 或 AB
26. B	27. D	28. D	29. D	30. C
31. C	32. B	33. C	34. B	35. B
36. C	37. B	38. C	39. D	40. C
41. D	42. A 或 C 或 AC	43. C	44. C 或 D 或 CD	45. B
46. C	47. C	48. A	49. A	50. A
51. B	52. A	53. B	54. B	55. D
56. B	57. C	58. A	59. A	60. D
61. B	62. A	63. C	64. C	65. B
66. B	67. C	68. C	69. C	70. B
71. A	72. D	73. D	74. B	75. C
76. B	77. D	78. C	79. D	80. B

（本試題解答，以考選部最近公佈為準確。http://wwwc.moex.gov.tw）

【103 華語領隊人員　領隊實務㈡試題】

■單一選擇題（每題 1.25 分，共 80 題，考試時間為 1 小時）。

1. 旅行業辦理團體旅遊或個別旅客旅遊時，未與旅客訂定書面契約，依發展觀光條例規定如何處罰？
 (A)處經理人新臺幣 3 千元以上 1 萬 5 千元以下罰鍰
 (B)處新臺幣 1 萬元以上 5 萬元以下罰鍰
 (C)處新臺幣 3 萬元以上 15 萬元以下罰鍰
 (D)得定期停止其營業

2. 依發展觀光條例規定，為加強國際觀光宣傳推廣，旅行業配合政府參與國際宣傳推廣之費用在一定限度內，得抵減當年度應納稅額，係指何種稅額？
 (A)營利事業所得稅　　　　　　　(B)綜合所得稅
 (C)營業稅　　　　　　　　　　　(D)證券交易所得稅

3. 依發展觀光條例規定，為保障旅遊消費者權益，旅行業之下列何種情事非屬中央主管機關得公告之項目？
 (A)自行停業或解散者
 (B)未安排合格導遊或領隊人員
 (C)受停業處分或廢止旅行業執照者
 (D)保證金被法院扣押或執行者

4. 依發展觀光條例規定，經營觀光旅館業應辦妥下列何種登記，領取觀光旅館執照，才能營業？
 (A)公司登記　　　　　　　　　　(B)商業登記
 (C)營業登記　　　　　　　　　　(D)旅館商業同業公會會員登記

5. 為保存、維護及解說國內特有自然生態資源，各目的事業主管機關依發展觀光條例規定，在下列那項地區應設置專業導覽人員？
 (A)人文歷史古蹟區　　　　　　　　(B)自然人文生態景觀區
 (C)風景遊憩區　　　　　　　　　　(D)生態保留區

6. 風景特定區等級如何評鑑之？
 (A)由內政部營建署會同有關機關組成評鑑小組評鑑之
 (B)由交通部委任交通部觀光局會同有關機關並邀請專家學者組成評鑑
 小組評鑑之
 (C)由縣（市）政府會同有關機關組成評鑑小組評鑑之
 (D)由縣（市）政府會同有關機關並邀請專家學者組成評鑑小組評鑑之

7. 依發展觀光條例對「民宿」之定義，下列敘述何者錯誤？
 (A)利用自用住宅空閒房間
 (B)結合當地人文、自然景觀、生態、環境資源及農林漁牧生產活動
 (C)以家庭企業方式經營
 (D)提供旅客鄉野生活之住宿處所

8. 依旅行業管理規則規定，何種旅行業可以代理外國旅行業辦理聯絡、推廣、報價等業務？
 (A)綜合、甲種及乙種旅行業皆可辦理
 (B)甲種旅行業及乙種旅行業
 (C)綜合旅行業及乙種旅行業
 (D)綜合旅行業及甲種旅行業

9. 依旅行業管理規則規定，甲種旅行業代理綜合旅行業招攬旅行團，應如何與旅客簽訂旅遊契約？
 (A)由甲種旅行業代表與旅客簽訂旅遊契約
 (B)由綜合旅行業與旅客簽訂旅遊契約
 (C)以綜合旅行業名義與旅客簽訂旅遊契約，並由該甲種旅行業副署
 (D)由綜合旅行業及甲種旅行業為共同當事人與旅客簽訂旅遊契約

10. 依旅行業管理規則規定,下列何者非個別旅遊契約書應載明事項?
(A)公司名稱、地址、代表人姓名、旅行業執照字號及註冊編號
(B)旅遊地區、行程、起程及回程終止之地點及日期
(C)有關膳食之約定
(D)旅客得解除契約之事由及條件

11. 張三於取得導遊及領隊人員資格後,欲自行經營甲種旅行業辦理組團出國觀光及接待國外來臺觀光之業務,依旅行業管理規則規定,下列各項申請及籌設行為何者錯誤?
(A)檢具申請書等相關文件向交通部觀光局申請核准籌設甲種旅行業
(B)其籌設之公司計聘請 3 位符合資格之專任旅行業經理人
(C)其公司名稱定為「張三旅遊玩家有限公司」申請公司登記
(D)其須向交通部觀光局繳納之旅行業保證金為新臺幣 150 萬元

12. 依旅行業管理規則規定,綜合旅行業分公司經理人不得少於幾人?
(A) 1 人　　　　　(B) 2 人　　　　　(C) 3 人　　　　　(D) 4 人

13. 依旅行業管理規則規定,經營旅行業最近兩年內若符合那些條件僅須繳納十分之一的保證金?①經營同種類行業 3 家以上　②未受停業處分　③取得中華民國旅行業品質保障協會正式會員資格　④保證金未被強制執行　⑤曾獲交通部觀光局評為特優旅行社
(A)①②③　　　(B)①②④　　　(C)②③④　　　(D)②③⑤

14. 李大鳴申請於高雄市設立綜合旅行業,同時在臺南市、臺中市及臺北市設立分公司,依旅行業管理規則規定,應繳納保證金新臺幣多少元?
(A) 1,600 萬元　　　　　　　　(B) 1,500 萬元
(C) 1,090 萬元　　　　　　　　(D) 1,800 萬元

15. 依旅行業管理規則規定,旅行業經核准籌設後,應依限辦妥公司設立登記,備具相關文件申請註冊,下列何者非申請註冊所必須之文件?
(A)經營計畫書　　　　　　　　(B)公司登記證明文件
(C)公司章程　　　　　　　　　(D)旅行業設立登記事項卡

16.依旅行業管理規則規定，旅行業刊登廣告於大眾傳播工具時，得以註冊之服務標章替代公司名稱的是：
(A)綜合旅行業
(B)綜合及甲種旅行業
(C)甲種及乙種旅行業
(D)綜合、甲種及乙種旅行業

17.甲旅行社經營自行組團出國旅遊業務，下列該旅行社之行為，何者不符旅行業管理規則規定？
(A)與多位旅客共同簽訂一份書面旅遊契約
(B)提醒旅客自行購買旅行平安保險
(C)因報名旅客不足組團人數，即擅將旅客轉讓其他旅行社辦理
(D)要求旅客於簽訂旅遊契約時應繳付全部團費

18.依觀光拔尖領航方案，交通部觀光局輔導地方政府打造或更新具獨特性、唯一性之觀光據點，由地方政府提出可於 2 年內完成之整備計畫，稱為：
(A)風華再現示範計畫
(B)國際光點計畫
(C)競爭型國際觀光魅力據點示範計畫
(D)重要觀光景點建設示範計畫

19.交通部觀光局為因應全球化趨勢，與國際接軌，針對旅館實施下列何種計畫，俾提升我國旅館產業整體服務品質，方便國內外消費者依照旅遊預算及需求選擇所需住宿旅館？
(A)好客旅宿計畫
(B)旅館分級計畫
(C)優質旅館選拔計畫
(D)星級旅館評鑑計畫

20.臺灣第一個由政府主導在中國大陸設立之旅遊辦事機構，其名稱為：
(A)中華兩岸旅行協會北京辦事處
(B)臺灣觀光協會北京辦事處
(C)臺灣海峽兩岸觀光旅遊協會北京辦事處
(D)海峽交流基金會北京辦事處

21.政府對旅館業管理之權責劃分,係採下列何項原則?
　　(A)由地方督導並執行
　　(B)由中央督導並執行
　　(C)由中央、地方共同督導並執行
　　(D)由中央督導,地方執行

22.交通部觀光局目前未在下列那個城市設置駐外辦事處?
　　(A)北京　　　　　　(B)雪梨　　　　　　(C)吉隆坡　　　　　　(D)法蘭克福

23.依發展觀光條例規定,領隊人員執行業務時,擅離團體或擅自將旅客
　　解散、擅自變更使用非法交通工具、遊樂及住宿設施,下列有關處罰
　　之規定何者正確?
　　(A)處新臺幣 1 千元以上 5 千元以下罰鍰;情節重大者,並得逕行定期
　　　 停止其執行業務或廢止其執業證
　　(B)處新臺幣 3 千元以上 1 萬 5 千元以下罰鍰;情節重大者,並得逕行
　　　 定期停止其執行業務或廢止其執業證
　　(C)處新臺幣 5 千元以上 2 萬 5 千元以下罰鍰;情節重大者,並得逕行
　　　 定期停止其執行業務或廢止其執業證
　　(D)處新臺幣 1 萬元以上 5 萬元以下罰鍰;情節重大者,並得逕行定期
　　　 停止其執行業務或廢止其執業證

24.領隊人員執行業務時,關於旅客證照之保管,依領隊人員管理規則下
　　列那一項作法不合規定?
　　(A)為防止旅客護照遺失,由領隊保管全團團員之護照
　　(B)經旅客請求始代為保管護照
　　(C)護照原則上由旅客自行保管
　　(D)辦理登機手續需用護照時,收齊旅客護照

25.大陸地區人民經許可來臺探親,在臺探親期間可否工作?
　　(A)可以
　　(B)不可以
　　(C)須經勞動部許可
　　(D)須經內政部入出國及移民署許可

26. 大陸地區人民經許可在臺灣地區長期居留，居留期間為何？
(A)居留期間無限制　　　　　　　　(B)居留期間不得超過 2 年
(C)居留期間不得超過 4 年　　　　　(D)居留期間不得超過 5 年

27. 依臺灣地區與大陸地區人民關係條例規定，那一個機關得基於政治、經濟、社會、教育、科技或文化之考量，專案許可大陸地區人民在臺灣地區長期居留？
(A)內政部　　　　　　　　　　　　(B)行政院
(C)行政院大陸委員會　　　　　　　(D)法務部

28. 在臺灣地區出生，其父親為臺灣地區人民，母親為大陸地區人民，其身分為何？
(A)大陸地區人民　　　　　　　　　(B)臺灣地區人民
(C)外國人　　　　　　　　　　　　(D)雙重國籍人

29. 大陸地區人民須符合以下何種資格，可申請來臺接受健康檢查或醫學美容？
(A)年滿 20 歲且有相當新臺幣 20 萬元以上存款
(B)年滿 20 歲且工資所得相當新臺幣 30 萬元以下
(C)年滿 20 歲且持有銀行核發普卡
(D)年滿 20 歲且繳交保證金新臺幣 20 萬元

30. 某甲以香港為單一旅遊目的地，其旅遊行程規劃不可能包括下列何處？
(A)香港島　　　　(B)九龍半島　　　　(C)新界　　　　(D)路環島

31. 香港政府於民國 100 年獲准在臺設處，為香港居民在臺工作、學習、旅遊、商務和生活等方面提供綜合性服務，其名稱為何？
(A)香港經濟文化辦事處
(B)香港經濟文化代表處
(C)香港經濟貿易文化辦事處
(D)香港經濟貿易文化中心

32.臺灣民眾某甲投資澳門某娛樂場,未經向主管機關申請許可或備查手續,違反香港澳門關係條例規定,罰鍰為新臺幣多少萬元?
(A) 300 萬元至 1,500 萬元　　　(B) 100 萬元至 1,000 萬元
(C) 10 萬元至 50 萬元　　　　　(D) 5 萬元至 20 萬元

33.香港俗稱「拉布行動(filibuster)」是指甚麼?
(A)在議會中拉起布條的示威抗議舉動
(B)街頭遊行的高舉旗幟行為
(C)嘉年華會的慶祝活動
(D)阻礙議事進行的抗爭行動

34.下列何者不在兩岸兩會於民國 99 年 12 月簽署之「海峽兩岸醫藥衛生合作協議」範圍內?
(A)傳染病防治　　　　　　　　(B)緊急救治
(C)醫事人員培訓　　　　　　　(D)中藥材安全管理

35.有關我國簽署之經貿協定(議)之敘述,下列何者正確?
(A)西元 2010 年與中國大陸簽訂兩岸經濟合作架構協議
(B)西元 2010 年與新加坡及紐西蘭等國家簽訂經濟合作協議
(C)西元 2010 年與美國簽訂貿易暨投資架構協定
(D)西元 2010 年與日本洽簽臺日投資協議

36.西元 2012 年 11 月中國共產黨召開第 18 次全國代表大會,新修正通過的黨章中,把「科學發展觀」和馬克斯列寧主義、毛澤東思想等同列為是中國共產黨必須長期堅持的指導思想。「科學發展觀」是中國大陸那位領導人首先提出的?
(A)江澤民　　　　　　　　　　(B)溫家寶
(C)習近平　　　　　　　　　　(D)胡錦濤

37.中國大陸「山寨」產品問題嚴重，因此民國 99 年 6 月兩岸在中國大陸重慶完成簽署「海峽兩岸智慧財產權保護合作協議」，依據協議的內容與執行情形，下列何者錯誤？
(A)雙方本著平等互惠原則，加強專利、商標、著作權及植物品種權的保護交流與合作
(B)民國 100 年，中國大陸企業來臺申請專利、商標的案件數目，多於我國內企業赴中國大陸申請的案件數目
(C)我方協處機制的受理機關為經濟部智慧財產局
(D)我方由社團法人臺灣著作權保護協會（TACP）為臺灣影音製品進入中國大陸市場進行著作權認證工作

38.民國 101 年 8 月兩岸兩會簽署「海峽兩岸投資保障和促進協議」人身自由與安全保障共識，下列何者不是前項共識的內容？
(A)雙方將依據各自規定，對另一方投資人及相關人員，自限制人身自由時起 24 小時內通知
(B)依據「海峽兩岸共同打擊犯罪及司法互助協議」的聯繫機制，通報對方指定的業務主管部門
(C)大陸公安機關對臺灣投資者個人及其隨行家屬，在依法採取強制措施限制其人身自由時，應在 24 小時內通知在大陸的家屬
(D)主動提供家屬探視後保釋的權利

39.下列何者係政府當前兩岸政策的內涵？①不統、不獨、不武　②對等、尊嚴　③維護臺灣主體性　④不接觸、不談判、不妥協
(A)②③④　　　　(B)①②③　　　　(C)①②④　　　　(D)①③④

40.民國 80 年 2 月，政府推動成立「財團法人海峽交流基金會」，中國大陸在 10 個月之後，成立了何種團體與之相應交流？
(A)海峽兩岸關係協會（海協會）
(B)海峽兩岸經貿交流協會（海貿會）
(C)中國和平統一促進會（和統會）
(D)海峽兩岸航運交流協會（海航會）

41. 每人團費新臺幣 15 萬元之歐洲 10 日遊，途中因旅遊營業人所派遣領隊記錯時間，以致錯過班機，旅客延誤 1 天行程，就其時間之浪費，依民法規定，下列敘述何者正確？
 (A)旅客得請求新臺幣 15,000 元之賠償
 (B)旅客得請求免費延長 1 日行程
 (C)旅客得無條件終止契約
 (D)旅客得於旅遊終了起 2 年內請求賠償

42. 依民法之規定，旅遊需旅客之行為始能完成，而旅客不為其行為者，下列敘述何者錯誤？
 (A)旅遊營業人得隨時逕行終止契約
 (B)旅遊開始後，旅遊營業人依規定終止契約時，旅客得請求旅遊營業人墊付費用將其送回原出發地
 (C)旅遊開始後，旅遊營業人依規定終止契約，並墊付費用將旅客送回原出發地後，得請求返還墊付費用及利息
 (D)旅客不於催告期限內為其行為者，旅遊營業人得終止契約，並得請求賠償因契約終止而生之損害

43. 下列何者符合民法所稱之旅遊營業人？
 (A)提供租車服務並收取車租之營業人
 (B)提供餐飲及住宿服務並收取費用之營業人
 (C)代訂機票及飯店並收取費用之營業人
 (D)提供旅遊服務並收取旅遊費用之營業人

44. 因可歸責於旅遊營業人之事由，致旅遊未依約定之旅程進行者，旅客所支出之食宿或其他必要費用，依國外旅遊定型化契約規定，應如何處理？
 (A)由旅客負擔
 (B)由旅遊營業人負擔
 (C)由旅客與旅遊營業人各負擔一半
 (D)由旅客負擔三分之二與旅遊營業人負擔三分之一

45. 旅行社於旅遊活動開始後，因故意或重大過失將旅客棄置國外不顧，依國外旅遊定型化契約規定，應負擔旅客於被棄置期間所支出與旅遊契約所訂同等級之食宿、返國交通費用或其他必要費用，並賠償旅客全部旅遊費用幾倍違約金？
(A) 1 倍　　　　　(B) 2 倍　　　　　(C) 3 倍　　　　　(D) 5 倍

46. 旅行社辦理中國大陸新疆 10 天團，費用新臺幣 60,000 元（含機票款新臺幣 20,000 元），因遊覽車故障延誤行程 5 小時 30 分，依國外旅遊定型化契約規定，除需負擔延誤時間之食宿費用外，下列何者正確？
(A)旅行社應賠償旅客新臺幣 2,000 元違約金
(B)旅行社應賠償旅客新臺幣 3,000 元違約金
(C)旅行社應賠償旅客新臺幣 4,000 元違約金
(D)旅行社應賠償旅客新臺幣 6,000 元違約金

47. 旅行社未訂妥回程機位，致旅客晚一天返國，依國外旅遊定型化契約規定，旅客得如何請求賠償？
(A)只能請求旅行社負擔留滯期間必要費用
(B)只能請求旅行社負擔留滯期間食宿費用
(C)只能請求旅行社負擔留滯期間食宿費用外，並賠償電話費等必要費用
(D)請求旅行社負擔留滯期間食宿或其他必要費用，並按滯留日數計算賠償違約金

48. 關於旅遊行程之變更，依國外旅遊定型化契約規定，下列敘述何者錯誤？
(A)旅行社因不可抗力事由致於旅遊途中變更行程，如因此超過原定費用不得向旅客收取
(B)旅程內容須依契約所定辦理，旅客如有要求變更而經旅行社同意，則得變更之
(C)旅行社任意變更餐宿或遊覽項目，如等級不符時，旅客得請求賠償差額 3 倍之違約金
(D)因不可抗力事由致旅遊途中變更行程，如因此節省經費支出應將節省之部分退還旅客

49. 甲旅客參加乙旅行社舉辦之旅行團，於出發後甲旅客發現，乙旅行社已將旅遊契約讓與丙旅行社，依國外旅遊定型化契約規定，甲旅客可向乙旅行社請求旅遊費用百分之多少的違約金？
(A) 5　　　　　(B) 10　　　　　(C) 20　　　　　(D) 50

50. 依國外旅遊定型化契約規定，旅客報名參加旅行團後，要求改由第三人參加，此時旅行社可如何處理？
(A)無論如何都不同意　　　　　(B)只在有正當理由時得予拒絕
(C)限定只能改由配偶參加　　　　(D)限定只能改由父母參加

51. 旅行團出國旅遊，旅客之旅遊證件，依國外旅遊定型化契約規定，原則應由何人保管？
(A)旅客本人　　　　　　　　　(B)領隊
(C)領隊或旅行業指派之人　　　　(D)導遊

52. 因可歸責於旅行業之事由，致旅遊活動無法成行者，旅行業於知悉無法成行時，應即通知旅客並說明其事由；如果怠於通知，依國外旅遊定型化契約規定，應賠償旅客旅遊費用百分之多少的違約金？
(A) 25　　　　　(B) 50　　　　　(C) 75　　　　　(D) 100

53. 依國外旅遊定型化契約規定，如未達雙方約定最低組團人數時，旅行社應於預定出發之幾日前通知旅客解除契約？
(A) 7 日　　　　　(B) 6 日　　　　　(C) 5 日　　　　　(D) 4 日

54. 旅客報名參加赴國外旅行團，嗣因油價調漲國際航線客運燃油附加費亦隨之調漲，旅行社以機票票價調漲為名要求加收費用，依國外旅遊定型化契約規定，下列何者正確？
(A)簽約後機票票價調漲，不論漲幅多少均應由旅行社吸收
(B)簽約後機票票價調漲，旅行社仍可與旅客協商，要求旅客補足
(C)機票票價調高超過 10%，旅行社始得要求旅客補足，否則不得以任何名義要求增加旅遊費用
(D)機票票價調高超過 5%，旅行社即可要求旅客補足差額

55. 旅行業辦理旅遊時，應依主管機關之規定辦理責任保險及履約保險，如未依規定投保者，於發生旅遊意外事故或不能履約之情形時，依國外旅遊定型化契約規定，旅行社應以主管機關規定最低投保金額之幾倍作為賠償金額？
(A) 2 倍　　　　(B) 3 倍　　　　(C) 4 倍　　　　(D) 5 倍

56. 依國外旅遊定型化契約規定，下列那一項非屬契約之一部分？
(A)旅遊廣告　　　　　　　　(B)旅遊證明標章
(C)旅遊宣導文件　　　　　　(D)旅遊行程表

57. 護照申請書經戶政事務所為「人別確認」者，須於最久幾個月內向外交部領事事務局或外交部各辦事處續申請護照，若逾期則視同未辦理人別確認？
(A) 3 個月　　　　(B) 6 個月　　　　(C) 9 個月　　　　(D) 12 個月

58. 護照自核發之日起多久期間未領取，即予註銷，所繳費用概不退還？
(A) 1 個月　　　　(B) 2 個月　　　　(C) 3 個月　　　　(D) 6 個月

59. 下列有關護照申請及使用等規定，何者錯誤？
(A)未成年人申請護照須父或母或監護人同意。但已結婚者，不在此限
(B)在國內申辦護照工作天數（自繳費之次半日起算），一般件為 4 個工作天；遺失補發為 6 個工作天
(C)申請護照相片背景需為白色
(D)護照應由本人親自簽名；無法簽名者，得按指印

60. 護照遺失 2 次以上申請補發者，外交部領事事務局得約談當事人，並延長審核期間至多久？
(A) 1 個月　　　　(B) 2 個月　　　　(C) 3 個月　　　　(D) 6 個月

61. 下列何者不得使用我國自動查驗通關系統？
 (A)雙胞胎
 (B)經核准之國軍人員
 (C)出國超過 2 年以上之有戶籍國民
 (D)進入大陸地區應經內政部審查會許可人員

62. 持中華民國護照之臺灣地區無戶籍國民，須申辦下列何種證件始能來臺？
 (A)臨人字號入國許可　　　　　　(B)外僑永久居留證
 (C)外僑居留證　　　　　　　　　(D)簽證

63. 國際機場負責旅客出入境檢查作業，即所謂C.I.Q.S.係指海關、移民、檢疫及下列何者業務？
 (A)安檢　　　　(B)保全　　　　(C)飛安　　　　(D)消防

64. 我國針對航空公司建置航前旅客資訊系統，規定所有飛航我國之國際航線航班需於班機抵達前，將旅客基本資料傳送何機關預審？
 (A)交通部民用航空局　　　　　　(B)國家安全局
 (C)內政部警政署　　　　　　　　(D)內政部入出國及移民署

65. 役男於役齡前出境，在國外就讀五年制大學畢業後，接續就讀研究所碩士班，就學最高年齡幾歲返國可申請再出境？
 (A) 24 歲　　　(B) 27 歲　　　(C) 28 歲　　　(D) 30 歲

66. 研發替代役役男於服役期間，欲於農曆春節假期出國旅遊，限於何階段服役期間始得提出申請？
 (A)第一階段　　(B)第二階段　　(C)第三階段　　(D)不得申請

67. 入境旅客攜帶屬於貨樣、機器零件……工具等行李物品之總值，不得超過免辦輸入許可證之限額美幣 2 萬元以下或等值者，該限額係以何價格計算？
 (A)申報價格　　　　　　　　　　(B)國內價格
 (C)起岸價格　　　　　　　　　　(D)離岸價格

68. 入境旅客攜帶自用農畜水產品類，下列那樣產品未規定不得超過 1 公斤？
(A)魚乾　　　　　　(B)食米　　　　　　(C)花生　　　　　　(D)茶葉

69. 有明顯帶貨營利行為或經常出入境且有違規紀錄之入境旅客，其所攜帶之行李物品數量及價值，依入境旅客攜帶行李物品報驗稅放辦法第 16 條規定，如何予以限制？
(A)三分之一計算　　(B)折半計算　　(C)不准免稅　　(D)不受限制

70. 入境旅客攜帶自用大陸地區物品，其中藥材每種各 0.6 公斤，最多可帶多少種，且其完稅價格合計不得超過新臺幣 1 萬元整？
(A) 3 種　　　　　　(B) 6 種　　　　　　(C) 10 種　　　　　　(D) 12 種

71. 受理簽證申請時，下列何者不是拒發簽證之條件？
(A)在我國境內或境外有犯罪紀錄
(B)在我國境內逾期停留、居留
(C)所持外國護照逾期或遺失後補換發者
(D)在我國境內有非法工作之虞者

72. 依「入境旅客攜帶常見動植物或其產品檢疫規定參考表」規定，下列何項產品禁止旅客攜帶入境？
(A)密封包裝之乾臘肉
(B)鹹魚乾
(C)經拋光、上漆等加工處理之動物角
(D)魚罐頭

73. 未滿 14 歲者在國內申請內植晶片普通護照之費額，每本收費新臺幣多少元？
(A) 900 元　　　　　(B) 1,000 元　　　　(C) 1,200 元　　　　(D) 1,300 元

74. 我國核發外國護照居留簽證，其使用入境之次數如何規定？
(A)單次入境　　　　　　　　　(B)多次入境
(C)單次及多次入境　　　　　　(D)不限

75.「臺灣居民來往大陸通行證」（以下簡稱通行證）是臺灣地區人民入出中國大陸的旅行證件，下列敘述何者錯誤？
(A)有效期 5 年
(B)持有效的通行證即可進入中國大陸
(C)通行證有效期不足 6 個月或內頁用完的，可換領新證件
(D)申請通行證，可由本人直接辦理，也可委託旅行社代辦

76.登革熱是經由下列何種生物媒介傳播？
(A)埃及斑蚊　　　　(B)三斑家蚊　　　　(C)中華瘧蚊　　　　(D)蟑螂

77.出境旅客攜帶具有切割功能之各類刀器（如剪刀、瑞士刀）上飛機之規定為何？
(A)可隨身攜帶　　　　　　　　(B)可置手提行李
(C)可置託運行李　　　　　　　(D)都不允許帶上飛機

78.大陸地區發行之幣券，在一定限額內旅客得攜帶進出入臺灣地區，而該限額係由下列那個機關訂定？
(A)行政院大陸委員會　　　　　(B)中央銀行
(C)金融監督管理委員會　　　　(D)財政部

79.出境旅客攜帶人民幣 6 萬元，未主動向海關申報，為內政部警政署航空警察局安全檢查人員查獲，移交海關，旅客會受到何種處分？
(A)罰鍰新臺幣 6 萬元　　　　　(B)不准攜帶出境
(C)沒入人民幣 4 萬元　　　　　(D)沒入人民幣 6 萬元

80.如果旅客欲從臺灣地區攜帶超過新臺幣 6 萬元現鈔到中國大陸，應先向何機關申請核准，持憑查驗放行？
(A)行政院大陸委員會　　　　　(B)財政部
(C)中央銀行　　　　　　　　　(D)金融監督管理委員會

103 年華語領隊人員　領隊實務㈡試題解答：

1. B	2. A	3. B	4. A	5. B
6. B	7. C	8. D	9. C	10. A
11. C	12. A	13. C	14. C	15. A
16. A	17. C	18. C	19. D	20. C
21. D	22. B	23. B	24. A	25. B
26. A	27. A	28. B	29. A	30. D
31. C	32. C	33. D	34. C	35. A
36. D	37. B	38. D	39. B	40. A
41. A	42. A	43. D	44. B	45. D
46. D	47. D	48. C	49. A	50. B
51. B	52. A	53. A	54. C	55. B
56. B	57. B	58. C	59. B	60. D
61. C	62. A	63. A	64. D	65. C
66. C	67. D	68. A	69. B	70. D
71. C	72. A	73. A	74. A	75. B
76. A	77. C	78. C	79. C	80. C

（本試題解答，以考選部最近公佈為準確。http://wwwc.moex.gov.tw）

【103 外語領隊人員　領隊實務㈡試題】

■**單一選擇題**（每題 1.25 分，共 80 題，考試時間為 1 小時）。

1. 依發展觀光條例規定，為加強國際觀光宣傳推廣，公司組織之觀光產業，得在支出金額百分之十至百分之二十限度內，抵減當年度應納營利事業所得稅額；當年度不足抵減時，得在以後 4 年度內抵減之，下列何者不合於抵減用途項目規定？
 (A)配合政府推廣會議旅遊之費用
 (B)配合政府參與國際宣傳推廣之費用
 (C)配合政府參加國際觀光組織及旅遊展覽之費用
 (D)配合政府參與國際觀光學術研討之費用

2. 依發展觀光條例規定，為保障旅遊消費者權益，旅行業有下列何項情事，中央主管機關得公告之？
 (A)旅客申訴
 (B)受停業處分
 (C)經所屬旅行商業同業公會除會
 (D)旅行業名稱變更

3. 下列何者為對出境航空旅客收取機場服務費之法源？
 (A)發展觀光條例
 (B)民用航空法
 (C)民用航空運輸業管理規則
 (D)航空站地勤業管理規則

4. 依發展觀光條例規定，有關旅行業繳納之保證金，下列敘述何者正確？
 (A)保證金金額由財政部定之
 (B)原已核准設立之旅行業不適用保證金之調整
 (C)旅客及其他相關行業對保證金有優先受償之權
 (D)旅行業未繳足保證金，經主管機關通知限期繳納，屆期仍未繳納
 者，廢止其旅行業執照

5. 依發展觀光條例規定，經營下列何種業務，應先向中央主管機關申請
 核准？
 (A)旅館業 (B)民宿業 (C)旅行業 (D)遊覽車業

6. 中央主管機關為配合觀光產業發展，應協調有關機關，規劃國內觀光
 據點交通運輸網，開闢國際交通路線，建立下列何制？
 (A)航空、住宿、旅遊聯運制 (B)區域交通聯運制
 (C)國內外跨域聯運制 (D)海、陸、空聯運制

7. 依發展觀光條例規定，下列有關民宿之敘述，何者錯誤？
 (A)提供旅客從事農村旅遊的小型旅館業
 (B)提供旅客鄉野生活之住宿處所
 (C)以家庭副業方式經營
 (D)利用自用住宅空閒房間經營之住宿處所

8. 依旅行業管理規則規定，有關旅行業以服務標章招攬旅客之方式，下
 列敘述那些正確？①應依法申請服務標章註冊，報請交通部觀光局備
 查　②旅行業申請服務標章以 1 個為限　③甲種旅行業刊登媒體廣告
 所載明之公司名稱，得以註冊之服務標章替代遊契約　④旅行業得以
 服務標章名義與旅客簽訂旅
 (A)①② (B)①④ (C)②③ (D)③④

9. 依旅行業管理規則規定，甲種旅行業代理綜合旅行業招攬國內外旅行團體時，應經綜合旅行業委託，並以何者之名義與旅客簽定旅遊契約？
(A)綜合旅行業 　　　　　　　　(B)甲種旅行業
(C)旅行業承辦人 　　　　　　　(D)旅行業負責人

10. 依旅行業管理規則規定，下列何者錯誤？
(A)旅行業辦理團體旅遊時，應與旅客簽定書面之旅遊契約
(B)旅行業辦理個別旅客旅遊時，不須要與旅客簽定書面之旅遊契約
(C)旅行業印製之招攬文件應加註公司名稱
(D)旅行業印製之招攬文件應加註註冊編號

11. 依旅行業管理規則規定，得以「包辦旅遊」方式，安排旅客國內外觀光旅遊、食宿、交通及提供有關服務的是下列何者？
(A)丙種旅行業 　　　　　　　　(B)乙種旅行業
(C)甲種旅行業 　　　　　　　　(D)綜合旅行業

12. 依旅行業管理規則規定，旅行業及其分公司應置經理人負責監督管理業務，綜合旅行業總公司應置經理人多少人以上？
(A) 1 人　　　　　(B) 2 人　　　　　(C) 3 人　　　　　(D) 4 人

13. 設於臺北市之綜合旅行業擬於高雄市設立一分公司，依旅行業管理規則規定，該公司至少應共置幾位旅行業經理人？
(A) 1 人　　　　　(B) 2 人　　　　　(C) 3 人　　　　　(D) 4 人

14. 依旅行業管理規則規定，下列有關旅行業繳納保證金之敘述，何者正確？
(A)甲種旅行業保證金須以支票繳納
(B)乙種旅行業保證金遭強制執行後，應於接獲通知之日起 1 個月內補繳
(C)甲種旅行業與乙種旅行業每一分公司所繳納之金額相同
(D)綜合旅行業名稱變更，至少需於變更後 2 年，才有機會繳納十分之一之保證金額

15. 宋英傑申請於臺北市開設甲種旅行業，並同時在高雄市、臺中市及新
　　北市設立分公司，依據旅行業管理規則之規定，應繳納保證金新臺幣
　　多少元？
　　(A) 200 萬元　　　(B) 250 萬元　　　(C) 240 萬元　　　(D) 300 萬元

16. 依旅行業管理規則規定，下列何者非屬申請籌設旅行業必備文件？
　　(A)籌設申請書
　　(B)全體職員名冊
　　(C)經理人名冊及經理人結業證書影本
　　(D)經營計畫書

17. 依旅行業管理規則規定，下列有關甲種旅行業營業之敘述，何者錯
　　誤？
　　(A)如經報准，可允許國外旅行業代表附設於其公司內
　　(B)不得利用業務套取外匯，但得私自兌換外幣
　　(C)代客辦理出入國或簽證手續，如明知旅客證件不實者得拒絕予以代
　　　辦
　　(D)如經核准，可為其他旅行業送件

18. 下列何者非屬「發展觀光條例」所定義之觀光產業？
　　(A)旅行業　　　　　　　　　(B)觀光遊樂業
　　(C)醫美健檢業　　　　　　　(D)旅館業

19. 我國國民出國旅遊蔚成風氣，那一年首次突破 1,000 萬人次？
　　(A)民國 98 年　　　　　　　(B)民國 99 年
　　(C)民國 100 年　　　　　　　(D)民國 101 年

20. 交通部觀光局目前建置的臺灣觀光資訊網，其語言版本不包括下列何
　　者？
　　(A)荷蘭語　　　　(B)義大利語　　　(C)西班牙語　　　(D)法語

21.交通部觀光局為推薦「星級旅館」與「好客民宿」2 大住宿品牌，以便旅客查詢臺灣各級合法住宿資訊，特別推出下列何項入口網站？
(A)星好旅宿網
(B)幸福旅宿網
(C)好客旅宿網
(D)臺灣旅宿網

22.為加強對東南亞國家之觀光推廣，交通部觀光局將雪梨辦事處撤除後，另於那一國家、城市新設辦事處？
(A)泰國曼谷
(B)新加坡
(C)印尼雅加達
(D)馬來西亞吉隆坡

23.領隊人員有違反領隊人員管理規則規定，經廢止領隊人員執業證未逾幾年者，不得充任領隊人員？
(A) 3 年
(B) 4 年
(C) 5 年
(D) 6 年

24.依領隊人員管理規則規定，領取華語領隊人員執業證者，得依規定執行那些業務？
(A)引導國人赴香港、澳門、大陸旅行團體旅遊業務
(B)引導國人出國及赴香港、澳門、大陸旅行團體旅遊業務
(C)引導國人出國旅行團體旅遊業務
(D)接待大陸、香港、澳門地區觀光旅客或使用華語之國外觀光旅客旅遊業務

25.在大陸地區製作之文書經財團法人海峽交流基金會驗證者，該文書之實質證據力由誰來認定？
(A)財團法人海峽交流基金會
(B)行政院大陸委員會
(C)內政部入出國及移民署
(D)法院或有關主管機關

26.臺灣地區與大陸地區人民關係條例的主管機關為何？
(A)行政院
(B)法務部
(C)行政院大陸委員會
(D)內政部

27.大陸地區人民除法律另有規定外，非在臺灣地區設有戶籍滿幾年，不得擔任公職人員？
(A) 5 年　　　　　(B) 10 年　　　　　(C) 15 年　　　　　(D) 20 年

28.政府依據私立學校法第 86 條的規定，訂定「大陸地區臺商學校設立及輔導辦法」，目前已輔導設立了幾所臺商學校？
(A) 1 所　　　　　(B) 2 所　　　　　(C) 3 所　　　　　(D) 4 所

29.大陸配偶在依親居留期間工作，是否需要向勞動部申請工作許可？
(A)不用申請工作許可
(B)要申請工作許可
(C)有子女才可以不用申請工作許可
(D)有子女才需要申請工作許可

30.臺灣地區人民保證大陸地區人民入境者，於被保證人屆期不離境時，保證人所應負擔之責任或義務，下列敘述何者錯誤？
(A)應協助有關機關強制其出境
(B)應負擔強制出境所支出之費用
(C)保證人應負擔被保證人逾期停留之罰鍰
(D)強制出境機關得檢具強制出境相關費用單據影本及計算書，通知保證人繳納，保證人有繳納之義務

31.中國大陸某副省長組團來臺參訪，該省公關人員事先與國內某報社簽約，購買特定日期及版面，要求該媒體配合副省長在臺參訪期間刊出相關訊息，下列敘述何者正確？
(A)雖然該媒體刻意以新聞報導方式配合介紹當地旅遊資訊，但並不違反我方法令規定
(B)該媒體讓中國大陸地方政府購買版面，已構成置入性行銷，並侵害民眾閱讀的權利
(C)該媒體採用報導方式專題介紹該省相關建設協助招商，屬於新聞自由，不算置入性行銷，沒有違法
(D)該媒體以廣告方式招募臺灣人才，到該省設立的農民創業園區任職，協助民眾就業，沒有違法

32.兩岸所簽署之協議，行政院係送立法院審議或備查？
(A)以協議之內容重要性與否，決定送立法院審議或備查
(B)以協議之內容涉及法律訂定或修正與否，決定送立法院審議或備查
(C)一律送立法院審議
(D)一律送立法院備查

33.兩岸交流過程中，針對部分人士或臺灣藝人使用「內地」來稱呼中國大陸，民國 102 年 1 月，政府相關部會表示意見，下列何者正確？
(A)行政院大陸委員會及文化部皆認為不妥適或不妥當
(B)文化部認為政府應該要規範臺灣藝人的用詞
(C)行政院大陸委員會認為政府應該要規範臺灣藝人的用詞
(D)行政院大陸委員會及文化部皆認為並無不妥適或不妥當

34.目前經我政府授權處理兩岸交流衍生問題的民間財團法人是下列何者？
(A)海峽兩岸關係協會（海協會）
(B)海峽兩岸經貿交流協會（海貿會）
(C)海峽交流基金會（海基會）
(D)海峽兩岸航運交流協會（海航會）

35.兩岸經濟合作架構協議簽署後，中國大陸給予臺灣 18 個稅項農漁產品納入早期收穫的產品，對我國農產品出口至中國大陸有實際助益。依照雙方約定的稅率調降關稅，18 個稅項農漁產品何時全面降至零關稅？
(A)民國 99 年 (B)民國 100 年
(C)民國 101 年 (D)民國 102 年

36.「臺星經濟夥伴協議（ASTEP）」及我與紐西蘭的「經濟合作協議（ECA）」已順利完成，我政府亦積極尋求加入「跨太平洋戰略經濟夥伴關係」。此一夥伴關係英文簡稱為何？
(A) TPP (B) DPP (C) RPP (D) FPP

37.馬英九總統在民國101年提出「東海和平倡議」，其中提到落實東海和平倡議的具體步驟，即採取「三組雙邊對話」到「一組三邊協商」兩階段，用「以對話取代對抗」、「以協商擱置爭議」的方式，探討合作開發東海資源的可行性。所稱「三組雙邊對話」為何？
(A)臺灣與日本、臺灣與中國大陸、日本與中國大陸
(B)臺灣與日本、臺灣與韓國、日本與韓國
(C)日本與韓國、日本與中國大陸、韓國與中國大陸
(D)臺灣與日本、中國大陸與韓國、日本與韓國

38.民國101年，媒體報導中國大陸新版護照地圖及圖片，涵蓋臺灣日月潭等圖片，下列敘述何者不是中華民國政府的立場？
(A)臺灣日月潭是中華民國領土，不是中國大陸統治權所及
(B)中國大陸在新版護照中納入我國領土及風景圖片，完全是昧於事實、挑起爭議之作為
(C)中華民國領土有其固有之疆域，中國大陸新版護照正巧符合我方需求，我方表示歡迎
(D)中國大陸政府的作為，是傷害兩岸近年來努力建立的互信基礎，中華民國政府絕不接受

39.西元 2012 年，行政院大陸委員會所作民調中，超過半數以上（55.5%）的民眾認同政府「九二共識、一中各表」的政策，我政府所指的「一中」是指下列何者？
(A)臺灣省 (B)中華民國
(C)中華人民共和國 (D)中華民主國

40.海峽兩岸投資保障和促進協議人身自由與安全保障共識中，對於臺商及所屬員工、眷屬，其人身自由受限時，陸方會依規定在幾小時內通知家屬，並會在何項協議既有的通報機制基礎上，及時通報我方主管機關？
(A) 72 小時，海峽兩岸金融合作協議
(B) 36 小時，海峽兩岸共同打擊犯罪及司法互助協議
(C) 24 小時，海峽兩岸共同打擊犯罪及司法互助協議
(D) 48 小時，海峽兩岸金融合作協議

41. 旅遊途中因目的國發生政變禁止前往，旅遊營業人決定變更旅遊地，依民法規定，下列敘述何者正確？
 (A)旅客得終止契約
 (B)所增加之費用，得向旅客收取
 (C)所減少之費用，毋庸退還於旅客
 (D)旅客得請求旅遊營業人將其送回原出發地，並負擔所生費用

42. 下列何者為民法所稱之旅遊營業人？
 (A)以提供旅客旅遊服務為營業而收取費用之人
 (B)以提供旅客交通運輸而收取費用之人
 (C)以提供旅客膳宿服務而收取費用之人
 (D)以提供旅客導覽服務而收取費用之人

43. 甲與乙參加中東旅遊團，其中最後一站係於返程前最後一日至耶路撒冷朝聖，詎料以色列與巴勒斯坦爆發戰爭，為顧及遊客安全，旅行社丙乃變更該日旅遊內容為至麥加朝聖，依民法第 514 條之 5 規定，下列何者正確？
 (A)甲基於宗教信仰理由，得不同意丙變更旅遊內容，要求繼續行程，否則丙應賠償其損害
 (B)甲不同意丙變更旅遊內容，得終止契約，並要求丙將其送至原定旅遊地耶路撒冷
 (C)乙因旅途疲累，擬提前返國，藉機主張不同意變更，終止契約並要求丙將其免費送回原出發地臺灣
 (D)甲乙因不同理由皆不同意變更旅遊內容至麥加朝聖，丙雖應甲乙要求，於契約終止後先行支付費

44. 用將其送回原出發地臺灣，但於回臺 6 個月後第 1 週，先後分別向甲乙主張其所支付費用係屬墊付性質，請求附加利息償還，甲乙皆不得拒絕旅行團出發前，如因天災、地變、戰爭等事由致契約無法履行時，依國外旅遊定型化契約規定得解除契約不負損害賠償責任，關於旅行社之退費何者正確？
(A)旅行社應將旅客所繳全部團費立即退還
(B)旅行社得從團費中扣除所有代旅客繳交之費用後退還
(C)旅行社得從團費中扣除簽證費或已支付履行契約之必要費用，餘款退還
(D)旅行社僅能扣除簽證費後餘款退還

45. 依國外旅遊定型化契約規定，旅行社辦理日本 5 天團，費用新臺幣 25,000 元（含機票款新臺幣 12,000 元），因未訂妥返程機位，致旅客滯留國外 1 天，無法如期返國，下列何者正確？
(A)旅行社僅需負擔留滯期間之食宿費用
(B)旅行社得向旅客收取留滯期間之食宿費用
(C)旅行社除需負擔留滯期間之食宿費用外，並賠償旅客新臺幣 5,000 元違約金
(D)旅行社除需負擔留滯期間之食宿費用外，並賠償旅客新臺幣 2,600 元違約金

46. 由於旅行業之疏失導致延誤行程期間，除旅客所支出之食宿、或其他必要費用應由旅行業負擔外，旅客另可請求違約金，依國外旅遊定型化契約規定，下列敘述何者正確？
(A)依全部旅費除以全部旅遊日數乘以延誤行程日數計算之違約金
(B)依全部旅費除以全部旅遊日數乘以延誤行程日數計算之違約金，但延誤行程的總日數，以不超過全部旅遊日數的 1/3 為限
(C)依全部旅費除以全部旅遊日數乘以延誤行程日數計算之違約金，但延誤行程的總日數，以不超過全部旅遊日數的 1/2 為限
(D)依全部旅費除以全部旅遊日數乘以延誤行程日數計算之違約金，但延誤行程的總日數，以不超過全部旅遊日數為限

47. 旅客參加歐洲奧捷 9 日遊，旅遊費用為新臺幣 81,000 元（含機票款新臺幣 36,000 元），途中因遊覽車司機迷路，致行程延誤 5 小時 30 分，依國外旅遊定型化契約規定，旅客得請求旅行社賠償新臺幣多少元？
(A) 4,050 元　　　　(B) 5,000 元　　　　(C) 8,100 元　　　　(D) 9,000 元

48. 旅行社辦理澳洲 8 天團，廣告中強調全程住宿五星級旅館，行程某日因原訂之五星級旅館（每間房訂價新臺幣 5,000 元）超賣，故改以四星級旅館（每間房訂價新臺幣 3,000 元）替之，依國外旅遊定型化契約規定，下列何者正確？
(A)旅行社應賠償旅客每人新臺幣 1,000 元之違約金
(B)旅行社應賠償旅客每人新臺幣 2,000 元之違約金
(C)旅行社應賠償旅客每人新臺幣 3,000 元之違約金
(D)旅行社應賠償旅客每人新臺幣 4,000 元之違約金

49. 依國外旅遊定型化契約規定，有關契約之轉讓，下列敘述何者正確？
(A)旅客如未表示反對意思時，旅行社得將契約轉讓其他旅行社承辦
(B)旅行社將契約轉讓其他旅行社時，旅客不得解除契約，但得請求損害賠償
(C)旅客於出發後始發覺契約已轉讓其他旅行社時，旅客得請求原承辦旅行社賠償全部團費百分之五之違約金
(D)旅客於出發後被告知契約已轉讓其他旅行社時，旅客得請求原承辦旅行社賠償至少全部團費百分之五之違約金

50. 依國外旅遊定型化契約規定，旅客於簽訂旅遊契約時，繳付一部分旅遊費用，其餘款項應於何時繳清？
(A)出發前 2 日
(B)行前說明會時或出發前 3 日
(C)出發當日
(D)返國日

51.依國外旅遊定型化契約規定，旅遊期間有關旅遊證件之保管，下列何者錯誤？
(A)應由旅客自行保管
(B)基於辦理通關過境等手續之必要，得由旅行社保管
(C)旅客提出要求，旅行社應代為保管
(D)旅客要求取回時，旅行社不得拒絕

52.依國外旅遊定型化契約規定，旅行團出發後，因可歸責於旅行社之事由，致旅客因簽證、機票或其他問題無法完成其中之部分旅遊者，下列敘述何者錯誤？
(A)旅行社應以自己之費用安排旅客至次一旅遊地，與其他團員會合
(B)此情況對全部團員均屬存在時，旅行社應依相當之條件安排其他旅遊活動代之
(C)旅行社未安排代替旅遊時，應退還旅客未旅遊地部分之費用，並賠償同額之違約金
(D)旅客遭當地政府逮捕、羈押或留置時，旅行社應賠償旅客以每日新臺幣 1 萬元整計算之違約金

53.依國外旅遊定型化契約規定，因可歸責於旅行社之事由，致旅客之旅遊活動無法成行時，下列敘述何者錯誤？
(A)旅行社對旅客之通知於出發日前第 31 日以前到達者，應賠償旅客旅遊費用百分之十
(B)旅行社對旅客之通知於出發日前第 11 日至第 30 日以內到達者，應賠償旅客旅遊費用百分之二十
(C)旅行社對旅客之通知於出發日前 1 日到達者，應賠償旅客旅遊費用百分之五十
(D)旅行社於出發當日以後通知者，應賠償旅客旅遊費用百分之一百

54.非在香港出生，且未曾來臺之香港居民欲來臺觀光，應備何種證件，
　經查驗後入國？
　(A)有效之香港特區護照
　(B)有效之入境許可證件
　(C)尚有效期間 6 個月以上之香港特區護照及有效之入境許可證件
　(D)尚有效期間 6 個月以上之香港特區護照及入國登記表

55.依國外旅遊定型化契約規定，有關費用之調整，下列敘述何者正確？
　(A)住宿費用調高逾百分之五時，旅行社得向旅客加收費用
　(B)門票費用調高逾百分之十時，旅行社得向旅客加收費用
　(C)遊覽車費調高逾百分之五時，旅行社得向旅客加收費用
　(D)航空公司機票公布票價調高逾百分之十時，旅行社得向旅客加收費
　用

56.依國外旅遊定型化契約規定，下列敘述何者錯誤？
　(A)旅客與旅行業雙方關於本旅遊之權利義務，依本契約條款之約定定
　之
　(B)本契約中未約定者，適用中華民國有關法令之規定
　(C)附件亦為本契約之一部
　(D)廣告非本契約之一部

57.經許可喪失我國國籍，尚未取得他國國籍者，申請換發之護照效期最
　長為多久？
　(A) 6 個月　　　　(B) 1 年　　　　(C) 3 年　　　　(D) 5 年

58.下列何者為外交護照之適用對象？
　(A)外交公文專差
　(B)各級政府機關因公派駐國外之人員
　(C)各級政府機關因公出國之人員
　(D)政府間國際組織之中華民國籍職員

59.王小明向外交部領事事務局申請護照，經受理後發現其檢附之國民身分證有偽造之嫌，依規定得通知其於多久期間內補件或約請面談？
(A) 2 個月　　　(B) 3 個月　　　(C) 4 個月　　　(D) 6 個月

60.丁小華為有戶籍國民，不慎於飛機上遺失我國護照，飛機抵達桃園國際機場後，應如何處理？
(A)不用辦入國證件，直接走自動通關
(B)向外交部領事事務局設於機場之單位申請補發護照
(C)向內政部警政署航空警察局申請核發入國證件
(D)向內政部入出國及移民署設於機場之單位申請核發入國證明文件

61.受禁止出國處分而出國者，會受到何種處罰？
(A)處新臺幣 200 萬元罰鍰　　　(B)收容
(C)處 3 年以下有期徒刑　　　　(D)處 5 年以下有期徒刑

62.外國人在我國停留期限屆滿前，有繼續停留必要時，應向何單位申請延期？
(A)停留地警察局　　　　　　(B)停留地戶政事務所
(C)內政部入出國及移民署　　(D)外交部領事事務局

63.俄羅斯籍模特兒初次來臺觀光旅遊，須申請下列何種證件方能來臺？
(A)外僑居留證　　　　　　(B)中華民國簽證
(C)入出境許可證　　　　　(D)可免簽證來臺

64.小王有急事須赴中國大陸，於出國前發現護照已過期，便持用其弟弟之護照矇混出國，於出國證照查驗時為移民官員查獲，其係何罪？
(A)妨害公務罪　　　　　　(B)偽造文書罪
(C)違反入出國及移民法　　(D)侵占罪

65.役男隨父母出國觀光申請出境經核准者，每次不得逾多久？
(A) 1 個月　　　(B) 2 個月　　　(C) 3 個月　　　(D) 4 個月

66. 我國國民赴澳洲旅遊觀光，最便捷的方式為申請「電子旅行簽證
（ETA）」，下列敘述何者錯誤？
　(A)訪客簽證的效期 1 年，可多次入境澳洲
　(B)每次入境最長可停留 3 個月
　(C)直接在澳洲移民公民部專設的官方網站線上申辦
　(D)澳洲政府不收簽證費

67. 入境之外籍及華僑等非國內居住旅客，攜帶下列何項隨身自用應稅物
品，在入境後 6 個月內第一次出境時將原貨復運出境，可向海關申請
辦理登記驗放？
　(A)筆記型電腦　　(B)貂皮大衣　　(C)珍珠項鍊　　(D)魚翅干貝

68. 入境之外籍旅客攜帶自用應稅物品中，入境後 6 個月內原貨復運出
境，下列物品何項准予登記驗放？
　(A)非消耗性物品　　　　　　(B)消耗性物品
　(C)管制物品　　　　　　　　(D)零星物品

69. 外籍旅客購買特定貨物，限定自購買之日起，至攜帶出境之日止，未
逾多久之期間始得申請退還營業稅？
　(A) 10 日　　　　(B) 20 日　　　　(C) 30 日　　　　(D) 50 日

70. 入境旅客攜帶行李物品（非零星物品），超出免稅規定者，其超出部
分應按何種稅率徵稅？
　(A)最低稅率
　(B)平均稅率
　(C)海關進口稅則總則五所定之稅率
　(D)海關進口稅則所規定之稅則稅率

71. 旅客攜帶動物產品出境，其最高限量為何？
　(A) 1 公斤　　　　(B) 3 公斤　　　　(C) 5 公斤　　　　(D)不限數量

72.一般情況下旅客不能攜帶蛋類產品入境，惟旅客可攜帶下列何者，經檢疫合格後入境？
(A)皮蛋　　　　　(B)煮熟蛋　　　　　(C)受精蛋　　　　　(D)生鹹蛋

73.我國國民要到土耳其觀光，有關簽證規定為何？
(A)免簽證　　　　　　　　　(B)落地簽證
(C)事先辦理簽證　　　　　　(D)上網申請電子簽證

74.下列那一國人士來臺為 30 天免簽證適用國家？
(A)新加坡　　　　(B)日本　　　　(C)韓國　　　　(D)紐西蘭

75.下列何者不屬外國護照之簽證種類？
(A)觀光簽證　　　　(B)外交簽證　　　　(C)居留簽證　　　　(D)禮遇簽證

76.衛生福利部疾病管制署並未在下列何處執行發燒篩檢等人員檢疫措施？
(A)桃園國際機場　　　　　　(B)高雄港
(C)新竹南寮漁港　　　　　　(D)金門水頭碼頭

77.出境旅客攜帶具有切割功能之塑膠安全剪刀及圓頭奶油餐刀上飛機之規定為何？
(A)不可隨身攜帶
(B)不可置於手提行李
(C)不可置於託運行李
(D)不受限制，可以攜帶上機

78.旅客攜帶超過限額之外幣現鈔或旅行支票入境時，下列敘述何者錯誤？
(A)應填具「中華民國海關申報單」
(B)應填具「旅客或隨交通工具服務之人員攜帶外幣、人民幣、新臺幣或有價證券入出境登記表」
(C)應申報並經查驗後全額通關
(D)應申報，超過限額部分封存於指定單位，待出境時取回

79. 張先生為了出國旅遊,需結購新臺幣 50 萬元之等值美元現鈔,因無法親自辦理結匯而委託李先生代為向銀行業辦理結匯申報,下列敘述何者正確?
(A)應以張先生名義辦理結匯申報
(B)應以李先生名義辦理結匯申報
(C)相關申報事項,由代辦結匯申報之李先生負責
(D)李先生僅須檢附張先生之身分證及委託書二項文件供銀行業確認

80. 個人每筆結售外匯金額達多少美元以上,應即檢附該筆交易相關之證明文件供受理結匯銀行確認?
(A) 100 萬美元　　(B) 50 萬美元　　(C) 30 萬美元　　(D) 10 萬美元

103 年外語領隊人員　領隊實務㈡試題解答：

1. D	2. B	3. A	4. D	5. C
6. D	7. A	8. A	9. A	10. B
11. D	12. A	13. B	14. D	15. C
16. B	17. B	18. C	19. D	20. B
21. D	22. D	23. C	24. A	25. D
26. C	27. B	28. C	29. A	30. C
31. B	32. B	33. A	34. C	35. D
36. A	37. A	38. C	39. B	40. C
41. A	42. A	43. D	44. C	45. C
46. D	47. D	48. D	49. C	50. B
51. C	52. D	53. B	54. C	55. D
56. D	57. B	58. A	59. A	60. D
61. C	62. C	63. B	64. B	65. D
66. C	67. A	68. A	69. C	70. D
71. C	72.除未作答者不給分外，其餘均給分	73. C 或 D 或 CD	74. A	
75. A	76. C	77. D	78. D	79. A
80. B				

（本試題解答，以考選部最近公佈為準確。http://wwwc.moex.gov.tw）

【103 華語領隊人員　觀光資源概要試題】

■單一選擇題（每題 1.25 分，共 80 題，考試時間為 1 小時）。

1. 鄭成功在今臺南市赤崁樓設立什麼衙署行使政權？
 (A)臺灣府　　　　(B)承天府　　　　(C)天興縣　　　　(D)萬年縣

2. 從西元 18 世紀起，臺灣在商業方面曾出現「郊」的組織，其性質是：
 (A)政府管理貿易的機構　　　　(B)商業金融組織
 (C)政府徵收稅捐的機構　　　　(D)商業公會組織

3. 臺灣的民間信仰供奉開漳聖王、三山國王、清水祖師或保生大帝等不同的神明。此種不同祭祀圈的形成是基於：
 (A)血緣關係　　(B)地緣關係　　(C)秘密結社　　(D)郊商組織

4. 西元 1907 年至 1915 年之間，臺灣後期武裝抗日行動主要是受到何事的鼓舞？
 (A)中國辛亥革命成功
 (B)中國發生「五四」愛國運動
 (C)韓國爆發「三一運動」
 (D)印度甘地發起「不合作運動」

5. 日治時期臺灣總督府為有效達成社會控制和維護秩序，除強化警察體系外，另組織民間那股力量來協助？
 (A)農事組合　　(B)保甲制度　　(C)部落振興　　(D)學校教育

6. 曾參加三二九黃花岡之役，其後策動臺灣武裝抗日的志士是：
 (A)陳秋菊　　(B)蔡清琳　　(C)羅福星　　(D)羅俊

7. 二二八事件對臺灣產生深遠的影響，下列何者不是二二八事件的影響？
(A)臺灣人對政治感到冷漠，導致國民黨長期一黨專政
(B)部分臺灣人對政府不滿，遠走海外籌組反政府運動
(C)部分臺灣人認為外省人是事件元凶，造成省籍情結
(D)政府馬上深刻反省，釋放許多政治權力給臺籍菁英

8. 民國 68 年在高雄街頭舉行的國際人權日紀念大會中，憲警與民眾爆發嚴重衝突，多人被捕，此事件為：
(A)二二八事件　　　　　　　　(B)野百合事件
(C)彭明敏案　　　　　　　　　(D)美麗島事件

9. 西元 1970 年代末的「鄉土文學論戰」是戰後臺灣文學論戰中最激烈的一個，下列那一個作家的作品不屬於鄉土文學？
(A)王拓　　　　(B)陳映真　　　　(C)鍾肇政　　　　(D)王藍

10. 「刺猴祭」是下列那個族群的傳統儀式？
(A)卑南族　　　(B)阿美族　　　(C)泰雅族　　　(D)排灣族

11. 臺灣原住民中以「紋面」聞名，有「王字番」之稱的是那一族？
(A)魯凱族　　　(B)布農族　　　(C)卑南族　　　(D)泰雅族

12. 清康熙末期陳夢林等《諸羅縣志》中記載某族群「重生女，贅婿於家，不附其父。故生女謂之有賺，則喜；生男出贅，謂之無賺」，其所指最有可能為下列何者？
(A)布農族　　　(B)客家族群　　　(C)平埔族群　　　(D)鄒族

13. 下列關於新加坡的敘述何者錯誤？
(A)主張多元文化主義
(B)曾為英國殖民地
(C)脫離殖民統治後立即獨立建國
(D)前總理李光耀主張「亞洲價值」，以擺脫西方霸權的束縛

14. 巴達維亞（Batavia）城是今日那一個國家的首都之舊名？
 (A)越南　　　　　(B)緬甸　　　　　(C)印尼　　　　　(D)馬來西亞

15. 朝鮮半島歷代政權更迭，請選出正確的年代先後順序：
 (A)李朝→新羅王朝→高麗王朝→三國鼎立
 (B)新羅王朝→高麗王朝→三國鼎立→李朝
 (C)高麗王朝→李朝→三國鼎立→新羅王朝
 (D)三國鼎立→新羅王朝→高麗王朝→李朝

16. 足利尊氏在京都成立幕府，第三代將軍足利義滿建造了「花之御
 所」。此御所的名稱是：
 (A)金閣寺　　　　(B)銀閣寺　　　　(C)清水寺　　　　(D)室町殿

17. 馬來西亞南部的麻六甲，西元 2008 年被聯合國教科文組織列入世界
 文化遺產。因其曾受歐洲各國的殖民統治，市區中留下許多不同風格
 的古老建築，但下列何國不曾殖民過該地？
 (A)英國　　　　　(B)荷蘭　　　　　(C)葡萄牙　　　　(D)法國

18. 泰國開始實行現代化改革的國王，也是周潤發所主演電影《安娜與國
 王》中的男主角是誰？
 (A)拉瑪（Rama）四世　　　　　　(B)拉瑪（Rama）五世
 (C)拉瑪（Rama）六世　　　　　　(D)拉瑪（Rama）七世

19. 西元 849 年左右，緬族在上緬甸伊洛瓦底江西岸建立其王國，這個王
 國在歷史上稱為：
 (A)蒲甘王朝（Pagan Dynasty）
 (B)阿瓦王朝（Ava Dynasty）
 (C)勃固王朝（Pegu Dynasty）
 (D)貢榜王朝（Konbaung Dynasty）

20.西元 19 世紀末，曾寫《不許碰我》、《起義者》等小說，揭露西班牙統治菲律賓的黑暗面，西元 1896 年 12 月遭執政當局以煽動判亂罪名槍殺，後被尊為菲律賓「民主之父」的是：
(A)阿基那多（Emilio Aquinaldo）
(B)波尼法修（Bonifacio）
(C)黎薩（Jose Rizal）
(D)馬努埃爾‧奎松（Manuel Quezon）

21.西元 1992 年，美國將蘇比克灣海軍基地使用權交還菲律賓，菲律賓將其改為何種用途？
(A)住宅區　　　　　(B)保護區　　　　　(C)工業園區　　　　　(D)古蹟區

22.廣南國阮氏受那些國家的支援後，於西元 1802 年完成越南統一？
(A)泰國與法國　　　　　　　　　(B)英國與中國
(C)法國與中國　　　　　　　　　(D)日本與中國

23.荷蘭統治者於西元 1830 年推行什麼耕種制度，以解決印尼的經濟低迷問題？
(A)強迫種植制　　　　　　　　　(B)單一種植制
(C)多元種植制　　　　　　　　　(D)分散種植制

24.西元 2000 年因促成南北韓舉行高峰會議而獲得諾貝爾和平獎的是：
(A)蘇聯史達林　　　　　　　　　(B)南韓金大中
(C)北韓金正日　　　　　　　　　(D)南韓金泳山

25.明代嘉靖以後，中國商業界的兩大商幫分別是來自那兩個地方？
(A)浙江，廣東　　　　　　　　　(B)山西，安徽
(C)山東，河北　　　　　　　　　(D)四川，雲南

26.山東省某博物館收藏了 1 張傳單，上面寫著：「各國諸師兄今為西什庫洋樓無法可破特請金刀聖母梨山老母每日發疏三次大功即可告成」；這張傳單最有可能出現於那個時期？
(A)南宋末年　　　　　　　　　　(B)清代初年
(C)清代末年　　　　　　　　　　(D)抗日戰爭時期

27. 承上題，這張傳單是那個歷史事件所遺留下來的文物？
(A)山東事件　　　(B)義和團事件　　　(C)六君子事件　　　(D)五卅事件

28. 承上題，下列何者不是此事件所引發的結果？
(A)八國聯軍　　　　　　　　　(B)慈禧出奔
(C)東南自保　　　　　　　　　(D)太平天國之亂

29. 中國大陸某觀光景點內有一座巨大的德國製克魯伯大砲，這座大砲在中國大陸出現的時代背景，最可能是那一個？
(A)清末自強運動　　　　　　　(B)清初三藩之亂
(C)明代倭寇　　　　　　　　　(D)蒙古滅南宋

30. 以陶瓷聞名的江西景德鎮，其興起最可能是在什麼時代？
(A)民國初年　　　(B)西周　　　　　(C)宋代　　　　　(D)唐代

31. 清末在福州馬尾設立福州船政學校的是：
(A)李鴻章　　　(B)左宗棠　　　　(C)劉永福　　　　(D)袁世凱

32. 今日世人所見的北京故宮，主要經歷中國那兩個朝代所興修的歷史建築群？
(A)隋、唐　　　(B)宋、元　　　　(C)元、明　　　　(D)明、清

33. 兩漢至隋唐時期，都市中的「市」所指為何？
(A)貧民區　　　(B)商業區　　　　(C)文教區　　　　(D)住宅區

34. 媽祖是當代華人社會十分普遍的民間宗教信仰，請問下列關於媽祖信仰的敘述何者正確？
(A)起源於中國東北，本為滿人信仰，清初隨滿人入關傳入中原
(B)起源於中國西北，本為羌人信仰，明初傳入中原漢人聚居之地
(C)起源於中國東南沿海一帶，與東南沿海地區的民間信仰關係密切
(D)起源於中國山東半島，一般認為其與東漢以降的神仙道教有密不可分的關係

35.清道光 22 年，中英簽訂「南京條約」，規定五口通商，請問以下那座城市屬於此次開放的口岸，且位於今天中國大陸的浙江省境內？
(A)上海 　　(B)蘇州 　　(C)杭州 　　(D)寧波

36.中國大陸的北京大學歷史已久，其設校淵源最早可上溯至：
(A)辛亥革命 　　(B)戊戌變法 　　(C)五四運動 　　(D)北伐統一

37.臺灣之淺海養殖業中，何者以經營成本低，無須投餌，而盛行養殖於雲林、嘉義、臺南等沿海地區？
(A)草蝦養殖 　　(B)吳郭魚養殖 　　(C)鰻魚養殖 　　(D)牡蠣養殖

38.桃園縣大溪曾是北部地區重要城鎮，卻因那一條件的喪失，風華不再？
(A)勞力 　　(B)交通 　　(C)資本 　　(D)資源

39.臺灣福佬人的民俗信仰中「天官」祭祀時間，通常在農曆何日的黃昏舉行？
(A)正月十五日 　　　　　　　　(B)七月十五日
(C)十月十五日 　　　　　　　　(D)十二月十五日

40.全臺最早、規模最大的王爺總廟位於臺南何處？
(A)鹿耳門 　　(B)新營 　　(C)北門南鯤鯓 　　(D)鹽水

41.中國大陸海南是屬於何種氣候類型？
(A)熱帶沙漠氣候 　　　　　　　(B)熱帶季風氣候
(C)溫帶季風氣候 　　　　　　　(D)溫帶地中海型氣候

42.水圳是早期臺灣農業生產之灌溉水路，下列何者是清代時期臺北盆地最早興建的水圳？
(A)獅子頭圳 　　(B)八堡圳 　　(C)霧裡薛圳 　　(D)蔴仔埤圳

43.臺灣的海岸可大略分為東、南、西、北四個部分，其中海灣與岬角交錯者分布於何處？
(A)東部海岸 　　(B)南部海岸 　　(C)西部海岸 　　(D)北部海岸

44.石灰岩洞穴內有①石筍②鐘乳石③石柱等 3 種，其地形發育順序為：
(A)①②③　　　　(B)①③②　　　　(C)②①③　　　　(D)②③①

45.陽明山國家公園在臺灣國家公園中，是以那一項資源為著名？
(A)高山溫帶森林景觀　　　　　　(B)蝴蝶、鳥類
(C)海岸地景　　　　　　　　　　(D)地熱溫泉與火山地形

46.有關東沙群島的敘述，下列何者錯誤？
(A)是珊瑚礁群島
(B)行政區屬高雄市
(C)島上有軍隊駐紮
(D)目前交通部觀光局正規劃為國家風景區

47.高鐵行經臺灣那一地區的路段，因民眾超抽地下水而導致有地層逐漸
下陷的現象？
(A)桃園、新竹地區　　　　　　　(B)新竹、苗栗地區
(C)苗栗、臺中地區　　　　　　　(D)彰化、雲林地區

48.滄浪亭、獅子林、拙政園、留園代表著宋、元、明、清造園風格的江
南四大名園，此四大名園位於何處？
(A)揚州　　　　　(B)蘇州　　　　　(C)杭州　　　　　(D)泉州

49.中國大陸新疆維吾爾自治區的中亞鄰國不包括何者？
(A)哈薩克　　　　(B)塔吉克　　　　(C)吉爾吉斯　　　　(D)烏茲別克

50.玄奘由印度取回之佛經存放於：
(A)山西應縣木塔　　　　　　　　(B)陝西西安大雁塔
(C)河南開封鐵塔　　　　　　　　(D)湖北當陽棱金鐵塔

51.黃土高原與華北平原為兩大地理區，以何為分界？
(A)淮河　　　　　(B)黃河　　　　　(C)太行山　　　　　(D)秦嶺

52.黃土高原上的黃土可開挖成窯洞的主因為何？
(A)直立性　　　　(B)顆粒細小　　　(C)疏鬆多孔性　　(D)透水性

53.「萬里長江險在荊江」中國大陸長江的荊江段多洪患，此與下列何項因素最為相關？
(A)凌汛　　　　　(B)頭蝕　　　　　(C)曲流　　　　　(D)搶水

54.中國大陸五嶽中有一嶽上山的路有十八盤，「盤盤有景，景隨人移，氣象萬千，至南天門，羣山俯於腳下」。這是五嶽中的那一嶽？
(A)泰山　　　　　(B)華山　　　　　(C)衡山　　　　　(D)恆山

55.有關中國大陸鐵路幹線的敘述，下列何者正確？
(A)京九鐵路是縱貫中國大陸交通大動脈
(B)京廣鐵路是中國大陸鐵路網的東西向主軸
(C)哈大鐵路對中西部經濟發展具有重要結合作用
(D)寶成鐵路是東南地區的南北交通大動脈

56.中國大陸黃河的含沙量居世界大河之冠，其泥沙主要來自那一個地理區？
(A)青藏高原　　　(B)黃土高原　　　(C)雲貴高原　　　(D)四川盆地

57.中國大陸南部地區沿海因丘陵下降海岸，加上古代陸沉作用，使得島嶼眾多，海岸曲折多灣澳，此類海岸地形稱為：
(A)斷層海岸　　　　　　　　　　(B)珊瑚礁海岸
(C)谷灣式海岸　　　　　　　　　(D)峽灣式海岸

58.中國大陸西北乾旱區沙漠化持續擴大，其形成的主要原因為何？
(A)過度放牧　　　(B)缺乏水庫　　　(C)工業發展　　　(D)人口移入

59.中國大陸鐵路網最密集的地區為何？
(A)華中　　　　　(B)華北　　　　　(C)東北　　　　　(D)華南

60. 阿里山森林遊樂區位於海拔 1,800～3,000 公尺的溫帶森林，其中「阿里山五木」是指：
(A)臺灣冷杉、臺灣肖楠、樟樹、鐵杉與華山松
(B)臺灣肖楠、臺灣扁柏、鐵杉、臺灣杉與樟樹
(C)紅檜、臺灣扁柏、鐵杉、臺灣冷杉與樟樹
(D)紅檜、臺灣扁柏、鐵杉、臺灣杉與華山松

61. 透過建立巨大紀念碑，在地景上書寫歷史。在中國大陸各地興建的數以百計紀念碑中，何座採用著名建築師梁思成的構想，高踞在天安門廣場上，由 1 萬 7 千餘塊花崗石組成，高 37 公尺？
(A)渡江勝利紀念碑　　　　　　(B)廣州解放紀念碑
(C)人民英雄紀念碑　　　　　　(D)武漢防汛紀念碑

62. 中國大陸風景名勝區，何者同時擁有文化和自然雙重世界遺產？
(A)九寨溝　　　(B)雲岡石窟　　　(C)黃山　　　　(D)周口店

63. 中國大陸那一個地區受褶曲運動影響，山脈形成南北縱走？
(A)東南丘陵　　　(B)嶺南丘陵　　　(C)滇西縱谷　　　(D)貴州高原

64. 現今歐美的農業技術多導源於古希臘和羅馬，尤其在那些方面最為卓著？
(A)灌溉和梯田　　　　　　　　(B)灌溉和施肥
(C)育種和施肥　　　　　　　　(D)育種和梯田

65. 下列那一區是歐洲人在新大陸最早之殖民地？
(A)西印度群島　　　　　　　　(B)南美的巴西
(C)加拿大的魁北克省　　　　　(D)美國的新英格蘭

66. 印度半島降雨最多的阿薩密省卡夕丘陵區，其主要的降雨類型為：
(A)對流雨　　　　　　　　　　(B)地形雨
(C)溫帶氣旋雨　　　　　　　　(D)熱帶氣旋雨

67. 日本是一個島國，四大島嶼中面積最大者為：
(A)北海道　　　(B)本州　　　(C)四國　　　　(D)九州

68. 下列何者為亞洲唯一以信奉天主教為主的國家？
 (A)印尼　　　　　　(B)菲律賓　　　　　　(C)新加坡　　　　　　(D)汶萊

69. 有關非洲東隅的馬達加斯加島，下列那一物種是最著名的動物？
 (A)狐猴　　　　　　(B)金絲猴　　　　　　(C)葉猴　　　　　　(D)獼猴

70. 下列那個國家有「東方不列顛」之稱？
 (A)南韓　　　　　　(B)日本　　　　　　(C)新加坡　　　　　　(D)印尼

71. 國土橫跨歐洲與亞洲的國家是：
 (A)希臘　　　　　　(B)土耳其　　　　　　(C)伊朗　　　　　　(D)羅馬尼亞

72. 東非地形較為複雜，中部為著名的湖群高原，這一連串的湖泊主要為
 何種作用所造成？
 (A)風蝕　　　　　　(B)斷層　　　　　　(C)熔蝕　　　　　　(D)火山

73. 臺灣本島境內，下列那個地方提供梅花鹿之生態旅遊服務？
 (A)屏東縣社頂部落　　　　　　　　(B)嘉義縣頂笨仔社區
 (C)南投縣桃米社區　　　　　　　　(D)臺東縣利嘉社區

74. 體驗自然是人們從事森林遊樂活動重要目的之一，而「解說服務」是
 連結遊客與環境的重要橋樑，且為滿足遊客體驗自然的重要工具。下
 列何者不是解說服務的主要功能？
 (A)啟發民眾對自然、文化、歷史等資源的興趣
 (B)安排交通工具
 (C)協助遊客增廣見聞
 (D)喚醒民眾的保育意識，促使遊客友善環境

75. 日月潭國家風景區內所興建之纜車屬於鼓勵民間投資興建案，其性質
 為：
 (A) OT 案　　　　　　　　　　　(B) ROT 案
 (C)民間自提 BOO 案　　　　　　　(D)政府委辦 BOT 案

76. 有關中國大陸熊貓的生態保護敘述，下列何者錯誤？
(A)臥龍自然保護區是世界上僅存幾處大熊貓棲息保護區之一
(B)秋天大多棲息於針葉樹林，其他季節則棲息於下層長滿箭竹的針闊葉混生林
(C)最喜愛的棲息地分布於中高海拔
(D)生殖季節從每年 10 月至 12 月，母熊貓會在樹洞或石穴築巢生產小熊貓

77. 下列那一處休閒農場，以種植數百種特異植物，並設有全臺灣最大型的古早式露天染缸，提供藍染 DIY 體驗活動為主題而聞名？
(A)南元休閒農場　　　　　　(B)走馬瀨休閒農場
(C)大菁休閒農場　　　　　　(D)金雞蛋休閒農場

78. 下列那一座國家風景區之島嶼有「閩東之珠」之美稱？
(A)澎湖國家風景區
(B)東部海岸國家風景區
(C)東北角暨宜蘭海岸國家風景區
(D)馬祖國家風景區

79. 下列對鹿港龍山寺之敘述何者錯誤？
(A)目前為臺灣保存最完整的清朝建築物
(B)整個廟宇的建築和雕刻頗具特色
(C)是臺中市的重要廟宇
(D)石材多由閩粵運來

80. 中國大陸著名建築「土樓」，下列敘述何者錯誤？
(A)為中國大陸福建西部客家人聚族而居的樓房
(B)住宅的防衛性高，並設有倉庫、畜舍、水井等
(C)建築形式有方形、圓形、八角形、橢圓形等
(D)這地區產有相當豐富的頁岩，提供了建築土樓的材料來源

103 華語領隊人員　觀光資源概要試題解答：

1. B	2. D	3. B	4. A	5. B
6. C	7. D	8. D	9. D	10. A
11. D	12. C	13. C	14. C	15. D
16. D	17. D	18. A	19. A	20. C
21. C	22. A	23. A	24. B	25. B
26. C	27. B	28. D	29. A	30. C
31.一律給分	32. D	33. B	34. C	35. D
36. B	37. D	38. B	39. A	40. C
41. B	42. C	43. D	44. C	45. D
46. D	47. D	48. B	49. D	50. B
51. C	52. A	53. C	54. A	55. A
56. B	57. C	58. A	59. C	60. D
61. C	62. C	63. C	64. A	65. A
66. B	67. B	68. B	69. A	70. B
71. B	72. B	73. A	74. B	75. C
76. D	77. C	78. D	79. C	80. A 或 D 或 AD

（本試題解答，以考選部最近公佈為準確。http://wwwc.moex.gov.tw）

【103 外語領隊人員　觀光資源概要試題】

■ **單一選擇題**（每題 1.25 分，共 80 題，考試時間為 1 小時）。

1. 西元 1624 年，荷蘭東印度公司在臺灣所建立的據點是：
 - (A)臺北淡水
 - (B)臺北大稻埕
 - (C)澎湖馬公
 - (D)臺南安平

2. 臺灣歷史上第一部有比例尺的地圖，成圖於西元 1904 年，是為配合日治時期總督府土地調查而繪製的地圖，此地圖是：
 - (A)皇輿全覽圖
 - (B)臺灣輿圖
 - (C)臺灣堡圖
 - (D)臺灣地形圖

3. 下列何者為第一級古蹟？
 - (A)大甲鎮瀾宮
 - (B)臺南億載金城
 - (C)木柵指南宮
 - (D)臺北四四南村

4. 下列何地不在「南島語系」的範圍內？
 - (A)紐西蘭
 - (B)復活島
 - (C)臺灣
 - (D)澳洲

5. 「如果兒子毆打父親，他們（法官）應砍掉他的手，如果一個貴族毀傷另一個貴族的眼睛，他們應毀傷他的眼睛。如果他打斷另一個貴族的骨頭，他們應打斷他的骨頭。」上述文字內容反映出上古兩河流域「報復主義」的法律原則；此一段文字摘錄自下列那一部法典？
 - (A)十二銅表法
 - (B)摩奴法典
 - (C)德拉古法典
 - (D)漢摩拉比法典

6. 著名的畫家林布蘭特（Rembrandt）是那一國人？
 - (A)法國
 - (B)義大利
 - (C)荷蘭
 - (D)英國

7. 蘇聯以何為名，進軍捷克的布拉格，阻止所謂的布拉格之春的民主改革？
 (A)古巴危機 (B)華沙公約
 (C)國防新技術協定 (D)人民陣線

8. 西元 15 世紀英國史上著名的「玫瑰戰爭」，指的是那兩個家族間的內戰？
 (A)諾曼與安茹 (B)盎格魯薩克遜與塞爾特
 (C)約克與蘭卡斯特 (D)斯圖亞特與漢諾威

9. 古埃及在「中王國時代」，主要以何處為王國的中心？
 (A)孟斐斯 (B)底比斯 (C)吉薩 (D)亞歷山卓

10. 世界上最早利用基因科技複製出綿羊桃莉的國家是：
 (A)美國 (B)英國 (C)法國 (D)蘇俄

11. 柏林圍牆從建造完成到西元 1989 年被拆除，總共歷經幾年？
 (A) 18 年 (B) 28 年 (C) 38 年 (D) 48 年

12. 大航海時代伊始，歐洲各國商人組織武裝船隊，以政府力量為後盾通行於世界。下列那一個國家曾在臺灣建立貿易基地，作為全球航運貿易體系據點？
 (A)西班牙 (B)葡萄牙 (C)荷蘭 (D)英國

13. 一本記載非洲歷史的著作提及：「這個國家 1814 年自荷蘭手中取得南非的開普敦，1883 年拿到埃及的管理權，於是計劃建築鐵路銜接開普敦與開羅，企圖縱貫非洲大陸，打通南北兩端。」這個國家是：
 (A)英國 (B)比利時 (C)德國 (D)法國

14. 西元 1920 年成立的「國際聯盟（League of Nations）」，其總部設在那一座城市？
 (A)倫敦 (B)巴黎 (C)日內瓦 (D)紐約

15.狄德羅（Denis Diderot）等人所編纂的「百科全書（Encyclopedia）」，
　　為其所處世紀之思想運動大全，此一思想運動所指為何？
　　(A)浪漫主義運動　　　　　　　　　　(B)宗教改革運動
　　(C)啟蒙運動　　　　　　　　　　　　(D)科學革命運動

16.宗教改革時期，那個教派將世間事功視為對上帝的榮耀、肯定世俗事
　　務的價值、鼓勵個人獨立的精神，深受工商業者的歡迎？
　　(A)路德教派　　　　　　　　　　　　(B)喀爾文教派
　　(C)英國國教派　　　　　　　　　　　(D)羅馬公教

17.歐洲文藝復興時期，佛羅倫斯政治家馬基維利強調君主應該以何種手
　　段來治理國家？
　　(A)道德　　　　　(B)誠信　　　　　(C)權術　　　　　(D)仁愛

18.西元 1837 年德國考古學家施理曼（Heinrich Schliemann）在小亞細亞
　　挖掘到荷馬（Homer）史詩傳說中的一個古城，此一古城指的是？
　　(A)邁錫尼（Mycenae）　　　　　　　(B)諾薩斯（Knossos）
　　(C)特洛伊（Troy）　　　　　　　　　(D)耶利哥（Jericho）

19.在美洲大陸的古文明中，阿茲特克文明主要位於今日的那一國家境
　　內？
　　(A)巴西　　　　　(B)秘魯　　　　　(C)墨西哥　　　　(D)阿根廷

20.在美國擴大版圖的過程中，曾向多國購買土地，美國購地的對象不包
　　括下列何國？
　　(A)俄國　　　　　(B)加拿大　　　　(C)法國　　　　　(D)西班牙

21.「沒代表權就不繳稅」的觀念是下列那一政治事件的重要導火線？
　　(A)法國大革命　　　　　　　　　　　(B)印度獨立運動
　　(C)美國獨立運動　　　　　　　　　　(D)俄國西元 1917 年革命

22.西元 1886 年法國贈送給美國的自由女神像正式落成，這個雕像除表現法、美兩國人民友誼，同時也紀念下列那一歷史事件？
(A)美國獨立革命　　　　　　　　(B)法國大革命
(C)北美十三州殖民地的建立　　　(D)北美洲中西部的征服

23.一位政治家曾說：「一間分裂的房子必不能自立，一半奴役一半自由的政府絕不能持久。我不希望聯盟（Union）解體，正如我不希望房子垮掉，所以我的確希望不再分裂。國家將採取一個制度，非此即彼」。這邊所稱的「聯盟」為何？
(A)義大利統一運動　　　　　　　(B)美國聯邦政府
(C)奧匈二元帝國　　　　　　　　(D)俄國沙皇政府

24.在那一位美國總統任內，美國退出了越戰的戰場？
(A)尼克森　　　(B)詹森　　　(C)甘迺迪　　　(D)卡特

25.曾有一位社會運動者說道：「我有一個夢，有一天，這個國家將站起來並實現它信條的真正含義：『我們認為這些真理是不證自明的，所有人皆生而平等』。我有一個夢，我的 4 個小孩將生活在一個國度裡，在那裡人們不是從他們的膚色，而是從他們的品格來評價他們」。他這邊所說的「我們認為這些真理是不證自明的，所有人皆生而平等」是出自那一篇文獻？
(A)共產黨宣言　　　　　　　　　(B)法國人權宣言
(C)英國權利法案　　　　　　　　(D)美國獨立宣言

26.承上題，這段言論所指涉的是下列何事？
(A)美國黑人民權運動　　　　　　(B)法國大革命
(C)美國婦女爭取投票權運動　　　(D)美國獨立運動

27.越南在臣屬中國期間，除了在政治制度、社會習俗、宗教信仰等層面深受中國的影響外，並開發出一種由漢字改造而來的文字。這種文字稱為：
(A)楔形文字　　　(B)甲骨文字　　　(C)字喃文字　　　(D)文越文字

28.西元 19 世紀中國政治思想家魏源曾有如下的慨嘆,其云:「阿芙蓉,
 阿芙蓉,產海西,來海東。不知何國香風過,醉我士女如醇醴。夜不
 見月與星兮,晝不見白日,自成長夜逍遙國。長夜國,莫愁湖,銷金
 鍋裡乾坤無。」此處的「阿芙蓉」是指:
 (A)香菸　　　　　(B)鴉片　　　　　(C)鼻煙　　　　　(D)香水

29.西元 8 世紀形成以中國為中心的「東亞文化圈」包括那些國家?
 (A)朝鮮、日本、越南　　　　　　(B)沖繩、緬甸、菲律賓
 (C)鮮卑、匈奴、女真　　　　　　(D)吐蕃、南詔、契丹

30.某學者打算融合中國史、世界史的題材寫成專書,並以下述標題作為
 各章題目:「中國國際主義的興起與新式外交」、「大戰的爆發與中
 國的反應」、「中國的替代策略:以工代兵」、「中國正式參戰」、
 「西元 1919 年巴黎和會與中國尋求世界新秩序」。這本著作談的是
 中國和那一場國際戰爭的關係?
 (A)克里米亞戰爭　　　　　　　　(B)第一次世界大戰
 (C)第二次世界大戰　　　　　　　(D)韓戰

31.西元 19 世紀歐美商人到達大洋洲諸島嶼,早期專務於自然資源的掠
 奪,其中最著名的貿易是:
 (A)柚木貿易　　　　　　　　　　(B)錫礦貿易
 (C)檀香木貿易　　　　　　　　　(D)石油貿易

32.伊斯蘭教什葉派(Shiites)在西元 8 世紀建立那一個以巴格達(Bag-
 dad)為中心的王朝?
 (A)奧瑪雅(Umayyad)王朝　　　　(B)法提馬(Fatimid)王朝
 (C)阿拔斯(Abbasid)王朝　　　　　(D)孔雀(Maurya)王朝

33.西元 14 世紀中葉,帖木兒(Timur)在中亞地區崛起,奪取察合臺汗
 國政權,及欽察和伊兒汗國的部分領土,建立帖木兒帝國,他定都於
 那個城市?
 (A)撒馬爾罕　　　　(B)喀布爾　　　　(C)巴格達　　　　(D)德里

34.第一次世界大戰後,敘利亞是那一個國家的委任統治地?
(A)美國　　　　(B)法國　　　　(C)英國　　　　(D)中國

35.尼泊爾為多民族國家,目前那一族群占最多數?
(A)廓爾喀人　　(B)塔魯人　　　(C)尼瓦爾人　　(D)藏人

36.西元 1925 年之後,薩摩亞群島分別屬於那兩個國家?
(A)東部－美國,西部－紐西蘭　　　(B)東部－英國,西部－澳洲
(C)東部－美國,西部－澳洲　　　　(D)東部－法國,西部－紐西蘭

37.三界公在臺灣福佬人的民間宗教信仰中扮演重要的角色。下列何者不
列於「三界」之中?
(A)天界　　　　(B)地界　　　　(C)水界　　　　(D)人界

38.一地的地名常可反映聚落發展的歷史背景。從宜蘭的壯圍、五結;臺
北的木柵、土城等地名可知這些聚落早期皆具有何種特色?
(A)漢人拓墾須防禦原住民的安全威脅
(B)聚落座落在形勢封閉的地方
(C)由鄭成功的軍隊屯墾而成的土地
(D)先民需共同開發水源,種植水稻

39.每年 7 月至 8 月間,東臺灣原住民傳統仲夏盛事為:
(A)鄒族戰祭　　　　　　　　　(B)排灣族成年祭
(C)阿美族豐年祭　　　　　　　(D)賽夏族矮靈祭

40.何處國家森林遊樂區觀賞「櫻花鉤吻鮭」最為適當?
(A)八仙山　　　　(B)武陵　　　　(C)合歡山　　　(D)大雪山

41.阿里山國家風景區內的奮起湖之「湖」字是屬於何種地形?
(A)臺地　　　　　(B)山谷　　　　(C)盆地　　　　(D)山崖

42.臺灣年平均總雲量最多的氣象觀測站點在:
(A)高雄　　　　　(B)澎湖　　　　(C)鞍部　　　　(D)玉山山頂

43.中國大陸東南沿海居民自古即有向海外發展貿易現象，其主要原因是
　　何者？
　　(A)宗教多元　　　　　　　　　(B)族群複雜
　　(C)季風交替　　　　　　　　　(D)農地閒置

44.新疆哈密瓜甜度高，與當地的那項自然條件關係最密切？
　　(A)降雨稀少　　　　　　　　　(B)日夜溫差大
　　(C)年溫差大　　　　　　　　　(D)地勢起伏大

45.考古專家曾在馬王堆發現一具保存完好的女屍和極具科學、史料和研
　　究價值的眾多隨葬品，成為西元 1972 年中國大陸十大考古發現。馬
　　王堆位在那一省？
　　(A)湖南　　　　(B)陝西　　　　(C)河南　　　　(D)湖北

46.那一個都市不是位於中國大陸的「珠三角」地區？
　　(A)廣州　　　　(B)泉州　　　　(C)佛山　　　　(D)東莞

47.中國大陸高速公路新的編號系統前面冠以 G，後接一至二位數字，包
　　含三個系統，其一為以北京為起點的國道，由正北依順時鐘方向編為
　　G1 至 G9。第二，其它非以北京為起點的國道，南北方向採奇數，由
　　東向西順序編排，編號由 G11 至 G89；東西方向採偶數，由北往南順
　　序編排，編號由 G10 至 G90。第三是納入中國國家高速公路網的大都
　　會環線高速公路，由北往南依序採用編號 G91 至 G98。下列何條路線
　　不是南北方向的國家高速公路？
　　(A)瀋陽－海口　　　　　　　　(B)濟南－廣州
　　(C)重慶－昆明　　　　　　　　(D)南京－上海

48.中國大陸少數民族中，有「打羊」、「打牛」迎賓待客之習俗的是：
　　(A)傣族　　　　(B)彝族　　　　(C)基諾族　　　　(D)納西族

49.中國大陸將各地的時間皆調整為北京（116°E）時間，在烏魯木齊
　　（88°E）旅行時，若日正當中，房間內的時鐘是幾點鐘？
　　(A)上午 10 時　　(B)中午 12 時　　(C)下午 2 時　　(D)下午 4 時

50.在義大利半島上觀光，除了義大利本國外，還可能到達兩個位於義大利國土內的小國家，一個是梵蒂岡，另一個是：
(A)聖馬利諾　　　　(B)薩丁尼亞　　　　(C)列支敦士登　　　(D)馬爾它

51.那一個國家擁有歐洲最繁忙，而且里程數最長的高速公路系統？
(A)法國　　　　　　(B)英國　　　　　　(C)瑞士　　　　　　(D)德國

52.巴西政府為了促進巴西中部地區的開發，將首都由海邊往內陸移 900 多公里。請問這個「新」首都的名稱為：
(A)里約　　　　　　(B)聖保羅　　　　　(C)巴西利亞　　　　(D)薩爾瓦多

53.美國西海岸的大都會，包括洛杉磯、舊金山、西雅圖、聖地牙哥等，其發展上的共通點是：
(A)均有豐富礦產資源　　　　　　(B)均深受西班牙文化影響
(C)均擁有水力作為動力來源　　　(D)均為天然良港

54.亞洲大部分地區屬於季風型氣候，其季風強盛的原因為：
(A)緯度高低的差異　　　　　　　(B)山脈走向的差異
(C)地形高低的差異　　　　　　　(D)海陸性質的差異

55.朝鮮半島民居在臥室設置何種設施以因應寒冬？
(A)烙　　　　　　　(B)燎　　　　　　　(C)炕　　　　　　　(D)炓

56.朝鮮時代祭禮，正初、冬至等大節日王妃穿的衣服稱為：
(A)冕服　　　　　　(B)翟服　　　　　　(C)妃服　　　　　　(D)冠服

57.以花崗岩山峰、峽谷、瀑布、森林景觀聞名，為南韓最著名的國家公園：
(A)雪嶽山　　　　　(B)大白山　　　　　(C)金剛山　　　　　(D)蓬萊山

58.西亞有「小亞細亞」之稱的自然區為：
(A)伊朗高原　　　　　　　　　　(B)安那托力亞高原
(C)阿拉伯高原　　　　　　　　　(D)高加索山地

59. 南亞大海嘯淹沒那一個國家的首都？
(A)孟加拉　　　　　(B)印尼　　　　　(C)斯里蘭卡　　　　(D)馬爾地夫

60. 印度那一個城市因經濟迅速崛起，有「矽谷高原」的稱號？
(A)孟買　　　　　　(B)新德里　　　　(C)加爾各答　　　　(D)邦加羅爾

61. 那一個國家如加入歐盟，會使歐盟與中東伊斯蘭教地區接壤，而發生
地緣政治上的摩擦？
(A)土耳其　　　　　　　　　　　(B)塞爾維亞
(C)摩納哥　　　　　　　　　　　(D)阿爾巴尼亞

62. 印度半島歷史上不斷受外來民族的統治，使文化顯現複雜性，其導因
於何種自然環境因素？
(A)氣候溼熱　　　　　　　　　　(B)土地肥沃
(C)河川下游常氾濫　　　　　　　(D)西北部地形有缺陷

63. 南亞的孟加拉是世界最貧窮國家之一，專家認為主要因素是什麼？
(A)氣候災害　　　　(B)地震災害　　　(C)戰爭因素　　　　(D)政治因素

64. 伊斯蘭教創始於何地？
(A)巴勒斯坦　　　　(B)阿拉伯半島　　(C)兩河流域　　　　(D)亞美尼亞

65. 印尼外匯之收入主要來自於下列何種天然資源？
(A)石油及天然氣　　(B)煤礦　　　　　(C)鐵礦　　　　　　(D)金礦

66. 剛果盆地原來為一湖泊，後因什麼原因使湖水外洩而形成盆地？
(A)湖水蒸發　　　　(B)湖緣侵蝕　　　(C)泥沙淤積　　　　(D)湖水滲透

67. 澳洲的氣候大致說來是比較乾燥的，這種現象主要是其常年被行星風
系中那一個風帶影響所致？
(A)副熱帶高壓帶　　　　　　　　(B)副熱帶低壓帶
(C)間熱帶輻合帶　　　　　　　　(D)熱帶高壓帶

68.西北非沿岸一帶為典型的地中海式農業區，麥田、葡萄園處處可見，而葡萄栽培面積的擴張證明葡萄酒的市場很大。何處是西北非葡萄酒市場？
(A)亞洲 　　　　　(B)西歐 　　　　　(C)美洲 　　　　　(D)中東

69.紐西蘭觀光景點有區域差異，要體驗壯麗的冰河與峽灣景觀，宜安排到那一地區欣賞？
(A)南島西南部 　　　　　　　　　(B)南島東北部
(C)北島東南部 　　　　　　　　　(D)北島西北部

70.有關「極光」（aurora）的敘述，何者錯誤？
(A)南極與北極地區皆可能看到極光
(B)美國阿拉斯加是適宜觀賞極光的地區
(C)低溫晴朗的冬季是觀賞極光的好條件
(D)極光是來自月球的高速粒子撞擊地球上空氣體分子產生的彩色光

71.那一個大海港位於西非幾內灣沿岸的尼日河三角洲出口西岸，並濱臨大西洋？
(A)好望角 　　　　(B)阿必尚 　　　　(C)拉哥斯 　　　　(D)羅安達

72.紐西蘭南島形狀狹長，天然植被呈現西岸林木茂盛蓊鬱、東岸多草坡的景觀，這種差異主要是那一項因素所造成？
(A)坡度 　　　　(B)向陽或背陽 　　　(C)風力強弱 　　　(D)雨量多寡

73.有關保護區規劃新趨勢之概念，何者錯誤？
(A)由單純的環境規劃技術，轉換為價值衝突的平衡
(B)保護區規劃與社會政策關聯性增高
(C)由上而下的公眾參與模式
(D)保護區規劃須考量社區參與

74.西元 2010 年英國宣布成立之查戈斯群島海洋保護區，該保護區位於何處？
(A)太平洋 　　　　(B)印度洋 　　　　(C)大西洋 　　　　(D)南冰洋

75. 下列那一個森林遊樂區發現全世界僅見的棣慕華鳳仙花？
　(A)觀霧森林遊樂區　　　　　　　　(B)太平山森林遊樂區
　(C)阿里山森林遊樂區　　　　　　　(D)墾丁森林遊樂區

76. 下列那一種特定範圍之經營管理單位，若發現有蜂巢存在時，不宜積
　極地摘除蜂巢，惟須提醒小心，並告知應對方式與備有急救設備？
　(A)自然保留區之野外森林中
　(B)民營收費遊樂區
　(C)國家公園遊客中心周邊
　(D)森林遊樂區內育樂設施區之步道沿線

77. 政府在民國 50 年代前後為安置國軍退除役官兵從事農業生產，開發
　中部東西橫貫公路沿線之山地農業資源，設置那些山地農場？
　(A)花蓮農場、清境農場、武陵農場
　(B)花蓮農場、清境農場、嘉義農場
　(C)花蓮農場、清境農場、福壽山農場
　(D)福壽山農場、清境農場、武陵農場

78. 在觀光遊憩區開發的投資組合模式中，土地所有人可保有產權又無須
　負擔開發經營風險，且可先收取相當權利金，而開發者亦可降低土地
　購買成本的方式，稱之為：
　(A)土地信託開發　　　　　　　　　(B)設定地上權
　(C) OT（營運－移轉）　　　　　　　(D)不動產證券化

79. 文字是世界重要遺產，下列那一種敘述是正確的？
　(A)希臘文字屬象形文字
　(B)中國文字屬線形文字
　(C)美索不達米亞（mesopotamia）文字屬楔形文字
　(D)古埃及文字屬甲骨文字

80.某人擔任領隊帶團前往日本旅遊時，下列那些項目對日本的介紹是正確？①將雙手的手心在胸前合起來，這種手勢稱為合掌，在日本作為飯前飯後的致敬使用　②吃壽司時用手拿著吃並不違反禮法　③在神社「手水舍」的水盤上擺著帶柄的勺子，是用來喝聖水淨心淨身　④浴衣也就是和風睡衣，如果是旅館內，即使在客房外也可以穿著浴衣
(A)①②④　　　　(B)①②③　　　　(C)①③④　　　　(D)②③④

103 外語領隊人員　觀光資源概要試題解答：

1. D	2. C	3. B	4. D	5. D
6. C	7. B	8. C	9. B	10. B
11. B	12. C	13. A	14. C	15. C
16. B	17. C	18. C	19. C	20. B
21. C	22. A	23. B	24. A	25. D
26. A	27. C	28. B	29. A	30. B
31. C	32. C	33. A	34. B	35. A
36.一律給分	37. D	38. A	39. C	40. B
41. C	42. C	43. C	44. B	45. A
46. B	47. D	48. B	49. C	50. A
51. D	52. C	53. D	54. D	55. C
56. B	57. A	58. B	59. D	60. D
61. A	62. D	63. A	64. B	65. A
66. B	67. A	68. B	69. A	70. D
71. C	72. D	73. C	74. B	75. A
76. A	77. D	78. B	79. C	80. A

（本試題解答，以考選部最近公佈為準確。http://wwwc.moex.gov.tw）

102

華語領隊、外語領隊考試試題

■ 單一選擇題（每題 1.25 分，共 80 題，考試時間為 1 小時）。

1. 在下列何處活動，紫外光反射最強，最容易曬傷？
 (A)平地雪地
 (B)平地沙地
 (C)三千公尺高之沙地
 (D)三千公尺高之雪地

2. 當團員發生腹瀉現象時，應該使用下列那一個字詞向醫生說明？
 (A) allergy
 (B) diarrhea
 (C) gout
 (D) stroke

3. 對有意識的成人採取哈姆立克法（Heimlich）急救之前，應先進行下列何種處置，以確定患者是否呼吸道堵塞？
 (A)問患者：「你嗆到了嗎？」
 (B)擺復甦姿勢
 (C)搖晃患者
 (D)做 5 個腹部擠壓

4. 目前國際檢疫法定傳染病指的是下列那些疫病？
 (A)瘧疾、鼠疫、狂犬病
 (B)霍亂、黃熱病、鼠疫
 (C)瘧疾、鼠疫、A 型肝炎
 (D) A 型肝炎、狂犬病、黃熱病

5. 劉先生因滑倒膝蓋擦傷，下列那一種溶液最適合用於清潔傷口？
 (A)生理食鹽水
 (B)雙氧水
 (C)碘酒
 (D)紅藥水

6. 旅遊途中如果發生頭部外傷出血，無頸椎傷害，但患者仍意識清醒狀況下，採用何種姿勢最適宜？
 (A)側臥
 (B)俯臥
 (C)平躺，頭肩部墊高
 (D)復甦姿勢

7. 被下列那一種具神經性毒之毒蛇咬傷時，會造成肌肉麻痺、呼吸衰竭？
 (A)龜殼花　　　　　(B)雨傘節　　　　　(C)百步蛇　　　　　(D)青竹絲

8. 當團員在旅遊地街上被野狗咬傷，下列何者不是優先施打的防疫處置？
 (A)狂犬病免疫球蛋白　　　　　　(B)狂犬病疫苗
 (C)破傷風疫苗　　　　　　　　　(D)傷寒疫苗

9. 針對暈倒、休克或熱衰竭的傷患進行急救時，宜將傷患置於何種姿勢？
 (A)平躺，頭肩部墊高　　　　　　(B)平躺，腳抬高
 (C)側臥，頭肩部墊高　　　　　　(D)側臥，腳抬高

10. 甲君赴西藏旅遊，發生急性高山病，請問下列何者不是該病之典型症狀？
 (A)頭痛　　　　　(B)嘔吐　　　　　(C)腹瀉　　　　　(D)食慾變差

11. 對於一位即將出國旅行的糖尿病患者，您會特別建議他（她）攜帶下列那些物品？①糖果點心　②英文病歷摘要　③硝化甘油舌下錠　④血壓計⑤降血糖藥物
 (A)①②⑤　　　　　(B)①③④　　　　　(C)②③⑤　　　　　(D)③④⑤

12. 以下那些旅客不宜搭乘飛機？①老人　②嬰兒　③近期胸腔手術者④開放性肺結核　⑤糖尿病
 (A)①②　　　　　(B)③④　　　　　(C)②③　　　　　(D)④⑤

13. 「熟悉旅遊」通常是針對服務的何種特性所採取的行銷策略？
 (A)不可分割性　　(B)無形性　　　(C)異質性　　　　(D)易滅性

14. 下列何種是旅行社將銷售部門分為直客與批售銷售團隊的稱呼方式？
 (A)市場區隔結構的銷售團隊　　　　(B)整合結構的銷售團隊
 (C)市場通路結構的銷售團隊　　　　(D)顧客結構的銷售團隊

15. 下列何者不屬於觀光行銷通路的主要功能？
 (A)調節供需　　　　　　　　　(B)資金融通
 (C)分散風險　　　　　　　　　(D)不斷促銷

16. 企業藉由實質設備之外觀、環境、品牌、員工的服務等方式，改變消費者的態度是屬於：
 (A)產品上的改變　　　　　　　(B)知覺上的改變
 (C)激起行為上改變　　　　　　(D)激發消費者潛在的動機

17. 綠色遊客追求永續觀光，其動機不受下列何項因素影響？
 (A)保護環境的利他信念　　　　(B)自我期望有好的行為
 (C)關心節能提昇好形象　　　　(D)可支配所得盡情消費

18. 解說時以大地為鍋燒熱水的方式來解說地下噴泉，是屬於下列何種解說法的應用？
 (A)濃縮法　　　　(B)對比法　　　　(C)引喻法　　　　(D)量換法

19. 下列敘述之內容何者完全正確？
 (A)埃及的金字塔、印度的泰姬馬哈陵與墨西哥的金字塔都是當做皇族的陵寢之用
 (B)臺北 101 大樓、紐約帝國大廈與華盛頓的五角大廈都是商業辦公大樓與購物中心規劃一體的商辦大樓
 (C)臺灣的玉山、中國的昆山與加拿大的落磯山脈都是屬於 UNESCO 認定的世界自然遺產
 (D)中國的萬里長城、祕魯的馬丘比丘與柬埔寨的吳哥窟都是屬於UN-ESCO 認定的世界文化遺產

20. 旅遊產品與一般消費性的實體產品最大不同點在於：
 (A)同質性　　　　　　　　　　(B)易逝性
 (C)有形性　　　　　　　　　　(D)專業性

21.陳先生夫婦喜愛飛往國外參加豪華郵輪旅遊，但不喜歡每天收拾行李，也不喜歡太匆促的旅行。從遊程規劃最適原則的觀點，下列那一項最符合陳先生夫婦的需求？
　(A)飛機加豪華郵輪加上船前的觀光並住宿於城市一晚
　(B)飛機加豪華郵輪加下船後的觀光並住宿於城市一晚
　(C)飛機加豪華郵輪加上船前的觀光並住宿於城市一晚再加下船後的觀光並住宿於城市一晚
　(D)僅飛機加豪華郵輪之旅

22.匯率會影響用新臺幣訂價的遊程成本，詢價時匯率為 R1、估價與訂價時匯率為 R2、旅客購買遊程時的匯率為 R3、旅行社出團結匯時匯率為 R4、領隊國外換匯時匯率為 R5、結匯支付國外團費時匯率為 R6。請問在一般團體的運作下，上述那幾種匯率與實際團體獲利有關？
　(A) R2、R4、R5、R6　　　　　　(B) R1、R2、R4、R6
　(C) R3、R4、R5、R6　　　　　　(D) R1、R3、R6

23.有關團體旅遊中小費支付的敘述，下列何者錯誤？
　(A)國外有些餐廳在用餐之後，會希望客人放置小費在桌上給服務人員
　(B)在國外機場請行李搬運人員搬運行李，通常需要支付行李搬運小費
　(C)國外旅遊通常會於行程結束前給司機小費
　(D)乘坐豪華遊輪時，因為費用較高，所以不用再支付任何小費

24.下列敘述何者較符合國際航空公司登機作業程序？
　(A)國際航線團體應於飛機起飛前 3 小時抵達機場報到
　(B)一般國際航線要求旅客於班機起飛前 30 分鐘抵達登機門
　(C)國際線隨身行李可攜帶 10 公升液體上機
　(D)國際線登機時一般會先請團體旅客登機

25.旅行業者設計產品時常用來參閱行程相關國家之所需旅行證件、簽證、檢疫、機場稅、海關出入境等規定之重要工具書為：
　(A) OAG　　　　　(B) PIR　　　　　(C) FIM　　　　　(D) TIM

26.有 8 天美西行程，由臺北起飛為早上班機，由美西返回為深夜班機，全程仍在 8 天內完成，排除飛航時間，請問在美國遊玩的時間為：
(A) 5 天 5 夜　　　　(B) 6 天 5 夜　　　　(C) 6 天 6 夜　　　　(D) 7 天 6 夜

27.下列敘述何者較符合領隊帶團的安排作業？
(A)司機後面一排的兩個位子通常是保留給年長者
(B)司機後面一排的兩個位子通常是保留給領隊與導遊
(C)航空公司旅客座位安排是由領隊決定的
(D)女領隊最好不要將自己房號告知團員以確保自身安全

28.歐洲旅遊行程中，行駛於法國加萊（Calais）市與英國杜佛（Dover）市間之英吉利海峽渡輪稱之為：
(A) Hydrofoil　　　　　　　　　　　(B) Jet Boat
(C) Eurorail　　　　　　　　　　　(D) Hovercraft

29.泡溫泉時，下列行為何者不恰當？
(A)進水池前要先淋浴，以維護公共衛生
(B)手腳容易抽筋者，應避免單獨泡溫泉
(C)泡完溫泉會覺得口渴或饑餓，宜先準備飲料或食物在旁，以便隨時取用
(D)不可在池內嬉鬧或打水仗，影響其他來賓的安寧

30.某女士計劃去義大利旅遊，在行程上特意安排到歌劇院觀賞著名的歌劇表演，因此她的出國行李內要多準備之服裝為何？
(A)晚禮服　　　　(B)洋裝　　　　(C)套裝　　　　(D)褲裝

31.到馬來西亞旅遊，有女性旅客被禁止進入印度廟內參觀，下列何項是最可能的原因？
(A)短褲或無袖上衣　　　　　　　　(B)牛仔褲
(C)長褲或拖鞋　　　　　　　　　　(D)休閒服

32.住宿飯店時，下列敘述何者最不恰當？
　(A)使用飯店游泳池，入池前應先將身體沖洗乾淨再下水
　(B)任何時間皆不宜穿著睡衣在飯店大廳走動
　(C)使用健身設施時，應該依照飯店規定時間及安全規則
　(D)使用過的毛巾應摺回原狀，放回原處，以免失禮

33.在社交禮儀中，有關介紹的先後順序下列何者正確？
　(A)將年長者介紹給年輕者
　(B)將男賓介紹給女賓
　(C)將地位高的介紹給地位低的
　(D)將有貴族頭銜的介紹給平民

34.主人親自駕駛小汽車時，下列乘坐法何者最不恰當？
　(A)以前座為尊，且主賓宜陪坐於前，若擇後座而坐，則如同視主人為
　　僕役或司機，甚為失禮
　(B)與長輩或長官同車時，為使其有較舒適之空間，應請長輩或長官坐
　　後座，較為適宜
　(C)如主人夫婦駕車迎送友人夫婦，則主人夫婦在前座，友人夫婦在後
　　座
　(D)主人旁之賓客先行下車時，後座賓客應立即上前補位，方為合禮

35.正式的宴會邀約禮儀，下列敘述何者錯誤？
　(A)應以書面的邀請卡來邀約
　(B)西方請帖會註明衣著的形式和附上回條
　(C)「R.S.V.P.」表示參加或不參加，都請回函告知
　(D)「regrets only」表示欲參加時，務請告知

36.穿著禮儀中，「小禮服」的英語名稱為：
　(A) White tie　　　　　　　　　(B) Semiformal
　(C) Black tie　　　　　　　　　(D) Lunch jacket

37.在高級餐廳用餐，點選紅酒時，下列那一項動作不恰當？
(A)餐廳將卸下的軟木塞放在盤子上展示於客人時，客人須將軟木塞拿起來聞聞味道是否喜歡
(B)酒侍倒好酒之後，客人要喝酒前，可先以手壓在杯底，在桌上旋轉酒杯，以觀察酒色，並看酒汁裡是否有雜質
(C)看完酒色之後，拿起酒杯，讓鼻子半罩在杯口，以聞酒香
(D)品嚐第一口酒時，可先含一口酒，讓酒與舌頭完全接觸，然後像漱口一樣，吸入空氣，讓酒在嘴內與空氣相和，引出味道

38.用餐喝湯時，下列敘述何者不恰當？
(A)以口就碗，低頭喝湯
(B)喝湯不宜發出聲音，在日本喝湯及吃麵除外
(C)湯匙放在湯碗裡，表示還在食用
(D)湯匙由內往外或由外往內舀湯皆可

39.吃麵包沾奶油的禮儀，下列敘述何者正確？
(A)用奶油刀直接將冰奶油放在整塊麵包上
(B)用奶油刀直接將冰奶油放在撕下的小口麵包上
(C)用奶油刀挖一點冰奶油，放在麵包盤邊緣上，再用撕下的麵包去沾盤緣上的奶油，即可食用
(D)大蒜麵包已經抹好奶油，直接撕開即可食用，無須再沾奶油

40.到醫院探訪病人，下列敘述何者錯誤？
(A)須先詢問探病時間，以免徒勞無功
(B)衣著須鮮豔充滿朝氣，才能帶給病人歡樂
(C)不清楚病房號碼，可在櫃檯詢問，不可一間間病房敲門
(D)進入病房宜先敲門，得到應允才可進入

41.某航空公司由臺北飛往紐約班機，臺北起飛時間 16:30，抵達安克拉治為 09:25。略事停留後續於 10:40 起飛，抵達紐約為 21:30，其飛行時間為多少？（TPE/GMT+8，ANC/GMT-8，NYC/GMT-4）
(A) 17 時 15 分　　(B) 11 時 45 分　　(C) 13 時 15 分　　(D)15 時 45 分

42.下列何者並非 PTA 的使用範圍？
(A)預付匯款
(B)預付機票相關稅款
(C)預付行李超重費
(D)預付機票票款

43.機票表示貨幣價值時，均以英文字母為幣值代號，下列何者錯誤？
(A) CAD：加幣
(B) EGP：歐元
(C) NZD：紐元
(D) GBP：英鎊

44.有關嬰兒機票（Infant Fare）的敘述，下列何者錯誤？
(A)不能占有座位
(B)未滿二歲之嬰兒
(C)旅客於出發前，可申請機上免費提供的尿布和奶粉
(D)每一位旅客最多能購買嬰兒票二張

45.若旅客購買的票種代碼（FARE BASIS）為 XLP3M19，其效期最長為：
(A) 19 個月
(B) 109 天
(C) 3 個月
(D) 19 天

46.某位旅客懷孕 38 週（或距離預產期約 2 週）到機場辦理報到手續，下列敘述何者正確？
(A)不得搭機，拒絕受理其報到
(B)須提供其主治醫師填具之適航證明，方可受理
(C)須事先通過航空公司醫師診斷，方可受理
(D)須於班機起飛 48 小時前，告知航空公司並回覆同意，方可受理

47.依交通部民用航空局統計，第一家進軍臺灣的低成本航空公司（LCC）為：
(A)樂桃航空公司
(B)宿霧太平洋航空公司
(C)真航空公司
(D)新加坡捷星航空公司

48. 依據附圖，此為下列何種機型的座位表？

AUTH- 71

0 - TPE 1 - BKK 2 - LHR

NO SMOKING-TPEBKK

	A	C	D	E	F	G	H	K	
20E	*	*					.	.	E20
21	21
22	*	*	22
23	/	/	*	*	23
W24	24W
W25	*	*	.	.	25W

AVAIL NO SMK: * BLOCK: / LEAST PREF: U BULKHEAD: BHD
AVAIL SMKING: - PREMIUM: Q UPPER DECK: J EXIT ROW: E
SEAT TAKEN: · WING:W LAVATORY: LAV GALLEY: GAL
BASSINET: B LEGROOM: L UMNR: M REARFACE: @

(A) AIRBUS 330 (B) AIRBUS 321

(C) BOEING 737 (D) BOEING 757

49. 根據下面顯示的可售機位表，TPE 與 VIE 兩地之間的時差為多少小時？

22JAN TUE TPE/Z ￥ 8 VIE/-7

1CI 63 J4C4D0Z0Y7B7TPEVIE 2335 0615 ￥ 1 343M0 26 DC/E

2BR 61 C4J4Z4Y7K7M7TPEVIE 2340 0930 ￥ 1 332M1 246 DC/E

3KE/CI *5692 C0D0I0Z4O4Y0TPEICN 0810 1135 3330 DC/E

4KE 933 P0A0J4D4I4Z0VIE 1345 1720 332LD0 246 DC/E

5CI 160 J4C4D0Z4Y7B7TPEICN 0810 1135 333M0 DC/E

6KE 933 P0A0J4D4I4Z0VIE 1345 1720 332LD0 246 DC/E

7TG 633 C4D4J4Z4Y4B4TPEBKK 1520 1815 330M0 X136 DCA/E

8TG/VO *7202 C4D4J4Z4Y4B4VIE 2355 0525 ￥ 1 7720 DCA/E

9TZ 202 Z7C7J7D6I0S7TPENRT 0650 1040 7720 DCA

10OS/VO *52 J9C9D9Z9P9Y9VIE 1215 1610 772MS0 X46 DC/E

11TZ 202 Z7C7J7D6I0S7TPENRT 0650 1040 7720 DCA

12NH/VO *6325 J4C4D4Z4P4Y4VIE 1215 1610 772MS0 X46 DCA/E

(A) 15 小時 (B) 8 小時 (C) 7 小時 (D) 1 小時

50. 依據 IATA 規定，航空公司對於託運行李的處理，下列敘述何者正確？
 (A)損壞或遺失的行李應於出關前，由領隊協助旅客填具 PNR 向該航空公司申請賠償
 (B)對於遺失的行李，航空公司最高理賠金額為每公斤 400 美元
 (C)旅客的託運行李以件數論計，其適用地區為 TC3 區至 TC1 區之間
 (D)遺失行李時，領隊應協助旅客購買必需的盥洗用品，並保留收據，每人每天以 60 美元為上限

51. 當旅客途中有某一段行程不搭飛機（即有 Surface 的情況），則該段行程在航空訂位系統中，會顯示下列何項訂位狀況？
 (A) ARNK (B) FAKE (C) OPEN (D) VOID

52. 下列何種機型為擁有四具發動機配備的客機？
 (A)波音 767 型客機 (B)波音 777 型客機
 (C)空中巴士 A330-200 型客機 (D)空中巴士 A340-300 型客機

53. 根據「海外緊急事件管理要點」規定，領隊於國外遇到下列何種情況，應向交通部觀光局報備？
 (A)旅客於旅途中財物被偷
 (B)旅客於國外遺失機票
 (C)國外訂房紀錄被取消
 (D)旅客因違反外國法令而延滯海外

54. 出國團體搭機旅遊，帶團人員應特別注意各個機場之 MCT 規定。所謂的 MCT 規定指的是下列何者？
 (A)最短轉機時間限制 (B)最長轉機時間限制
 (C)最低團體人數限制 (D)最高行李重量限制

55. 依據國外旅遊定型化契約書範本規定，如果旅遊團體未達組團旅遊之最低人數，該旅行社應於預定出發之幾日前通知旅客解除契約？
 (A) 3 日 (B) 5 日 (C) 7 日 (D) 10 日

56.某旅行團前往大陸地區進行 8 天之參觀訪問，第 5 天在途中發生交通事故，造成一位團員骨折必須住院治療且需家屬自臺灣前往照顧。旅行社應支付之旅遊責任保險法定最低金額總共新臺幣多少元？
(A) 200 萬 　　(B) 100 萬 　　(C) 50 萬 　　(D) 13 萬

57.某丙參加出國旅遊團體，與旅行社約定旅遊費用應包含 Transference，所謂的 Transference 指的是下列何種費用？
(A)接送費 　　(B)餐飲費 　　(C)服務費 　　(D)行李費

58.出國團體旅遊，帶團人員如遇旅客要求住宿 Adjacent Room 狀況，應妥善安排適當房間。所謂的 Adjacent Room 指的是下列何者？
(A)連號房 　　(B)連通房 　　(C)緊鄰房 　　(D)對面房

59.某一公司舉辦獎勵旅遊前往歐洲，旅客認為實際餐飲及住宿品質與出團前約定差異過大，旅客告知領隊回臺將提出申訴，下列領隊處理方式，何者最不可取？
(A)領隊的工作就是依行程內容操作，如有疑問請旅客回臺直接找旅行社處理
(B)核對中文行程與合約是否相符，如有不符處，儘快向旅客道歉並設法彌補
(C)如中文行程與合約符合，還是要找出旅客真正的訴求，盡力顧及旅客的感受
(D)領隊應盡力紓解團員情緒，返臺後亦須請旅行社主動向團員致意

60.王先生一家五口參加旅遊團，因有幼兒隨行，早上集合遲到 1 小時，影響行程且引起其他團員不悅，為確保團隊行程如期進行，領隊之最佳處理選項為何？
(A)訂定罰款規則以示警惕
(B)請其他團員發揮愛心，耐心等待
(C)警告王先生一家人，如再遲到遊覽車將不會等候
(D)與王先生商量安排提早其晨喚時間 1 小時，以免遲到

61. 小明帶領日本琉球四日遊行程，第一天到達旅館後即因颱風來襲，以致第二、三天無法完成原定行程，第四天返回臺灣。領隊在旅館住宿期間盡心盡力滿足旅客食宿及使用旅館內設施之需求，但因全程沒有參觀任何景點，旅行社應退還下列那一費用才合理？
(A)所有團費 　　　　　　　　　(B)餐費、住宿費
(C)門票、旅遊交通費 　　　　　(D)保險費

62. 旅行社如有惡意棄置旅客於國外之情形，依國外旅遊定型化契約書範本之規定，該旅行社除了應負擔滯留期間的必要費用，並應負賠償違約金為全部旅遊費用之幾倍？
(A)一倍 　　　　(B)二倍 　　　　(C)三倍 　　　　(D)五倍

63. 領隊對於簽證保管或遺失之處理原則，下列何者最不適當？
(A)領隊應妥善保管團體簽證，並影印一份備用
(B)若全團簽證均遺失，又無其他替代方案，只有放棄部分旅程
(C)如果是個人簽證遺失，領隊應協助安排，請團員先前往下一個目的地會合
(D)應確保全團共進退，在實務上可嘗試由陸路申辦落地簽證入關，可能性極高

64. 外交部領事事務局在桃園國際機場辦事處設置「旅外國人急難救助全球免付費專線」電話為何？
(A) 800-0885-0885（諧音「您幫幫我，您幫幫我」）
(B) 800-0885-0995（諧音「您幫幫我，您救救我」）
(C) 800-0995-0885（諧音「您救救我，您幫幫我」）
(D) 800-0995-0995（諧音「您救救我，您救救我」）

65. 旅行團在國外旅遊期間遇到團員因病死亡時，領隊應以那一項為最優先處理事項？
(A)儘速向總公司報告
(B)儘速向當地警察機關報案
(C)儘速向就近之我國駐外使領館報備
(D)儘速取得當地醫師開立之死亡證明

66.如果領隊帶團旅遊大陸地區，發生緊急事故需要請求救援時應優先通報的單位為何？
(A)海峽兩岸關係協會
(B)財團法人海峽交流基金會
(C)行政院大陸委員會
(D)財團法人臺灣海峽兩岸觀光旅遊協會

67.為了提供國人出國或停留國外時之參考，我國國外旅遊警示分級表的分級下列何者正確？
(A)可分為三級：黃色、橙色、紅色，各代表不同警示程度
(B)可分為三級：黃色、綠色、紅色，各代表不同警示程度
(C)可分為四級：灰色、黃色、橙色、紅色，各代表不同警示程度
(D)可分為四級：灰色、黃色、綠色、紅色，各代表不同警示程度

68.搭機旅行時，機艙內的洗手間門上的使用狀態出現 OCCUPIED 時，代表下列何種狀況？
(A)故障　　　　　(B)使用中　　　　(C)無人　　　　(D)清潔中

69.搭機時，機長在廣播中提到 Clear Air Turbulence 這個專業術語，指的是下列何種狀況？
(A)清潔機艙　　　(B)高空劫機　　　(C)晴空亂流　　　(D)遭遇雷擊

70.某甲在國內已申請之信用卡，在德國洽商三天後，欲進入法國時，發現其信用卡遺失，請問甲旅客應該立即作何處理？
(A)向我國駐在該國外交單位掛失，並取得報案證明
(B)向就近之警察機構掛失，並取得報案證明
(C)向該地代理旅行社掛失
(D)向當地相關之信用卡發卡機構掛失

71.帶團人員給旅客的重要證件安全保管建議，何者錯誤？
(A)旅客應影印重要證件，如護照、機票PNR、國際駕照等，一份隨身攜帶，一份留給國內親友以備不時之需
(B)旅客應隨身攜帶兩、三張護照用的照片，以防護照被竊或遺失時，方可迅速申請補發
(C)旅客應影印護照的基本資料頁及曾到訪國家的所有簽證頁隨身攜帶，若不慎遺失時，方可向警方證明自己有出境意圖
(D)旅客應影印護照的重要頁次，以便護照被竊或遺失時，迅速申請補發及證明合法入境之用

72.甲旅客前往美國洛杉磯進行自由行旅遊活動，不慎錢包被扒，內有現金、旅行支票及信用卡等，甲旅客除向警方報案外，此時身無分文，只好請求我國駐外單位協助先行借款500美元應急。此款項按照外交部旅外國人急難救助實施要點，須於返國後幾日內歸還？
(A) 30 日　　　　(B) 40 日　　　　(C) 50 日　　　　(D) 60 日

73.張小姐與朋友參加浪漫法國巴黎旅行團，張小姐共買了4樣皮件。那天買完東西，全團要去用午餐，張小姐問領隊與導遊：「買的東西可以留在車上嗎？」領隊回覆說：「可以，司機會在車上。」，張小姐隨即放心下車去用午餐，待返回車上時，先發現司機不在車上，車門也被敲破，同時發現自己剛才所購買的皮件全部不見。對於張小姐東西失竊，賠償責任歸屬下列何者？
(A)司機與領隊　　　　　　　　　(B)導遊與領隊
(C)旅客與領隊　　　　　　　　　(D)旅行社與領隊

74.張先生參加泰國蘇美島7日行程。第6天搭機返抵曼谷，下機後領隊要全團團員中途先在餐廳用餐，行李由領隊先帶回飯店，與飯店人員清點行李件數無誤後，將行李送至每位旅客房間。張先生返回旅館進房間後發現行李不見，立刻向領隊報告，領隊表示夜已深無法查明；但隔日直到下午搭機返臺前，行李仍無著落，領隊於是在前往機場途中帶張先生至警察局報案，並以紅包美金200元向張先生致歉。依上列個案，行李遺失誰應負保管責任？
(A)飯店　　　　(B)導遊　　　　(C)旅行社　　　　(D)領隊

75.入境臺灣旅客攜帶之行李物品，下列何者應填寫「中華民國海關申報單」向海關申報？
(A)捲菸 200 支
(B)酒 1 公升
(C)新臺幣 5 萬元
(D)黃金價值美金 5 萬元

76. 911 事件後飛安檢查愈趨嚴格，若旅客須攜帶指甲剪或瑞士刀等物品時，領隊須提醒旅客如何處理？
(A)將物品置於託運行李
(B)將物品置於幼兒手提袋
(C)將物品置於手提行李
(D)將物品隨身攜帶

77.根據外交部領事事務局國外旅遊警示分級表，黃色燈號警示代表下列何項意義？
(A)避免非必要旅行
(B)不宜前往
(C)提醒注意
(D)特別注意旅遊安全並檢討應否前往

78.根據外交部領事事務局編印之出國旅行安全實用手冊，下列選項何者錯誤？①務必配合當地安檢措施，並有造成不便之心理準備　②遇陌生人不方便應幫忙照料行李　③如不幸遭恐怖份子劫持，應採取不合作態度　④如不幸遭恐怖份子劫持，伺機提出合理要求　⑤如不幸遭恐怖份子劫持，應強力掙扎或脫逃
(A)①②③
(B)①④⑤
(C)②③④
(D)②③⑤

79.某旅行社舉辦之泰國旅遊活動，團員 12 人於芭達雅遭遇海難死傷事件，依據交通部觀光局災害防救緊急應變通報作業要點，本次事件屬於下列何種層級之災害規模？
(A)甲級
(B)乙級
(C)丙級
(D)丁級

80.王先生帶家人參加美西暑期親子團，在迪士尼樂園時，他的 4 歲男孩走失，領隊除請王先生家人提供走失小孩照片外，其最佳處理方式為何？
(A)請團員立刻分頭尋找
(B)請迪士尼樂園對全園廣播尋找
(C)請當地接待旅行社出動人力尋找
(D)透過迪士尼樂園協尋系統尋找

102 年華語、外語領隊人員 領隊實務㈠試題解答：

1. D	2. B	3. A	4. B	5. A
6. C	7. B	8. D	9. B	10. C
11. A	12. B	13. B	14. C	15. D
16. A	17. D	18. C	19. D	20. B
21. D	22. A	23. D	24. B	25. D
26. B	27. B	28.一律給分	29. C	30. A
31. A	32. D	33. B	34. B	35. D
36. C	37. A	38. A	39. C	40. B
41. D	42. A	43. B	44. D	45. C
46. A	47. D	48. A	49. C	50. C
51. A	52. D	53. D	54. A	55. C
56. D	57. A	58. C	59. A	60. D
61. C	62. D	63. D	64. A	65. D
66. B	67. C	68. B	69. C	70. D
71. C	72. D	73. D	74. A	75. D
76. A	77. D	78. D	79. A	80. D

（本試題解答，以考選部最近公佈為準確。http://wwwc.moex.gov.tw）

【102 華語領隊人員　領隊實務㈡試題】

■單一選擇題（每題 1.25 分，共 80 題，考試時間為 1 小時）。

1. 依發展觀光條例規定，公司組織之觀光產業積極參與國際觀光宣傳推廣，得申請投資抵減之每一年度抵減總額，至多得抵減該公司當年度應納之營利事業所得稅額為若干？
 (A) 30%　　　　(B) 40%　　　　(C) 50%　　　　(D) 60%

2. 依發展觀光條例規定，下列觀光產業何者不須懸掛觀光專用標識？
 (A)觀光旅館業　　(B)旅館業　　　(C)觀光遊樂業　　(D)旅行業

3. 我國向出境旅客收取機場服務費之法源依據為何？
 (A)發展觀光條例
 (B)臺灣地區與大陸地區人民關係條例
 (C)入出國及移民法
 (D)民用航空法

4. 觀光產業依據發展觀光條例規定，大都需要辦妥公司登記，領取執照，始得營業。但下列何者不須辦理公司登記，辦妥商業登記也可以經營？
 (A)觀光旅館業　　　　　　　(B)旅館業
 (C)甲種旅行業　　　　　　　(D)乙種旅行業

5. 依照發展觀光條例規定，經營旅行業者，應依規定繳納保證金。下列那一項無關保證金的規定？
 (A)保證金之金額，由中央主管機關定之
 (B)旅客對旅行業者，因旅遊糾紛所生之債權，對保證金有優先受償之權
 (C)旅行業未依規定繳足保證金，經主管機關通知限期繳納，屆期仍未繳納者，廢止其旅行業執照
 (D)旅遊糾紛經中華民國旅遊業品質保障協會調處者，該會對保證金有優先求償之權

6. 設計旅程、安排服務人員，是發展觀光條例規定旅行業業務範圍之一，但下列何者不是旅行業管理規則規定之服務人員？
 (A)外語導遊人員　　　　　　　　(B)華語領隊人員
 (C)專業導覽人員　　　　　　　　(D)專人隨團服務人員

7. 取得領隊人員執業資格之程序，依領隊人員管理規則規定應包括①參加交通部觀光局或其委託之有關機關、團體舉辦之職前訓練合格　②參加領隊人員考試及格　③領取結業證書　④請領執業證，其先後順序為何？
 (A)②①③④　　　(B)①②③④　　　(C)②③①④　　　(D)①②④③

8. 依發展觀光條例規定，旅行業於經營業務時，須投保下列那一項保險？
 (A)公共意外險　　　　　　　　　(B)履約保證保險
 (C)旅行平安保險　　　　　　　　(D)第三人責任險

9. 依領隊人員管理規則相關規定，下列有關現行領隊人員之敘述何者錯誤？
 (A)領隊人員類別分專任領隊及特約領隊
 (B)領隊人員訓練分職前訓練及在職訓練
 (C)領隊人員執業證分外語領隊人員執業證及華語領隊人員執業證
 (D)領隊人員應受旅行業之僱用或指派，始得執行領隊業務

10. 高雄的某旅行社是成立逾 10 年的乙種旅行業,同時在臺南市及臺北市設有分公司,亦是中華民國旅遊品質保障協會的會員,辦理旅客國內旅遊等相關業務,依據旅行業管理規則之規定,應投保履約保證保險,其投保最低金額應為新臺幣多少元?
(A) 8 百萬元　　　(B) 6 百萬元　　　(C) 4 百萬元　　　(D) 3 百萬元

11. 旅行業經營旅客出國觀光團體旅遊業務時,下列何者錯誤?
(A)應慎選國外當地政府登記合格之旅行業
(B)經確認接待旅行業為當地政府登記合格者後,即可委託其接待或導遊
(C)國外旅行業違約,致旅客權利受損者,國內招攬之旅行業應負賠償責任
(D)應監督國外旅行業提供符合雙方契約內容之服務

12. 綜合旅行業取得經中央主管機關認可足以保障旅客權益之觀光公益法人會員資格者,辦理旅客出國及國內旅遊業務時,應投保履約保證保險,其投保最低金額為新臺幣多少元?
(A) 1 千萬元　　　(B) 2 千萬元　　　(C) 3 千萬元　　　(D) 4 千萬元

13. 依旅行業管理規則有關旅行業僱用人員行為之規定,下列何者正確?
(A)為了增添樂趣,可以安排未經旅客同意之旅遊節目
(B)可向旅客收取中途離隊之離團費用
(C)雖未辦妥離職手續仍得任職於其他旅行業
(D)不得同時受僱於其他旅行業

14. 依旅行業管理規則之規定,旅行業以電腦網路接受旅客線上訂購交易者,下列何者錯誤?
(A)將旅遊契約登載於網站者,得免與旅客簽訂書面旅遊契約
(B)於收受全部或一部價金前,應將其銷售商品或服務之限制及確認程序,向旅客據實告知
(C)可接受旅客以信用卡傳真刷卡方式繳交旅遊費用
(D)旅行業受領價金後,應將旅行業代收轉付收據憑證交付旅客

15. 依據旅行業管理規則有關申請籌設之旅行業名稱規定，下列何者錯誤？
(A)不得與他旅行業名稱或服務標章之發音相同
(B)其名稱或服務標章，不得以消費者所普遍認知之名稱為相同或類似之使用，致與他旅行社名稱混淆
(C)應先取得交通部觀光局之同意後，再依法向經濟部申請公司名稱預查
(D)經公司主管機關同意即可

16. 旅行業辦理國外觀光旅行團業務發生緊急事故時，下列何者不是旅行業管理規則之規定？
(A)向中華民國旅行商業同業公會全國聯合會報備
(B)向交通部觀光局報備
(C)向交通部觀光局報備並填具緊急事故報告書
(D)向交通部觀光局報備，填具緊急事故報告書並檢附該旅行團團員名冊、責任保險單等資料

17. 旅行業以電腦網路經營業務者，依旅行業管理規則之規定，其網站首頁應載明相關事項，並報請交通部觀光局備查。下列何者非屬應載明之事項？
(A)網站名稱及網址　　　　　　(B)經營之業務項目
(C)付款流程及規定　　　　　　(D)會員資格之確認方式

18. 某甲種旅行業代理綜合旅行業招攬國內外團體旅遊時，下列有關簽訂旅遊契約規定之敘述何者正確？
(A)以綜合旅行業名義與旅客簽訂旅遊契約並由該甲種旅行業副署
(B)以該甲種旅行業名義與旅客簽訂旅遊契約
(C)以該甲種旅行業名義與旅客簽訂旅遊契約並由綜合旅行業副署
(D)由該甲種旅行業與綜合旅行業雙方簽訂旅遊契約

19. 依旅行業管理規則第 24 條之規定,下列何者非團體旅遊文件之契約書應載明事項?
 (A)公司名稱、地址、代表人姓名、旅行業執照字號及註冊編號
 (B)有關交通、旅館、膳食、遊覽及計畫行程中所附隨之其他服務詳細說明
 (C)旅行平安保險之金額
 (D)組成旅遊團體最低限度之旅客人數

20. 我國推動開放大陸地區人民來臺觀光與大陸方面進行溝通、磋商、聯繫及協商等工作的組織為下列何者?
 (A)海峽兩岸關係協會
 (C)海峽旅行交流基金會
 (B)海峽兩岸旅遊交流協會
 (D)臺灣海峽兩岸觀光旅遊協會

21. 我國為發展觀光事業,目前設立之跨部會組織為何?
 (A)交通部觀光發展推動委員會
 (B)交通部觀光局觀光發展推動小組
 (C)行政院觀光發展推動委員會
 (D)行政院經濟建設委員會觀光發展推動小組

22. 我國觀光史上首次在臺灣舉辦的國際觀光組織會議是?
 (A) APEC 年會 (B) ASTA 年會
 (C) EATA 年會 (D) PATA 年會

23. 下列那一機構每季發表旅遊市場產品參考價格,供旅遊消費者參考?
 (A)中華民國旅行業品質保障協會
 (B)臺灣觀光協會
 (C)中華民國旅行業同業公會
 (D)行政院觀光發展推動委員會

24.有關參加旅行業經理人訓練之資格，下列何者錯誤？
 (A)需大專以上學校畢業或高等考試及格，曾任旅行業代表人 2 年以上者
 (B)需大專以上學校畢業或高等考試及格，曾任旅行業專任職員 4 年或領隊、導遊 6 年以上者
 (C)需曾任旅行業專任職員 10 年以上者
 (D)需大專以上學校或高級中等學校觀光科系畢業 1 年以上者

25.澳門（MACAU）地名的由來是因為：
 (A)媽閣廟的葡萄牙語 (B)大三巴的葡萄牙語
 (C)媽祖的葡萄牙語 (D)小島的葡萄牙語

26.西元 2012 年香港特首梁振英上任之初，香港居民發動數萬人示威遊行，大、中學生及教授接力絕食抗議，下列何圖文字為其抗爭之訴求重點？

| 圖 1 | 圖 2 | 圖 3 | 圖 4 |

 (A)圖 1 (B)圖 2 (C)圖 3 (D)圖 4

27.國民所得是反映整體經濟活動的指標。民國 101 年，下列那個國家（地區）國民所得最高？
 (A)新加坡 (B)澳門 (C)香港 (D)馬來西亞

28.下列何者是澳門的代表性花卉？
 (A)紫荊花 (B)向日葵 (C)蓮花 (D)梅花

29.民國 102 年 1 月，針對中國大陸媒體「南方周末」新年特刊遭到大陸官方刪改事件，政府呼籲中國大陸應尊重新聞與創作自由，並希望透過兩岸媒體的互動與交流，讓大陸感受到臺灣自由的新聞環境，促進兩岸資訊對等流通，並帶給大陸新聞環境改革的動力。前述「南方周末」報業係屬大陸那一省的媒體集團？

(A)海南　　　　　(B)廣東　　　　　(C)湖南　　　　　(D)福建

30.自民國 100 年 12 月起臺灣鮮梨可依「臺灣梨輸往大陸檢驗檢疫管理規範」輸往中國大陸，首批國產梨於臺中港裝櫃輸出，運抵大連港，成為我國第 23 項准入中國大陸之生鮮水果，為臺灣梨外銷成功開拓新興市場。以上的敘述和那些協議有關？

(A)海峽兩岸經濟合作架構協議、海峽兩岸智慧財產權保護合作協議
(B)海峽兩岸經濟合作架構協議、海峽兩岸海運協議
(C)海峽兩岸農產品檢疫檢驗合作協議、海峽兩岸海運協議
(D)海峽兩岸農產品檢疫檢驗合作協議、海峽兩岸食品安全協議

31.臺灣有多部電影片依據海峽兩岸經濟合作架構協議服務貿易早期收穫計畫，申請通過中國大陸國家廣播電影電視總局審批，並已在中國大陸上映。下列何部電影不是依海峽兩岸經濟合作架構協議服務貿易早期收穫計畫申請，而在中國大陸上映？

(A)雞排英雄　　　　　　　(B)少年 Pi 的奇幻漂流
(C)賽德克‧巴萊　　　　　(D)那些年我們一起追的女孩

32.西元 2012 年獲得諾貝爾文學獎的中國大陸籍作家為何人？

(A)郎朗　　　　　(B)莫言　　　　　(C)艾未未　　　　　(D)劉曉波

33.以下有關兩岸經貿團體互設辦事機構敘述，何者錯誤？

(A)已核准中國大陸中國機電產品進出口商會臺北及高雄辦事處
(B)已核准臺灣貿易中心上海及北京代表處
(C)中華民國對外貿易發展協會於上海及北京設有代表處
(D)兩岸經貿團體互設辦事機構，是透過ECFA「兩岸經濟合作委員會」平臺所推動

34.西元 2012 年 11 月中國共產黨第十八屆全國代表大會一中全會，選出中央政治局常委幾名？
(A) 5 名　　　　(B) 7 名　　　　(C) 8 名　　　　(D) 9 名

35.我政務人員退離職時，原則上未滿幾年，進入大陸地區應經申請，並經內政部會同國家安全局、法務部及行政院大陸委員會組成之審查會審查許可？
(A) 1 年　　　　(B) 2 年　　　　(C) 3 年　　　　(D) 4 年

36.依臺灣地區與大陸地區人民關係條例第 26 條規定，支領月退休給與之退休公教人員擬赴大陸長期居住者，其退休給與之領取方式，下列敘述何者正確？
(A)一律發給其應領一次退休給與的半數
(B)應申請改領一次退休給與
(C)可以繼續支領月退休給與
(D)停止領受退休給與之權利

37.臺灣地區與大陸地區人民關係條例係於民國幾年制定施行？
(A) 79 年　　　　(B) 80 年　　　　(C) 81 年　　　　(D) 82 年

38.臺灣地區人民可以不經許可，擔任下列何項大陸地區的職務？
(A)人民解放軍士兵　　　　　　(B)私立大學講師
(C)共產黨鄉級黨務工作人員　　(D)村官

39.臺灣自民國 99 年 9 月 1 日起實施港澳居民網路申辦來臺許可「不發證」、「不收費」簡化措施，香港則是在何時也對我實施國人可自行在網上免費辦理簽證措施？
(A)民國 100 年 5 月 1 日　　　　(B)民國 101 年 7 月 1 日
(C)民國 101 年 9 月 1 日　　　　(D)民國 102 年 1 月 1 日

40.中國大陸近幾年積極推動「平潭綜合實驗區」，平潭綜合實驗區位於何處？
(A)廣東省　　　　(B)福建省　　　　(C)浙江省　　　　(D)江西省

41.甲為某旅行業商業同業公會員工，曾於民國 101 年上半年參加國外旅遊定型化契約應記載及不得記載事項之修正會議，印象中記得會議時主要發言之行政機關依序有下列四者，分別從消費者保護法、民法、發展觀光條例及旅行業管理規則相關規定提出法律意見，依當時法制，何者為前揭擬修正事項之訂定機關？
(A)行政院消費者保護委員會 　　　　(B)法務部
(C)交通部 　　　　　　　　　　　　(D)交通部觀光局

42.成年旅客依民法規定變更為未成年旅客時，遊程中所需入場券已由全票變更為半票，下列敘述何者正確？
(A)旅客得請求退還其差價三分之一
(B)旅客得請求退還其差價二分之一
(C)旅客得請求退還其差價全部
(D)旅客不得請求退還其差價

43.國外旅行團車輛故障且司機對於路況不熟，造成行程延誤 6 小時，因可歸責於旅行社，如旅遊費用每人為新臺幣 6 萬元，行程計 10 天，旅行社依規定應賠償每位旅客新臺幣多少元？
(A) 1,500 元 　　　　　　　　　　(B) 3,000 元
(C) 6,000 元 　　　　　　　　　　(D) 1 萬 2,000 元

44.依民法規定，在何種情形下，旅遊營業人應將旅客名單交付旅客？
(A)不待旅客請求自動交付 　　　　(B)因旅客請求而交付
(C)因旅客家人請求而交付 　　　　(D)無論如何均不交付

45.旅客報名參加A旅行社舉辦日本東京 5 日遊，旅遊費用為新臺幣 3 萬 2,500 元，出發後才發現被轉讓到 B 旅行社出團，依國外旅遊定型化契約書範本規定，旅客可向A旅行社請求賠償違約金新臺幣多少元？
(A) 1,625 元 　　　　　　　　　　(B) 3,250 元
(C) 4,875 元 　　　　　　　　　　(D) 6,500 元

46.依國外旅遊定型化契約書範本規定，關於旅客參團出國旅遊護照等證件之保管，下列敘述何者錯誤？
(A)旅遊途中旅客應自行保管
(B)不論任何原因，旅客不得請求領隊保管
(C)基於辦理通關手續之必要，旅客得將證件交由領隊保管
(D)經由領隊同意，旅客得將證件交由領隊保管

47.旅行社在廣告中保證新春賀歲北京 5 日遊為直飛北京班機，旅客心動報名參團，並繳了新臺幣 2 萬 7,000 元，未料出發前 2 天，接獲旅行社通知未能取得機位無法出團，依國外旅遊定型化契約書範本規定，旅客得向旅行社請求賠償違約金新臺幣多少元？
(A) 2,700 元 　　　　　　　　　(B) 5,400 元
(C) 8,100 元 　　　　　　　　　(D) 1 萬 3,500 元

48.未達最低出團約定人數，旅行業依規定通知旅客解除契約時，依國外旅遊定型化契約書範本規定，旅行社得為下列何種處置？
(A)退還訂金之 2 倍
(B)退還旅客已繳全部費用，但得扣除已代繳規費
(C)視為另定旅遊契約，並另訂出團時間
(D)於 1 個月內依原定契約再行舉辦旅遊，不限人數保證出團

49.旅行社辦理團體旅客出國旅遊業務，有關旅行業應投保之保險，依國外旅遊定型化契約書範本規定，下列何者正確？
(A)旅行業責任保險及履約保證保險　(B)旅行平安保險
(C)旅行業責任保險　　　　　　　　(D)旅行業履約保證保險

50.旅客與旅行社約定於 1 月 28 日繳交之旅遊費用不慎遺失，決定俟 2 月 1 日薪水入帳後再行繳交，依國外旅遊定型化契約書範本規定，旅行社並無下列何項權利？
(A)沒收旅客已繳訂金　　　　　　(B)逕行解除契約
(C)對其證件行使留置權　　　　　(D)請求遲延利息之損害賠償

51.旅遊途中住宿之旅館未記載於旅遊契約者,依國外旅遊定型化契約應記載及不得記載事項規定,下列何項不能視為契約之一部分?
(A)廣告
(B)宣傳文件
(C)說明會之說明
(D)最近一次相同價格之出團案例

52.因旅行社未訂妥機位,致旅客滯留國外,依國外旅遊定型化契約書範本規定,旅客滯留期間所支出之食宿或其必要費用,應由旅行社全額負擔,旅行社並應儘速依預定旅程安排旅遊活動或安排旅客返國,並賠償旅客多少違約金?
(A)以(旅遊費用總額-機票費用)÷ 全部旅遊日數 × 滯留日數計算
(B)以旅遊費用總額 ÷ 全部旅遊日數 × 滯留日數計算
(C)以旅遊費用總額 × 5%計算
(D)以(旅遊費用總額-機票費用)× 2 計算

53.旅客報名參加包機旅行團,因工作關係臨時無法成行,旅行社稱雙方已於契約中加註「包機行程,不得更改及退費」,故不予退費。依國外旅遊定型化契約書範本規定,下列敘述何者正確?
(A)該加註事項屬不利於旅客之協議事項,若未經交通部觀光局核准,其約定無效
(B)雙方既已簽約確定,即具效力,旅客不得要求退費
(C)旅行社應自旅遊費用中扣除機票費用後,退還旅客
(D)旅客及旅行社雙方可直接透過協調機制處理

54.關於旅遊之權利與義務,原則上依旅行社與旅客所訂契約條款,契約未約定者,依國內、外旅遊定型化契約書範本之規定適用下列何者?
(A)習慣　　　　(B)學說　　　　(C)法理　　　　(D)有關法令

55.有關國外旅遊契約書審閱期間，其具體日數，何者規定最為明確？
(A)旅行業管理規則
(B)消費者保護法
(C)國外旅遊定型化契約應記載及不得記載事項
(D)國外旅遊定型化契約書範本

56.黃先生參加廈門 5 日遊，行程經金廈小三通往返，未料回程時，金門發生濃霧，飛機無法起降，團體被迫滯留金門 2 日；衍生增加之費用，依民法之規定應由誰負擔？
(A)由旅行社負擔，不得向旅客收取
(B)由旅客負擔，因濃霧屬不可抗力事由，非可歸責旅行業者
(C)由旅行社及旅客各負擔 50%
(D)由航空公司負擔，因屬航空公司無法履約事項

57.王小明在國外遺失護照，由駐外館處發給入國證明書持憑返國後，其申請補發護照，應繳驗已辦妥戶籍遷入登記之戶籍謄本或下列何種證件？
(A)入出國日期證明書 　　　　　(B)臨時入國停留許可證
(C)入國許可證副本 　　　　　　(D)許可先行入國通知單

58.王小明因欠稅經財政部通知內政部入出國及移民署限制出境中，欲出國觀光而向外交部領事事務局申請護照，該局受理後應如何處理？
(A)不予核發護照
(B)核發護照，但效期縮短
(C)不發護照，改發其他旅行文件
(D)核發護照，效期不縮短

59.下列何者為護照修正之項目？
(A)國民身分證統一編號更改 　　(B)中文姓名變更
(C)外交及公務護照之職稱修正 　(D)中文姓名新登載

60.依護照條例施行細則第 13 條規定,下列何者不屬該細則所稱具有我
國國籍之證明文件?
(A)護照
(B)健保卡
(C)華僑身分證明書
(D)父母一方具有我國國籍證明及本人出生證明

61.戶籍設於臺北市的阿美,參加旅行社的醫療美容整型團搭機赴香港,
於返國時,因為整型過度致面貌與護照相片差異頗大,於入境查驗時
遭移民官員留置調查。有關阿美之權利,下列敘述何者正確?
(A)自認護照無誤,可不予理會,逕自離去
(B)調查超過 2 小時,可以主張停止留置調查
(C)應配合移民官員調查,留置至真相釐清為止
(D)留置調查時應由律師陪同

62.我國有戶籍國民小麗兼具美國國籍,本次返臺探親持用美國護照查驗
入國,其出國時應持用何種證件查驗?
(A)美國護照
(B)中華民國護照
(C)美國護照或中華民國護照擇一
(D)美國護照與中華民國護照兩者都要

63.依入出國及移民法規定,下列那一類人員經權責機關核准後,內政部
入出國及移民署得同意其出國?
(A)通緝犯
(B)受保護管束之人
(C)因案經司法或軍法機關限制出國者
(D)經判處有期徒刑 6 月以下之刑確定尚未執行者

64.旅行社人員在機場以交付證件方法,利用航空器運送非運送契約應載
之人至我國或他國者,會受到何種處罰?
(A)處新臺幣 200 萬元罰鍰　　　(B)處拘役 2 個月
(C)處 5 年以下有期徒刑　　　　(D)處 7 年以下有期徒刑

65.下列何種身分之臺灣地區人民，進入大陸地區不須經內政部核准？
(A)政務人員 　　　　　　　　　　(B)直轄市長
(C)縣（市）長 　　　　　　　　　(D)縣（市）議會議長

66.在學役男因奉派出國研究、進修之原因申請出境者，每一學程以幾次為限？
(A) 1 次 　　　　(B) 2 次 　　　　(C) 3 次 　　　　(D) 4 次

67.出境旅客個人使用之防風（藍焰）型打火機及打火機燃料填充罐，可否攜帶上飛機？
(A)可隨身攜帶 　　　　　　　　　(B)可置手提行李
(C)可置托運行李 　　　　　　　　(D)都不允許帶上飛機

68.入境旅客攜帶自用農畜水產品類，下列何樣產品未禁止攜帶？
(A)新鮮水果 　　　　　　　　　　(B)活動物
(C)活植物 　　　　　　　　　　　(D)經乾燥、加工調製之水產品

69.旅客出入國境，同一人於同日單一航次攜帶外幣現鈔總值逾等值 1 萬美元者，應向那一機關申報登記？
(A)內政部警政署航空警察局 　　　(B)海關
(C)內政部入出國及移民署 　　　　(D)中央銀行

70.入境旅客攜帶自用藥物，其錠狀、膠囊狀食品限每種多少瓶，且其總量不得超過 2,400 粒？
(A) 3 瓶 　　　　(B) 6 瓶 　　　　(C) 10 瓶 　　　　(D) 12 瓶

71.經常出入境且有違規紀錄者，攜帶自用及家用行李物品不適用免稅，所稱經常出入境係指於半年內入出境幾次以上？
(A) 3 次 　　　　(B) 4 次 　　　　(C) 5 次 　　　　(D) 6 次

72.旅客攜帶下列那 3 種活體動物，經先向行政院農業委員會動植物防疫檢疫局提出申請並取得進口同意文件（函）及輸出國檢疫證明書後，與航空公司接洽，始得託運入境？
(A)犬、貓、鼠 　(B)兔、鳥、猴 　(C)猴、鳥、鼠 　(D)犬、貓、兔

73.年滿 20 歲領有中華民國國民身分證之個人，每年累積結購或結售金額未超過等值多少美元，可直接向銀行業辦理結匯，無須經中央銀行核准？
(A) 5 百萬　　　　(B) 6 百萬　　　　(C) 7 百萬　　　　(D) 8 百萬

74.野生動物保育法對「野生動物產製品」的定義為何？
(A)係指利用野生動物之屍體、骨、角、牙、皮、毛、卵或器官之全部或部分製成產品之行為
(B)係指野生動物之屍體、骨、角、牙、皮、毛、卵或器官之全部、部分或其加工品
(C)係指以野生動物或其產製品置於公開場合供人參觀者
(D)係指一般狀況下，應生存於棲息環境下之哺乳類、鳥類、爬蟲類、兩棲類、魚類、昆蟲及其他種類之動物

75.為避免旅客感染愛滋病毒，領隊帶團出國旅遊時，應提醒注意事項下列何者錯誤？
(A)性行為後立刻上廁所排尿即可
(B)性行為應全程正確使用保險套
(C)勿共用注射器材、刮鬍刀、牙刷
(D)在衛生較差之環境，避免針灸、刺青、鑽耳洞

76.出境旅客可否攜帶裝置有醫療用之液態氧小型氣瓶上飛機？
(A)可隨身攜帶　　　　　　　　　(B)可置手提行李
(C)可置託運行李　　　　　　　　(D)不許帶上飛機

77.對於未滿 20 歲我國國民之新臺幣結匯限制規定，下列敘述何者正確？
(A)因其屬限制行為能力人，不得辦理結匯
(B)可辦理結匯，但結匯用途受限制
(C)可辦理結匯，但每筆結匯金額限新臺幣 10 萬元以下等值外幣
(D)可辦理結匯，但每筆結匯金額達新臺幣 50 萬元以上等值外幣，應經中央銀行核准

78.未用完之旅行支票售予銀行時，與銀行議價，應依下列那一項銀行公告匯率為準？
　(A)現金買入匯率　　　　　　　(B)即期買入匯率
　(C)現金賣出匯率　　　　　　　(D)即期賣出匯率

79.我國國民在大陸地區，以信用卡刷卡購物時，下列敘述何者正確？
　(A)信用卡簽帳單之幣別為美金
　(B)以刷卡日匯率折算為新臺幣計價
　(C)以信用卡帳單結帳日折算為新臺幣計價
　(D)以商店向銀行請款日匯率折算為新臺幣計價

80.旅客出入國境，攜帶應稅貨物或管制物品匿不申報或規避檢查者，沒入其貨物，並得依海關緝私條例第 36 條第 1 項處貨價多少倍罰鍰？
　(A) 1 至 3 倍　　　(B) 2 至 5 倍　　　(C) 3 至 6 倍　　　(D) 6 倍以上

102 年華語領隊人員　領隊實務㈡試題解答：

1. C	2. D	3. A	4. B	5. D
6. C	7. A	8. B	9. A	10.一律給分
11. B	12. D	13. D	14. A	15. D
16. A	17. C	18. A	19. C	20. D
21. C	22. D	23. A	24. D	25. A
26. C	27. B	28. C	29. B	30. C
31. B	32. B	33. A	34. B	35. C
36. B	37. C	38. B	39. C	40. B
41. C	42. D	43. C	44. B	45. A
46. B	47. C	48. B	49. A	50. C
51. D	52. B	53. A	54. D	55. D
56. A	57. C	58. A	59. C	60. B
61. B	62. A	63. B	64. C	65. D
66. B	67.一律給分	68. B	69. B	70. D
71. D	72. D	73. A	74. B	75. A
76. D	77. D	78. B	79. D	80. A

（本試題解答，以考選部最近公佈為準確。http://wwwc.moex.gov.tw）

【102 外語領隊人員　領隊實務㈡試題】

■ 單一選擇題（每題 1.25 分，共 80 題，考試時間為 1 小時）。

1. 依發展觀光條例裁罰標準之規定，領隊人員執行業務時，應依僱用之旅行業所安排之旅遊行程及內容執業，非因不可抗力或不可歸責於領隊人員之事由，不得擅自變更。有關領隊人員違反規定時，最高可處罰鍰新臺幣多少元？
 (A) 6,000 元　　　　　(B) 10,000 元　　　　(C) 15,000 元　　　　(D) 18,000 元

2. 依發展觀光條例之規定，觀光產業依法組織之同業公會或其他法人團體，其業務應受各該目的事業主管機關之監督。請問臺中市觀光協會應受下列那一個主管機關之監督？
 (A)交通部
 (B)交通部觀光局
 (C)臺中市政府
 (D)臺中市政府觀光旅遊局

3. 下列何者不須經考試主管機關或其委託之有關機關考試及格，但應經中央主管機關或其委託之有關機關團體訓練合格，領取結業證書後，始得充任？
 (A)導遊人員　　　　　　　　　　(B)領隊人員
 (C)旅行業經理人　　　　　　　　(D)旅行業監察人

4. 依發展觀光條例之規定，旅行業辦理團體旅遊或個別旅客旅遊時，應與旅客訂定書面契約。但下列何者除另有約定外，可視為已依規定與旅客訂約？
(A)將中央主管機關訂定之契約書格式公開並印製於收據憑證交付旅客
(B)將契約之格式、應記載及不得記載事項，充分向旅客說明並欣然接受
(C)將契約之行程內容說明清楚，並將責任保險及履約保證保險影本交付旅客
(D)將中央主管機關訂定之契約書格式依照實際需要修改後於網站公布

5. 外國旅行業可以在中華民國設立分公司，依發展觀光條例第 28 條之規定，其程序不包括下列何者？
(A)應先向中央主管機關申請核准
(B)依公司法之規定辦理認許
(C)領取旅行業執照
(D)繳交我國旅行業設立分公司同額之保證金

6. 依發展觀光條例之規定，下列何種觀光產業領得營業執照或登記證，卻無庸領取觀光專用標誌即可營業？
(A)觀光旅館業　　　　　　　　(B)民宿
(C)旅行業　　　　　　　　　　(D)觀光遊樂業

7. 公司組織之觀光產業積極參與國際觀光宣傳推廣，得抵減當年度營利事業所得稅，其法源依據為何？
(A)所得稅法　　　　　　　　　(B)營業稅法
(C)發展觀光條例　　　　　　　(D)獎勵民間參與公共建設條例

8. 依領隊人員管理規則之規定，領隊人員執行業務在安排購物時，應遵守相關法令規定，唯下列那一行為免予處罰？
(A)誘導旅客採購物品或為其他服務收受回扣
(B)安排旅客在特定場所購物，其所購物品有瑕疵者，未積極協助其處理
(C)向旅客額外需索、向旅客兜售或收購物品
(D)收取旅客財物或委由旅客攜帶物品圖利

9. 依領隊人員管理規則之規定，領隊人員執行業務時，如發生特殊或意外事件，應即時作妥當處置，並將事件發生經過及處理情形，依據何項規定儘速向受僱之旅行業及交通部觀光局報備？
(A)旅行業海外旅遊安全應行注意事項
(B)旅行業海外旅遊警示及處理注意事項
(C)旅行業國外旅遊緊急狀況處理作業要點
(D)旅行業國內外觀光團體緊急事故處理作業要點

10. 有關旅行業經營旅客出國觀光團體旅遊業務時，下列敘述何者錯誤？
(A)在團體成行前以書面向旅客作旅遊安全及其他必要之狀況說明後，不需再舉辦說明會
(B)經旅客書面同意後，可以不派遣領隊隨團服務
(C)赴歐洲旅行團得派遣合格日語領隊人員執行領隊業務
(D)赴大陸旅行團得派遣外語領隊人員執行領隊業務

11. 依旅行業管理規則之規定，下列何者非履約保證保險之投保範圍？
(A)旅客給付旅行業參加國外旅遊團體之旅遊費用
(B)旅客給付旅行業參加國內旅遊團體之旅遊費用
(C)旅客給付旅行業參加國外旅遊團體之定金
(D)旅遊意外事故之旅客傷亡賠償或醫療費用

12. 依旅行業管理規則之規定，下列何者正確？
(A)綜合旅行業經營滿 2 年即可辦理臺灣地區人民赴大陸地區旅行業務
(B)甲種旅行業經營滿 3 年即可辦理臺灣地區人民赴大陸地區旅行業務
(C)乙種旅行業經營滿 5 年即可辦理臺灣地區人民赴大陸地區旅行業務
(D)綜合、甲種旅行業辦理臺灣地區人民赴大陸地區旅行業務，應經交通部觀光局許可

13. 某綜合旅行業辦理接待國外觀光團體或個別旅客旅遊業務，依旅行業管理規則之規定，其投保之責任保險，應包含旅客意外死亡之保險，其每人最低保額為新臺幣多少元？
(A) 100 萬元　　　(B) 200 萬元　　　(C) 300 萬元　　　(D) 400 萬元

14. 依旅行業管理規則之規定，旅行業以電腦網路經營旅行業務者，下列何者不是其網站首頁應載明事項？
(A)網站名稱及網址
(B)公司名稱、種類、地址、註冊編號及代表人姓名
(C)會員資格之確認方式
(D)旅行業責任保險內容

15. 依旅行業管理規則之規定，旅行業經營自行組團業務時，下列何者正確？
(A)經旅客書面同意，得將該旅行業務轉讓其他旅行業辦理
(B)將該旅行業務轉讓其他旅行業承辦時，應由原招攬旅行業與受讓旅行業簽訂旅遊契約
(C)甲種旅行業，得將其招攬文件置於乙種旅行業，委託該旅行業代為銷售、招攬
(D)乙種旅行業，得將其招攬文件置於其他乙種旅行業，委託該旅行業代為銷售、招攬

16. 依旅行業管理規則之規定，下列何者不是團體旅遊契約應載明事項？
(A)簽約地點及日期
(B)旅行業得解除契約之事由及條件
(C)旅遊全程所需繳納之全部費用及付款條件
(D)旅客得解除契約之事由及條件

17. 依旅行業管理規則之規定，何種旅行業可以經營「自行組團安排旅客出國觀光旅遊、食宿、交通及提供有關服務」的業務？
(A)綜合旅行業及甲種旅行業
(B)甲種旅行業及乙種旅行業
(C)綜合旅行業及乙種旅行業
(D)各種旅行業皆可

18. 大明參加華語領隊考試及格，華語領隊訓練合格，取得華語領隊執業證，執行領隊業務時，下列作法何者正確？①除因代辦必要事項須臨時持有旅客證照外，非經旅客請求，不得以任何理由保管旅客證照 ②應使用合法業者依規定設置之遊樂及住宿設施 ③旅遊途中注意旅客安全之維護 ④受僱於乙種旅行業，接待出國觀光團體旅客前往國外旅遊
(A)①③④　　(B)①②③　　(C)①②④　　(D)②③④

19. 臺北的某旅行社是成立逾 10 年的甲種旅行業，同時在臺中市、臺南市及高雄市設有分公司，亦是中華民國旅遊品質保障協會的會員，辦理旅客出國及國內旅遊等相關業務，依據旅行業管理規則之規定，應投保履約保證保險，其投保最低金額應為新臺幣多少元？
(A) 3,200 萬元　　(B) 2,000 萬元　　(C) 1,000 萬元　　(D) 800 萬元

20. 交通部觀光局為保障旅客消費權益，與民間旅行業公協會及金融業等共同組成下列何項單位，定期開會交換資訊，以維護旅遊市場健全運作？
(A)旅行業營業異常監督小組
(B)旅行業業務監督審核小組
(C)旅行業營業行為稽查小組
(D)旅行業交易安全查核小組

21. 下列何者為中國大陸為增進海峽兩岸旅遊業的磋商、溝通和了解，加強海峽兩岸旅遊業的交流與合作，推動兩岸旅遊業發展的組織？
(A)臺灣海峽兩岸觀光旅遊協會
(B)海峽兩岸旅遊交流協會
(C)財團法人海峽交流基金會
(D)海峽兩岸關係協會

22. 交通部觀光局成立的第一個駐外觀光推廣單位是那一個辦事處？
(A)紐約辦事處　　　　　　　(B)舊金山辦事處
(C)東京辦事處　　　　　　　(D)法蘭克福辦事處

23.依發展觀光條例規定，我國全國觀光產業的綜合開發計畫，由下列那一個機關核定實施？
(A)交通部觀光局　　　　　　　　(B)交通部
(C)行政院　　　　　　　　　　　(D)行政院經濟建設委員會

24.依發展觀光條例及其相關子法之規定，下列產業何者非由觀光主管機關主管？
(A)觀光遊樂業　　(B)遊覽車業　　(C)旅行業　　(D)旅館業

25.關於民國 101 年所舉行的兩岸兩會第 8 次江陳會談的敘述，下列何者錯誤？
(A)簽署了海峽兩岸投資保障和促進協議、海峽兩岸海關合作協議 2 項協議
(B)將服務貿易協議列為後續會談優先簽署的議題
(C)積極推動兩岸相關主管機關就兩岸空氣品質監測合作及兩岸地震監測合作進行溝通與商討
(D)各自規劃、研究臺旅會與海旅會互設辦事處

26.「ECFA」在中國大陸的全稱為何？
(A)海峽兩岸經濟合作架構協議
(B)海峽兩岸經濟合作框架協議
(C)海峽兩岸金融合作架構協議
(D)海峽兩岸投資合作框架協議

27.中國大陸第 1 艘航空母艦於西元 2012 年在中國船舶重工集團公司大連造船廠交付海軍，交付後將繼續展開相關科研試驗和軍事訓練工作。此航空母艦命名為何？
(A)鄭和艦　　(B)瀋陽艦　　(C)遼寧艦　　(D)成功艦

28.下列那個城市是中國大陸最大的金融中心、擁有 2 座國際機場、境內並有中國大陸的第 3 大島，此外，中華民國對外貿易發展協會及臺灣海峽兩岸觀光旅遊協會均於當地設有代表（辦事分）處？
(A)北京市　　(B)上海市　　(C)天津市　　(D)重慶市

29.中國大陸位置最南、面積最大（包括海域面積）、陸地面積最小及人口最少的地級市，西元 2012 年 7 月 24 日正式於海南省轄下成立，位於南中國海，轄西沙群島、中沙群島、南沙群島的島礁及其海域，其名稱為何？

(A)南沙市　　　　　(B)西沙市　　　　　(C)中沙市　　　　　(D)三沙市

30.著有紅高粱家族、蛙、豐乳肥臀等作品，獲得諾貝爾文學獎的中國籍作家是何人？

(A)高行健　　　　　(B)莫言　　　　　(C)陳光誠　　　　　(D)劉曉波

31.兩岸已完成海峽兩岸貨幣清算合作備忘錄的簽署，下列敘述何者錯誤？

(A)依合作備忘錄內容，雙方各自同意一家貨幣清算機構，為對方開展本方貨幣業務提供結算及清算服務

(B)臺灣銀行（上海分行）擔任大陸地區新臺幣清算行

(C)中國銀行臺北分行擔任臺灣地區人民幣清算行

(D)簽署合作備忘錄，係依據海峽兩岸投資保障和促進協議簽定

32.馬總統上台後，在「九二共識、一中各表」的基礎上與中國大陸進行務實協商。政府大陸政策在中華民國憲法架構下，維持「不統、不獨、不武」的臺海現狀，並在以下何種互動原則下，推動建構兩岸長期穩定、制度化的關係發展？

(A)互不承認主權與治權　　　　(B)互不承認主權、互不否認治權

(C)互不承認主權、相互承認治權　　　　(D)相互承認主權與治權

33.馬總統曾表示，4 年多來，隨著兩岸關係逐漸改善，我國際空間亦逐漸擴大，截至民國 101 年 11 月底，不但已有 131 個國家及地區給予我國人免簽證或落地簽證待遇，我政府也參與出席了許多國際組織，惟以下那個國際會議或組織，因為中國大陸的因素，我政府尚無法參與出席？

(A)世界衛生大會（WHA）　　　　(B)亞太經濟合作會議（APEC）

(C)國際民航組織（ICAO）　　　　(D)國際再生能源組織（IRENA）

34.依大陸地區人民來臺就讀專科以上學校辦法之規定，下列敘述何者正確？
(A)私立大學可以使用教育部補助款提供大陸地區學生獎學金
(B)公立大學可以使用行政院國家科學委員會補助款提供大陸地區學生獎學金
(C)教育部可以直接編列預算，提供大陸地區學生獎學金，招攬優秀大陸地區學生
(D)地方政府可以編列預算提供大陸地區學生獎學金

35.針對兩岸間簽署協議事項，下列敘述何者正確？
(A)海峽兩岸海關合作協議，是由我方財政部關稅總局與大陸海關總署簽署的
(B)海峽兩岸保險業監督管理合作瞭解備忘錄，是由財團法人海峽交流基金會與大陸海峽兩岸關係協會簽署的
(C)海峽兩岸貨幣清算合作備忘錄，是由我方中央銀行與大陸中國人民銀行簽署的
(D)海峽兩岸共同打擊犯罪及司法互助協議，是由我方行政院大陸委員會與大陸國務院臺灣事務辦公室簽署的

36.在大陸地區製作之文書，經財團法人海峽交流基金會（以下簡稱海基會）驗證者，對於其驗證效力之敘述，下列何者正確？
(A)主管機關不得推翻其驗證之結果
(B)海基會之驗證具有實質證據力
(C)海基會之驗證僅得推定為真正
(D)海基會之驗證既無形式證據力，亦無實質證據力

37.在大陸地區工作的臺商王力旺想送兒子到臺商子弟學校就讀，他可以送那一所學校？
(A)北京臺商子女學校　　　　　　(B)重慶臺商子女學校
(C)深圳臺商子女學校　　　　　　(D)華東臺商子女學校

38.大陸地區人民在臺灣地區設有戶籍滿幾年,才可以登記為公職候選人?
(A) 20 年　　　(B) 15 年　　　(C) 10 年　　　(D) 5 年

39.依大陸地區古物運入臺灣地區公開陳列展覽許可辦法之規定,有關申請大陸地區古物來臺公開展覽之敘述何者正確?
(A)同一單位每年只能申請辦理 1 次
(B)每次不得逾 6 個月
(C)展覽期間屆滿,可以申請延長,但以 2 次為限,延長期間以 6 個月為限
(D)展覽結束後,可以留下一部分送給臺灣地區博物館

40.大陸地區選手如來臺參加世界大學運動會活動,下列敘述何者正確?
(A)必須申報取得專案許可入境
(B)行政院體育委員會可以專案許可入境
(C)內政部可以專案許可入境
(D)行政院大陸委員會可以專案許可入境

41.依民法有關旅遊服務品質之規定,不包括下列何者?
(A)旅行社因旅客請求,應以書面記載旅遊服務品質
(B)旅行社提供之旅遊服務應具約定之品質
(C)旅行社安排旅客在特定場所購物,應保證其品質
(D)旅行社旅遊服務未具備約定品質,於旅客終止契約後,旅行社有義務免費將其送回原出發地

42.旅遊服務是指安排旅程及提供交通、膳宿、導遊或其他有關之服務,所以旅遊營業人提供之旅遊服務至少應包括幾個以上同等重要的給付?
(A) 1 個　　　(B) 2 個　　　(C) 3 個　　　(D) 4 個

43.依國外旅遊定型化契約書範本之規定，下列何者不是旅行社於團體出發前向旅客說明之事項？
(A)各地給予導遊司機領隊小費之狀況及金額
(B)團體集合之時地及出發時間、返回之日期、時間
(C)旅遊團最低組團人數
(D)旅遊地之風俗人情、地理位置、旅遊應注意事項

44.甲旅行社於 11 月 24 日開始招攬非洲大草原七日遊，出發日為 12 月 25 日，契約中規定達 15 人以上簽約參加者確定出團，乙旅客於 12 月 10 日簽約，乙想知道最遲何時可以確定出團與否，甲表示契約係依國外旅遊定型化契約書範本製作，依其規定時間，若無法達成組團最低人數時，將停止招攬並通知解除契約，其規定最遲時間為何？
(A) 11 月 24 日開始招攬起算半個月內
(B) 12 月 10 日簽約後 10 日內
(C) 12 月 25 日預訂出發日之 7 日前
(D)開始招攬日至預訂出發日間，過一半日數內

45.確定所組團體能成行後，旅行社應履行一定義務，其怠於履行時，旅客得拒絕參加旅遊並解除契約，依國外旅遊定型化契約書範本之規定，前揭因怠於履行而構成解除契約事由之義務，不包括下列何者？
(A)於舉行出國說明會時，將旅客機票、旅館等必要事項向旅客報告
(B)以書面行程表確認護照、簽證等必要事項
(C)立即代旅客訂妥機位、旅館
(D)將旅遊地風俗民情或其他旅遊應注意事項儘量提供旅客參考

46.未達最低出團約定人數 10 人，而旅行業於出發前 1 日通知旅客解除契約時，依國外旅遊定型化契約書範本之規定，下列敘述何者正確？
(A)旅行社應負損害賠償責任
(B)旅行業應依約定出團
(C)旅客得請求全部旅遊費用 2 倍之違約金
(D)旅客得請求全部旅遊費用扣除簽證等規費後 2 倍之違約金

47.旅行社舉辦國外旅遊,因承辦人員疏忽未辦理旅行團旅行業責任保
　　險,未料旅遊途中發生車禍,有一名團員不幸過世,依國外旅遊定型
　　化契約書範本之規定旅行社對該團員家屬應如何賠償?
　　(A)應理賠新臺幣 200 萬元
　　(B)應理賠新臺幣 400 萬元
　　(C)應理賠新臺幣 600 萬元
　　(D)依旅客家屬與旅行社協商結果賠償

48.下列何者於民法條文中雖未明文例示規定,但仍屬旅遊服務有關之服務?
　　(A)提供導遊服務　　　　　　　　(B)提供領隊服務
　　(C)提供交通服務　　　　　　　　(D)提供膳宿服務

49.旅遊開始後,旅客違反協力義務,經旅行社依國外旅遊定型化契約書
　　範本之規定終止契約者,旅客得為何種請求?
　　(A)請求旅行社將其送回原出發地
　　(B)請求旅行社於扣除已完成遊程所需費用後,返還其他全部旅遊費用
　　(C)請求旅行社負擔返回原出發地所需費用
　　(D)請求繼續其他與協力義務無關行程

50.旅客參加旅行社 5 月 5 日出發之出國旅行團,已繳團費新臺幣 18,000
　　元,5 月 3 日晚間 8 時接獲旅行社通知,因機位未訂妥取消出團,願
　　賠償其損失,如包含退還之團費,依國外旅遊定型化契約書範本之規
　　定,旅行社應支付旅客新臺幣多少元?
　　(A) 21,600 元　　　(B) 23,400 元　　　(C) 27,000 元　　　(D) 36,000 元

51.依國外旅遊定型化契約書範本之規定,下列有關旅遊費用之敘述何者
　　錯誤?
　　(A)簽訂契約時旅客應繳付訂金
　　(B)所有款項應於出發前 3 日或說明會時繳清
　　(C)旅遊費用包含旅行平安保險費用
　　(D)因可歸責旅客之事由,怠於給付旅遊費用者,旅行社得逕行解除契
　　　　約,並沒收其已繳之訂金,如有其他損害並得請求賠償

52.王姓夫妻參加旅行社日本旅行團，該團約定於某日上午 6 時於桃園國際機場集合，搭乘早上 8 時 30 分班機，惟當日因該夫妻睡過頭未依約到達機場，領隊於 7 時 30 分團體登機前以電話聯繫催促，王姓夫妻因判斷未能及時趕到搭乘該航班而放棄旅遊，此時除視同旅客解除契約外，旅行社並得向王姓夫妻為下列何項主張？
(A)賠償旅遊費用 30%　　　　　　　　(B)賠償旅遊費用 50%
(C)扣除簽證費後退還半數之旅遊費用 (D)賠償旅遊費用 100%

53.甲旅行社於日本九州旅遊契約中所記載之觀光點，包括豪斯登堡、耶馬溪、熊本城、御船山樂園、阿蘇火山、登山纜車、杖立溫泉等，附記「配合天候等狀況纜車可能停駛，實際觀光點一切以當地旅遊業者提供內容為準；若逢九州賞櫻、賞楓旺季或日本連續假日時，百選溫泉飯店肥前屋預約滿房，則更改為入住阿蘇山麓的溫泉飯店；因天候狀況無法前往，改走阿蘇火山博物館或阿蘇猿劇場」，依國外旅遊定型化契約書範本之規定，下列敘述何者正確？
(A)附記「實際觀光點一切以當地旅遊業者提供內容為準」之記載無效
(B)附記「配合天候等狀況纜車可能停駛」之記載無效
(C)有關杖立溫泉，附記「若逢九州賞櫻、賞楓旺季或日本連續假日時，百選溫泉飯店肥前屋預約滿房，則更改為入住阿蘇山麓的溫泉飯店」之記載無效
(D)有關阿蘇火山纜車，附記「因天候狀況無法前往，改走阿蘇火山博物館或阿蘇猿劇場」之記載無效

54.甲旅客為中華民國國民，乙為企業總部設於英國之旅遊公司，並依我國公司法投資設立丙旅行業。甲於桃園與丙簽約參加丙所舉辦之英倫三島旅遊團，甲認為丙所提供住宿等旅遊服務，與契約中宣稱頂級旅遊品質及價格不符，於回程 1 年後向丙請求損害賠償時，發現契約中並未約定請求權之消滅時效。依國外旅遊定型化契約書範本之規定，有關損害賠償請求權之消滅時效，下列何者正確？
(A)適用我國民法規定
(B)適用英國普通法規定
(C)比較我國與英國相關規定，就何者最有利於消費者而適用之

(D)適用我國涉外民事法律適用法規定，選擇應適用之法律

55. 國外旅遊定型化契約之立契約書人是指下列那一項？
(A)旅行社業務員與旅客本人　　　(B)國外旅行社與旅客本人
(C)領隊與旅客本人　　　　　　　(D)旅行社與旅客本人

56. 李先生參加團體旅遊，旅行社於契約中言明無論參團人數多寡，保證出團，惟出團前一天，李先生接獲旅行社來電：因本團參加人數未達15人，致領隊無法享有航空公司免費名額，故須向每位旅客增收新臺幣 2,000 元，以支付領隊費用，下列敘述何者正確？
(A)派遣領隊隨團服務屬強制規定，旅客支付該項費用，實屬必要
(B)派遣領隊所需費用屬旅行社營運成本，不得向旅客收取
(C)旅行社經旅客同意可免派遣領隊隨團服務，故無須支付該項費用
(D)增加的費用應由旅客及旅行社各負擔 50%

57. 依護照條例施行細則第 38 條之規定，在國外遺失護照，向我駐外館處申請補發時，須檢具當地警察機關遺失報案證明文件。但當地警察機關尚未發給或不發給，或有下列何種情形，得以遺失護照說明書代替？
(A)申請人具役男身分
(B)申請人具接近役齡男子身分
(C)遺失之護照已逾效期
(D)遺失之護照有僑居身分之加簽

58. 非法扣留他人護照，足以生損害於公眾或他人者，應受何種處罰？
(A)處 3 年以下有期徒刑或拘役或科或併科新臺幣 10 萬元以下罰金
(B)處 3 年以下有期徒刑或拘役或科或併科新臺幣 30 萬元以下罰金
(C)處 5 年以下有期徒刑或拘役或科或併科新臺幣 10 萬元以下罰金
(D)處 5 年以下有期徒刑或拘役或科或併科新臺幣 50 萬元以下罰金

59. 香港居民依護照條例施行細則第 19 條之規定申領之普通護照，其護照末頁應加蓋何種戳記？
(A)「新」字　　　(B)「特」字　　　(C)「梅花」　　　(D)「補」字

60.中華民國普通護照之適用對象為何？
(A)具有中華民國國籍者 　　　　　(B)在美國出生者
(C)無國籍人民 　　　　　　　　　(D)所有人民

61.父親為美國人、母親為臺灣人的小美係在臺出生 6 個月大的小嬰兒，渠母親已為渠在臺的戶政事務所辦妥戶籍登記，小美初次出國欲與渠父親返美探視爺爺奶奶，小美須辦妥下列何種證件方能順利出國？
(A)美國護照 　　　　　　　　　　(B)戶籍謄本
(C)美國綠卡 　　　　　　　　　　(D)中華民國護照

62.小李前往日本出差且已經辦妥出國查驗手續，惟在前往登機門的途中接獲母親來電，指父親因病住院，欲辦理取消出國的相關手續，下列何者錯誤？
(A)將登機證交還航空公司後即可返家
(B)請內政部入出國及移民署刪除該次出國電腦紀錄
(C)請內政部入出國及移民署註銷該次出國查驗章戳
(D)由航空公司會同辦理各項退關手續

63.外籍商務人士由各國商會推薦經何機關審核通過，得經由內政部入出國及移民署指定專用查驗櫃檯快速查驗通關？
(A)外交部領事事務局
(B)行政院經濟建設委員會
(C)交通部民用航空局
(D)經濟部投資審議委員會

64.外國人來臺觀光，逾期停留 4 個月，其所受罰鍰之處罰，係新臺幣多少元？
(A) 1 萬元 　　　(B) 2 萬元 　　　(C) 3 萬元 　　　(D) 4 萬元

65.役男出境逾規定期限返國者，多久不予受理其出境之申請？
(A)當年 　　　　　　　　　　　　(B)次年
(C)當年及次年 　　　　　　　　　(D) 1 年內

66. 原有戶籍國民具僑民身分之役齡男子，依法辦理徵兵處理，其屆滿 1 年之計算，下列敘述何者錯誤？
(A)計算期間為年滿 18 歲之翌年 1 月 1 日起至屆滿 36 歲之年 12 月 31 日止
(B)連續居住滿 1 年
(C)中華民國 73 年次以前出生之役齡男子，以居住逾 4 個月達 3 次者為準
(D)中華民國 74 年次以後出生之役齡男子，以每年累積居住逾 183 日為準

67. 持何種證件入境之外籍旅客，不適用小額退稅之規定，且於國際機場或國際港口出境，始得向出境海關申請退還購買特定貨物之營業稅？
(A)一般護照　　　　　　　　　　(B)旅遊護照
(C)臨時停留許可證　　　　　　　(D)外交護照

68. 入境旅客攜帶無記名之旅行支票、其他支票、本票、匯票等總面額逾等值美幣多少元起，應填報中華民國海關申報單向海關申報，並經紅線檯查驗通關？
(A) 1 萬元　　　　(B) 2 萬元　　　　(C) 3 萬元　　　　(D) 6 萬元

69. 入境之外籍旅客攜帶自用應稅物品，入境後准予登記驗放者，應在入境後 6 個月內復運出口，逾限未復運出境者，會受到何種處分？
(A)繳納罰款　　　(B)限期復運出口　　(C)補繳進口稅費　　(D)貨物沒入

70. 旅客攜帶准予免稅以外自用及家用行李物品（管制品及菸酒除外），其總值在完稅價格新臺幣多少元以下者仍予免稅？
(A) 2 萬元　　　　(B) 3 萬元　　　　(C) 4 萬元　　　　(D) 5 萬元

71. 依據行政院農業委員會民國 101 年 11 月 16 日公告，菲律賓為下列何種動物傳染病非疫區？
(A)口蹄疫　　　　　　　　　　　(B)狂犬病
(C)牛海綿狀腦病　　　　　　　　(D)高病性家禽流行性感冒

72.檢舉走私進口動植物及其產品依緝獲物價值比率核發檢舉人獎金,價值在新臺幣 3 萬元以下者,依下列何比率核發?
(A) 40%　　　　(B) 30%　　　　(C) 20%　　　　(D) 10%

73.下列那一國人士來臺為 90 天免簽證適用國家?
(A)澳大利亞　　　(B)馬來西亞　　　(C)新加坡　　　(D)以色列

74.我國國民赴泰國觀光辦理落地簽證,下列敘述何者錯誤?
(A)護照尚餘有效期限要在 6 個月以上
(B)出示已確認之自抵泰日起算 15 日內之離境機票
(C)填寫入出境表及簽證表
(D)以美元繳納簽證費

75.外國人持未加註限制之停留簽證入境,倘須延長在臺停留期限,應向何機關申請延期?
(A)外交部領事事務局　　　　　(B)內政部入出國及移民署
(C)行政院各區服務中心　　　　(D)持照人之駐臺機構

76.旅客王小姐某日上午於機場搭乘國際航班出境,攜帶總面額為等值 3 萬美元之有價證券,未依規定向海關申報,應受下述何種處置?
(A)須向海關補辦申報始得攜帶出境
(B)所攜帶全部有價證券將遭沒入
(C)被科以相當於 3 萬美元有價證券價額之罰鍰
(D)被科以相當於 2 萬美元有價證券價額之罰鍰

77.下列何者不是正確的禽流感相關預防方法?
(A)生吃雞蛋加強免疫力
(B)不要購買或飼養來源不明或走私的禽鳥
(C)非必要或無防護下,至禽流感流行地區旅遊,避免到生禽宰殺處所、養禽場及活禽市場
(D)若不慎接觸禽鳥及其排泄物,以肥皂澈底清潔雙手

78.出境旅客在航程中，因需要而攜帶之液態嬰兒牛奶及藥品，應如何處理？
(A)不可隨身攜帶
(B)不可置手提行李
(C)不可置託運行李
(D)需向安檢人員申請同意後，可攜帶上機

79.旅客攜帶人民幣現鈔出境之限額為何？
(A) 1 萬元　　　　(B) 2 萬元　　　　(C) 4 萬元　　　　(D) 6 萬元

80.下列有關旅行支票之敘述，何者正確？
(A)旅行支票應注意在有效期限屆滿前使用
(B)旅行支票與購買旅行支票之合約，宜放在一起保管，避免遺失
(C)購買旅行支票時，應立即在每張支票之簽名處（Signature of Holder）欄位上簽名
(D)使用旅行支票購物時，無須在收受人面前於支票上副署

102 年外語領隊人員　領隊實務㈡試題解答：

1. C	2. C	3. C	4. A	5. D
6. C	7. C	8. B	9. D	10. B
11. D	12. D	13. B	14. D	15. A
16. B	17. A	18. B	19. A 或 D	20. D
21. B	22. B	23. C	24. B	25. D
26. B	27. C	28. B	29. D	30. B
31. D	32. B	33. C	34. D	35. C
36. C	37. D	38. C	39. B	40. A 或 C 或 AC
41. C	42. B	43. C	44. C	45. D
46. A	47. C	48. B	49. A	50. B
51. C	52. D	53. A	54. A	55. D
56. B	57. C	58. C	59. B	60. A
61. D	62. A	63. D	64. A	65. C
66. D	67. C	68. A	69. C	70. A
71.一律給分	72. B	73. D	74. D	75. B
76. C	77. A	78. D	79. B	80. C

（本試題解答，以考選部最近公佈為準確。http://wwwc.moex.gov.tw）

【102 華語領隊人員　觀光資源概要試題】

■ 單一選擇題（每題 1.25 分，共 80 題，考試時間為 1 小時）。

1. 臺灣民主國成立時間很短，但其歷史意義值得探討。就整個發展過程和內容來看，臺灣民主國成立的主要緣由應該是：
 (A)唐景崧等人本來就有獨立的意圖
 (B)臺灣人欲趁此機會脫離清朝統治
 (C)受英美俄等國的鼓動而誤判情勢
 (D)不想受日本統治而行的權宜之計

2. 臺灣基督長老教會首先創辦的神學院在：
 (A)淡水　　　　　(B)大稻埕　　　　　(C)臺南　　　　　(D)艋舺

3. 清領時期，臺灣各地郊行主要輸出的農產品，以下列何者為大宗？
 (A)茶、糖　　　　(B)茶、樟腦　　　　(C)糖、樟腦　　　　(D)米、糖

4. 「玉山崇高蓋扶桑，我們意氣揚，通身熱烈愛鄉土，豈怕強權旺；誰阻擋誰阻擋，齊起倡自治，同聲直標榜。百般義務咱都盡，自治權利應當享。」這首歌最可能創作於那一個年代？
 (A)西元 1900 年代　　　　　　(B)西元 1920 年代
 (C)西元 1950 年代　　　　　　(D)西元 1970 年代

5. 日治時期臺灣出現過許多運動，學者認為某項運動具有兩個特質：一是該運動喚起臺人的政治、社會意識，近代民主政治觀念，獲得廣為傳布；二是該運動揭櫫自治主義，並肯定臺灣的特殊性，有助於臺人拒斥同化主義政策，亦為政治運動奠定以臺灣為本位的立場。根據上述論述，此運動應是：
 (A)六三法撤廢　　　　　　(B)臺灣議會設置請願
 (C)文化啟蒙　　　　　　　(D)無產階級革命

6. 承上題，該運動的領導者是誰？
 (A)林獻堂　　　　(B)蔣渭水　　　　(C)簡吉　　　　(D)謝雪紅

7. 西元 1980 年代那一個政黨的成立，象徵臺灣的政治運動由黨外時代進入到政黨政治時代？
 (A)臺灣團結聯盟　　　　　　　(B)親民黨
 (C)新黨　　　　　　　　　　　(D)民主進步黨

8. 下列那一位文學家和鄉土文學無關？
 (A)黃春明　　　　(B)王禎和　　　　(C)陳映真　　　　(D)白先勇

9. 在臺灣經濟發展的歷程中，自出口擴張時期起開始的臺美日三角貿易，是怎樣的結構？
 (A)日本從臺灣進口農產品，再向美國出口農產加工品
 (B)臺灣從日本進口物料及設備，再向美國出口工業成品
 (C)日本從臺灣進口工業成品，再向美國出口工業加工品
 (D)臺灣從日本進口工業成品，再向美國出口農業產品

10. 臺灣原住民族中以那一族人口最多？
 (A)布農族　　　　(B)泰雅族　　　　(C)阿美族　　　　(D)排灣族

11. 臺灣漢人稱呼原住民居住的村落為：
 (A)界　　　　(B)莊　　　　(C)厝　　　　(D)社

12. 下列那一族群不屬於平埔族？
 (A)泰雅族　　　　(B)噶瑪蘭族　　　　(C)凱達格蘭族　　　　(D)西拉雅族

13. 建造於 12 世紀的吳哥窟，其建築深受下列那一文化的影響？
 (A)越南　　　　(B)泰國　　　　(C)中國　　　　(D)印度

14. 在印尼中爪哇地區有一座著名的佛教佛塔遺跡－婆羅浮屠寺（Borobudur），興建於 9 世紀的那一個王朝？
 (A)賽倫德拉（Sailendras）　　　　　(B)馬塔蘭（Mataram）
 (C)新柯沙里（Singhasari）　　　　　(D)室利佛室（Srivijaya）

15.伊斯蘭教曾經大舉傳入東南亞各地，以下那一地區主要信仰伊斯蘭教？
(A)柬埔寨西部　　　　　　　　　(B)菲律賓南部
(C)寮國北部　　　　　　　　　　(D)新加坡東部

16.奉祀日本皇室所尊崇的「天照大神」神宮，日後成為日本地位最高的神社是：
(A)平安神宮　　　　　　　　　　(B)東照宮
(C)伊勢神宮　　　　　　　　　　(D)北野天滿宮

17.西元 2005 年，緬甸將首都從仰光搬遷到新地點，並命名為：
(A)曼德勒（Mandalay）　　　　　(B)浦甘（Bagan, Pagan）
(C)佩古（Pegu）　　　　　　　　(D)奈比多（Naypyidaw）

18. 15 世紀時，麻六甲王朝興起，並成為以下那一門宗教傳播至東南亞各地的中心？
(A)印度教　　　(B)伊斯蘭教　　　(C)佛教　　　　　(D)基督教

19.江戶時代德川家光正式下令鎖國，唯獨開啟一港口，准許清國和荷蘭的船隻前往進行貿易活動。此港口是：
(A)長崎　　　　(B)神戶　　　　(C)江戶灣　　　　(D)函館

20.西元 1428 年，領導越南人驅逐中國明朝的統治，建立大越王國的人是：
(A)吳權　　　　(B)陳國峻　　　　(C)黎利　　　　(D)李公蘊

21.在文獻記載中，緬馬歷史上出現的第一個族群為何？
(A)猛族（Mons）　　　　　　　　(B)克欽族（Kachins）
(C)緬族（Burmans）　　　　　　　(D)驃族（Pyus）

22.蒙古人在 13 世紀入侵東南亞，間接促成今東南亞那一個國家的崛起？
(A)越南　　　　(B)緬甸　　　　(C)汶萊　　　　(D)泰國

23. 西元 1963 年成立的馬來西亞聯邦，由馬來亞、沙撈越、沙巴和今日何國所組成？
(A)泰國　　　　　(B)新加坡　　　　(C)菲律賓　　　　(D)印尼

24. 西元 1900 年，荷蘭殖民政府為開創更好的經商機會，在印尼實施：
(A)強迫種植政策（Kultuurstelsel Policy or Force Cultivation Policy）
(B)不干涉政策（Non-interference Policy）
(C)重商政策（Mercantilist Policy）
(D)倫理政策（Ethical Policy）

25. 某傳單稱：「願同胞萬眾一心爭回青島及保全山東土地，願同胞決志不買日貨及不用日幣與不裝日船，願同胞永遠抵制日貨，莫忘 5 月 9 日及今時之恥辱。」試問「今時之恥辱」指的是那段時期的史實？
(A)六四天安門事件時期　　　　(B)九一八事變時期
(C)五四運動時期　　　　　　　(D)義和團運動時期

26. 傳統中國社會中，用於祭祖、商議宗族事務、解決糾紛的場域為何？
(A)祠堂　　　　　(B)食堂　　　　　(C)澡堂　　　　　(D)善堂

27. 下列何者不屬於中國清代皇帝的墓葬建築群？
(A)盛京三陵　　　　　　　　(B)河北省遵化縣的東陵
(C)河北省易縣城西的西陵　　(D)北京十三陵

28. 元末毀於戰火，明太祖洪武年間重修的北京全真教大道觀為何？
(A)指南宮　　　　　(B)重陽宮　　　　(C)真武宮　　　　(D)白雲觀

29. 位於中國大陸湖南省長沙市，與「白鹿洞書院」、「應天書院」、「嵩陽書院」並稱為北宋四大書院的是那一所書院？
(A)嶽麓書院　　　(B)麗澤書院　　　(C)石鼓書院　　　(D)東林書院

30. 陝西西安張家坡出土大量西周時期車馬坑，足以說明當時是以何種戰爭型態為主？
(A)車戰　　　　　(B)步戰　　　　　(C)水戰　　　　　(D)騎步混合

31. 19 世紀後半葉，清廷綜覈辦理對外交涉和自強運動相關業務的機構是：
(A)理藩院　　　　　　　　　　　(B)總理各國事務衙門
(C)外務部　　　　　　　　　　　(D)資政院

32. 唐朝詩人劉禹錫的懷古詩云：「朱雀橋邊野草花，烏衣巷口夕陽斜。舊時王謝堂前燕，飛入尋常百姓家。」這首詩主要寄予感懷的是那些活躍於 4 世紀的社會群體？
(A)留居北方的漢人世族　　　　　(B)改胡姓為漢姓的胡人世族
(C)隨晉室南渡的前中原世家大族　(D)世居江南的土著望族

33. 秦始皇時流行一句「亡秦者胡」，秦始皇聽到這句話後，為了預防起見，遂興建長城。話裡的「胡」是指：
(A)女真　　　　(B)大食　　　　(C)蚩尤　　　　(D)匈奴

34. 戰國時代齊國的首都臨淄城曾被時人描寫成是一個「車轂擊，人肩摩，舉袂成帷，揮汗成雨」的都市。這句話是在描繪臨淄城的什麼現象？
(A)臨淄城酷熱，人人汗流浹背
(B)臨淄城勞工眾多，大家靠做苦工為生
(C)臨淄城道路狹小，行路不易
(D)工商發達，大量人口集中於臨淄城

35. 漢代的西域，指的是今天那些地理位置？
(A)天山南北路及蔥嶺以西之地
(B)大興安嶺以東及長白山以西之地
(C)甘肅省的東部及南部
(D)青藏高原一帶

36. 毛澤東在中國大陸與世界共產黨裡的獨特地位，主要在於以農民為共產革命的主體，並依此發展出下列何種國共鬥爭策略？
(A)中學為體、西學為用　　　　　(B)農村包圍城市
(C)兩萬五千里長征　　　　　　　(D)人民公社

37.風稜石、燭台石等特殊的地形景觀，位於那一個國家風景區？
(A)阿里山國家風景區
(B)日月潭國家風景區
(C)東部海岸國家風景區
(D)北海岸及觀音山國家風景區

38.臺灣三大宗教民俗盛會包括①大甲媽祖進香　②臺南鹽水蜂炮　③東港王船祭，舉辦時間依序為：
(A)②①③
(B)③②①
(C)③①②
(D)②③①

39.基隆港是興建在谷灣地形上，與下列那一個港口相似？
(A)臺北港
(B)臺中港
(C)蘇澳港
(D)花蓮港

40.目前臺灣基督教最大組織是源於加拿大及蘇格蘭。其中北部的啟蒙者馬偕博士於西元 1871 年在今日何處藉由行醫來傳教？
(A)新竹
(B)桃園
(C)新店
(D)淡水

41.清朝乾隆皇帝為獎賞平定「林爽文事件」有功人員而御賜之九座御龜碑，在下列何處古蹟內？
(A)億載金城
(B)赤嵌樓
(C)紅毛城
(D)安平古堡

42.忠孝橋是臺北市連結新北市三重區的重要橋樑，其所跨越的河流是：
(A)新店溪
(B)淡水河
(C)景美溪
(D)基隆河

43.下列有關臺灣颱風的敘述，何者正確？
(A)低壓中心、順時旋轉
(B)低壓中心、逆時旋轉
(C)高壓中心、順時旋轉
(D)高壓中心、逆時旋轉

44.臺灣五、六月的雨水來源，最主要來自何種降雨類型？
(A)氣旋雨
(B)地形雨
(C)對流雨
(D)颱風雨

45.帶遊客到野柳，可以見到的海岸地形以那些為主？
(A)潟湖與沙丘
(B)海灘與潟湖
(C)單面山與蕈狀岩
(D)斷崖與珊瑚礁

46.墾丁國家公園內的那一處保護區曾被選定為「梅花鹿」的復育區？
　(A)龍坑生態保護區　　　　　　　(B)南仁山生態保護區
　(C)社頂高位珊瑚礁生態保護區　　(D)龍磐公園

47.北京有三千年的建城歷史，何者最能反映「市井文化的古蹟景觀」？
　(A)故宮　　　　　(B)天安門　　　　　(C)中關村　　　　　(D)十剎海

48.下列何者不是長江三峽的觀光景點？
　(A)白鶴梁　　　　　(B)白帝城　　　　　(C)屈原祠　　　　　(D)黃鶴樓

49.開封至黃河口的河段易發生「淩汛」的原因為何？
　(A)黃河上段河道比下段河道先融冰，流路受阻而漫溢成災
　(B)黃河下段河道比上段河道先融冰，流路受阻而漫溢成災
　(C)夏季暴雨而河川水位暴漲
　(D)流域水庫洩洪使河川水位暴漲

50.下列地區人口密度最低者為何？
　(A)新疆維吾爾自治區　　　　　　(B)蒙古自治區
　(C)西藏自治區　　　　　　　　　(D)青海省

51.造成中國大陸黃土高原「降水量少」的最主要原因為何？
　(A)黃土高原所處緯度帶為下沉氣流所在
　(B)太行山阻擋季風水氣進入黃土高原
　(C)日照太強，黃土高原地表水分不易保存
　(D)黃土高原位處季風的下風側

52.「此地區山多田少，陸上交通不便。海岸線綿長曲折，天然港灣眾
　多、島嶼星羅棋布。許多沿海居民自古以海為田，有的捕魚曬鹽，有
　的發展貿易，或遷移海外；內陸居民則種茶、蔗及水果等經濟作物，
　供應沿海貿易所需。」是指下列何處？
　(A)山東丘陵　　　　　　　　　　(B)遼東丘陵
　(C)長江中下游平原　　　　　　　(D)東南及嶺南丘陵

53.中國大陸長江下游 5、6 月間的「黃梅季節家家雨」，稱為「梅雨」。其形成原因為何？
(A)水氣遇到山地阻隔，沿坡上升、凝結、成雲致雨
(B)日照強烈、蒸發旺盛，空氣受熱膨脹上升，至高空冷卻，凝結成雨
(C)冷暖性質不同的氣團相遇，勢力相當，形成滯留鋒，因以致雨
(D)因為梅子成熟，造成水氣成雲致雨

54.在北京遊覽時，可以看見的傳統建築特色包括下列那三項？①胡同
②棋盤式街道　③四合院　④碉樓
(A)①②③　　　　(B)②③④　　　　(C)①③④　　　　(D)①②④

55.何種氣候類型最不可能出現在中國大陸區域內？
(A)溫帶沙漠　　　(B)溫帶季風　　　(C)熱帶沙漠　　　(D)熱帶季風

56.上海市的那一座港口，是中國大陸第一座建在外海島嶼上的離岸式貨櫃港？
(A)蘆潮港　　　　(B)寶山港　　　　(C)洋山港　　　　(D)寧波港

57.西元 1992 年 UNESCO 登錄為世界襲產，西元 2004 年又登錄為世界地質公園的武陵源風景名勝區，該名勝區以其中的那一國家森林公園著稱？
(A)雁盪山　　　　(B)張家界　　　　(C)嶗山　　　　　(D)黃山

58.黃河河水流域中，那一個地理區的面積土壤侵蝕量最多？
(A)隴西高原　　　(B)青藏高原　　　(C)晉陝甘高原　　(D)山東高原

59.中國大陸最深的火口湖為何？
(A)鏡泊湖　　　　(B)滇池　　　　　(C)天山天池　　　(D)長白山天池

60.有關中國大陸南方地區 4 個都市的地理位置及重要性的敘述，何者正確？
(A)梧州：位於桂江和潯江匯流處，是廣東省貨物出入的門戶
(B)廈門：位於九龍江口，福建第二大港，最大城市
(C)桂林：位於鬱江流域、廣西壯族自治區行政中心
(D)福州：閩江流域貨物集散地，重要「茶市」及「木市」

61.農業灌溉引用高山雪水，建立綠洲農業，最可能出現於那個地形區？
　　(A)青藏高原　　　　(B)嶺南丘陵　　　　(C)河西走廊　　　　(D)雲貴高原

62.中國大陸京廣高速鐵路沒有經過下列那一都市？
　　(A)石家莊　　　　　(B)鄭州　　　　　　(C)徐州　　　　　　(D)武漢

63.下列那個地形區位於中國大陸最西側？
　　(A)四川盆地　　　　(B)塔里木盆地　　　(C)雲貴高原　　　　(D)黃土高原

64.那一個觀光據點不是位於巴黎境內？
　　(A)羅浮宮　　　　　(B)聖母院　　　　　(C)新天鵝堡　　　　(D)凱旋門

65.不列顛哥倫比亞（British Columbia）雖然地處高緯，卻氣候溫和利於
　　人居，原因是：
　　(A)極地東風的影響　　　　　　　　(B)焚風的影響
　　(C)阿拉斯加洋流的影響　　　　　　(D)加利福尼亞洋流的影響

66.日本與臺灣兩者的自然環境特徵相似，但下列敘述何者錯誤？
　　(A)山地廣　　　　　(B)河流長　　　　　(C)地震多　　　　　(D)颱風多

67.造成印度社會動盪不安之主要因素為何？
　　(A)經濟發展之差異　　　　　　　　(B)種族、宗教之差異
　　(C)城鄉發展之差異　　　　　　　　(D)社會階級之差異

68.日本本州中地勢較平坦，人口最稠密，工商與交通發達的地區位於何
　　處？
　　(A)北岸　　　　　　(B)南岸　　　　　　(C)西岸　　　　　　(D)東岸

69.西亞是三大宗教的發源地，此三大宗教不包括：
　　(A)猶太教　　　　　(B)基督教　　　　　(C)佛教　　　　　　(D)伊斯蘭教

70.日本四大島中，那個島的面積最大？
　　(A)北海道　　　　　(B)本州　　　　　　(C)四國　　　　　　(D)九州

71. 南非東南部終年溫暖有雨，為暖溫帶濕潤氣候，造成此現象主要受那兩個因素影響？
(A)寒流與東風
(B)暖流與西風
(C)寒流與信風
(D)暖流與信風

72. 尼羅河各地的農業高度集約，下列何者為其主要的經濟作物？
(A)玉米
(B)棉花
(C)甘蔗
(D)咖啡

73. 臺灣山林中吊橋上常設有告示牌，提醒遊客同時容納的人數或重量限制，此類限制係屬：
(A)生態承載量
(B)設施承載量
(C)社會承載量
(D)實質承載量

74. 某領隊帶團前往中國大陸地區最佳旅遊城市之一的成都旅遊時，對成都的介紹下列何者錯誤？
(A)五代後蜀皇帝（西元 933-965 年），在城牆上遍植芙蓉，故有「芙蓉城」之稱（簡稱蓉城）
(B)川菜為中國主要菜系之一，以酸甜為主要特色
(C)自秦蜀太守李冰主持興修都江堰水利工程後，成都地區從此「水旱從人，不知饑饉」，被譽為天府之國
(D)成都是戲劇之鄉，其中以「變臉」、「噴火」獨樹一幟

75. 中國大陸河南省的少林寺於西元 2010 年被聯合國教科文組織列為世界文化遺產，原因為何？
(A)少林七十二藝練法之高超武術
(B)擁有最多的住持師父
(C)中國大陸現存最大的古塔林
(D)位於中國大陸五嶽的中嶽嵩山

76. 為維護遊客安全，提供緊急醫療服務，下列那一處國家風景區管理處所屬之遊客中心首先設置急診醫療站？
(A)福隆遊客中心
(B)白沙灣遊客中心
(C)墾丁遊客中心
(D)伊達邵遊客中心

77. 某領隊帶團前往中國大陸地區最佳旅遊城市之一的杭州旅遊時,介紹當地名產,下列何者錯誤?
(A)雞血石　　　　　(B)絲綢　　　　　(C)普洱茶　　　　　(D)杭菊

78. 遊客於海岸從事遊憩活動時常對海岸生態造成負面的衝擊,下列何種負面衝擊與海岸遊客之遊憩行為無直接關聯?
(A)海平面上升
(B)該海岸海水的水質變差
(C)造成海岸生物類型改變
(D)海岸生物族群或種群數目減少

79. 臺灣目前已設立國家公園,其陸域面積約占臺澎金馬陸域面積比率為何?
(A) 0～5%　　　　(B) 6～10%　　　　(C) 11～15%　　　　(D) 16～20%

80. 有關雪霸國家公園人文與生態的敘述,何者錯誤?
(A)園區以雪山山脈的生態景觀為主軸,區內最高峰雪山及大霸尖山最為著名
(B)泰雅族文化特色包括編織、口簧琴
(C)賽夏族人以神秘色彩的矮靈祭著稱
(D)櫻花鉤吻鮭是冰河時期的孑遺生物,悠游於七家灣溪,夏天是牠的繁殖期

102 華語領隊人員　觀光資源概要試題解答：

1. D	2. C	3. D	4. B	5. B
6. A或B或AB	7. D	8. D	9. B	10. C
11. D	12. A	13. D	14. A	15. B
16. C	17. D	18. B	19. A	20. C
21. D	22. D	23. B	24. D	25. C
26. A	27. D	28. D	29. A	30. A
31. B	32. C	33. D	34. D	35. A
36. B	37. D	38. A	39. C	40. D
41. B	42. B	43. B	44. A	45. C
46. C	47. D	48. D	49. A	50. C
51. B	52. D	53. C	54. A	55. C
56. C	57. B	58. C	59. D	60. D
61. C	62. C	63. B	64. C	65. C
66. B	67. B	68. D	69. C	70. B
71. D	72. B	73. B	74. B	75. C
76. D	77. C	78. A	79. B	80. D

（本試題解答，以考選部最近公佈為準確。http://wwwc.moex.gov.tw）

【102 外語領隊人員　觀光資源概要試題】

■ **單一選擇題**（每題 1.25 分，共 80 題，考試時間為 1 小時）。

1. 清領時代後期，臺灣北部基督教的傳播，以何人為核心而開展？
 (A)英國的馬雅各（James L. Maxwell）
 (B)英國的巴克禮（Thomas Barclay）
 (C)英國的宋忠堅（Duncan Ferguson）
 (D)加拿大的馬偕（George L. Mackay）

2. 布袋戲大師李天祿的回憶錄中提到：「當時的布袋戲就是將尪仔穿上
 日本服，講日本話，配樂則用唱片放西樂，尪仔拿著武士刀在臺上砍
 來砍去。…我們臺灣的地方戲完全被禁演。有時候大家還是偷演，看
 到警察來檢查才趕快換上日本服的尪仔，改成軍歌的配樂。」請問這
 段文字描述的事情，最可能發生在下列那個時期？
 (A)西元 1910 年　　　　　　　　(B)西元 1920 年
 (C)西元 1930 年　　　　　　　　(D)西元 1940 年

3. 臺灣官方推動土地改革，以實物土地債券及四大公營事業股票強制收
 買地主耕地，四大公營股票指的是：
 (A)台糖、台泥、台玻、台紙
 (B)台糖、台玻、工礦、農林
 (C)台泥、台紙、工礦、農林
 (D)台塑、台泥、工礦、農林

4. 臺灣中部的原住民因勞役、婦女、經濟等各種問題長期累積，終於在
 西元 1930 年 10 月利用學校運動會時起事，史稱：
 (A)霧社事件　　　　(B)噍吧哖事件　　　(C)土庫事件　　　(D)北埔事件

5. 西元 1993 年以後，橫跨歐洲與亞洲的國家為何？
 (A)蒙古　　　　　(B)俄羅斯　　　　(C)愛沙泥亞　　　　(D)波蘭

6. 17 世紀歐洲的「科學革命」促成近代科學的興起，改變人們的思考方式與世界觀，而這些進展其實始於 16 世紀哥白尼（Nicolaus Corpernicus）所引發的天文學革命。哥白尼在其著作「天體運行論」中，提出何種理論打破歐洲中世紀以來的宇宙觀？
 (A)地球中心說　　　　　　　　　(B)太陽中心說
 (C)宇宙靜態說　　　　　　　　　(D)太陽繞日說

7. 英國浪漫派詩人拜倫熱愛自由，於西元 1823 年號召一支義勇軍，前往那一國支援作戰？
 (A)希臘　　　　　(B)土耳其　　　　(C)奧地利　　　　(D)義大利

8. 米開朗基羅在西斯汀教堂的大作「創世紀」，目前留在：
 (A)佛羅倫斯　　　(B)羅馬　　　　　(C)米蘭　　　　　(D)威尼斯

9. 那一個歐洲國家於 15 世紀率先航行至非洲南端好望角（Cape of Hope）？
 (A)西班牙　　　　(B)葡萄牙　　　　(C)英國　　　　　(D)荷蘭

10. 古埃及的金字塔主要盛行於那一個時代？
 (A)舊王國時代　　　　　　　　　(B)中王國時代
 (C)第二中衰期　　　　　　　　　(D)新王國時代

11. 拜占庭帝國對於法律的整理有重要貢獻，下列那一部法典屬於此類成就？
 (A)查士丁尼法典　　　　　　　　(B)漢摩拉比法典
 (C)十二表法　　　　　　　　　　(D)大憲章

12. 下列何者是近代歐洲史上重大的「宗教戰爭」？
 (A)英國、西班牙戰爭　　　　　　(B)克里米亞戰爭
 (C)三十年戰爭　　　　　　　　　(D)義大利王位繼承戰爭

13.中古歐洲曾被羅馬教宗加冕為「羅馬人的皇帝」之法蘭克國王是那一位？
(A)顎圖一世（Otto I）
(B)查理曼（Charlemagne）
(C)查士丁尼（Justinian）
(D)君士坦丁（Constantine）

14.西元 1992 年那一個組織的成員正式簽署馬斯垂克（Maastricht）條約？
(A)美洲國家組織
(B)東南亞國協
(C)非洲團結組織
(D)歐洲共同體

15.冷戰時代曾有一位美國政治人物在柏林圍牆前發表題為「我是柏林人」的演講，強調自由與民主的珍貴，並表達對共產體制之不齒。這一位美國政治人物是：
(A)馬歇爾（George C. Marshall）
(B)尼克森（Richard Nixon）
(C)甘迺迪（John F. Kennedy）
(D)艾森豪（Dwight Eisenhower）

16.19 世紀時，那一位探險家深入非洲報導當地景物，導致歐洲國家在非洲的競逐？
(A)斯坦因（Marc Aurel Stein）
(B)史蒂芬斯（John Stephens）
(C)庫克（James Cook）
(D)李文斯頓（David Livingstone）

17.主張君主應當如狐狸以識別陷阱，又是一頭獅子以鎮豺狼之「君王論」的作者是誰？
(A)馬基維利
(B)亞里斯多德
(C)柏拉圖
(D)麥第奇

18.希臘邁諾亞（Minoan）文明主要起源於下列那一個島嶼？
(A)西西里島
(B)賽普勒斯島
(C)克里特島
(D)馬爾他島

19.帶領美國度過經濟大恐慌與第二次世界大戰的是那一位美國總統？
(A)羅斯福　　　　　(B)尼克森　　　　　(C)杜魯門　　　　　(D)艾森豪

20.航海路線的開通促使大西洋兩岸的物產得以交流，下列何者為美洲傳往歐洲的重要物產？
(A)小麥　　　　　　(B)馬匹　　　　　　(C)馬鈴薯　　　　　(D)豬隻

21.西元 1960 年消解古巴飛彈危機的美國總統是：
(A)羅斯福　　　　　(B)甘迺迪　　　　　(C)雷根　　　　　　(D)尼克森

22.美國南北戰爭期間，美國總統林肯（Abraham Lincoln）曾經發表重申美國的「自由」與「平等」理想的演講，此一重要歷史文獻指的是：
(A)解放宣言（Emancipation Proclamation）
(B)蓋茲堡演說（Gettysburg Address）
(C)獨立宣言（Declaration of Independence）
(D)人權與公民權宣言（Declaration of the Rights of Man and Citizen）

23.美洲某印地安文明其君王被視為太陽神的後代，又建國於高聳的安地斯山地，在山區修築水壩與水槽以灌溉梯田，因此有「雲端裡的帝國」稱號，這一文明是：
(A)阿茲提克文明　　　　　　　　(B)印加文明
(C)馬雅文明　　　　　　　　　　(D)奧爾梅克文明

24.在美國擴張領土的過程中，如何取得阿拉斯加？
(A)向俄國購買　　　　　　　　　(B)與英國作戰取得
(C)與法國作戰取得　　　　　　　(D)與阿拉斯加原住民締約取得

25.西元 1960 年代美國黑人民權運動領袖金恩（Martin Luther King）曾發表一篇「我有一個夢（I Have a Dream）」的演說，其演說地點位於那一個建築物之前？
(A)越戰紀念碑　　　　　　　　　(B)國會大廈
(C)白宮　　　　　　　　　　　　(D)林肯紀念堂

26.以《常識論》（Common Sense）一書聲援北美殖民地人民，起而反抗英國暴政的作者是：

(A)盧梭（Jean-Jacques Rousseau）

(B)康德（Immanuel Kant）

(C)潘恩（Thomas Paine）

(D)孟德斯鳩（Charles Montesquieu）

27.西元 1819 年，新加坡成為英國人的殖民地，以下那一位是主要的開埠功臣？

(A)布洛克（James Block）

(B)萊佛士（Sir Thomas Stamford Bingley Raffles）

(C)萊特（Francis Light）

(D)庫恩（Jan Pieterszoon Coen）

28.16 世紀初，巴貝爾（Babur）以阿富汗為根據地，逐步入侵印度，西元 1526 年他在印度北部建立一個王國，開啟伊斯蘭穆斯林統治印度的時代，這個王朝稱為：

(A)蒙兀兒（Mughal）王朝

(B)阿拔斯（Abbasid）王朝

(C)孔雀（Maurya）王朝

(D)法提馬（Fatimid）王朝

29.根據古蘭經，伊斯蘭教徒必須每日朝麥加（Mecca）祈禱 5 次，並盡可能一生至麥加朝聖 1 次，此乃因為該地有一座建築物是穆罕默德祈禱和靜思之處，此一建築物所指為何？

(A)阿里清真寺　　　(B)智慧堂　　　　(C)卡巴天房　　　(D)哭牆

30.20 世紀初，澳大利亞聯邦政府通過移民限制法案，規定凡入境者必須通過歐洲語言考試，實際上等於禁止所有非歐洲移民者入境，這一政策又稱之為：

(A)種族隔離政策　　　　　　　(B)一個澳洲政策

(C)種族淨化政策　　　　　　　(D)白澳政策

31. 南太平洋的薩摩亞群島（Samoa Islands），何時開始與西方接觸？
 (A) 17 世紀　　　　(B) 18 世紀　　　　(C) 19 世紀　　　　(D) 20 世紀

32. 西元 1769 年，一位英國船長航抵今之紐西蘭，宣稱英國王室對此島擁有主權，這名船長名叫：
 (A)庫克（James Cook）　　　　　　　(B)塔斯曼（Abel Tasman）
 (C)哈伯森（William Hobson）　　　　(D)休斯頓（James Hudson）

33. 清代圓明園造景蒐集天下名勝，兼及西方巴洛克式庭院，所藏藝術珍寶琳瑯滿目，卻在 19 世紀那一場戰爭中遭到焚毀？
 (A)鴉片戰爭　　　(B)英法聯軍　　　(C)甲午戰爭　　　(D)八國聯軍

34. 明神宗萬曆 10 年，耶穌會教士利瑪竇受羅馬教廷之命抵達中國，其傳教策略為：
 (A)穿儒服，與士大夫階級交往，以便成功打入中國士大夫階層
 (B)成立醫院，以醫療技術進入中國社會
 (C)深耕中國農村社會，宣講福音
 (D)定時提供中國農村民眾麵粉、奶粉，減少農村嬰兒死亡率

35. 所謂的「東亞文化圈」在隋唐時期所涵蓋的國家包括朝鮮、日本，以及那一個國家？
 (A)吐蕃　　　　(B)西夏　　　　(C)越南　　　　(D)泰國

36. 珍寶島是中國大陸烏蘇里江上的一座島嶼。下列那個選項和這座島嶼的歷史最有直接關聯？
 (A)西元 1931 年，中共在此地自建政權，成立中華蘇維埃共和國
 (B)西元 1964 年，中華人民共和國在此地試爆原子彈，擠入國際核武強權行列
 (C)西元 1969 年，中華人民共和國和蘇聯因疆界問題爭執不下，在此地爆發武力衝突
 (D)西元 1992 年，鄧小平巡視此地，要求共產黨幹部建立務實心態，擴大開放經濟

37.下列何者不是一神教？
(A)基督教　　　　(B)伊斯蘭教　　　　(C)猶太教　　　　(D)道教

38.已開發國家的都市擴張歷程是由都市→都會區→都會帶。整個過程的最主要動力是：
(A)人口成長　　　(B)經濟成長　　　　(C)跨國企業發展　(D)交通革新

39.下列有關國家風景區舉辦的活動何者錯誤？
(A)雲嘉南濱海風景區-鯤鯓王平安鹽祭
(B)西拉雅國家風景區-紫蝶幽谷賞蝶活動
(C)馬祖國家風景區-賞鷗生態季
(D)東北角暨宜蘭海岸國家風景區-福隆沙雕季

40.臺中盆地的形成，與下列何種作用關係最密切？
(A)侵蝕作用　　　(B)斷層作用　　　　(C)褶曲作用　　　(D)崩壞作用

41.過去 80 年未見蹤影的「桃紅蝴蝶蘭」，西元 2011 年再度發現其蹤跡，其原生地為何處？
(A)綠島　　　　　(B)澎湖　　　　　　(C)蘭嶼　　　　　(D)金門

42.在我國的國家風景區中最適合泛舟的河流是那一條？
(A)花蓮溪　　　　(B)秀姑巒溪　　　　(C)卑南溪　　　　(D)大甲溪

43.下列中國大陸的區域中，何者為季風氣候區？
(A)北疆盆地　　　(B)蒙古高原　　　　(C)青藏高原　　　(D)嶺南丘陵

44.中國大陸那一個城市以生產載重汽車和轎車聞名，號稱最大的汽車城？
(A)武漢　　　　　(B)上海　　　　　　(C)大連　　　　　(D)長春

45.中國大陸珠江三角洲工業區的興起，最主要是憑藉那一項工業區位的優勢來發展輕工業？
(A)勞工　　　　　(B)資金　　　　　　(C)原料　　　　　(D)市場

46.中國大陸目前擁有國家一級博物館數量最多的省（市）是何者？
 (A)陝西省　　　　　(B)四川省　　　　　(C)北京市　　　　　(D)上海市

47.下列何者為中國大陸西北地區回族的主要信仰？
 (A)佛教　　　　　　(B)伊斯蘭教　　　　(C)天主教　　　　　(D)基督教

48.北京天安門廣場，位於紫禁城那一側的入口？
 (A)東側　　　　　　(B)西側　　　　　　(C)南側　　　　　　(D)北側

49.下列何地區因山多平原少、人口眾多、糧食不足，加上沿海港灣眾
 多，故成為中國移民海外人口最多的地區？
 (A)南部地區　　　　(B)中部地區　　　　(C)北部地區　　　　(D)東北地區

50.地中海地區居民多將房屋粉刷成白色，其主要目的為何？
 (A)習俗　　　　　　(B)保持室內清涼　　(C)石材　　　　　　(D)政府政策

51.密西西比河由北而南穿越地勢低平的大平原，沿途主要是那一種類型
 的湖泊？
 (A)潟湖　　　　　　(B)槽湖　　　　　　(C)牛軛湖　　　　　(D)斷層湖

52.墨西哥灣流為全球水溫最高之暖流，流勢強大。促使墨西哥灣流強勁
 的最主要原因為：
 (A)有大河流注入
 (B)南、北赤道流合併
 (C)流經加勒比海和墨西哥灣等暖海
 (D)盛行西風吹送

53.加拿大緯度高，氣候酷寒，荒地甚多。為克服其農耕上的困難，曾經
 特別採取過下列那一項方法，獲致輝煌成就？
 (A)大規模實行灌溉農業　　　　　(B)利用乾耕取代輪作
 (C)加強培養早熟品種　　　　　　(D)鼓勵人民從事休閒農業

54.日本冬雨區的分布，主要和那一因素有關？
 (A)東南季風　　　　(B)西北季風　　　　(C)黑潮　　　　　　(D)親潮

55. 日本冬季時，何處降水仍豐？
 (A)日本海沿岸 (B)九州沿岸
 (C)太平洋沿岸 (D)北海道沿岸

56. 南北韓分隔50餘年後，北韓首次向南韓人開放的第一個旅遊景區為：
 (A)開城 (B)平壤 (C)金剛山 (D)雪嶽山

57. 日本三大祭典中位於大阪的是：
 (A)祇園祭 (B)神田祭 (C)天神祭 (D)時代祭

58. 土壤鹽鹼化是印度半島上重要的環境問題。下列那一河段的土壤鹽鹼
 化最為嚴重？
 (A)恆河上游 (B)印度河中游
 (C)布拉馬普得拉河中游 (D)恆河下游

59. 世界五大宗教均發源於西、南亞，其中那一個宗教在其發源地目前信
 徒極少，居民多改信其他宗教？
 (A)佛教 (B)印度教 (C)猶太教 (D)伊斯蘭教

60. 下列亞洲何處居民以興建「坎井」的方式來取水？
 (A)南亞 (B)東亞 (C)西亞 (D)東南亞

61. 西亞的地中海沿岸地區放牧業較為發達，主要的牲畜為：
 (A)牛 (B)羊 (C)馬 (D)駱駝

62. 印度大平原上重要城市之興起，與下列何者之關係最為密切？
 (A)工業 (B)農業 (C)礦產 (D)交通

63. 下列那個都市河渠縱橫，水運發達，有「東方威尼斯」之稱？
 (A)仰光 (B)曼谷 (C)金邊 (D)河內

64. 伊拉克北邊的庫德族人，採用何種方式牧羊？
 (A)放牧 (B)山牧季移 (C)游牧 (D)欄牧

65.西亞地屬乾燥與半乾燥氣候，下列何處降雨量最少？
(A)裏海沿岸
(B)黑海沿岸
(C)地中海沿岸
(D)阿拉伯半島南端

66.利用位於控制紅海出亞丁灣進入印度洋的地理位置，搶劫通行船舶的東非海盜是那一個國家的人民？
(A)衣索匹亞
(B)厄利垂亞
(C)尚比亞
(D)索馬利亞

67.中非七國，大致位於赤道上，故有赤道非洲之稱。其中以那一個國家面積最大？
(A)中非共和國
(B)肯亞
(C)剛果民主共和國
(D)加彭

68.澳洲中部的艾爾斯岩，被認為是世界上最大的單一岩石塊，是當地原住民的聖地。當地原住民的族名為何？
(A)東加（Tonga）
(B)阿南古（Anangu）
(C)大溪地（Tahiti）
(D)薩摩亞（Samoa）

69.下列那一個島嶼，西起非洲東岸的馬達加斯加島，東至太平洋東緣智利外海之間？
(A)馬紹爾島
(B)帛琉島
(C)復活節島
(D)大溪地島

70.澳洲的大堡礁面臨太平洋那一個緣海？
(A)塔斯曼海
(B)帝汶海
(C)阿拉夫拉海
(D)珊瑚海

71.下列環太平洋西側的國家當中，有南回歸線橫貫的是：
(A)印尼
(B)菲律賓
(C)紐西蘭
(D)澳大利亞

72.位於埃及尼羅河三角洲出口西岸，濱臨地中海的大海港是：
(A)開羅
(B)亞力山卓
(C)的黎波里
(D)突尼斯

73. 根據森林遊樂區設置管理辦法之規定,下列何者不是森林遊樂區設置考量的因子?
(A)面積不少於 50 公頃
(B)特殊之森林、地理、地質、氣象等景觀
(C)富教育意義之重要學術、歷史、生態價值之森林環境
(D)具足夠的住宿及餐飲服務設施

74. 某領隊帶團前往荷蘭旅行,他對下列有關荷蘭的描述何者正確?①庫肯霍夫公園(Keukenhof)是世界最大的球莖花園 ②庫肯霍夫在荷蘭文的原義是:「廚房花園」,也就是「keuken(廚房)」與「hof(花園)」兩個字合起來的意思 ③阿斯米爾鮮花拍賣市場(Flower Auction Aalsmeer),是世界上最大的鮮花交易市場,占全世界鮮花交易量的 80%最大,其次是玫瑰,再次之則是菊花 ④荷蘭的花卉產品中,以鬱金香的交易量最大,其次是玫瑰,再次之是菊花
(A)①③④　　　　(B)①②③　　　　(C)①②④　　　　(D)②③④

75. 下列世界三大宗教的飲食文化何者正確?
(A)伊斯蘭教禁食以嘴獵食的四肢動物
(B)佛教的飲食概念強調不吃豬肉
(C)基督教可吃活物的血
(D)佛教可吃蔥類等五辛

76. 某人擔任領隊帶團前往夏威夷旅行,下列有關夏威夷的描述何者正確?①西元 1778 年,詹姆斯·庫克船長登陸苦艾島,經三明治伯爵命名為「三明治群島」,西元 1959 年成為美國第 50 州紀,蔗糖和鳳梨的種植帶動夏威夷經濟,其中拉奈島(Lanai)被稱為「鳳梨島」而聞名 ② 20 世紀,蔗糖和鳳梨的種植帶動夏威夷經濟,其中拉奈島(Lanai)被稱為「鳳梨島」而聞名 ③是衝浪與呼拉舞的發源地 ④到珍珠港可以參觀二次大戰被日本空襲炸沉的密蘇里戰艦紀念館與紀念麥克阿瑟將軍接受日本無條件投降的珍珠港亞利桑那號紀念館
(A)①②③　　　　(B)①②④　　　　(C)②③④　　　　(D)①③④

77.下列那一處國家風景區座落在海拔約 1,000 公尺之處，具有溪谷地形景觀，擁有心湖、向山、圓潭 3 個美麗瀑布？
(A)日月潭國家風景區
(B)阿里山國家風景區
(C)茂林國家風景區
(D)北海岸及觀音山國家風景區

78.臺灣是下列那一個國際保育組織的會員？
(A)國際自然保育聯盟保護區委員會之東亞地區分會（IUCN/WCPA/EA）
(B)世界自然基金會（WWF）
(C)世界旅遊組織（WTO）
(D)聯合國教科文組織（UNESCO）

79.有關東沙環礁國家公園的敘述，何者錯誤？
(A)東沙環礁位在南海北方，由造礁珊瑚歷經千萬年建造形成，擁有豐富多樣的海洋生物
(B)東沙島是環礁裡唯一出露海面的陸域，行政區域劃分由屏東縣政府代管
(C)環礁的珊瑚群聚屬於典型的熱帶海域珊瑚
(D)東沙島上也有少數留鳥及冬候鳥，主要以鷸科、鷺科及鷗科為主

80.某領隊帶團前往法國旅行，他對下列有關法國的描述何者正確？①「法國美食」入選人類非物質遺產名錄，主要是因為法國料理美味好吃　②居住地不屬於歐盟國家的旅客，同一天在同一家商店內的購物達到一定金額，得享有退稅　③聖蜜雪兒區（Saint-Michel）沿塞納河兩岸佈滿了舊書攤，是巴黎的另一大特色　④西元 1989 年法國大革命 200 周年紀念巴黎十大工程之一的羅浮宮擴建工程，是由美籍華人建築師貝聿銘設計的玻璃金字塔羅浮宮入口處
(A)①③④
(B)①②③
(C)①②④
(D)②③④

102 外語領隊人員　觀光資源概要試題解答：

1. D	2. D	3. C	4. A	5. B
6. B	7. A	8. 一律給分	9. B	10. A
11. A	12. A 或 C 或 AC	13. B	14. D	15. C
16. D	17. A	18. C	19. A	20. C
21. B	22. B	23. B	24. A	25. D
26. C	27. B	28. A	29. C	30. D
31. B	32. A	33. B 或 D 或 BD	34. A	35. C
36. C	37. D	38. D	39. B	40. B
41. C	42. B	43. D	44. D	45. A
46. C	47. B	48. C	49. A	50. B
51. C	52. B	53. C	54. B	55. A
56. C	57. C	58. B	59. A	60. C
61. B	62. D	63. B	64. B	65. A
66. D	67. C	68. B	69.除未答者不給分外，其餘均給分	
70. D	71. D	72. B	73. D	74. B
75. A	76. A	77. B	78. A	79. B
80. D				

（本試題解答，以考選部最近公佈為準確。http://wwwc.moex.gov.tw）

101

華語領隊、外語領隊考試試題

【101 華語領隊人員、外語領隊人員　領隊實務(一)試題】

■ **單一選擇題**（每題 1.25 分，共 80 題，考試時間為 1 小時）。

1. 行程中，購物可以令團員滿足。領隊在處理購物原則，下列何者適宜？
 (A)提早完成行程，安排團員購物
 (B)儘量配合當地導遊，於行程中購物
 (C)購物點要適量，不影響既定行程及用餐時間
 (D)任意調整行程，以方便停靠購物點

2. 領隊執行帶團任務時，下列何種解說技巧最為適用？
 (A)不論氣氛如何，都不可以講軼事與笑話
 (B)碰到專業術語，不可以用白話的方式講出來
 (C)不論團員的年齡及教育背景程度，解說內容與方法都要完全一致
 (D)在進入解說之景點之前，不先細說，應先給團員有整體的概念

3. 解說的成效不是來自於說教，亦非來自於演講，更不是透過教導，而是來自於：
 (A)激發（Provocation）
 (B)學習（Learning）
 (C)模仿（Imitating）
 (D)教育（Education）

4. 有關「客製化的遊程」（Tailor-made Tours），下列敘述何者不正確？
 (A)比「現成的遊程」（Ready-made Tours）彈性高，可任意更動
 (B)參加「客製化的遊程」同團旅客需求之同質性較高
 (C)安排「客製化的遊程」的旅行社需要之專業性較高
 (D)以平價為主，旅行社已事先安排

5. 遊程規劃首重安全，我國之國外旅遊警示分級表是由下列那個機關發布？
 (A)交通部觀光局 (B)外交部領事事務局
 (C)交通部民用航空局 (D)行政院衛生署疾病管制局

6. 下列何者為構成海外團體旅遊成本結構中最大的風險？
 (A)行李遺失風險 (B)簽證申辦風險
 (C)國外購物風險 (D)外匯匯率風險

7. 下列有關旅遊專業術語的敘述，何者不正確？
 (A) ED Card 是指海關單
 (B)Reconfirm 是指領隊導遊與各供應商再確認時間、人數與內容的作業
 (C) STPC 是指航空公司在轉機點提供旅客的免費住宿
 (D) Optional tour 是指額外自費遊程

8. 下列那一項保險為旅遊定型化契約的強制險？
 (A)旅行平安保險 (B)契約責任險
 (C)航空公司飛安險 (D)團體取消險

9. 根據我國國外旅遊警示分級表，下列敘述何者正確？
 (A)黃色警示，表示不宜前往
 (B)橙色警示，表示高度小心，避免非必要之旅行
 (C)灰色警示，表示須特別注意旅遊安全並檢討應否前往
 (D)藍色警示，表示提醒注意

10. 領隊在機場的帶團作業，下列敘述何者最正確？
 (A)只要拿到登機證，飛機一定會等客人，所以不用提前到登機門
 (B)雖然航空公司要求 2 個小時前到機場辦理登機手續，但實際上 40 分鐘前到即可
 (C)在辦理登機手續前，提醒旅客將剪刀與小刀務必放在託運大行李中
 (D)為了妥善保管護照以免客人遺失，將全團所有護照在登機前全部收齊集中保管

11. 領隊人員在國外各大城市中，操作徒步導覽時，下列何者為最重要的考量因素？
 (A)隨時清點人數 　　　　　　　　(B)留意上廁所之方便
 (C)購買好吃的東西 　　　　　　　(D)注意交通安全

12. 旅客經歷服務失誤所產生的補救成本屬於：
 (A)機會成本 　　　(B)轉換成本 　　　(C)內部成本 　　　(D)外部成本

13. 透過口語說服潛在或現有的消費者購買，是屬於：
 (A)人員推銷 　　　(B)銷售推廣 　　　(C)公共關係 　　　(D)廣告贊助

14. 服務落差是針對服務的不滿意而言，指的是期待和認知結果之間的差距，下列有關服務落差的敘述，何者錯誤？
 (A)消費者期待與另一消費者期待之認知差距
 (B)服務品質內容與提供之服務的差距
 (C)提供之服務與傳送之服務訊息的差距
 (D)消費者期待和所獲得服務品質之認知的差距

15. 旅行社建立自己的企業識別系統（Corporate Identity System, CIS）是屬於：
 (A)廣告 　　　　(B)促銷 　　　　(C)公共關係 　　　(D)直效行銷

16. 典型的產品生命週期呈 S 型，業者在何階段會面臨最多的同業競爭？
 (A)成熟期 　　　(B)衰退期 　　　(C)導入期 　　　(D)成長期

17. 舉辦正式宴會，下列相關敘述何者正確？
 (A)菜餚之選定應注意賓客之宗教忌諱，例如回教不食用牛肉
 (B)宜同時準備客單與菜單
 (C)陪客身分應高於主賓
 (D)英文請帖左下角之註記 R.S.V.P 為法文，意為請準時赴宴

18. 西式餐桌擺設，每個人的水杯均應置於何處？
 (A)餐盤的右前方 　　　　　　　　(B)餐盤的左前方
 (C)餐盤的正前方 　　　　　　　　(D)餐桌的正中央

19.不管國內外，**Buffet** 為現代人常用的一種飲食方式，下列相關敘述何者錯誤？
(A)進餐不講究座位安排，進食亦不拘先後次序
(B)取用食物時勿插隊
(C)吃多少取多少，切忌堆積盤中
(D)喜歡的食物可冷熱生熟一起裝盤食用

20.用餐中若需取鹽、胡椒等調味品，下列敘述何者最為正確？
(A)委請人傳遞　　　　　　　　　(B)大聲呼喚
(C)起立並跨身拿取　　　　　　　(D)起立並走動拿取

21.關於西式餐桌禮儀，下列敘述何者正確？
(A)飯後提供之咖啡宜用咖啡湯匙舀起來喝
(B)整個麵包塗好奶油，可直接入口食之
(C)進餐的速度宜與男女主人同步
(D)試酒是必要的禮儀，通常是女主人的責任

22.就食禮儀，如需吐出果核，應該如何做最恰當？
(A)直接吐在盤子上　　　　　　　(B)吐在口布上
(C)吐在桌子上　　　　　　　　　(D)手握拳自口中吐出

23.下列何項是男士在教堂中的禮節？
(A)戴黑色禮帽　　　　　　　　　(B)戴法式扁帽
(C)戴棒球帽　　　　　　　　　　(D)脫帽以示尊重

24.晚輩對長輩不適合行什麼禮？
(A)鞠躬禮　　　　(B)頷首禮　　　　(C)握手禮　　　　(D)跪拜禮

25.陪同兩位貴賓搭乘有司機駕駛的小轎車時，接待者應坐在那一個座位？
(A)駕駛座旁邊　　　(B)後座中間座　　　(C)後座右側　　　(D)後座左側

26.在擁擠電梯中走出順序應如何？
(A)禮讓尊長 　　　　　　　　　　(B)靠近門口者優先
(C)遵守女士優先準則 　　　　　　(D)禮讓客人

27.走路要遵守道路規則，行進間當兩位男士與一位女士同行時，三人排列位置應如何？
(A)女士走在中間
(B)女士走在最右邊
(C)女士走在最左邊
(D)讓女士走在最後面，另兩位男士走在前面

28.關於名片遞送，下列敘述何者合乎禮儀？①女士先遞給男士 ②職位較低及來訪者先遞 ③接收者應即時細看名片內容 ④正面文字朝向對方
(A)①②③ 　　　　(B)②③④ 　　　　(C)①③④ 　　　　(D)①②④

29.旅客 SHELLY CHEN 為 16 歲之未婚女性，其機票上的姓名格式，下列何者正確？
(A) CHEN/SHELLY MS 　　　　　(B) CHEN/SHELLY MRS
(C) CHEN/SHELLY MISS 　　　　 (D) I/CHEN/SHELLY MISS

30.中華航空公司加入下列那一個航空公司合作聯盟？
(A) Star Alliance 　　　　　　　　(B) Sky Team
(C) One World 　　　　　　　　　(D) Qualiflyer Group

31.下列何項不代表機位 OK 的訂位狀態（Booking Status）？
(A) KK 　　　　(B) RR 　　　　(C) HK 　　　　(D) RQ

32.假設旅客旅遊行程中，所有航段的總哩程 TPM=3,000 哩，而 MPM=3,300 哩，則 EMS 為：
(A) M 　　　　(B) 5M 　　　　(C) 10M 　　　　(D) 15M

33.填發機票時,旅客姓名欄加註「SP」,請問「SP」代表何意?
(A)指 12 歲以下的小孩,搭乘飛機時,沒有人陪伴
(B)指沒有護衛陪伴的被遞解出境者
(C)指乘客由於身體某方面之不便,需要協助
(D)指身材過胖的旅客,需額外加座位

34.旅客機票之購買與開立,均不在出發地完成,此種方式稱為:
(A) SOTO (B) SITO (C) SOTI (D) SITI

35.旅客帶著一歲八個月大的嬰兒搭機,由我國高雄到美國舊金山,請問下列有關嬰兒票之規定,何者正確?
(A)不託運行李,則免費 (B)兩歲以下完全免費
(C)如果不占位置,則免費 (D)付全票 10%的飛機票價

36.就臺灣桃園國際機場而言,下列何者為 Off-Line 之航空公司?
(A) AI (B) JL (C) MH (D) SQ

37.下列旅客屬性之代號,何者得向航空公司申請 Bassinet 的特殊服務?
(A) INF (B) CHD (C) CBBG (D) EXST

38.旅客從臺北搭機前往美國洛杉磯,接著自行開車沿途旅遊抵達舊金山,最後再由舊金山搭機返回臺北,則此行程種類為:
(A) OW (B) RT (C) CT (D) OJ

39.下列機票種類,何項使用效期最長?
(A) Y (B) YEE30 (C) YEE3M (D) YEE6M

40.下列機票種類,何者持票人年齡最大?
(A) Y/IN90 (B) Y/CD75 (C) Y/CH50 (D) Y/SD25

41.對傷患施行心肺復甦術(CPR)急救,胸外按壓不可壓於劍突處,以免導致那一器官破裂?
(A)肝臟 (B)脾臟 (C)心臟 (D)腎臟

42. 旅行團出發後，因可歸責於旅行社之事由，使旅客因簽證、機票或其他問題，致旅客遭當地政府逮捕、羈押或留置時，旅行社應賠償旅客以每日多少新臺幣之違約金？
(A) 2 萬元 　　　　(B) 4 萬元 　　　　(C) 6 萬元 　　　　(D) 10 萬元

43. 針對意識仍清楚的中暑傷患進行急救時，宜將傷患置於何種姿勢？
(A)平躺，頭肩部墊高 　　　　　　(B)側臥，頭肩部與腳墊高
(C)趴躺，頭肩部墊高、屈膝 　　　　(D)半坐臥，手抬高

44. 關於前往低溫地區旅遊應注意的事項，下列敘述何者不適當？
(A)衣物攜帶除足夠保暖外，不應在大衣內穿太多的衣服，以免在室內與室外溫差太大時，引起身體調適不良
(B)為了防止在雪地上眼睛受到傷害，最好戴上墨鏡
(C)在雪地拍照如遇到按不下快門，可將相機置於身體暖和處取暖，再拿出拍照即可
(D)購買鞋子時，除了鞋子底部要有防滑效果，也應注意要買比平常更小的尺寸，使重心集中於腳掌部

45. 對於旅客身上所攜帶的現金，領隊或導遊人員應如何建議較為適當？
(A)建議旅客將部分現金寄放在領隊或導遊身上
(B)建議旅客將不需使用的現金兌換成當地貨幣
(C)建議旅客將所有現金隨身攜帶
(D)建議旅客將不需使用的現金放在旅館的保險箱

46. 旅程最後一天，臨時獲知當地有重大集會活動，可能會造成交通壅塞，帶團人員應採取何種應變方法？
(A)自行決定取消幾個較不重要的景點，以確保旅客能玩的從容與盡興
(B)提早集合時間，依照原計畫把當天行程走完，提早啟程前往機場，以免錯過班機
(C)詢問旅客意見以示尊重，以投票多數決決定，若過半數同意即取消該行程
(D)心想交通壅塞應該不會有太大影響，完全按照原定時間與行程走

47. 旅行業辦理國內外旅遊業務時，應投保履約保證保險，除最低投保金額外，甲種旅行業每增設分公司一家，應增加新臺幣多少元？
(A) 400 萬 　　　　(B) 800 萬 　　　　(C) 1200 萬 　　　　(D) 1600 萬

48. 在團體旅遊途中，若遇到歹徒襲擊行兇時，下列領隊或導遊人員的處理方式中，何者不適當？
(A)如有團員不幸受傷，應立即送醫治療
(B)應請壯碩身材團員一起幫忙與歹徒周旋，自己設法去呼救
(C)儘速將團員移到較安全之處
(D)自己應挺身而出，以保護團員的人身和財產之安全為第一要務

49. 國人旅遊時多喜歡拍照，且常有不願受約束、又不守時情況，領隊人員應如何使團員遵守時間約定為宜？
(A)團進團出，全程統一帶領，不可讓團員自由活動
(B)事先約定：遲到的人自行前往下一目的地
(C)對於慣常遲到者，偶而故意「放鴿子」懲罰以為警惕
(D)對於集合時間、地點，清楚的說明，並提醒常遲到者

50. 對於飛機起飛前的安全示範，乘客應如何配合？
(A)搭過幾次飛機，看熟之後就可不必管它
(B)自己認為需要時，多看幾次
(C)每次示範時，都要用心觀看其動作要領
(D)因出事的機率小，可以不理它

51. 下列有關遺失機票之敘述，何者正確？
(A)應向當地警察單位申報遺失，並請代為傳真至原開票之航空公司確認
(B)如全團機票遺失，應取得原開票航空公司之同意，由當地航空公司重新開票
(C)若機票由團員自行保管而遺失，則領隊不需協助處理
(D)應向當地海關申報遺失，並請代為傳真至原開票之航空公司確認

52.關於我國海關規定之貨幣限制，下列敘述何者錯誤？
(A)攜帶人民幣入出境之限額各為 2 萬元，超額攜帶者，依規定均應向
海關申報
(B)攜帶人民幣入境旅客可將超過部分，自行封存於海關，出境時准予
攜出
(C)攜帶新臺幣超過 6 萬元時，應在出入境前事先向中央銀行申請核
准，持憑查驗放行
(D)旅客攜帶黃金出入境不予限制，但不論數量多寡，均必須向海關申
報，如所攜黃金總值超過美金 2 千元者，應向內政部申請輸出入許
可證，並辦理報關驗放手續

53.超大型團體進住旅館，為求時效並確保行李送對房間，領隊應如何處
理最佳？
(A)催促行李員限時將每件行李送達正確的房間
(B)將所有的行李集中保管，由旅客親自認領
(C)幫助行李員註記每件行李的房間號碼
(D)事先說服旅客自行提取

54.旅客如遇傷病，帶團人員應如何處理較為適當？
(A)立即送醫治療
(B)立即設法派專人護送回國，剩下未完的行程應照規定退費
(C)傷病旅客單獨住院治療，帶團人員與其他團員需依照契約繼續行程
(D)請旅客自行處理，帶團人員並無介入協助之必要

55.旅途中如有團員出現怪異行徑、情緒變化極不穩定時，帶團人員的處
理方式中，何者較不恰當？
(A)回報公司聯絡其家屬查明是否曾患有精神疾病，以利後續處理
(B)盡速送醫治療控制病情
(C)聯絡家屬並協助訂位購機票送回臺灣
(D)安撫團員忍耐相處直到行程結束

56. 旅行國外，航空公司班機機位不足時，帶團人員的處理方式，下列何者錯誤？
(A) 非必要時，不可將團體旅客分批行動
(B) 若需分批行動，應安排通曉外語的團員為臨時領隊，與其保持密切聯繫
(C) 應隨時與當地代理旅行社保持聯絡
(D) 只要確定航空公司的處理方法即可，以免造成航空公司人員麻煩

57. 因旅行社過失無法成行，應即通知旅客並說明其事由。其已為通知者，則按通知到達旅客時，距出發日期時間之長短，依規定計算應賠償旅客之違約金，下列敘述何者錯誤？
(A) 通知於出發日前第三十一日以前到達者，賠償旅遊費用百分之十
(B) 通知於出發日前第二十一日至第三十日以內到達者，賠償旅遊費用百分之二十
(C) 通知於出發日前第二日至第二十日以內到達者，賠償旅遊費用百分之三十
(D) 通知於出發日前一日到達者，賠償旅遊費用百分之一百

58. 被保險人萬一在旅行期間或保險期間發生意外，需在事故發生後多久前向保險公司申請要求賠償？
(A) 1 個月內　　　(B) 2 個月內　　　(C) 3 個月內　　　(D) 6 個月內

59. 在歐洲地區旅遊，應小心財物安全，下列敘述何者錯誤？
(A) 通常亞洲觀光客，因為經常身懷巨額現金，而且證照不離身，因此很容易成為歹徒作案的對象
(B) 領隊或導遊人員應提醒團員儘可能分散行動，以免集體行動太過招搖，變成歹徒下手目標
(C) 如不幸遭搶，應該以保護身體安全為優先考慮，不要抵抗，必要時，甚至可以偽裝昏迷，或可保命
(D) 最好在身上備有貼身暗袋，分開放置護照、機票、金錢、旅行支票等，避免將隨身財物證件放在背包或皮包

60. 旅行業所投保之責任保險，其最終受益人為何？
(A)旅客
(B)旅行業老闆
(C)旅行業領隊
(D)旅行業全體員工

61. 現行法令規定，綜合旅行業投保旅行業履約保證保險，其投保最低金額為新臺幣多少元？
(A) 2000 萬
(B) 4000 萬
(C) 6000 萬
(D) 8000 萬

62. 下列有關保險的敘述何者錯誤？
(A)信用卡所附帶的保險，大部分保險期間僅限搭乘大眾交通工具期間，並無法完全包括整個旅遊行程
(B)信用卡所附帶的保險，必須以信用卡支付全額公共交通費或80%以上團費方可獲得保障，且保障對象多限於持卡人本人
(C)有投保履約責任險的旅行社已經能夠給予旅客旅遊期間全方位的保障，因此不需再投保旅遊平安保險
(D)旅遊平安保險通常包含個人賠償責任、行李延誤、行李／旅行文件遺失、因故縮短或延長旅程、旅程中發生的額外費用

63. 下列何種類型中毒者禁止進行催吐？
(A)普通藥物中毒
(B)食物中毒
(C)腐蝕性毒物中毒
(D)氣體中毒

64. 登革熱與黃熱病同樣是人體經下列那一種蚊子叮咬後感染的？
(A)埃及斑蚊
(B)中華瘧蚊
(C)三斑家蚊
(D)熱帶家蚊

65. 完整接種狂犬病疫苗，每次共需幾劑？每次免疫力可維持幾年？
(A)二劑、一年
(B)二劑、二年
(C)三劑、二年
(D)三劑、三年

66. 關於傷患創傷出血的急救原則，下列敘述何者錯誤？
(A)急救人員之雙手，澈底洗淨
(B)設法止血，防範傷患休克
(C)覆蓋傷口部位，預防感染
(D)立即清除傷口血液凝塊

67. 旅客於上船前，以下何者對防止暈船有所幫助？
 (A)多喝茶　　　　(B)喝些薑汁　　　(C)多喝酒　　　　(D)吃飽些

68. 在世界各地旅行時，關於濕度、溫度、陽光之因應措施的敘述，下列何者錯誤？
 (A)在極地旅行時太陽光強烈，西方人宜戴太陽眼鏡保護，惟東方人眼睛適應能力佳，不須配戴
 (B)美洲大陸中西部乾燥、溫度低應多補充水分
 (C)冬季前往冰雪酷寒之地旅行應注意頭部及四肢之保暖，適當的帽子、手套及鞋襪可禦寒
 (D)早晚溫差大的地方，宜採易穿脫之服裝

69. 旅遊途中，若遇有團員出現休克現象，下列處置何者最不適當？
 (A)使患者平躺，下肢抬高
 (B)包裹毛毯或衣物，但不能過熱
 (C)不論何種原因所導致的休克，應立即移動患者至陰涼處
 (D)患者若無意識不清、昏迷或頭、胸與腹部等嚴重受傷，可以提供水分

70. 輕度燒傷時，應如何急救？
 (A)在傷處用冷水沖洗　　　　　　(B)在傷處用溫水沖洗
 (C)在傷處塗抹軟膏　　　　　　　(D)在傷處塗抹乳液

71. 下列何種傳染病是經由飲食傳染？
 (A)瘧疾　　　　　　(B)傷寒　　　　　(C)狂犬病　　　　(D)日本腦炎

72. 下列何者不是預防飛沫傳染應注意事項？
 (A)有外傷立即消毒處理　　　　　(B)避免前往過度擁擠之場所
 (C)避免至販賣野生動物的場所　　(D)避免前往通風不良之場所

73.下列關於「旅遊血栓症」的敘述與預防措施，那一項不正確？
(A)又稱為「經濟艙症候群」
(B)較易因為長時間搭乘飛機而發生，所以最好穿著寬鬆衣褲
(C)適時地活動腿部肌肉，或起身走動
(D)大量喝酒，以加速血液循環

74.為預防搶劫或扒竊事件發生，領隊人員原則上應如何處理方為妥當？
(A)叮嚀團員儘量使用雙肩後背包，可有效預防扒手劃開皮包偷取財物
(B)請團員將護照或大面額現金交由領隊代為保管，個人應帶小額現金
　　出門
(C)叮嚀團員迷路時，不要慌張，除警務人員外，不要隨便找人問路，
　　以免遭搶或遭騙
(D)請團員小心主動前來攀談或問路的陌生人，對小孩則無須警戒

75.下列有關遺失護照之敘述，何者正確？
(A)護照遺失時，應就近向警察機關報案，取得報案證明
(B)若時間急迫，可持遺失者的國民身分證及領隊備妥的護照資料，請
　　求國外移民局及海關放行
(C)應聯絡遺失者家屬，請其前來國外處理
(D)領隊及導遊人員應謹慎幫旅客保管護照，避免由旅客自行保管，以
　　免遺失造成困擾

76.下列有關財物安全之敘述，何者正確？
(A)在國外應避免用信用卡消費，儘量使用現鈔及旅行支票
(B)旅行支票在兌現或支付時於適當欄位簽名，不要事先簽妥
(C)換鈔時，應向導遊領隊兌換較為安全
(D)信用卡遺失或被竊時，應向本國警察局報案並申請補發

77.護照為旅遊途中的重要身分證明文件，也常為歹徒下手的目標，下列何者不是防止護照遺失的好辦法？
(A)統一保管全團團員護照，以策安全
(B)影印全團團員護照，以備不時之需
(C)提醒旅客：若無必要，不要將護照拿出
(D)教導旅客：護照應放置於隱密處，以免有心人偷竊

78.有關簽證遺失的處理原則，下列何者錯誤？
(A)向當地警察機關報案，並取得報案文件
(B)查明遺失簽證的批准號碼、日期及地點
(C)查明遺失簽證可否在當地或其他前往的國家中申請，但應考慮時效性及前往國家的入境通關方式
(D)為求團員安全，不可將遺失簽證的團員單獨留在該地，領隊應想辦法由陸路或空路闖關通行

79.旅行業經核准籌設後，應最遲於幾個月內依法辦妥公司設立登記？
(A) 1 個月　　　　(B) 2 個月　　　　(C) 3 個月　　　　(D) 4 個月

80.成人的呼吸道堵塞異物，常發生於下列何種情況？
(A)睡覺中　　　　(B)進食中　　　　(C)心肌梗塞時　　　　(D)運動時

101 年華語、外語領隊人員 領隊實務㈠試題解答：

1. C	2. D	3. A	4. D	5. B
6. D	7. A	8. B	9. B	10. C
11. D	12. D	13. A	14. A	15. C
16. A	17. B	18. A	19. D	20. A
21. C	22. D	23. D	24. B 或 C 或 BC	25. A
26. B	27. A	28. B	29. A	30. B
31. D	32. A	33. C	34. A	35. D
36. A	37. A	38. D	39. A	40. B
41. A 或 B 或 AB	42. A	43. A	44. D	45. D
46. B	47. A	48. B	49. D	50. C
51. B	52. A 或 D 或 AD	53. C 或 D 或 CD	54. A	55. D
56. D	57. 一律給分	58. 一律給分	59. B	60. A
61. B 或 C 或 BC	62. C 或 D 或 CD	63. C	64. A	65. C
66. D	67. 一律給分	68. A	69. C 或 D 或 CD	70. A
71. B	72. A 或 C 或 AC	73. D	74. C	75. A
76. B	77. A	78. D	79. B	80. B

（本試題解答，以考選部最近公佈為準確。http://wwwc.moex.gov.tw）

【101 華語領隊人員　領隊實務(二)試題】

■ 單一選擇題（每題 1.25 分，共 80 題，考試時間為 1 小時）。

1. 依發展觀光條例之規定，觀光產業之綜合開發計畫，如何辦理？
 (A)由中央主管機關擬訂，報請行政院核定後實施
 (B)由直轄市、縣（市）主管機關視實際需要辦理
 (C)由中央主管機關視實際需要辦理
 (D)由直轄市、縣（市）主管機關擬訂，報中央主管機關核定後實施

2. 政府為加強觀光宣傳，促進觀光產業發展，對下列何者定有獎勵辦法予以獎勵？
 (A)優良文學、藝術作品　　　　　　(B)配合實施定期檢查
 (C)申請專用標識業者　　　　　　　(D)刊登廣告爭取業績

3. 依規定與外國觀光機構簽定觀光合作協定，是那一機關的職掌？
 (A)交通部　　　　(B)外交部　　　　(C)經濟部　　　　(D)行政院

4. 依規定旅行業申請停業期限屆滿後，其有正當理由，得申請展延，其展延期間以多久為限？
 (A) 3 個月　　　　(B)半年　　　　(C) 1 年　　　　(D) 2 年

5. 經受停止營業一部或全部之處分之旅行業，仍繼續營業者，發展觀光條例如何規定？
 (A)處新臺幣 1 萬元以上 5 萬元以下罰鍰並廢止其營業執照或登記證
 (B)處新臺幣 1 萬元以上 5 萬元以下罰鍰
 (C)廢止其營業執照或登記證
 (D)廢止該旅行業經理人之執業證

6. 依發展觀光條例之規定,觀光旅館業、旅館業、旅行業、觀光遊樂業之受僱人員有玷辱國家榮譽、損害國家利益、妨害善良風俗或詐騙旅客行為者,處罰鍰新臺幣多少元?
 (A) 1 萬元以上 5 萬元以下罰鍰
 (B) 3 萬元以上 15 萬元以下罰鍰
 (C) 5 萬元以上 25 萬元以下罰鍰
 (D) 10 萬元以上 50 萬元以下罰鍰

7. 依發展觀光條例規定,經營管理良好之觀光產業或服務成績優良之觀光產業從業人員,由主管機關表揚之;其表揚辦法,由那一個機關定之?
 (A)行政院人事行政總處
 (B)交通部觀光局
 (C)內政部
 (D)交通部

8. 某甲旅行社以經營組團出國觀光為業,並僱用僅具華語領隊資格之張三為領隊,下列該公司行為,何項符合旅行業管理規則?
 (A)將張三借調予乙旅行社擔任領隊帶團前往澳門觀光
 (B)允許張三為某交流協會帶團前往中國大陸觀光執行領隊業務
 (C)指派張三擔任馬來西亞 5 日遊旅行團領隊,執行領隊業務
 (D)舉辦香港 5 日遊旅行團,於抵達香港後即交由當地旅行社接待,並將領隊張三派往中國大陸接洽業務

9. 依規定旅行業舉辦團體旅遊,應投保責任保險,關於其投保最低金額及範圍,下列敘述何者最正確?①意外死亡之投保最低金額為新臺幣 300 萬元②每一旅客因意外事故所致體傷之醫療費用新臺幣 3 萬元③旅客家屬前往海外所必需支出之費用新臺幣 10 萬元④國內旅遊善後處理費用新臺幣 4 萬元
 (A)①②
 (B)②③
 (C)②④
 (D)③④

10. 下列有關旅行業營業處所及其營業規定之敘述,何者錯誤?
 (A)應設有固定之營業處所,但面積多寡無限制
 (B)同一處所內不得為二家營利事業共同使用,但符合公司法所稱關係企業者,得共同使用
 (C)旅行業於取得籌設核准後,即得懸掛市招營業
 (D)旅行業營業地址變更時,應於換照前拆除原址之全部市招

11. 有關旅行業辦理國外團體旅遊方式之規定，下列敘述何者最正確？①綜合旅行業應預先印製招攬文件，始得委託其他旅行業代理招攬業務②甲種旅行業代理綜合旅行業招攬時，應以甲種旅行業名義與旅客簽定旅遊契約③旅行業經營自行組團業務，經旅客書面同意時，得將該旅行業務轉讓其他旅行業辦理④甲種旅行業經營自行組團業務，得將其招攬文件置於乙種旅行業，委託代為銷售、招攬
 (A)①② (B)①③ (C)②④ (D)③④

12. 有關旅行業經營業務之收費規定，下列敘述何者正確？
 (A)團費過低時，得以購物佣金所得彌補團費
 (B)團費過低時，得以促銷行程以外之活動彌補團費
 (C)旅遊市場之航空票價，由國際民航運輸協會按季發表，供消費者參考
 (D)旅遊市場之食宿、交通費用，由中華民國旅行業品質保障協會按季發表，供消費者參考

13. 有關旅行業暫停營業規定，下列敘述何者正確？
 (A)暫停營業 1 個月以上者，應於停止營業之日起 10 日內，報請交通部觀光局備查
 (B)申請停業期間，最長不得超過半年，其有正當理由者，得申請展延一次，期間以半年為限
 (C)停業期間屆滿後，應於 15 日內，向交通部觀光局申報復業
 (D)於停業期屆滿前，不得向交通部觀光局申報復業

14. 依規定旅行業解散時，應於辦妥公司解散登記後幾日內，拆除市招，繳回旅行業執照等證件？
 (A) 7 日內 (B) 15 日內 (C) 30 日內 (D) 60 日內

15. 依規定領隊在何種狀況下，可變更旅程？
 (A)具有不可抗力因素時 (B)為方便安排自費行程時
 (C)少數旅客要求時 (D)為方便提供更多購物選擇時

16. 依規定旅行業組織合併後，應於何期限內向交通部觀光局申請核准？
 (A) 15 日內　　　　(B) 1 個月內　　　　(C) 45 日內　　　　(D) 2 個月內

17. 乙種旅行業與國外旅行業合作於國外經營旅行業務，依法應報何機關備查？
 (A)交通部觀光局
 (B)外交部
 (C)交通部
 (D)乙種旅行業不能在國外經營旅行業務

18. 交通部觀光局建置的臺灣觀光資訊網外語版本中，包括那些？
 (A)簡體中文、德文、法文　　　　(B)日文、法文、德文
 (C)德文、馬來文、日文　　　　　(D)德文、法文、泰文

19. 「市場開拓」計畫屬於「觀光拔尖領航方案行動計畫」中那一項行動方案？
 (A)拔尖　　　　(B)提升　　　　(C)築底　　　　(D)創新

20. 交通部觀光局負責觀光市場之調查分析及研究事項之業務屬於何單位職掌？
 (A)企劃組　　　　(B)國際組　　　　(C)業務組　　　　(D)技術組

21. 為考量行政機關組織編制較缺乏彈性，不利於國際觀光行銷之推動，在「觀光拔尖領航方案行動計畫」中提出何項計畫因應？
 (A)區域觀光旗艦計畫　　　　　　(B)國際市場開拓計畫
 (C)國際光點計畫　　　　　　　　(D)臺灣國際觀光發展中心

22. 交通部觀光局「觀光拔尖領航方案行動計畫」中，獎勵觀光產業升級優惠貸款之利息補貼，補貼利率為：
 (A)年利率 1.0%　　　　　　　　(B)年利率 1.2%
 (C)年利率 1.5%　　　　　　　　(D)年利率 2.0%

23.領隊人員停止執業時，其領隊執業證依規定須於幾日內繳回交通部觀光局？
(A) 10 日 　　　(B) 15 日 　　　(C) 20 日 　　　(D) 25 日

24.下列何者非屬發展觀光條例訂定之目的？
(A)增進國民身心健康 　　　　　(B)宏揚中華文化
(C)促進觀光教育發展 　　　　　(D)敦睦國際友誼

25.依護照條例施行細則第 39 條之規定，如無特殊情形，因遺失而申請補發之護照，其效期為多久？
(A) 1 年 　　　(B) 3 年 　　　(C) 5 年 　　　(D)原效期

26.張小姐臉部整型後，委託旅行社代申請護照，因所貼照片與所繳附國民身分證照片有相當差異，經外交部領事事務局通知，未依規定於 2 個月內補件，其所繳規費可否申請退還？
(A)不予退還 　　(B)退還三分之一 　　(C)退還二分之一 　　(D)全部退還

27.依規定一般替代役男於服役期間，因何種事由申請出境，不會被核准？
(A)參加競賽 　　(B)探親 　　　(C)探病 　　　(D)奔喪

28.對特定國家國民可以入境免簽證者，其外國護照所餘效期於入境我國時最少應有多久以上？
(A) 1 年 　　　(B) 10 個月 　　(C) 8 個月 　　(D) 6 個月

29.依規定我國之普通護照效期以多少年為限？
(A) 3 年 　　　(B) 5 年 　　　(C) 6 年 　　　(D) 10 年

30.依規定護照空白內頁不足時，得加頁使用，最多以幾次為限？
(A) 2 次 　　　(B) 3 次 　　　(C) 4 次 　　　(D) 5 次

31. 南部鄉親組團，自臺南機場包機出國前往菲律賓觀光，依規定應向何機關專案申請辦理查驗？
(A)交通部觀光局
(B)臺南市政府
(C)內政部入出國及移民署
(D)內政部警政署航空警察局

32. 依規定設有戶籍國民出國，應備何種證件查驗出國？
(A)有效護照及登機證
(B)有效護照及出國登記表
(C)入出境許可證及登機證
(D)入出境許可證及出國登記表

33. 依規定運輸業者以航空器搭載未具入國許可證件之乘客來臺，會受到何種處罰？
(A)每搭載 1 人處新臺幣 2 萬元以上 10 萬元以下罰鍰
(B)以班次計算，處新臺幣 10 萬元罰鍰
(C)不准降落
(D)停止載客 3 日

34. 某甲已 20 歲，因犯罪被判處有期徒刑，依規定在假釋保護管束期間可否出國？
(A)不禁止出國
(B)經法院法官核准者，同意出國
(C)經檢察署檢察官核准者，同意出國
(D)經內政部入出國及移民署核准者，同意出國

35. 依規定經核准緩徵之在學役男，要隨旅行團出國觀光，應向何機關申請出境核准？
(A)內政部入出國及移民署
(B)內政部役政署
(C)交通部觀光局
(D)戶籍地直轄市、縣（市）政府

36. 依規定役齡男子意圖避免徵兵處理，未經核准而出境，致未能接受徵兵處理者，處多久以下有期徒刑？
(A) 6 個月
(B) 1 年
(C) 3 年
(D) 5 年

37. 自中國大陸回臺，攜帶各種中藥成藥，依規定總數不得逾幾瓶（盒）？
(A) 6 瓶（盒）　　　　　　　　(B) 12 瓶（盒）
(C) 24 瓶（盒）　　　　　　　(D) 36 瓶（盒）

38. 依規定攜帶外幣入境不予限制，但超過等值美金多少元者，應於入境時向海關申報，未申報者，其超過部分應予沒入？
(A) 1 萬元　　　(B) 2 萬元　　　(C) 4 萬元　　　(D) 6 萬元

39. 入境旅客所攜行李物品品目、數量合於免稅規定且無其他應申報事項者，可經由何種檯通關？
(A)綠線檯　　　(B)紅線檯　　　(C)黃線檯　　　(D)橘線檯

40. 依規定入境人員攜帶動植物檢疫物，應填具申請書並檢附相關證件，向下列何機關申報檢疫？
(A)行政院衛生署疾病管制局
(B)財政部關稅總局
(C)行政院農業委員會動植物防疫檢疫局
(D)內政部入出國及移民署

41. 持外國護照在我國內做短期停留，依外國護照簽證條例施行細則第 9 條之規定，係指在我國境內每次停留不超過多久？
(A) 6 個月　　　(B) 9 個月　　　(C) 10 個月　　　(D) 1 年

42. 依規定下列何機場或港口，不適用外國人免簽證入境地點？
(A)金門尚義機場　　(B)金門水頭港　　(C)臺北松山機場　　(D)臺北港

43. 下列那一國旅客不適用免簽證方式進入我國？
(A)澳大利亞　　　(B)捷克　　　(C)北韓　　　(D)西班牙

44. 下列那一國家未與我國達成「打工度假簽證」協定？
(A)日本　　　(B)加拿大　　　(C)美國　　　(D)澳大利亞

45.依規定我國國民可以逕行結購或結售外匯之最高限額為何？
(A)每筆結購或結售金額未超過 10 萬美元之匯款
(B)每筆結購或結售金額未超過 50 萬美元之匯款
(C)每年累積結購或結售金額未超過 100 萬美元之匯款
(D)每年累積結購或結售金額未超過 500 萬美元之匯款

46.政府於民國 97 年 6 月 30 日開放金融機構辦理人民幣與新臺幣現鈔間之買賣業務，依規定其買賣對象有何限制？
(A)限本國人　　　　　　　　　(B)限大陸地區人民
(C)限本國人及大陸地區人民　　(D)無對象限制

47.依規定金融機構如欲辦理人民幣現鈔買賣業務，必須：
(A)經財政部許可
(B)經行政院大陸委員會許可
(C)經行政院金融監督管理委員會許可
(D)經中央銀行會商行政院金融監督管理委員會或行政院農業委員會同意後許可

48.查獲某中國大陸旅客入境時攜帶 5 萬元人民幣現鈔，但只申報攜帶 3 萬元人民幣現鈔，應依規定處置之方式，下列敘述何者正確？
(A)可攜帶 2 萬元人民幣現鈔入境，另 1 萬元人民幣封存於指定單位，出境時攜出，申報不實部分，沒收人民幣 2 萬元
(B)可攜帶 2 萬元人民幣現鈔入境，另 3 萬元人民幣封存於指定單位，出境時攜出
(C)可攜帶 1 萬元人民幣現鈔入境，另 2 萬元人民幣封存於指定單位，出境時攜出，申報不實部分，沒收人民幣 2 萬元
(D)可攜帶 3 萬元人民幣現鈔入境，申報不實部分，沒收人民幣 2 萬元

49.張先生參加乙旅行社舉辦國外旅遊團，行程第二天，當地爆發嚴重疫情，旅行社因此決定調整行程避開疫區，張先生無法接受。此時，張先生依法得如何行使權利？
(A)張先生得終止契約，且得請求退還因此所得節省之費用

(B)張先生得終止契約，旅行社亦不須退還因此所得節省之費用

(C)張先生不得終止契約，且須支付因變更行程所增加之費用

(D)張先生不得終止契約，但亦不須支付因變更行程所增加之費用

50. 旅行社安排旅客在特定場所購物，其所購物品有貨價與品質不相當時，旅客依法得如何處理？

(A)於返國後 1 個月內，請求旅行社協助處理

(B)於返國後 1 年內，請求旅行社協助處理

(C)於受領所購物品後 1 個月內，請求旅行社協助處理

(D)於受領所購物品後 1 年內，請求旅行社協助處理

51. 小沈報名參加乙旅行社之日本旅遊團，旅遊開始前，因故無法成行而欲由小王替代時，依民法相關規定乙旅行社應如何處理？

(A)乙旅行社不得拒絕，並須退還因變更而減少之費用

(B)乙旅行社得同意並應自行吸收因變更而增加之費用

(C)乙旅行社如同意變更，得向小王請求給付所增加之費用

(D)乙旅行社如同意變更，應向小沈請求給付所增加之費用

52. 旅行社如欲將出國旅遊旅客轉由其他旅行社承辦，依國外旅遊定型化契約書範本之規定，應該如何處理？

(A)電話告知旅客　　　　　　　　(B)以傳真通知旅客

(C)以存證信函通知旅客　　　　　(D)經旅客書面同意

53. 除另有約定外，契約中所列旅遊費用中之服務費，依國外旅遊定型化契約書範本規定應包括：

(A)導遊費

(B)領隊報酬

(C)團體行李接送人員小費

(D)旅遊期間機場與旅館間之接送費用

54. 依國外旅遊定型化契約書範本之規定，甲方（旅客）於旅遊活動開始前得通知乙方（旅行社）解除旅遊契約書，除應繳交證照費用外，若甲方於旅遊活動開始前一日通知到達乙方，則甲方應賠償乙方多少之

旅遊費用？

(A) 10%　　　　(B) 20%　　　　(C) 30%　　　　(D) 50%

55. 依國外旅遊定型化契約書範本之規定，因旅行社之過失，致旅客之旅遊活動無法成行時，下列何者正確？
(A)旅行社怠於通知旅客時，應賠償旅客旅遊費用 100%之違約金
(B)旅行社於出發日 31 天前通知旅客時，不負違約賠償責任
(C)旅行社於出發日 21 天前通知旅客時，應賠償旅客旅遊費用 30%
(D)旅行社於出發日 2 天前通知旅客時，應賠償旅客旅遊費用 50%

56. 旅行社辦理北海道 5 天團費新臺幣 3 萬元，因未訂妥回程機位，致旅客延誤 3 天回國且自付吃住費用新臺幣 1 萬元，依國外旅遊定型化契約書範本之規定，旅行社應賠償旅客新臺幣多少元？
(A) 1 萬元　　　　(B) 2 萬元　　　　(C) 2 萬 8 千元　　　　(D) 3 萬元

57. 旅行社未依契約所訂等級辦理餐宿、交通或遊覽項目時，依國外旅遊定型化契約書範本之規定，旅客得要求差額幾倍之違約金？
(A) 1 倍　　　　(B) 2 倍　　　　(C) 3 倍　　　　(D) 4 倍

58. 國外旅遊定型化契約書範本有修正必要時，依旅行業管理規則規定，係由何者定之？
(A)交通部
(B)交通部觀光局
(C)行政院消費者保護委員會
(D)旅行業商業同業公會全國聯合會

59. 旅客因自己之過失，怠於給付旅遊費用時，依國外旅遊定型化契約書範本之規定，下列何者最不正確？
(A)旅行社得逕行解除契約
(B)旅行社得沒收旅客已繳之訂金
(C)旅行社請求旅客賠償損害
(D)旅行社僅得沒收旅客已繳之訂金，不得再請求其他之損害賠償

60. 旅行團未達雙方契約中約定人數時，依國外旅遊定型化契約書範本之規定，下列何者最不正確？
(A)旅行社未於規定時間通知旅客解除契約，致旅客受損害者，應賠償旅客損害
(B)旅行社依規定時間通知旅客解除契約後，可徵得旅客同意，成立新的旅遊契約
(C)旅行社依規定時間通知旅客解除契約後，應退還旅客所繳之全額費用，不得扣除簽證等費用
(D)旅行社依規定時間通知旅客解除契約並與旅客成立新的旅遊契約後，可將應退還旅客之費用，移作新契約費用之一部或全部

61. 依據國外旅遊定型化契約書範本之規定，如未達出團人數，旅行業應於預定出發之幾日前通知旅客解除契約？
(A) 1 日　　　　(B) 3 日　　　　(C) 5 日　　　　(D) 7 日

62. 雙方簽訂旅遊契約，旅行社應提供旅客房價 5000 元之單人房，因旅行社之過失，提供房價 3000 元之單人房，依國外旅遊定型化契約書範本之規定，應如何處理？
(A)旅客僅得請求退還 2000 元之差額
(B)旅客得請求 4000 元之違約金
(C)旅客得請求退還 5000 元之住宿費用
(D)旅客得請求退還 10000 元之違約金

63. 依國外旅遊定型化契約書範本之規定，旅客因自己之過失，未能依約定之時間集合，致未能出發，則下列何者最正確？
(A)旅客不得中途加入旅遊
(B)旅客得請求旅行社退還部分旅遊費用
(C)旅客得請求旅行社退還簽證費用
(D)旅客不得請求旅行社退還簽證費用，並不得請求退還已繳交之旅遊費用

64. 旅行社同意接受國外旅行團全體團員的要求，放棄行程表原訂之體驗傳統溫泉浴場（入場費 60 元／人），改去美術館（門票 200 元／人），則依國外旅遊定型化契約書範本之規定，費用如何計算？
(A)應再向每位團員收取 200 元　　　(B)無須退還及收取任何費用
(C)應再向每位團員收取 140 元　　　(D)應退還每位團員 60 元

65. 李大同的父母一方為臺灣地區人民，一方為大陸地區人民，其父母與李大同間之法律關係，應依那個地區之規定？
(A)若父親是臺灣地區人民，則依臺灣地區之規定
(B)若父親是大陸地區人民，則依大陸地區之規定
(C)依李大同設籍地區之規定
(D)一律依臺灣地區之規定

66. 依「跨國企業內部調動之大陸地區人民申請來臺服務許可辦法」對跨國企業之規定，下列敘述何者錯誤？
(A)大陸地區人民擔任跨國企業之負責人、經理人或從事專門性、技術性服務，且任職滿 1 年，因跨國企業內部人員調動服務，得申請進入臺灣地區
(B)申請人進入臺灣地區後，不得轉任或兼任該跨國企業以外之職務，其有轉任、兼任或離職者，應於 20 日內離境
(C)申請人得於調動來臺 3 年內，為其隨同來臺停留未滿 1 年之子女，依規定申請入學
(D)申請人之配偶及未滿 18 歲子女得申請隨同來臺

67. 依規定向教育部申請備案後，於大陸地區設立之大陸地區臺商學校，係指：
(A)高級中等以下學校　　　(B)高級中等學校
(C)大學及高級中等學校　　　(D)中等以下學校及幼稚園

68. 依規定下列何者向交通部觀光局申請核准後，得辦理大陸地區人民來臺從事觀光活動業務？
(A)成立 2 年以上之乙種旅行業

(B)成立 2 年以上之綜合或甲種旅行業

(C)成立 5 年以上之乙種旅行業

(D)成立 5 年以上之綜合或甲種旅行業

69. 政府在那一年開放臺灣民眾到中國大陸探親？
(A)民國 79 年　　　(B)民國 78 年　　　(C)民國 77 年　　　(D)民國 76 年

70. 民國 97 年 5 月馬總統就任後推動兩岸制度化協商，下列何者不是目前政府推動兩岸制度化協商的原則？
(A)對等、尊嚴、互惠　　　　　　(B)先易後難
(C)以臺灣為主、對人民有利　　　(D)先政後經

71. 來臺駐點採訪的中國大陸媒體，每家媒體每次最多可派駐幾人？
(A) 3 人　　　　(B) 5 人　　　　(C) 7 人　　　　(D) 9 人

72. 請問下列何者為中國大陸地勢最低的盆地？
(A)塔里木盆地　　　　　　　　　(B)吐魯番盆地
(C)準噶爾盆地　　　　　　　　　(D)柴達木盆地

73. 民國 99 年教育部公告認可中國大陸高等學校學歷名冊，總共採認幾所大學？
(A) 35 所　　　　(B) 41 所　　　　(C) 52 所　　　　(D) 63 所

74. 某甲為臺灣地區人民，非法僱用某乙大陸地區人民，依規定強制出境所需之費用應由何方負擔？
(A)某甲某乙負連帶責任
(B)某甲
(C)某乙
(D)執行強制出境之單位自行負責

75. 依規定港澳地區居民能否在臺開設新臺幣帳戶？
(A)可以，但必須準用外國人在臺的相關規範
(B)不可以，因為現在港澳是中國大陸的領土
(C)可以，須請香港銀行代辦
(D)沒有相關規定

76.「莫高窟」位在中國大陸何處？
(A)山西大同　　　　(B)甘肅敦煌　　　　(C)甘肅天水　　　　(D)陝西太原

77.為協助處理臺港間涉及公權力事務並結合民間力量推動臺港經貿文化
交流，我政府在民國 99 年 5 月成立那一團體？
(A)臺港經濟文化合作策進會　　　　(B)港臺經濟文化合作協進會
(C)香港事務局　　　　(D)臺北經濟文化中心

78.香港澳門關係條例所稱「澳門」是指澳門半島以及下列何者？
(A)氹仔島及大嶼山島　　　　(B)氹仔島及路環島
(C)灣仔島及大嶼山島　　　　(D)灣仔島及路環島

79.香港或澳門居民有臺灣地區來源所得者，依規定該臺灣地區來源所得
應如何課稅？
(A)免納所得稅　　　　(B)依所得稅法課徵所得稅
(C)免徵營業稅　　　　(D)全部得自應納稅額扣抵

80.依規定港澳居民來臺就學畢業回港澳工作服務滿多久者，可申請在臺
灣地區居留？
(A) 1 年　　　　(B) 2 年　　　　(C) 3 年　　　　(D) 4 年

101 年華語領隊人員 領隊實務㈡試題解答：

1. A	2. A	3. A	4. C	5. C
6. A	7. D	8. A	9. B	10. C
11. B	12. D	13. C	14. B	15. A
16. A	17. D	18. B	19. B	20. A
21. D	22. C	23. A	24. C	25. B
26. A	27. B	28. D	29. D	30. A
31. C	32. A	33. A	34. C	35. A
36. D	37. D	38. A	39. A	40. C
41. A	42. D	43. C	44. C	45. D
46. D	47. D	48. A	49. A	50. C
51. C	52. D	53. B	54. D	55. A
56. C	57. B	58. B	59. D	60. C
61. D	62. B	63. D	64. C	65. C
66. B	67. A	68. D	69. D	70. D
71. B	72. B	73. B	74. B	75. A
76. B	77. A	78. B	79. B	80. B

（本試題解答，以考選部最近公佈為準確。http://wwwc.moex.gov.tw）

【101 外語領隊人員　領隊實務(二)試題】

■ **單一選擇題**（每題 1.25 分，共 80 題，考試時間為 1 小時）。

1. 依規定觀光旅館業申請籌設興建過程中，下列敘述何者錯誤？
 (A)須由主管機關核准籌設
 (B)取得建築物使用執照後申請竣工查驗
 (C)經核准籌設後 2 年內依法申請興建
 (D)由主管機關核發觀光旅館業登記證

2. 依發展觀光條例之規定，旅行業經理人兼任其他旅行業經理人或自營或為他人兼營旅行業者，其處罰之內容有那些？①處新臺幣 3 千元以上 1 萬 5 千元以下罰鍰 ②處新臺幣 5 千元以上 2 萬 5 千元以下罰鍰 ③情節重大者，並得逕行定期停止其執行業務 ④即廢止其執業證
 (A)①③　　　　　(B)①④　　　　　(C)②③　　　　　(D)②④

3. 經核准籌設之觀光遊樂業，不需辦理土地使用變更、環境影響評估、水土保持處理與維護者，依規定應於多久時間內申請建築執照，依法興建？
 (A) 3 個月　　　　　　　　　　　(B) 6 個月
 (C) 1 年　　　　　　　　　　　　(D) 1 年 6 個月

4. 依規定風景特定區按其地區特性及功能，劃分為那幾級？
 (A)國定、直轄市定及縣（市）定
 (B)國家級、省（市）級、縣（市）級
 (C)國定、省（市）定、縣（市）定
 (D)國家級、直轄市級及縣（市）級

5. 導遊人員、領隊人員違反依發展觀光條例所發布之命令者，處罰鍰以後，情節重大者，並得逕行定期停止其執行業務或廢止其執業證；經受停止執行業務處分，如仍繼續執業者，如何處理？
 (A)廢止其執業證，並限 3 年內不得再行考照
 (B)處罰新臺幣 3 萬元以上 15 萬元以下之罰鍰後，廢止其執業證
 (C)連續處罰至其停止執業
 (D)廢止其執業證

6. 依據發展觀光條例，由各目的事業主管機關在自然人文生態景觀區所設置之專業人員，稱為：
 (A)專業導覽人員　　　　　　　(B)領團人員
 (C)巡守員　　　　　　　　　　(D)資源保育員

7. 依發展觀光條例規定，觀光產業未依規定辦理責任保險時，應如何處理？
 (A)由中央主管機關立即停止該旅行業辦理旅客之出國及國內旅遊業務，並限於 2 個月內辦妥投保
 (B)旅行業違反停止辦理旅客之出國及國內旅遊業務之處分者，中央主管機關得廢止其旅行業執照
 (C)觀光旅館業應於 3 個月內辦妥投保，屆期未辦妥者，處新臺幣 3 萬元以上 15 萬元以下罰鍰
 (D)觀光遊樂業應於 1 個月內辦妥投保，屆期未辦妥者，處新臺幣 5 萬元以上 25 萬元以下罰鍰

8. 綜合旅行業依規定至少須繳納註冊費新臺幣多少元？
 (A) 5 萬元　　　(B) 3 萬 5 千元　　　(C) 2 萬 5 千元　　　(D) 1 萬元

9. 依規定有關外國旅行業在國內之經營方式，下列敘述那些正確？①在中華民國設立分公司，其業務範圍即可比照他國規定 ②得委託綜合旅行業辦理推廣等事務 ③得委託甲種旅行業辦理報價等事務 ④未在中華民國設立分公司者，不得辦理報價事務
 (A)①②　　　(B)②③　　　(C)②④　　　(D)③④

10. 依規定綜合旅行業以包辦旅遊方式，辦理國內外團體旅遊之程序為何？①預先擬定目的地、日程、食宿、運輸計畫 ②計算旅客應繳之費用 ③印製招攬文件 ④委託甲種或乙種旅行業代理招攬業務
(A)①②③④　　　(B)①③②④　　　(C)①④②③　　　(D)④①②③

11. 依規定旅行業申請註冊，應繳交那些費用？
(A)註冊費用　　　　　　　　　(B)註冊費用及公司設立登記費
(C)註冊費用及責任保險費　　　(D)註冊費用及旅行業保證金

12. 某甲種旅行社辦理旅行業務時，其所為下列行為，何者未違規？
(A)辦理港、澳 5 日遊，納入觀光賭場（Casino）之行程
(B)辦理歐洲旅遊業務採用落地申請申根簽證方式帶團出國
(C)接待日本來臺旅行團時，安排未經旅客同意之歌舞秀節目
(D)販售未記載旅客姓名之機票

13. 依規定「綜合」及「甲種」旅行業經營旅客出國觀光團體旅遊業務時，下列敘述何者錯誤？
(A)成行時每團均應派遣領隊全程隨團服務
(B)得指派外語導遊人員執行領隊業務
(C)成行前應以書面說明或舉辦說明會告知旅客相關旅遊事宜
(D)專任領隊人員執業證於離職起 10 日內繳回

14. 依規定下列那些文件是向交通部觀光局申請籌設旅行業必備者？①經理人名冊 ②公司登記證明文件 ③公司章程 ④營業處所之使用權證明文件
(A)①②　　　(B)①④　　　(C)②③　　　(D)③④

15. 依規定旅行業應將旅遊契約書設置專櫃保管多久？
(A) 3 個月　　　(B) 6 個月　　　(C) 1 年　　　(D) 2 年

16. 旅行業代客辦理出入國或簽證手續，應妥慎保管其各項證照，如有遺失，依規定應於何時限內，檢具報告書及其他相關文件向外交部領事事務局、警察機關或交通部觀光局報備？
(A) 3 小時　　　(B) 6 小時　　　(C) 12 小時　　　(D) 24 小時

17.關於旅行業資本總額之規定，下列敘述何者錯誤？
(A)綜合旅行業不得少於新臺幣 2 千 5 百萬元
(B)甲種旅行業不得少於新臺幣 6 百萬元
(C)甲種旅行業在國內每增設一家分公司須增資新臺幣 2 百萬元
(D)乙種旅行業在國內每增設一家分公司須增資新臺幣 75 萬元

18.下列何者不是「觀光拔尖領航方案行動計畫—拔尖（發揮優勢）行動方案」的子計畫？
(A)區域觀光旗艦計畫
(B)觀光景點無縫隙旅遊服務計畫
(C)競爭型國際觀光魅力據點示範計畫
(D)振興景氣再創觀光產業商機計畫

19.在「觀光拔尖領航方案行動計畫」所列的「國際光點計畫」，預計從臺灣北部、中部、南部、東部、不分區（含離島）當中各評選出幾個具國際級、獨特性、長期定點定時、每日展演的產品，型塑為國際聚焦亮點？
(A) 1 個　　　　(B) 2 個　　　　(C) 3 個　　　　(D) 4 個

20.下列何者不屬於「重要觀光景點建設中程計畫」中之焦點建設？
(A)大東北遊憩區帶
(B)建構花東優質景觀廊道
(C)中部濕地復育計畫
(D)民間參與大鵬灣國家風景區 BOT 案

21.「旅行臺灣、感動 100」的計畫主軸不包括：
(A)催生與推動百大感動旅遊路線　　(B)體驗臺灣原味的感動
(C)貼心加值服務　　　　　　　　　(D)落實在地文化感動

22.依「觀光拔尖領航方案行動計畫」之子計畫「星級旅館評鑑計畫」中，將我國的旅館評鑑等級分為幾種？
(A) 2 種　　　　(B) 3 種　　　　(C) 4 種　　　　(D) 5 種

23.下列關於領隊人員職前訓練法規之敘述何者正確？
(A)經華語領隊人員考試及訓練合格，參加外語領隊人員考試及格者，參加訓練時，節次予以減半
(B)經外語領隊人員考試及訓練合格，得直接參加華語領隊人員訓練
(C)經華語領隊人員考試及訓練合格，參加外語領隊人員考試及格者，免再參加訓練
(D)經外語領隊人員考試及訓練合格，參加其他外語領隊人員考試及格者，須再參加職前訓練

24.依規定領隊人員連續幾年未執行領隊業務者，須重行參加訓練？
(A) 1 年　　　　　(B) 2 年　　　　　(C) 3 年　　　　　(D) 4 年

25.依規定具下列何種身分人員之護照末頁，不加蓋「持照人出國應經核准」戳記？
(A)國軍人員　　　　　　　　(B)替代役役男
(C)役男　　　　　　　　　　(D)接近役齡男子

26.某甲民國 99 年 3 月 1 日出國觀光護照被搶，在國外申請內植晶片護照，依規定每本收費美金多少元？
(A) 50 元　　　　　(B) 46 元　　　　　(C) 40 元　　　　　(D) 36 元

27.在國內申請內植晶片之普通護照，除特殊情形致護照效期縮短者外，依規定每本收費為新臺幣多少元？
(A) 900 元　　　　　(B) 1200 元　　　　　(C) 1600 元　　　　　(D) 2000 元

28.依護照條例規定，有下列何種情形時，得申請換發護照？
(A)護照污損不堪使用
(B)持照人之相貌變更，與護照照片不符
(C)護照製作有瑕疵
(D)護照所餘效期不足 1 年

29.經許可喪失我國國籍，尚未取得他國國籍者，依規定其申請核發我國護照之效期為：

(A) 6 個月　　　　　(B) 1 年　　　　　(C) 3 年　　　　　(D) 5 年

30.依規定申請護照不予核發者，除有未依外交部或駐外館處通知之期限補件或應約面談之情形外，其所繳規費應退還多少？
(A)全額　　　　　(B)二分之一　　　　　(C)三分之一　　　　　(D)四分之一

31.非法利用航空器、船舶或其他運輸工具運送非運送契約應載之人至我國者，依規定應處多久有期徒刑，得併科新臺幣多少元以下罰金？
(A) 5 年以下，200 萬元　　　　　(B) 5 年以下，100 萬元
(C) 3 年以下，50 萬元　　　　　(D) 3 年以下，30 萬元

32.依規定涉及國家安全之公務人員，出國應先經何機關核准？
(A)國防部　　　　　　　　　　(B)服務機關
(C)國家安全局　　　　　　　　(D)內政部入出國及移民署

33.依規定下列有關限制外國人出國之敘述，何者正確？
(A)經司法機關通知限制出國者，禁止出國
(B)經戶政機關通知限制出國者，禁止出國
(C)經交通部觀光局通知限制出國者，禁止出國
(D)不得限制出國

34.外國人經查驗許可入國後，取得居留許可，依規定應於效期內向那一機關申請外僑居留證？
(A)外交部　　　　　　　　　　(B)轄區警察局
(C)轄區戶政事務所　　　　　　(D)內政部入出國及移民署

35.依規定役男出境逾規定期限返國者，不予受理其那一年度出境之申請？
(A)當年　　　　　(B)當年及次年　　　　　(C) 3 年內　　　　　(D) 5 年內

36.役齡前出境，於 19 歲徵兵及齡之年 12 月 31 日前在國外就學之役男（俗稱小留學生）；其返國在國內停留期間，依規定每次不得逾幾個月？
(A) 2　　　　　(B) 3　　　　　(C) 4　　　　　(D) 5

37. 依規定入境旅客攜帶貨樣，其完稅價格最多在新臺幣多少元以下者免稅？
(A) 1 萬元
(B) 1 萬 2 千元
(C) 2 萬元
(D) 2 萬 4 千元

38. 依規定旅客入境攜帶錄影帶、影音光碟及電腦軟體等著作重製物，每一著作以多少份為限？
(A) 1 份
(B) 2 份
(C) 3 份
(D) 5 份

39. 攜帶黃金進口，依規定總值超過美金多少元時，須向經濟部國際貿易局申請輸入許可證，並辦理報關驗放手續？
(A) 1 萬元
(B) 2 萬元
(C) 3 萬元
(D)無論攜帶多少皆須申請

40. 入境旅客攜帶免稅菸酒，依規定僅限年齡多少歲以上之旅客方可適用？
(A) 16 歲
(B) 17 歲
(C) 18 歲
(D) 20 歲

41. 檢疫物來自禁止輸入疫區或經前述疫區轉換運輸工具而不符規定者，應處以：
(A)檢疫處理
(B)退運或銷燬
(C)放行
(D)加工後放行

42. 依據外國護照簽證條例，除給予免簽證待遇者外，來臺觀光之旅客必須申請何種簽證？
(A)居留簽證
(B)落地簽證
(C)停留簽證
(D)外交簽證

43. 持居留簽證進入我國，依規定應於入境多少日內向居留地所屬之內政部入出國及移民署服務站申請外僑居留證？
(A) 15 天
(B) 30 天
(C) 60 天
(D) 90 天

44. 目前我國國民前往那一國家不能適用免簽證？
(A)日本
(B)韓國
(C)美國
(D)英國

45.下列有關旅行支票之敘述，何者為正確？

　(A)旅行支票與購買合約宜放在一起保管，避免遺失

　(B)旅行支票應注意在有效期限屆滿前使用

　(C)購買旅行支票時，應立即在每張支票上簽名，於交付或兌現時，再於 Countersign 欄位上副署

　(D)使用旅行支票購買商品時，無須在收受人面前於支票上副署

46.旅客攜帶新臺幣出入國境超過多少金額，應向中央銀行申請核准？

　(A) 3 萬元　　　　　(B) 4 萬元　　　　　(C) 5 萬元　　　　　(D) 6 萬元

47.外匯匯率掛牌「£」，這個符號為下列那一種外幣之代號？

　(A)英鎊　　　　　(B)泰幣　　　　　(C)馬來西亞幣　　　　(D)菲律賓幣

48.在國外旅遊時，下列何種支付工具不慎遭竊時，有緊急補發及緊急預借現金功能可應急需？

　(A)國際金融卡

　(B)空白旅行支票

　(C)銀行匯票

　(D) VISA、MASTERCARD 等國際信用卡

49.依規定旅遊服務不具備通常之價值或約定之品質時，下列何者錯誤？

　(A)旅客得請求旅行社改善之

　(B)旅行社不為改善或不能改善時，旅客得請求減少費用

　(C)有難於達預期目的之情形時，旅客得終止契約

　(D)旅客依規定終止契約後，旅行社將旅客送回出發地所生之費用，應由旅客負擔

50.下列何者為民法上之旅遊營業人？

　(A)代旅客購買機票並收取費用

　(B)代旅客訂飯店並收取費用

　(C)代旅客購買機票、訂飯店、提供導遊服務並收取費用

　(D)安排旅程、提供導遊服務並收取費用

51.無護照之旅客報名參加日本旅遊團，遲遲未交付照片，依規定旅行社得如何處理？
(A)逕行終止契約
(B)逕行請求損害賠償
(C)逕行終止契約並請求損害賠償
(D)定相當期限，催告旅客提供照片

52.旅客於旅遊途中脫隊訪友，發生意外受傷，醫療費用花了 5 萬元，則依國外旅遊定型化契約書範本之規定，下列何者正確？
(A)因旅行社有投保責任保險，故所有各種費用應由保險公司負擔
(B)醫療費用由旅行社負擔，往返交通費用由旅客自行負擔
(C)所發生之各種費用應由旅客自行負擔
(D)所發生之各種費用應由旅行社負擔

53.下列何者不違反國外旅遊定型化契約應記載事項之規定？
(A)旅行社不派領隊
(B)旅客自行指定無領隊執照之某甲擔任領隊
(C)領隊僅陪同至參觀行程結束，旅客自行搭機返國
(D)旅客於旅遊期間，應自行保管其自有旅遊證件

54.契約約定之旅遊費用，除另有約定外，依國外旅遊定型化契約書範本不包括下列何項目？
(A)餐飲費　　　　　　　　　　(B)稅捐
(C)代辦出國手續費　　　　　　(D)平安保險

55.在未有特別約定之情況，依國外旅遊定型化契約書範本之規定，下列何者不屬於旅遊費用所包含之接送費？
(A)從旅客住家至機場之接送費　　(B)從旅館至機場之接送費
(C)從車站至旅館之接送費　　　　(D)從旅館至港口之接送費

56. 旅行社依國外旅遊定型化契約書範本製作旅遊契約書，其法律效果為何？
 (A)視同已依旅行業管理規則規定報交通部觀光局核准
 (B)視同依公證法規定完成公證或認證
 (C)視同已依旅行業管理規則規定與旅客簽訂書面契約
 (D)視同已依消費者保護法規定提供合理審閱期間

57. 依國外旅遊定型化契約書範本之規定，旅行社未經旅客同意，將契約轉讓其他旅行社，旅客至少得請求全部團費多少百分比之違約金？
 (A) 5%　　　　　　(B) 10%　　　　　　(C) 20%　　　　　　(D) 100%

58. 依國外旅遊定型化契約書範本規定，下列何者正確？
 (A)非範本明文規定事項，不得另為協議約定
 (B)非經主管機關同意，不得協議變更契約範本其他條款規定
 (C)有利於旅客者，得協議變更不受限制
 (D)未經交通部觀光局核准者協議一律無效

59. 旅行社辦理 7 日旅遊團，因旅行社作業疏忽致使旅遊團回程訂位未訂妥，次日才得以返國。依國外旅遊定型化契約應記載及不得記載事項之規定，當晚住宿費用應由誰負擔？
 (A)旅行社　　　　　　　　　　(B)全體團員各自負擔
 (C)領隊須自掏腰包　　　　　　(D)國外接待旅行社

60. 在國外旅遊定型化契約書範本中，如果未記載簽約日期者，應以何日為簽約日期？
 (A)旅遊開始日　　　　　　　　(B)交付訂金日
 (C)旅遊費用全部交付日　　　　(D)旅遊完成日

61. 王小姐參加日本 6 日團，團費新臺幣 30,000 元，行程中因旅行社疏失，遊覽車遲遲未到，導致全團滯留於飯店達 5 小時 30 分，請問旅行社依國外旅遊定型化契約書範本之規定，應賠償每位旅客新臺幣多少元？
 (A) 3,000 元　　　　(B) 4,000 元　　　　(C) 5,000 元　　　　(D) 6,000 元

62. 契約訂立後，交通費用如有調整，依國外旅遊定型化契約書範本之規定，應如何處理？
(A)無論調幅多寡，調漲部分由旅客負擔；調降部分不退還旅客
(B)無論調幅多寡，調漲部分由旅客負擔；調降部分退還旅客
(C)調漲超過 10%者，由旅客補足；調降超過 10%者，退還旅客
(D)調漲 5%時，由旅客補足；調降 5%時，退還旅客

63. 依國外旅遊定型化契約書範本之規定，旅遊途中遇旅遊目的地之一發生暴動，旅行社欲變更行程時，下列何者正確？
(A)須經過半數旅客同意
(B)須經過全體旅客同意
(C)旅行社為維護旅行團之安全及利益，得逕行變更行程
(D)旅行社變更行程後，旅客不得終止契約

64. 依消費者保護法規定，消費者應有 30 日以內之合理期間審閱契約，而依國外旅遊定型化契約書範本規定，審閱期間為何？
(A) 1 日　　　　　(B) 3 日　　　　　(C) 5 日　　　　　(D) 7 日

65. 依民國 99 年 9 月 1 日公布的最新法律規定，下列那一種在大陸地區接受教育之學歷，不予採認？
(A)法律　　　　　(B)政治　　　　　(C)醫事　　　　　(D)工程

66. 依臺灣地區與大陸地區人民關係條例（下稱「本條例」）之規定，下列敘述何者錯誤？
(A)臺灣地區人民與大陸地區人民間之民事事件，除本條例另有規定外，適用臺灣地區之法律
(B)大陸地區人民相互間及其與外國人間之民事事件，除本條例另有規定外，適用大陸地區之規定
(C)民事法律關係之行為地或事實發生地跨連臺灣地區與大陸地區者，以臺灣地區為行為地或事實發生地
(D)依本條例規定應適用大陸地區之規定時，如該地區內各地方有不同規定者，適用當事人工作地之規定

67. 對於大陸地區人民申請進入臺灣地區，現行規定是採取：
(A)備查制　　　　(B)許可制　　　　(C)申報制　　　　(D)禁止入境

68. 大陸地區人民為臺灣地區人民之配偶，得依法令申請進入臺灣地區，是依據什麼法令？
(A)入出國及移民法　　　　　　(B)國家安全法
(C)臺灣地區及大陸地區人民關係條例 (D)香港澳門關係條例

69. 依規定下列何種事項得在臺灣地區進行廣告活動？
(A)招攬臺灣地區人民赴大陸地區投資
(B)兩岸婚姻媒合事項
(C)大陸地區的不動產開發及交易事項
(D)依法許可輸入臺灣地區的大陸物品

70. 大陸地區人民為臺灣地區人民配偶，依規定其繼承在臺灣地區之遺產，下列敘述何者正確？
(A)繼承所得財產總額不得逾新臺幣 200 萬元
(B)得繼承以不動產為標的之遺產
(C)繼承所得財產總額不受新臺幣 200 萬元的限制
(D)其經許可依親居留者，得繼承以不動產為標的之遺產

71. 旅行業申請交通部觀光局核准辦理接待大陸地區人民來臺觀光，未於核准後 3 個月內繳納保證金者，應如何處理？
(A)應加倍繳納保證金後，始得辦理接待大陸觀光客之業務
(B)經交通部觀光局處以罰鍰後，始得於繳納保證金後，辦理接待大陸觀光客之業務
(C)應重新向交通部觀光局依規定提出申請
(D)經交通部觀光局記點 3 點後，始得辦理接待大陸觀光客之業務

72. 依規定大陸地區人民來臺觀光，應透過旅行業組團、以團進團出方式辦理，每團人數限制為何？
(A) 5 人以上 30 人以下　　　　(B) 5 人以上 40 人以下
(C) 10 人以上 30 人以下　　　 (D) 10 人以上 40 人以下

73.「小三通」所依據的法源為何？
(A)金門、馬祖、東沙、南沙安全輔導條例
(B)臺灣地區與大陸地區人民關係條例及離島建設條例
(C)振興離島經濟條例
(D)離島安保條例

74.依規定下列何者是目前接受政府委託處理兩岸協商、文書查驗證、兩岸交流涉及公權力等大陸事務的民間機構？
(A)中華發展基金 (B)紅十字會
(C)財團法人海峽交流基金會 (D)兩岸經濟合作委員會

75.中國大陸習稱的「集裝箱」是指什麼？
(A)收納箱 (B)貨櫃 (C)紙箱 (D)資料櫃

76.中國大陸於西元幾年加入「世界貿易組織」（WTO）？
(A) 2000 年 (B) 2001 年 (C) 2002 年 (D) 2003 年

77.民國 97 年 5 月馬總統就任後迄 100 年 12 月，兩岸已舉行幾次「江陳會談」？
(A) 1 次 (B) 3 次 (C) 5 次 (D) 7 次

78.下列何者不是現階段政府與中國大陸進行協商議題的原則？
(A)先經後政 (B)先易後難 (C)先急後緩 (D)先政後經

79.下列何者不是中國大陸官方承認的 5 大宗教？
(A)道教 (B)印度教 (C)天主教 (D)伊斯蘭教

80.中國大陸下列那一個城市距離澳門最近？
(A)廣州 (B)珠海 (C)深圳 (D)福州

101 年外語領隊人員 領隊實務㈡試題解答：

1. D	2. A	3. C	4. D	5. D
6. A	7. B	8. C	9. B	10. A
11. D	12. A	13. B	14. B	15. C
16. D	17. C	18. D	19. A	20. C
21. D	22. D	23. A	24. C	25. D
26. A 或 D 或 AD	27. C	28. D	29. B	30. A
31. A	32. B	33. A	34. D	35. B
36. A	37. B	38. A	39. B	40. D
41. B	42. C	43. A	44. C	45. C
46. D	47. A	48. D	49. D	50. D
51. D	52. C	53. D	54. D	55. A
56. A	57. A	58. C	59. A	60. B
61. C	62. C	63. C	64. A	65. C
66. D	67. B	68. C	69. D	70. C
71. C	72. B	73. B	74. C	75. B
76. B	77. D	78. D	79. B	80. B

（本試題解答，以考選部最近公佈為準確。http://wwwc.moex.gov.tw）

【101 華語領隊人員、外語領隊人員 觀光資源概要試題】

■ 單一選擇題（每題 1.25 分，共 80 題，考試時間為 1 小時）。

1. 西元 1961 年，那一個國家的太空人乘太空船首次升入太空？
 (A)蘇聯　　　　(B)美國　　　　(C)中國　　　　(D)西班牙

2. 英國第一位女性首相是：
 (A)居里夫人　　(B)維多利亞　　(C)柴契爾夫人　(D)瑪格麗特

3. 俄國史上第一位經自由選舉而產生的國家元首是：
 (A)戈巴契夫　　(B)葉爾辛　　　(C)赫魯雪夫　　(D)普丁

4. 拿破崙的滑鐵盧之役，發生於西元那一年？
 (A) 1815 年　　(B) 1715 年　　(C) 1615 年　　(D) 1515 年

5. 15 世紀義大利佛羅倫斯以銀行業致富的著名家族是：
 (A)福格　　　　(B)洛克斐勒　　(C)麥第奇　　　(D)福特

6. 美國感恩節是在每年 11 月第四個星期幾？
 (A)星期四　　　(B)星期五　　　(C)星期六　　　(D)星期日

7. 西元 1836 年，德克薩斯原屬何國，後來成為美國的一州？
 (A)法國　　　　(B)墨西哥　　　(C)英國　　　　(D)西班牙

8. 19 世紀末，被形容為「兩頭獅子（指英、俄兩大帝國）之間的一隻山羊」的中亞地區國家是：
 (A)布哈拉汗國　(B)希瓦汗國　　(C)浩罕汗國　　(D)阿富汗

9. 在中南美洲的古文明中著名的庫斯科（Cuzco）城是那個文明的遺址？
 (A)馬雅文明 (B)印加文明
 (C)阿茲提克文明 (D)阿帕拉契文明

10. 在歷史上，印度第一個統一王朝為何？
 (A)孔雀王朝 (B)貴霜王朝 (C)笈多王朝 (D)阿育王朝

11. 美國職業籃球聯盟的簡稱為何？
 (A) CNN (B) CBS (C) NBC (D) NBA

12. 第二次世界大戰後，印度獲得獨立，但隨即發生印度教徒和伊斯蘭教徒之間的大仇殺，其後伊斯蘭教徒脫離印度，另建國家，這個國家名為：
 (A)不丹 (B)斯里蘭卡 (C)巴基斯坦 (D)尼泊爾

13. 西元前 1500 年左右，阿利安人逐漸遷移到印度河流域，為了與被征服民族保持隔離，避免血統混雜，他們發展出一種社會制度，這種社會制度稱之為：
 (A)封建制度 (B)種姓制度
 (C)宗族制度 (D)薩克迪納制度

14. 第二次世界大戰後，朝鮮以北緯 38 度線為界，以南於西元 1948 年 8 月成立大韓民國，其首任總統為：
 (A)李承晚 (B)金日成 (C)朴正熙 (D)金正日

15. 今日東南亞國家中的柬埔寨，在歷史上曾創造過輝煌燦爛的王朝，留下著名古蹟「吳哥窟」，請問這個王朝在中國典籍上稱為：
 (A)扶南 (B)真臘 (C)占城 (D)三佛齊

16. 17 至 19 世紀，日本對西學的稱呼為：
 (A)蠻學 (B)古學 (C)蘭學 (D)國學

17.西元 1954 年法軍在越南一場戰役中大敗，而在同年的日內瓦會議後，退出越南，這場戰役稱為：
(A)溪山戰役　　　(B)春節攻勢　　　(C)奠邊府戰役　　　(D)順化戰役

18.敕勒歌：「敕勒川，陰山下，天似穹廬，籠罩四野，天蒼蒼，野茫茫，風吹草低見牛羊。」歌詞中所描寫的是那個民族的生活？
(A)林業民族　　　(B)漁業民族　　　(C)農業民族　　　(D)游牧民族

19.19 世紀末葉，上海被人稱作「十里洋場」，請問「洋場」之名所指為何？
(A)港口　　　　　　　　　　　(B)租界
(C)加工出口區　　　　　　　　(D)特別行政區

20.位在三峽的清水祖師廟，為北臺灣重要的宗教觀光景點。該廟歷經三次重建，最後一次重建的主要策劃者為誰？
(A)賴和　　　　　(B)李梅樹　　　　(C)林本源　　　　(D)林衡道

21.中國歷史上「春秋五霸」中的齊桓公領導齊國成為一個富強大國。齊國在今中國大陸那一省？
(A)山東　　　　　(B)遼寧　　　　　(C)安徽　　　　　(D)山西

22.今日的歐盟正式成立於何時？
(A) 1960 年代　　(B) 1970 年代　　(C) 1980 年代　　(D) 1990 年代

23.中國歷史上文成公主嫁入吐蕃，中原地區的許多文化亦隨之傳入，其時代的背景在那一朝代？
(A)隋　　　　　　(B)唐　　　　　　(C)元　　　　　　(D)晉

24.西元 1937 年以後，日本發動對外侵略戰爭，臺灣的原住民被編組成什麼組織，動員到南洋去協助作戰？
(A)高砂義勇隊　　　　　　　　(B)農業義勇隊
(C)高砂奉公團　　　　　　　　(D)皇民奉公隊

25.第二次世界大戰後，聯合國盟軍占領日本的統帥是誰？
(A)羅斯福　　　　　(B)邱吉爾　　　　　(C)麥克阿瑟　　　　　(D)威爾遜

26.馬來西亞的「獨立之父」是誰？
(A)東姑‧阿布杜爾‧拉赫曼　　　　　(B)達圖斯里‧馬哈迪
(C)阿布都拉‧巴達威　　　　　(D)敦‧阿布都拉‧拉札克

27.美國南北戰爭結束於西元那一年？
(A) 1855 年　　　　　(B) 1860 年　　　　　(C) 1865 年　　　　　(D) 1870 年

28.在美國成立標準油品公司的石油大王是誰？
(A)福特　　　　　(B)卡內基　　　　　(C)洛克斐勒　　　　　(D)羅斯福

29.西元 1972 年中美上海聯合公報發表，中美關係進入「正常化」。當
時的美國總統是：
(A)尼克森　　　　　(B)甘迺迪　　　　　(C)詹森　　　　　(D)卡特

30.蓋茨堡演說詞（Gettysburg Address）是歷史上有名的文獻，標舉出
「民有、民治、民享」的國家藍圖。它的作者是誰？
(A)華盛頓　　　　　(B)傑弗遜　　　　　(C)林肯　　　　　(D)胡佛

31.第二次世界大戰太平洋戰爭導因於下列那一事件？
(A)九一八事變　　　　　(B)七七事變
(C)珍珠港事變　　　　　(D)德蘇互不侵犯條約的簽訂

32.蘇聯瓦解後，東歐許多國家的政經發展愈趨多元。請問蘇聯在西元那
一年瓦解？
(A) 1984 年　　　　　(B) 1989 年　　　　　(C) 1994 年　　　　　(D) 1999 年

33.西元 1953 年北韓、中共與聯軍，在何處簽署停戰協定？
(A)金策市　　　　　(B)仁川　　　　　(C)板門店　　　　　(D)首爾

34.諾貝爾獎基金會設立於那一個國家？
(A)瑞典　　　　　(B)英國　　　　　(C)丹麥　　　　　(D)美國

35. 中國古代所謂「西域」的地理名詞，指的地理空間為何處？
 (A)泛指成都以西，拉薩以東之地
 (B)泛指今日西安至洛陽之間的黃河流域
 (C)泛指今日的蒙古人民共和國
 (D)泛指今日蒙古高原的西南方，以及玉門關以西的廣大地域

36. 明末耶穌會傳教士利瑪竇與中國知識分子交往。下列何人即是經由利
 瑪竇而改信天主教的中國知識分子？
 (A)李時珍　　　　(B)李約瑟　　　　(C)徐光啟　　　　(D)林則徐

37. 南韓因大量歷史遺跡文物遍布市區與郊區，稱為「沒有圍牆的博物
 館」的城市是那一個？
 (A)釜山　　　　　(B)仁川　　　　　(C)光州　　　　　(D)慶州

38. 非洲主要的熔岩高原和火山地形分布於何處？
 (A)東非裂谷兩側　　　　　　　(B)西非幾內亞灣
 (C)南非東側高原　　　　　　　(D)中非剛果盆地

39. 北極地區面積最大的島嶼為何者？
 (A)紐芬蘭島　　　　　　　　　(B)格陵蘭島
 (C)冰島　　　　　　　　　　　(D)斯匹茲卑爾根島

40. 紐西蘭北島與南島之間的海峽是下列何者？
 (A)庫克海峽　　　　(B)巴斯海峽　　　(C)托列斯海峽　　(D)福弗海峽

41. 南極大陸有 95%以上的面積為冰雪覆蓋。以下關於南極大陸的描述那
 項錯誤？
 (A)南極大陸有「白色大陸」之稱
 (B)南極大陸由太平洋、大西洋、印度洋所環繞
 (C)南極大陸沒有居民，只有少數科學考察人員駐站
 (D)西元 1961 年的《南極條約》，讓聯合國安全理事會會員國擁有南
 　　極的主權

42.利用天然港灣優勢發展為南韓第一大港的是何者？
(A)首爾　　　　　　(B)釜山　　　　　　(C)慶州　　　　　　(D)仁川

43.西亞都市化程度的變化與下列何者關係最密切？
(A)廉價農產品進口，促成農業轉型
(B)農村勞動力不足，需引進外勞
(C)實施耕者有其田，提升農民經濟生活
(D)石油帶動經濟發展，大量外國人移入

44.美國黑人靈歌、藍調音樂等傳統文化，主要集中於那一地區？
(A)中西部　　　　　(B)東北部　　　　　(C)西部　　　　　　(D)南部

45.西元 2011 年泰國首都曼谷遭暴洪所侵襲，其洪峰是由那一條河川所
造成？
(A)湄公河　　　　　(B)紅河　　　　　　(C)昭披耶河　　　　(D)薩爾溫江

46.紐西蘭為尋求族群與社會弱勢的平等，制定三種官方語，除了英語及
毛利語之外，另外之官方語為何？
(A)法語　　　　　　(B)德語　　　　　　(C)手語　　　　　　(D)西班牙語

47.過去許多東南亞地區淪為西方國家殖民地，唯一能運用其領土緩衝地
位與外交，倖保獨立者是下列那一國？
(A)越南　　　　　　(B)新加坡　　　　　(C)泰國　　　　　　(D)緬甸

48.美國於西元 1965 年後所解除的移民限制帶來新移民人口，最主要來
自何地？①非洲 ②加拿大 ③中南美洲 ④東歐 ⑤亞洲
(A)①②　　　　　　(B)③⑤　　　　　　(C)①③　　　　　　(D)②④

49.日本群島「為東亞島弧的一部分」反映了何種自然環境特徵？
(A)多火山地震　　　(B)多平原地形　　　(C)地形單調　　　　(D)雨量豐富

50.非洲撒哈拉沙漠的範圍，西起大西洋沿岸的茅利塔尼亞，穿越非洲北
部，向東延伸至那一個海域？
(A)黑海　　　　　　　　　　　　　(B)紅海

(C)波斯灣 　　　　　　　　　　　　(D)莫三比克海峽

51.日本北海道降雪水氣主要為下列何因素所致？
(A)冬季旺盛的對流 　　　　　　　(B)太平洋的東南季風
(C)親潮流經沿岸 　　　　　　　　(D)經日本海的西北季風

52.恆河為印度的聖河，其充沛的降水，主要來自於那一個海域的水氣？
(A)孟加拉灣 　　　　(B)紅海 　　　　(C)太平洋 　　　　(D)阿拉伯海

53.以下那些國家之間的邊界或領海衝突，最可能與石油資源的爭奪有
關？①巴林與卡達 ②伊朗與阿富汗 ③科威特與伊拉克 ④黎巴嫩與土
耳其 ⑤以色列與敘利亞
(A)①③ 　　　　(B)③⑤ 　　　　(C)②④ 　　　　(D)④⑤

54.紐西蘭與澳洲之間的海域名稱是：
(A)珊瑚海 　　　　　　　　　　　(B)帝汶海
(C)塔斯曼海 　　　　　　　　　　(D)阿拉夫拉海

55.生活在澳洲淡水河湖中的鴨嘴獸，其主要原棲地與保育地為何處？
(A)澳洲東部至塔斯馬尼亞島 　　　(B)澳洲西部山地沙漠區
(C)澳洲中部乾燥草原區 　　　　　(D)澳洲南部沙漠區

56.下列何種地形特色提供歐洲居民向海洋發展的特性？
(A)山脈多東西走向 　　　　　　　(B)山地險而不阻
(C)多天然港灣 　　　　　　　　　(D)無沙漠地形

57.大洋洲地區部分珊瑚礁島國，因氣候暖化海水面上升而無法居住將百
姓遷移他國的是那一個國家？
(A)關島（Guam） 　　　　　　　　(B)吐瓦魯（Tuvalu）
(C)庫克群島（Cook Islands） 　　　(D)斐濟共和國（Fiji）

58.與歐洲伊比利半島南端的直布羅陀，共扼大西洋進入地中海的非洲城
市是何者？
(A)拉巴特 　　　(B)卡薩布蘭加 　　　(C)阿爾及爾 　　　(D)丹吉爾

59.近年北非發生民主革命的馬格里布地區,除了東邊的利比亞之外,其他四國北部橫亙的山脈是指那一座?
(A)龍山山脈　　　　(B)亞特拉斯山脈　　(C)吉力馬札羅山　(D)肯亞山

60.五嶽之東嶽「泰山」有「登泰山而小天下」之稱,位於那一個地理區?
(A)黃淮平原　　　　(B)黃土高原　　　　(C)山東丘陵　　　(D)松遼平原

61.中國大陸四川著名的風景區九寨溝,其地名由來為何:
(A)由九條溝渠形成
(B)有九個村寨形成
(C)九表示數量多,表示當地很多河流
(D)九表示數量多,溝寨是一種特殊地形,表示當地很多沼澤地形

62.「朝穿皮襖午穿紗」是中國大陸新疆地區的民諺,是描述何種氣候特徵?
(A)日溫差大　　　　(B)年溫差大　　　　(C)年均溫大　　　(D)年雨量大

63.座落在中國大陸閩西和閩南的客家傳統民居建築,外型有圓有方,獲聯合國教科文組織通過列入世界人類遺產的是:
(A)窯洞　　　　　　(B)哥德式建築　　　(C)木雕式建築　　(D)土樓

64.中國大陸西藏著名的藏羚羊保護區位於那一個地區?
(A)西雙版納　　　　(B)可可西里　　　　(C)日喀則　　　　(D)羊卓雍措

65.中國大陸華北地區的氣候特徵為何?
(A)冬暖夏涼,雨量變率小　　　　(B)冬暖夏熱,雨量變率小
(C)冬冷夏熱,雨量變率大　　　　(D)冬冷夏涼,雨量變率大

66.中國大陸著名的觀光景點黃山,是由何種岩石所構成?
(A)石灰岩　　　　　(B)花崗岩　　　　　(C)玄武岩　　　　(D)橄欖岩

67.西元 2011 年於法國巴黎的會議中，被列為世界人類遺產的中國大陸景點是那一個？
(A)西湖　　　　　　　(B)少林寺　　　　(C)丹霞地形　　　(D)五台山

68.下列那一節慶與當地的地形氣候條件最有關？
(A)基隆中元祭　　　　　　　　(B)竹塹國際玻璃藝術節
(C)石門國際風箏節　　　　　　(D)新埔枋寮義民節

69.臺灣那一座國家公園以維護史蹟和文化景觀為主？
(A)陽明山國家公園　　　　　　(B)太魯閣國家公園
(C)墾丁國家公園　　　　　　　(D)金門國家公園

70.泥火山是臺灣的特殊地形景觀之一。若要安排一趟泥火山之旅，可選擇至臺灣的那些地區旅遊？
(A)北部地區與中部地區　　　　(B)中部地區與南部地區
(C)南部地區與東部地區　　　　(D)東部地區與北部地區

71.「四草濕地」是臺灣珍貴的國際級濕地，該濕地位於下列何範圍之內？
(A)墾丁國家公園　　　　　　　(B)大鵬灣國家風景區
(C)臺江國家公園　　　　　　　(D)西拉雅國家風景區

72.南非共和國境內有兩小國，其一為賴索托，另一個是與我國有邦交的何國？
(A)史瓦濟蘭　　　　(B)安哥拉　　　　(C)馬拉威　　　　(D)波札那

73.西元 1949 年，臺灣成立了第一所正式訓練京劇演員的學校，請問是下列何者？
(A)國光劇校　　　　　　　　　(B)國立臺灣戲曲學院
(C)大鵬劇校　　　　　　　　　(D)復興劇校

74.下列森林遊樂區中，何者是大學實驗林地？
(A)明池森林遊樂區　　　　　　(B)太平山森林遊樂區
(C)大雪山森林遊樂區　　　　　(D)惠蓀森林遊樂區

75. 龜山島上資源非常脆弱，在觀光發展時，以下列何種方式為宜？
(A)大眾化觀光 　　　　　　　　(B)團體搭船同時登島
(C)前往賞鯨豚之遊客即可登島 　(D)有總量管制的生態旅遊

76. 北海岸之野柳具特殊地形景觀，宜採用下列何種方式經營最為適當？
(A)地質公園 　　(B)都市公園 　　(C)鄰里公園 　　(D)近郊公園

77. 聯合國世界觀光組織訂定每年之 9 月 27 日為世界觀光日，請問西元 2012 年世界旅遊日之主題為何？
(A)觀光產業與永續能源：驅動永續觀光
(B)觀光產業與文化的連結
(C)觀光產業與生物多樣性
(D)觀光產業對氣候變遷之回應

78. 針對聯合國世界觀光組織所提出的「全球觀光道德公約」，觀光領域涵蓋了經濟、社會、文化與環境面向，旨在降低觀光對環境和文化遺產的負面影響。下列何者不包含在該公約中？
(A)觀光在促進人們和社會間的相互理解和尊敬
(B)觀光是永續發展的要素
(C)觀光為滿足個人及群體需求的手段
(D)觀光應限制旅客移動的速率

79. 下列有關臺灣原住民族文化之敘述，何者有誤？
(A)「烏來」在泰雅族語為冒煙的水
(B)達悟族人世居在蘭嶼島，是臺灣唯一的離島原住民族
(C)邵族的「春石音」頗為盛名，是由早期邵族婦女在「搗粟」所發展出來的歌舞
(D)泰雅族以「八部和音」聞名於世

80. 加入聯合國世界貿易組織後，主管農漁業發展觀光休閒的中央機關是下列何者？
(A)內政部營建署 　　　　　　　(B)經濟部商業司
(C)交通部觀光局 　　　　　　　(D)行政院農業委員會

Note

101 華語領隊人員、外語領隊人員　觀光資源概要試題解答：

1. A	2. C	3. B	4. A	5. C
6. A	7. B	8. D	9. B	10. A
11. D	12. C	13. B	14. A	15. B
16. C	17. C	18. D	19. B	20. B
21. A	22. D	23. B	24. A	25. C
26. A	27. C	28. C	29. A	30. C
31. C	32.一律給分	33. C	34. A	35. D
36. C	37. D	38. A	39. B	40. A
41. D	42. B	43. D	44. D	45. C
46. C	47. C	48. B	49. A	50. B
51. D	52. A	53. A	54. C	55. A
56. C	57. B	58. D	59. B	60. C
61. B	62. A	63. D	64. B	65. C
66. B	67. A	68. C	69. D	70. C
71. C	72. A	73.一律給分	74. D	75. D
76. A	77. A	78. D	79. D	80. D

（本試題解答，以考選部最近公佈為準確。http://wwwc.moex.gov.tw）

100

華語領隊、外語領隊考試試題

【100 年華語、外語領隊人員 領隊實務㈠試題】

■單一選擇題（每題 1.25 分，共 80 題，考試時間為 1 小時）。

1. 搭乘本國籍航空公司帶團前往紐西蘭基督城，通常會於下列何城市入境紐西蘭？
 (A) CHC　　　　　(B) BNE　　　　　(C) AKL　　　　　(D) SYD

2. 領隊帶團銷售「自費行程」（Optional Tour）時，如團員費用已收，但因天候不佳時，下列操作技巧，何者為宜？
 (A)因少數團員之堅持而照常執行
 (B)接受對方業主的勸誘而照常執行
 (C)為旅行業及領隊本身的利益執意執行
 (D)不可堅持非做不可，以免導致意外事故發生

3. 心理學家喬治米勒（George Miller）認為人類的短期記憶只能集中在多少項目之訊息？
 (A)多則九項，少則五項　　　　　(B)多則七項，少則五項
 (C)多則七項，少則三項　　　　　(D)多則五項，少則三項

4. 領隊對 12 歲以下的兒童做旅遊解說時，下列何者為最不適宜的方法？
 (A)注意兒童的冒險心及好奇心
 (B)稀釋成人解說的內容
 (C)關心兒童的豐富想像力
 (D)重視兒童的理解與認知，設計不同內容

5. 旅客在國際機場內需要航空公司的「Transfer」，其意指：
 (A)旅客需要特別餐的服務　　　　　(B)旅客需要轉機接待服務
 (C)旅客需要照顧小孩服務　　　　　(D)旅客需要坐輪椅的服務

6. 加拿大東部大城多倫多（Toronto）的城市代號（City code）為：
 (A) YYZ (B) YOW (C) YRN (D) YTO

7. 在出國團體全備旅遊之產品中，其成本比重最高的項目：
 (A)旅館住宿費用 (B)餐飲的費用
 (C)交通運輸費用 (D)機場稅、燃料費及兵險等

8. 要從臺北飛美國紐約，下列那一條航線最節省時間？
 (A) TPE/ANC/NYC (B) TPE/SEA/NYC
 (C) TPE/LAX/NYC (D) TPE/TYO/NYC

9. 下列那一國家靠左行走，應提醒旅客小心？
 (A)美國 (B)德國 (C)日本 (D)盧森堡

10. 航空公司與旅行社合作，推出晚去晚回的航班，採取優惠的低價套裝
 行程進行促銷，針對航空公司而言，此種銷售方式主要針對服務的何
 種特性所採取的策略？
 (A)易逝性 (B)未標準化
 (C)生產與消費同時發生 (D)無形性

11. 「咪咪到A國家旅遊被騙又未能受到好的對待，但是去B國家玩得很
 盡興，所以咪咪從此不到 A 國家旅遊。」請問此屬於那種態度的功
 能？
 (A)知識功能 (B)調整功能
 (C)價值顯示功能 (D)自我防衛功能

12. 美國白宮位於：
 (A)紐約州 (B)華盛頓州
 (C)華盛頓特區 (D)維吉尼亞州

13. 下列何者不屬於遊客購買觀光產品的內在因素？
 (A)產品的便利性 (B)可支配所得 (C)個性嗜好 (D)生活型態

14. 分析旅客之旅遊頻率是屬於那一項市場區隔基礎？
(A)心理特性　　　(B)人口統計　　　(C)產品特性　　　(D)使用行為

15. 領隊在介紹自費活動時，下列那一事項不是必要的？
(A)向客人收取費用　　　　　(B)服務項目
(C)司機費用　　　　　　　　(D)時間長度

16. 在旅遊過程中，即使是一位最稱職的領隊，也可能會因遭遇到一些問題，而無法讓所有的團員完全滿意。這說明了服務的什麼特性？
(A)易逝性　　　　　　　　　(B)異質性
(C)同時性　　　　　　　　　(D)不可分割性

17. 飯店的客房中，依照慣例下列那個地方最適合放置小費？
(A)書桌上　　　(B)枕頭上　　　(C)床頭櫃　　　(D)沙發上

18. 旅行社於 7 月 4 日開一張 YEE17 的旅遊票給旅客，該旅客於 7 月 10 日使用第一航段行程往香港，故該張機票的有效期限至何時？
(A) 7 月 21 日　　(B) 7 月 23 日　　(C) 7 月 25 日　　(D) 7 月 27 日

19. 由臺北搭機到德國法蘭克福，再轉機抵達終點丹麥哥本哈根，此為下列那一種行程？
(A) OW　　　　(B) RT　　　　(C) CT　　　　(D) OJ

20. 下列何者為臺灣著名的咖啡節慶活動地點之一？
(A)新北市坪林區　　　　　　(B)新竹縣橫山鄉
(C)苗栗縣三義鄉　　　　　　(D)雲林縣古坑鄉

21. 女士穿著正統旗袍赴晚宴時，下列何者不宜？
(A)裙長及足踝，袖長及肘　　(B)搭配高跟亮色包鞋
(C)高跟露趾涼鞋　　　　　　(D)搭配披肩或短外套

22. 音樂會的場合中，入場時有帶位員引領，男士與女士應該如何就座？
(A)帶位員先行，男士與女士同行隨後
(B)男士與女士同行，帶位員隨後

(C)帶位員先行，男士其次，女士隨後

(D)帶位員先行，女士其次，男士隨後

23.當旅館發生火災時，房客逃生之方式，下列敘述何者不恰當？

(A)趕緊搭乘電梯逃生

(B)循樓梯往安全處疏散

(C)用毛巾沾濕掩住口鼻，向安全處移動

(D)在浴室藉著排水孔的空氣，等待救援

24.當商務艙與經濟艙旅客使用同一艙門上下飛機時，經濟艙的旅客是以何種原則上下飛機？

(A)先上先下　　　　(B)後上後下　　　　(C)先上後下　　　　(D)後上先下

25.食用日式料理用餐完畢後，用過的筷子應：

(A)直接放在桌面上　　　　　　　　(B)直接放在調味盤上

(C)直接放在筷架上　　　　　　　　(D)直接放在餐盤上

26.依西餐禮儀，用餐完畢準備離席時，餐巾應放置於何處？

(A)桌上　　　　　　　　　　　　　(B)座椅上

(C)椅背上　　　　　　　　　　　　(D)座椅把手上

27.通常在西餐廳用餐，服務人員應從客人那一邊上飲料服務？

(A)左前方　　　　(B)右前方　　　　(C)左邊　　　　(D)右邊

28.旅客尚未決定搭機日期之航段，其訂位狀態欄（BOOKING STATUS）的代號為何？

(A) VOID　　　　　　　　　　　　(B) OPEN

(C) NO BOOKING　　　　　　　　　(D) NIL

29.用餐時若想打噴嚏，應用口布摀住嘴巴別過臉，打完噴嚏後須向同桌的人說：

(A) Excuse me　　　　　　　　　　(B) You are welcome

(C) Thank you　　　　　　　　　　(D) Bless you

30. 國際機票之限制欄位中,「NON-REROUTABLE」意指:
(A)禁止轉讓其他航空公司　　　(B)不可辦理退票
(C)禁止搭乘期間　　　　　　　(D)不可更改行程

31. 由臺北飛往洛杉磯之機票航段上,「時間」(TIME)的欄位上應填記下列那一項時間?
(A)臺北起飛之當地時間　　　　(B)抵達洛杉磯之當地時間
(C)臺北起飛時之環球時間　　　(D)抵達洛杉磯時之環球時間

32. 航空公司之班機無法讓旅客當天轉機時,而由航空公司負責轉機地之食宿費用,稱之為:
(A) TWOV　　　　(B) STPC　　　　(C) PWCT　　　　(D) MAAS

33. 搭機旅客之托運行李超過免費托運額度,應支付超重行李費。此「超重行李」稱為:
(A) Checked Baggage　　　　　(B) Excess Baggage
(C) In Bond Baggage　　　　　(D) Unaccompanied Baggage

34. 西式宴會上,飲用紅、白葡萄酒時,下列何種搭配方式最為恰當?
(A)白酒先、紅酒後;不甜的先、甜的後
(B)紅酒先、白酒後;不甜的先、甜的後
(C)白酒先、紅酒後;甜的先、不甜的後
(D)紅酒先、白酒後;甜的先、不甜的後

35. 下列何者不是「星空聯盟」(Star Alliance)的創始航空公司?
(A)美國聯合航空　　(B)德國漢莎航空　　(C)國泰航空　　　(D)泰國航空

36. 在餐廳中用餐,若餐具不慎掉落,較適當的處理方式為:
(A)告知侍者,並請他更換一付新的刀叉
(B)請他人撿起後交由侍者更換一付新的刀叉
(C)自行撿起後用餐巾擦淨再行使用
(D)借用別人的刀叉

37.下列何者屬於宗教性的特殊餐食？
(A) CHML　　　　(B) MOML　　　　(C) BBML　　　　(D) SFML

38.航空時刻表上，有預定起飛時間及預定到達時間，其英文縮寫分別為：
(A) TED & TAE　　　　　　　(B) EDT & EAT
(C) ETD & ETA　　　　　　　(D) DTE & ATE

39.加拿大的首都城市代碼（CITY CODE）為：
(A) YOW　　　　(B) YYC　　　　(C) YVR　　　　(D) YYZ

40.美國大西洋沿岸的大城市有：① WAS　② NYC　③ BOS　④ PHL，「從北至南」依序排列為：
(A)①④②③　　　(B)②③①④　　　(C)③②④①　　　(D)④③②①

41.旅遊途中，發現團員出現食物中毒現象，下列處置何者錯誤？
(A)患者意識清楚，給予食鹽水
(B)給予毛毯保暖，並逼出汗水
(C)保留剩餘食物、容器或患者之嘔吐物
(D)如患者呼吸停止，宜進行人工心肺復甦術

42.保險公司之國外旅行平安險，對於 70 歲的購買者，下列可提供之服務選項中，何者錯誤？
(A)國外最高保額限制 500 萬
(B)可附加「傷害醫療保險金」最高為死亡殘廢保額之 10%
(C)可附加「海外突發疾病醫療保險金」最高為死亡殘廢保額之 10%
(D)不得附加疾病住院

43.李先生參加甲旅行社美國八日遊，自己不慎遺失護照證件，根據旅行社投保之責任保險，可申請損害賠償費用新臺幣多少元？
(A)一千元　　　　(B)二千元　　　　(C)三千元　　　　(D)五千元

44.我國國人出國旅遊時，如果不慎護照遺失、被搶…等因素造成短時間內無法再取得該項證明身分之文件時，必須立即向下列何者報案，取得報案證明，以為後續辦理該項文件之依據？
(A)我國駐在該國外交單位 　　　　(B)就近之警察機構
(C)該地代理旅行社 　　　　　　　(D)我國旅行社

45.旅客在旅遊開始第一天到達目的地後即胃出血送醫，後因病情加重而需返回臺灣就醫，領隊應如何處理為佳？
(A)另行開立單程機票一張，費用由公司支付
(B)另行開立單程機票一張，費用由領隊支付
(C)另行開立單程機票一張，費用由旅客自行支付
(D)使用原來團體機票，但需重新訂位

46.有時團員與領隊導遊人員互動極佳，如團員提出要求於晚上自由活動時間陪同外出夜遊，下列領隊導遊應對方式中，何者較不恰當？
(A)基於服務熱忱與團隊氣氛，只要體力尚可，即應無條件答應
(B)如不好意思推辭，應先將風險與注意事項告知，並盡量以簡便服裝出去
(C)儘量安排包車，不要搭乘大眾交通工具，以免形成明顯目標
(D)先聲明出去純屬服務性質，如遇個人財物損失，旅客應自行負責，取得共識再出發

47.若在高溫環境下旅客出現熱痙攣時，下列何種急救處置不適當？
(A)將傷患移至陰涼處 　　　　　　(B)局部加敷溫濕毛巾
(C)補充水分 　　　　　　　　　　(D)痙攣處施予壓力或按摩

48.我國護照條例規定，護照按持有人之身分，區分為外交護照、公務護照以及何種護照？
(A)商務護照　　　(B)探親護照　　　(C)普通護照　　　(D)觀光護照

49.回臺旅客通關時，嚴禁生、鮮、冷凍、冷藏水產品以手提方式或隨身行李攜帶入境，主要是預防下列那一種傳染病？
(A)霍亂　　　　(B)鼠疫　　　　(C)瘧疾　　　　(D) A 型肝炎

50.下列關於糖尿病患者的敘述,何者不正確?
　(A)可能有血糖過低而昏迷的現象
　(B)由於患者胰島素分泌過多造成
　(C)患者會出現心跳變快、發抖之現象
　(D)患者若發生昏迷但可吞嚥時,可給予糖果或含糖飲料

51.下列那一種作法,較有可能防止高山症的發生?
　(A)動作迅速　　　　(B)跳舞作樂　　　　(C)走路緩慢　　　　(D)提拿重物

52.有關前往低溫地區旅遊應請團員注意事項,下列何者不正確?
　(A)衣物要夠保暖
　(B)氣溫很低不用防曬
　(C)儘量穿可以防滑的鞋子
　(D)防止雪地眼睛受傷最好戴上墨鏡

53.關於旅行業履約保證保險的承保範圍,下列敘述何者不正確?
　(A)旅行業收取團費後,因財務問題無法起程或完成全部行程時適用之
　(B)由承保之保險公司依契約之約定對被保險人負賠償責任
　(C)承保之保險公司僅就部分團費損失負賠償之責任
　(D)被保險人若以信用卡簽帳方式支付團費,已依規定出具爭議聲明書
　　　請求發卡銀行暫停付款,視為未有損失發生

54.旅遊途中,若有團員不慎手部脫臼,下列處置何者不適當?
　(A)懷疑有骨折現象時,應以骨折方式處理
　(B)立即試圖協助其復元脫臼部位
　(C)以枕頭或襯墊,支撐傷處
　(D)進行冷敷,以減輕疼痛

55.旅途中,若有團員發生皮膚冒汗且冰冷、膚色蒼白略帶青色、脈搏非
　常快且弱、呼吸短促,最有可能是下列何種狀況的徵兆?
　(A)中風　　　　　　　　　　(B)急性腸胃炎
　(C)休克　　　　　　　　　　(D)呼吸道阻塞

56.急救任務進行時，應從傷患身體的何處開始進行迅速詳細的檢查？
(A)頭部 　　　　(B)頸部 　　　　(C)胸部 　　　　(D)四肢

57.旅客參加旅遊活動，已繳交全部旅遊費用 10,000 元（行政規費另
　計），出發日前一星期旅行社通知旅客由於人數不足無法成行。依據
　交通部觀光局所制訂「旅遊定型化契約書範本」之條例，原則上旅行
　社得返還旅客之費用為何？
　(A)旅行社應退還旅客旅遊費用 10,000 元，行政規費亦須退還
　(B)旅行社應退還旅客旅遊費用 10,000 元，行政規費不須退還
　(C)旅行社應退還旅客旅遊費用 5,000 元，行政規費亦須退還
　(D)旅行社應退還旅客旅遊費用 5,000 元，行政規費不須退還

58.搭機途中遇到 TURBULENCE 時，因有預先徵兆，除機長會廣播通知
　外，領隊最好能及時提醒旅客綁好什麼？
　(A) LIFE VEST 　　　　　　　　(B) BLANKET
　(C) SEAT BELT 　　　　　　　　(D) LIFE RAFT

59.旅行團體所搭乘之遊覽車發生故障或車禍時，下列處理原則何者較為
　正確？
　(A)請團員下車，集中於道路護欄外側等候，以免再生意外
　(B)請團員下車，零星分散於路旁等候，以免再生意外
　(C)請團員下車，集中於車輛後方等候，以免再生意外
　(D)請團員下車，集中於車輛前方等候，以免再生意外

60.旅行團在德國因冰島火山爆發，航空公司通知航班停飛，下列領隊之
　處理原則中，何者錯誤？
　(A)向航空公司爭取補償，如免費電話、餐食、住宿等，但不包括金錢
　　補貼
　(B)通知國外代理旅行社，調整行程
　(C)請航空公司開立「班機延誤證明」，以申請保險給付
　(D)領隊應馬上告知全團團員，取得團員共識，共同面對未來挑戰

61. 某旅遊團在韓國首爾發生車禍，團員 2 人開放性骨折，領隊處理流程最佳順序應該為何？①通知公司或國外代理旅行社協助　②通報交通部觀光局　③聯絡救護車送醫　④報警並製作筆錄
 (A)①③②④　　　　　　(B)①③④②　　　　　　(C)③①②④　　　　　　(D)③④①②

62. 依照國際慣例與相關法規規定，護照有效期限須滿多久以上始可入境其他國家？
 (A)一個月　　　　　　(B)三個月　　　　　　(C)半年　　　　　　(D)一年

63. 如果一位瘦弱的傷患沒有骨折，傷勢不重，且只需短距離運送時，宜採何種運送方式？
 (A)臂抱法　　　　　　　　　　　　(B)肩負法
 (C)拖拉法　　　　　　　　　　　　(D)兩手座抬法

64. 若帶團人員在國外行程未完時，即留下旅客於旅遊地，未加聞問，未派代理人，且自行返回出發地。則根據旅行定型化契約，關於旅行社違約金之賠償應為全部旅遊費用之幾倍？
 (A)一倍　　　　　　(B)三倍　　　　　　(C)五倍　　　　　　(D)七倍

65. 旅館美式計價是指其房租包括：
 (A)早餐與午餐　　　　　　　　　　(B)早、午、晚三餐
 (C)早餐與晚餐　　　　　　　　　　(D)晚餐與宵夜

66. 團體行程中，遇本國旅行社倒閉，當地旅行社要求團員加付費用時，領隊應即時通報交通部觀光局，後續由那一個單位接手處理旅客申訴事宜？
 (A) IATA　　　　　　(B) IATM　　　　　　(C) TQAA　　　　　　(D) TAAT

67. 團員行李遺失時的處理，下列何者為錯誤的處理方式？
 (A)需到「Lost and Found」（失物招領處）櫃檯請求協助並填寫資料，同時說明行李樣式與當地聯絡電話
 (B)記錄承辦人員單位、姓名及電話，並收好行李收據，以便繼續追蹤

(C)離境時，若仍未尋獲，應留下近日行程據點與國內地址，以便日後航空公司作業

(D)回國後仍未尋獲行李，可向旅行社求償索賠，一件行李最高賠償金額為美金 500 元

68.如果團體成員中有人行李遺失或受損時，應向航空公司要求賠償，請問此英文術語為下列何字？
(A) claim
(B) check
(C) compensate
(D) make up for

69.旅客在機上發生氣喘，適逢機上沒醫生也沒藥物，最可能可以用下列何種方式暫時緩解？
(A)果汁
(B)礦泉水
(C)濃咖啡
(D)牛奶

70.為了預防整團護照遺失或被竊，旅客護照應該：
(A)統一交由同團身材最壯碩者保管
(B)全數由領隊保管
(C)全數由導遊保管
(D)由旅客本人自行保管

71.抵達目的地機場時，如發現托運行李沒有出現，應向航空公司有關部門申報，申報時不需準備的文件是：
(A)護照
(B)機票或登機證
(C)簽證
(D)行李托運收據

72.旅客在旅途中，因不可歸責於旅行社之事由而發生身體或財產上之事故時，其所生之處理費用，應由誰負擔？
(A)旅客負擔
(B)旅行社負擔
(C)旅客與旅行社平均分攤
(D)國外旅行社負擔

73.旅行團下機後，發現旅客之托運行李破損，帶團人員應採取何項措施？
(A)找膠布包一包，回飯店後再說
(B)自認倒楣請旅客多包涵

(C)向地勤人員或行李組員報告，請求修理或賠償

(D)向海關人員報告處理

74.旅途中，如遇旅客病重入院醫療，領隊導遊人員的下列處理措施中，何者不宜？

(A)視團體行程進度，讓旅客出院隨團行動，以便就近照料與護理

(B)安排僱請照料人員照應，領隊導遊繼續執行職務

(C)通知公司及旅客家屬，協助其儘速趕來照顧

(D)通知使領館人員，請求必要之協助與幫忙

75.為預防偷竊或搶劫事件發生，下列領隊或導遊人員的處理方式何者較不適當？

(A)提醒團員，避免穿戴過於亮眼的服飾及首飾

(B)請團員將現金與貴重物品分至多處置放

(C)叮嚀團員，儘量避免將錢包置於身體後方或側面

(D)白天行程不變，取消所有晚上行程以策安全

76.「Jet lag」是指甚麼意思？

(A)高山症　　　　　(B)恐艙症　　　　　(C)時差失調　　　　　(D)機位不足

77.旅客長途飛行，為預防因時差導致之身體不適，帶團人員應作下列何種建議？

(A)與人搭訕，儘量少休息　　　　　(B)吃安眠藥，休息

(C)多喝酒，睡覺休息　　　　　(D)儘量多喝水，休息

78.到寒冷地帶旅行，如旅客有凍傷情形，應立即作何最適處理？

(A)以熱水袋保暖　　　　　(B)搓揉凍傷部位以恢復溫度

(C)將傷患帶至火爐邊取暖　　　　　(D)以床單覆蓋凍傷部位

79.旅遊途中，有旅客需要兌換外幣，卻遇上銀行不上班的時間，領隊導遊人員應如何處理？

(A)請求當地同業或友人協助兌換

(B)尋求黑市兌換
(C)於住宿之觀光旅館兌換
(D)請熟識之餐廳或店家協助兌換

80.對於中毒患者的急救一般原則，應優先了解下列何種事項？
(A)毒物名稱　　　　(B)中毒原因　　　　(C)病人呼吸情況　(D)現場安全

100 年華語、外語領隊人員 領隊實務㈠試題解答：

1. C	2. D	3. A	4. B	5. B
6. D	7. C	8. A	9. C	10. A
11. B 或 D 或 BD	12. C	13. A	14. D	15. C
16. B	17. B	18. D	19. A	20. D
21. C	22. D	23. A	24. B	25. C
26. A	27. D	28. B	29. A	30. D
31. A	32. B	33. B	34. A	35. C
36. A	37. B	38. C	39. A	40. C
41. B	42. A	43. B	44. B	45. C
46. A	47. D	48. C	49.A 或 D 或 AD	50. B
51. C	52. B	53. C	54. B	55. C
56. A	57. B	58. C	59. A	60. A
61. D	62. C	63. A 或 B 或 D 或 AB 或 AD 或 BD 或 ABD		
64. C	65. B	66. C	67. D	68. A
69. C	70. D	71. C	72. A	73. C
74. A	75. D	76. C	77. D	78. D
79. C	80. D			

（本試題解答，以考選部最近公佈為準確。http://wwwc.moex.gov.tw）

【100 年華語領隊人員 領隊實務㈡試題】

■ 單一選擇題（每題 1.25 分，共 80 題，考試時間為 1 小時）。

1. 依發展觀光條例之規定，下列何者不可劃定為自然人文生態景觀區？
 (A)觀光地區　　　　　　　　　　(B)原住民保留地
 (C)自然保留區　　　　　　　　　(D)水產資源保育區

2. 民間機構開發經營觀光遊樂設施經中央主管機關核定者，其範圍內所
 需用地如涉及非都市土地使用變更，應檢具書圖文件，依下列何項法
 令辦理逕行變更？
 (A)都市計畫法　　　　　　　　　(B)建築法
 (C)區域計畫法　　　　　　　　　(D)休閒農業輔導管理辦法

3. 依據法令規定，領隊人員可分專任領隊及：
 (A)兼任領隊　　　(B)特約領隊　　　(C)臨時領隊　　　(D)預約領隊

4. 下列有關位於離島地區之特色民宿的敘述，何者不正確？
 (A)以家庭副業方式經營
 (B)可由地方政府委託建築物實際使用人以外者經營
 (C)經營規模最多以客房數 20 間，客房總樓地板面積 200 平方公尺以
 下者為限
 (D)建築物設施基準可不適用民宿建築物直通樓梯數量及淨寬之規定

5. 未依規定取得執業證，而執行導遊人員業務者，得處新臺幣罰鍰至少
 為：
 (A)一萬元　　　(B)二萬元　　　(C)三萬元　　　(D)四萬元

6. 乙種旅行業有高雄一家分公司，並取得觀光公益法人會員資格者，則應投保之履約保證保險金額最低共多少？
(A)新臺幣五百萬元　　　　　　　(B)新臺幣八百萬元
(C)新臺幣二百五十萬元　　　　　(D)新臺幣二百萬元

7. 旅行業以電腦網路經營旅行業務者，下列何項行為不符旅行業管理規定？
(A)依規定在其網站首頁載明應記載事項，免報請交通部觀光局備查
(B)有接受旅客線上訂購交易，並將旅遊契約登載於網站
(C)對線上訂購者收受價金前，告知其產品之限制及確認程序、契約終止或解除及退款事項
(D)對線上訂購者受領價金後，將代收轉付收據交付旅客

8. 曾服公務虧空公款，經判決確定，服刑期滿尚未逾幾年者，不得為旅行業之發起人？
(A) 2 年　　　　　　(B) 3 年　　　　　　(C) 4 年　　　　　　(D) 5 年

9. 依發展觀光條例及旅行業管理規則規定，非旅行業者不得經營旅行業務，但下列何種業務縱使非旅行業者亦得經營？
(A)代辦簽證手續
(B)代售住宿券
(C)安排食宿及交通
(D)代售日常生活所需陸上運輸事業客票

10. 小文係某大學觀光科系畢業，至少需任職旅行業專任職員幾年，始能參加旅行業經理人訓練？
(A) 1 年　　　　　　(B) 2 年　　　　　　(C) 3 年　　　　　　(D) 4 年

11. 有關旅行業經理人訓練之辦理方式，下列何者錯誤？
(A)接受委託辦理之團體須為旅行業或旅行業經理人相關之觀光團體
(B)受訓人員於訓練期間，其缺課節數逾十分之一，應予退訓
(C)旅行業經理人訓練測驗成績以一百分為滿分，六十分為及格
(D)結訓後十日內，受託團體須將受訓人員成績、結訓及退訓人數，列冊陳報交通部觀光局備查

12. 中央觀光主管機關辦理體驗臺灣原味的活動，以「四大主題系列活動」為經，「年度創意活動」為緯，下列何者為民國 100 年的年度創意活動？
 (A)幸福旅宿，百種感動　　　　　(B)臺灣夜市，Taiwan Yes!
 (C)臺灣茶道之旅　　　　　　　　(D)八田與一紀念園區啟用

13. 旅行業辦理旅遊時，包租遊覽車者，應簽訂租車契約並依交通部觀光局頒訂之檢查紀錄表填列查核之項目，下列何者正確？
 (A)行車執照　　　　　　　　　　(B)駕駛人退役證明書
 (C)旅行業履約保證保險　　　　　(D)旅行業責任保險

14. 在「觀光拔尖領航方案行動計畫」所揭示的開發臺灣國際觀光新市場對象為下列何者？
 (A)穆斯林市場　　(B)歐美市場　　(C)日本市場　　(D)韓國市場

15. 旅行業刊登於雜誌之廣告應載明項目不包含：
 (A)註冊商標　　(B)註冊編號　　(C)公司名稱　　(D)公司種類

16. 為加強機場服務及設施，發展觀光產業，觀光主管機關依法得收取下列那項費用？
 (A)航空站設施權利金　　　　　　(B)向出境旅客收取機場服務費
 (C)向入境旅客收取機場服務費　　(D)飛機落地費

17. 關於風景特定區內之商家商品價格，依規定下列敘述何者正確？
 (A)依市場機制由商家調整販售
 (B)視遊客多寡由商家調整販售
 (C)該管主管機關輔導商家公開標價，並按所標價格販售
 (D)該管主管機關輔導商家公開統一價格，標價販售

18. 甲種旅行業分公司之經理人，不得少於幾人？
 (A) 1 人　　　　(B) 2 人　　　　(C) 3 人　　　　(D) 4 人

19. 觀光旅館之建築及設備標準，由中央主管機關會同下列何機關定之？
 (A)內政部　　　　　　　　　　　(B)經濟部
 (C)交通部　　　　　　　　　　　(D)行政院文化建設委員會

20.旅行業應以合理收費經營，所謂「不公平競爭行為」不包含那一項？
(A)以購物佣金彌補團費 　　　　　　(B)促銷自費活動
(C)收取服務小費 　　　　　　　　　(D)車上販售不知名藥品

21.旅行業之設立、變更或解散登記、發照、經營管理、獎勵、處罰、經理人及從業人員之管理、訓練等事項，由交通部委任那一機關執行之？
(A)交通部觀光局 　　　　　　　　　(B)中華民國旅行商業同業公會
(C)各直轄市及縣（市）政府 　　　　(D)各地方政府觀光旅遊機構

22.觀光遊樂設施經相關主管機關檢查符合規定後核發之檢查文件，觀光遊樂業者應依下列何項方式處理，始符合規定？
(A)標示或放置於各受檢之觀光遊樂設施明顯處
(B)公告於入口處或售票處明顯處所
(C)刊登政府公報或新聞紙
(D)歸檔妥為保管以備查核

23.風景特定區之公共設施應如何投資辦理？
(A)由主管機關協商所轄範圍內之相關機關籌措投資興建
(B)由主管機關或該公共設施之管理機構按核定之計畫投資興建，分年編列預算執行之
(C)由主管機關協商相關機關分攤投資興建
(D)由主管機關協商地方相關機關分攤投資興建

24.近 10 年來，政府在臺灣觀光發展方面，推動下列多項計畫方案，其推動年別之先後順序為何？①臺灣觀光年工作計畫　②旅行臺灣年工作計畫　③觀光客倍增計畫　④觀光拔尖領航方案行動計畫
(A)③②①④　　　(B)③④②①　　　(C)③①④②　　　(D)③①②④

25.下列何者非中華民國護照資料頁記載事項？
(A)國籍　　　　(B)外文姓名　　　(C)外文別名　　　(D)中文別名

26.同一本護照以同一事項申請加簽或修正者，以幾次為限？
(A)一次　　　　(B)二次　　　　　(C)三次　　　　　(D)四次

27.申請護照經審查後，不予核發者，其所繳費額退還多少？
(A)不予退還　　　(B)退還三分之一　(C)退還二分之一　(D)全部退還

28.有戶籍之中華民國國民在大陸遺失護照，應先採取的措施為：
(A)立即設法至香港中華旅行社重新申請護照
(B)打電話請在臺家屬向外交部重新申請護照
(C)打電話請在臺家屬向內政部入出國及移民署申請入境證
(D)至大陸公安部門申報遺失並取得報案證明

29.護照製作有瑕疵，不包含下列何種情形？
(A)持照人之相貌變更，與護照照片不符
(B)所載資料或影像有錯誤
(C)機器可判讀護照資料閱讀區無法以機器判讀
(D)護照封皮、膠膜、內頁、縫線或印刷發生異常現象

30.外國人來臺觀光，在臺逾期停留，除會被處罰鍰外，亦可能受到何種處分？
(A)服勞役 30 日　　(B)拘留 4 日　　　(C)暫予收容 60 日　(D)移送法辦

31.外國人歸化我國國籍之役齡男子，應否辦理徵兵處理？
(A)無須接受徵兵處理
(B)自許可歸化之翌日起屆滿 1 年時，接受徵兵處理
(C)自許可定居之翌日起屆滿 1 年時，接受徵兵處理
(D)自初設戶籍登記之翌日起屆滿 1 年時，接受徵兵處理

32.年滿幾歲之翌年 1 月 1 日起之役男，要申請且經核准才能出境？
(A) 15 歲　　　(B) 16 歲　　　(C) 18 歲　　　(D) 36 歲

33.旅客出入境每人攜帶人民幣之限額為多少元，依海關規定應申報，超額部分應存海關或沒收：
(A) 1 萬元　　　(B) 2 萬元　　　(C) 3 萬元　　　(D) 6 萬元

34.旅客攜帶免稅香菸入境，依海關規定捲菸以多少數額為限？
(A) 200 支　　　(B) 300 支　　　(C) 500 支　　　(D) 600 支

35. 關於護照外文姓名之記載方式，下列敘述何者錯誤？
 (A)已婚婦女，其外文姓名之加冠夫姓，依其戶籍登記資料為準
 (B)申請人首次申請護照時，無外文姓名者，以中文姓名之國語讀音逐字音譯為英文字母
 (C)申請換、補發護照時，應沿用原有外文姓名
 (D)外文姓名之排列方式，名在前、姓在後

36. 旅客攜帶自用藥品入境，最高以幾種為限？
 (A) 2　　　　　　(B) 4　　　　　　(C) 6　　　　　　(D) 8

37. 下列有關攜帶動植物及產品入境時，申報檢疫手續之敘述，何者正確？
 (A)享有外交豁免權之人員可免除申報檢疫
 (B)旅客可免除申報檢疫
 (C)服務於車、船、航空器人員可免除申報檢疫
 (D)入境人員皆須申報檢疫

38. 政府為便利東南亞五國人民持有有效之美國、加拿大、日本等先進國簽證者，得先經由網際網路向內政部入出國及移民署建置之登錄系統申請取得憑證，即可免簽入境，下列那一國家不適用？
 (A)印度　　　　　(B)尼泊爾　　　　(C)泰國　　　　　(D)越南

39. 旅客適用免簽證方式進入我國，除另有協議外，其護照效期應有幾個月以上之規定？
 (A)一個月　　　　(B)二個月　　　　(C)三個月　　　　(D)六個月

40. 下列外國護照之簽證種類中，那一項不屬外國護照簽證條例之類別？
 (A)外交簽證　　　(B)停留簽證　　　(C)居留簽證　　　(D)落地簽證

41. 經核准設置『外幣收兌處』之觀光旅館，對持有外國護照之外國旅客及來臺觀光之華僑可辦理何種外匯業務？
 (A)買賣外幣現鈔
 (B)買賣旅行支票
 (C)外幣現鈔或外幣旅行支票兌換新臺幣
 (D)匯款

42.旅行支票遺失或被竊時，下列何種處理方式不妥當？
 (A)依購買合約書所載電話，向發行機構指定處所或直接向其代售銀行
 辦理遺失或被竊之申報手續
 (B)申報旅行支票遺失或被竊，申報人應出示購買合約書及身分證或護
 照
 (C)旅行支票遺失或被竊之申報人，應填寫 Refund Application 並簽名，
 其簽名須與購買合約書上之購買人簽名相符
 (D)繼續旅行，待回國再申報遺失或被竊

43.持有外國護照之外國旅客在臺灣金融機構兌領新臺幣，下列何者較不
 易立即兌換新臺幣？
 (A)以外幣現鈔兌換
 (B)以外幣旅行支票兌換
 (C)以本人在金融機構之外幣存款帳戶兌領
 (D)以本人簽發之外幣支票兌換

44.下列有關買賣美元現鈔之敘述，何者為正確？
 (A)民眾可向外幣收兌處買入及賣出美元現鈔
 (B)民眾可向外幣收兌處買入美元現鈔
 (C)民眾可將美元現鈔賣給外幣收兌處
 (D)民眾僅可向外匯指定銀行買賣美元現鈔

45.外國人在我國遺失原持憑入國之護照，應向何單位報案取得證明？
 (A)各地警察分局刑事組
 (B)外交部領事事務局各地辦事處
 (C)內政部入出國及移民署各地服務站
 (D)各國駐臺辦事處

46.外國人有下列那一項情形，主管機關得不禁止其入國？
 (A)冒用護照或持用冒領之護照
 (B)攜帶違禁物
 (C)在我國或外國有犯罪紀錄
 (D)以依親事由來臺無力維持生活

47. 旅客免簽證方式進入我國，因罹患疾病、天災等不可抗力事故，致無法如期出境，須向那一單位申請停留簽證？
(A)內政部入出國及移民署 　(B)外交部領事事務局
(C)交通部民用航空局 　(D)財政部關稅總局

48. 入出國者，應經何機關查驗？
(A)海關 　(B)航空公司
(C)航空警察局 　(D)內政部入出國及移民署

49. 依據國外旅遊定型化契約書範本之規定，下列有關小費之敘述，何者正確？
(A)旅行社於出發前有說明各觀光地區小費收取狀況之義務
(B)各種小費皆屬旅遊費用應包括項目
(C)宜給小費之對象不包括領隊
(D)尋回遺失物時應給小費

50. 依民法規定，旅遊營業人提供旅遊服務，應具備那項條件？
(A)主要具備通常之價值即可 　(B)主要具備約定之品質即可
(C)同時具備通常之價值及約定之品質 (D)主要大多數旅客不抱怨即可

51. 旅客參加馬來西亞 5 天團，旅遊費用含 300 元簽證費用共 20,000 元，因家中有事，於出發前 1 天通知旅行社取消，旅客應賠償及支付旅行社之費用共多少元？
(A) 10,000 元 　(B) 10,150 元
(C) 10,300 元 　(D) 20,000 元

52. 甲旅客報名參加日本五天旅行團，於出發前要求改由乙旅客參加，則旅行社得如何處理？
(A)得同意，如有增加費用，不得向旅客收取
(B)得同意，如有增加費用，並應向甲旅客收取
(C)得同意，如有增加費用，並得向乙旅客收取
(D)得同意，如有減少費用，並應退還旅客

53. 旅客未依約定準時到約定地點集合出發時，依國外旅遊定型化契約應記載及不得記載事項規定，下列敘述何者正確？
(A)旅客仍得於中途加入旅遊
(B)得視為旅客終止契約
(C)旅行社得向旅客請求違約金
(D)旅行社得沒收其全部團費以為損害之賠償

54. 依旅遊契約之規定，下列何者不屬於旅行社應投保之保險？
(A)旅行平安保險
(B)旅行業責任保險
(C)旅行業履約保證保險
(D)旅行業責任保險及旅行業履約保證保險

55. 阿保參加奧地利 9 日團，團費 54,000 元，因旅行社未訂妥回程機位，致行程結束後在國外多停留 3 天才得以返臺，旅行社除須負擔餐宿及其他必要費用外，並應賠償阿保多少元？
(A) 18,000 元
(B) 60,000 元
(C) 108,000 元
(D) 270,000 元

56. 旅行社無正當理由，將契約原定飛機之商務艙降等為經濟艙，依國外旅遊定型化契約應記載及不得記載事項規定，旅客得請求賠償多少之違約金？
(A)商務艙票價 2 倍之違約金
(B)商務艙與經濟艙票價差額之違約金
(C)商務艙票價之違約金
(D)商務艙與經濟艙票價差額 2 倍之違約金

57. 旅客向甲旅行社報名參加國外旅遊團，出發後才發覺已被轉讓給乙旅行社，行程皆依約履行，則下列何者正確？
(A)旅客得要求甲旅行社退還全部團費
(B)旅客得要求甲旅行社賠償全部團費 5%之違約金
(C)旅客得要求乙旅行社賠償全部團費 5%之違約金
(D)兩旅行社皆無須賠償

58.旅行社自行修改國外旅遊定型化契約之條款,且未經主管機關核准時,下列條款何者為有效?
(A)約定團體因不可抗力而無法成行時,旅行社須全額退還團費之條款
(B)約定旅行社得任意變更行程內容之條款
(C)約定因旅行社之過失而無法成行時,旅行社得免除賠償責任之條款
(D)約定旅客一經報名,如取消無法返還任何費用之條款

59.旅客因家中有事,無法如期成行,於出發前10天通知旅行社取消時,應賠償旅行社旅遊費用之多少百分比?
(A) 10% (B) 20% (C) 30% (D) 50%

60.除另有約定外,契約列有遊覽費用者,依國外旅遊定型化契約書範本,下列何者不包括在內?
(A)博物館門票
(B)導覽人員費用
(C)空中鳥瞰非洲大草原動物遷徙之包機費
(D)旅館出發至搭乘麗星郵輪前之接送費用

61.有關旅遊購物活動,下列何者正確?
(A)旅行社得與旅客在契約中載明,旅客應為旅行社攜帶名牌皮包一只返國
(B)旅行社得與旅客在契約中載明,旅客不得拒絕進入購物店
(C)旅行社得與旅客在契約中載明,旅客如不參加購物活動,應補繳旅遊費用若干元
(D)旅行社不得以任何理由或名義要求旅客代為攜帶物品返國

62.依國外旅遊定型化契約書範本,在旅行業與旅客簽約後,如果旅行業要將該契約轉讓給其他旅行業時,應如何辦理?
(A)經旅客口頭同意
(B)經旅客書面同意
(C)不可以辦理轉讓
(D)旅客除有正當理由不可以拒絕

63. 有關旅客證照之保管，下列何者不正確？
 (A)旅遊期間，旅客要求旅行社代為保管護照時，旅行社得拒絕之
 (B)旅遊期間，於辦理登機手續時，旅行社得要求旅客提交護照
 (C)旅客積欠旅遊費用，旅行社得扣留旅客之護照
 (D)旅行社持有旅客之證照，如有毀損或遺失者，應行補辦，如致旅客
 損害，並應賠償

64. 國外旅遊定型化契約中，下列何種記載有效？
 (A)本行程僅供參考
 (B)詳細行程以國外旅行社提供者為準
 (C)本報價不含導遊、司機、領隊之小費
 (D)本公司原刊登之廣告僅供參考，詳細內容以行程表為準

65. 大陸配偶入境並通過面談，在依親居留期間有關工作權之取得有何規
 範？
 (A) 3 年後可申請在臺工作 (B) 2 年後可申請在臺工作
 (C) 1 年後可申請在臺工作 (D)無須申請許可，即可在臺工作

66. 臺灣地區人民、法人、團體或其他機構，經經濟部許可，得在大陸地
 區從事投資或技術合作；其投資或技術合作之產品或經營項目，依據
 國家安全及產業發展之考慮，區分那些類？
 (A)禁止類、一般類 (B)禁止類、調整類
 (C)禁止類、調整類、一般類 (D)禁止類、審查類、一般類

67. 依據財團法人海峽交流基金會與大陸海峽兩岸關係協會簽署之「海峽
 兩岸關於大陸居民赴臺灣旅遊協議」，何時正式實施大陸地區人民直
 接來臺觀光？
 (A) 97 年 6 月 13 日 (B) 97 年 6 月 20 日
 (C) 97 年 7 月 1 日 (D) 97 年 7 月 18 日

68. 依內政部入出國及移民署之「大陸地區人民申請來臺從事觀光活動送
 件須知」，大陸地區觀光團申辦手續代為送件之窗口為下列何者？
 (A)臺北市旅行商業同業公會

(B)高雄市旅行商業同業公會

(C)臺灣省旅行商業同業公會

(D)接待旅行社或中華民國旅行商業同業公會全國聯合會

69. 1989 年 10 月 30 日，中共發動海外捐助興學的「希望工程」，它的創設目的是為下列何者創造希望？
(A)大專青年　　　　　　　　　(B)中學生
(C)失學兒童　　　　　　　　　(D)海外留學生

70. 國人在中國大陸停留期間，依健保相關法令之規定，如因不可預期之傷、病就醫（含門診及住院），其醫療費用可在出院後多久內，持相關資料逕向申保單位所屬地區健保局申請核退醫療費用？
(A) 1 個月內　　(B) 2 個月內　　(C) 3 個月內　　(D) 6 個月內

71. 大陸地區人民申請來臺探病，其每次停留期間不得逾多少個月？
(A)一個月　　　(B)二個月　　　(C)三個月　　　(D)六個月

72. 大陸地區人民欲申請在臺灣長期居留時，下列何種情形不符合專案許可之要件？
(A)曾獲諾貝爾獎者
(B)具有臺灣地區所亟需之特殊科學技術，並有豐富之工作經驗者
(C)其配偶為臺灣地區人民
(D)對國家有特殊貢獻，經有關單位舉證屬實者

73. 我政府宣布從什麼時候起開放港澳居民來臺網路簽證？
(A)民國 93 年 11 月 1 日　　　　(B)民國 94 年 1 月 1 日
(C)民國 94 年 7 月 1 日　　　　(D)民國 94 年 10 月 1 日

74. 旅行業辦理大陸地區人民來臺從事觀光活動業務應投保責任保險，每一大陸地區旅客因意外事故所致體傷之醫療費用為新臺幣多少元？
(A) 2 萬元　　(B) 3 萬元　　(C) 4 萬元　　(D) 5 萬元

75. 下列何者與淡水無關？
(A)義民廟　　　　　　　　　　(B)鐵蛋
(C)沙崙海水浴場　　　　　　　(D)紅毛城

76.臺灣地區與大陸地區人民有關「收養之成立及終止」的處理依據為何？
(A)依臺灣地區之規定
(B)依大陸地區之規定
(C)依行為地之規定
(D)依各該收養者被收養者設籍地區之規定

77.英國是在那一年結束香港之治理？
(A)民國 85 年　　　(B)民國 86 年　　　(C)民國 87 年　　　(D)民國 88 年

78.目前我政府派駐澳門機構在當地名稱為：
(A)中華旅行社　　　　　　　　(B)臺北貿易中心
(C)孫逸仙文化中心　　　　　　(D)臺北經濟文化中心

79.臺灣地區與大陸地區直接通信、通航或通商前，依香港澳門關係條例之規定，得視香港或澳門為：
(A)國外　　　(B)大陸地區　　　(C)境外　　　(D)第三地

80.港澳地區居民在當地要取得永久居留權，成為「永久居民」，則必須住滿多久？
(A) 4 年　　　(B) 5 年　　　(C) 7 年　　　(D) 8 年

100 年華語領隊人員 領隊實務㈡試題解答：

1. A	2. C	3. B	4. C	5. A
6. C	7. A	8. A	9. D	10. C
11. C	12. D	13. A	14. A	15. A
16. B	17. C	18. A	19. A	20. C
21. A	22. A	23. B	24. D	25. D
26. A	27. A 或 D 或 AD	28. D	29. A	30. C
31. D	32. C	33. B	34. A	35. D
36. C	37. D	38. B	39. D	40. D
41. C	42. D	43. D	44. D	45. C
46. D	47. B	48. D	49. A	50. C
51. B	52. C	53. A	54. A	55. A
56. D	57. B	58. A	59. C	60. D
61. D	62. B	63. C	64. C	65. D
66. A	67. D	68. D	69. C	70. D
71. A	72. C	73. B	74. B	75. A
76. D	77. B	78. D	79. D	80. C

（本試題解答，以考選部最近公佈為準確。http://wwwc.moex.gov.tw）

【100 年外語領隊人員 領隊實務㈡試題】

■ 單一選擇題（每題 1.25 分，共 80 題，考試時間為 1 小時）。

1. 經營旅館業者應完成下列何種手續後，始得營業？①向中央主管機關
 申請登記　②向地方主管機關申請登記　③辦妥公司或商業登記　④
 領取登記證
 (A)①②③　　　　　　(B)①②④　　　　　　(C)①③④　　　　　　(D)②③④

2. 下列何者，應向地方主管機關申請登記，領取登記證及專用標識後，
 始得經營？
 (A)觀光旅館業　　　　　　　　(B)民宿
 (C)旅行社　　　　　　　　　　(D)觀光遊樂業

3. 導遊人員、領隊人員之訓練、執業證核發及管理等事項之管理規則，
 由那一個機關定之？
 (A)交通部　　　　　　　　　　(B)考選部
 (C)交通部觀光局　　　　　　　(D)交通部會同考選部

4. 風景特定區計畫，應由中央主管機關交通部會同有關機關，就下列何
 者所作之評鑑結果，予以綜合規劃？
 (A)歷史及文化發展　　　　　　(B)區域及社區發展
 (C)生態及氣候變遷　　　　　　(D)地區特性及功能

5. 旅客進入自然人文生態景觀區，未依規定申請專業導覽人員陪同進入
 者，有關目的事業主管機關得處行為人新臺幣罰鍰為：
 (A)一萬元以下　　　　　　　　(B)二萬元以下
 (C)三萬元以下　　　　　　　　(D)四萬元以下

6. 外籍旅客向特定營業人購買特定貨物，達一定金額以上，並於一定期間內攜帶出口者，得在一定期間內辦理退還特定貨物之營業稅；其辦法，由下列何者定之？
 (A)交通部觀光局　　　　　　　　　(B)交通部會同財政部
 (C)交通部會同觀光局　　　　　　　(D)財政部會同觀光局

7. 觀光遊樂業重大投資案件，如位於非都市土地，應符合什麼條件？
 (A)土地面積達五公頃以上，不含土地費用投資金額應在新臺幣十億元以上
 (B)土地面積達五公頃以上，不含土地費用投資金額應在新臺幣二十億元以上
 (C)土地面積達十公頃以上，不含土地費用投資金額應在新臺幣十億元以上
 (D)土地面積達十公頃以上，不含土地費用投資金額應在新臺幣二十億元以上

8. 依旅行業管理規則規定，下列何者非屬團體旅遊文件之契約書應載明之事項？
 (A)組成旅遊團體最高限度之旅客人數
 (B)旅遊地區、行程
 (C)簽約地點及日期
 (D)旅遊全程所需繳納之全部費用及付款條件

9. 甲種旅行業已取得經中央主管機關認可足以保障旅客權益之觀光公益法人會員資格者，其履約保證保險應投保最低金額為新臺幣：
 (A)八百萬元　　　(B)六百萬元　　　(C)五百萬元　　　(D)三百萬元

10. 經營甲種旅行業應繳納保證金新臺幣多少元？
 (A)一千萬元　　　　　　　　　　(B)六百萬元
 (C)二百五十萬元　　　　　　　　(D)一百五十萬元

11. 依規定旅行業代客辦理出入國或簽證手續，旅客證照如遭遺失，應於多久內向有關單位報備？

(A) 12 小時　　　　(B) 24 小時　　　　(C) 36 小時　　　　(D) 48 小時

12. 未經領取旅行業執照者，得經營那一項業務？
(A)代售日常生活所需陸上運輸事業之客票
(B)代售航空運輸事業之客票
(C)提供旅遊諮詢服務
(D)設計旅程、安排導遊人員或領隊人員

13. 下列何者非屬申請籌設旅行業之必要文件？
(A)全體籌設人名冊
(B)營業處所之使用權證明文件
(C)公司章程
(D)經營計畫書

14. 有關旅行業申請分公司註冊之規定，下列何者錯誤？
(A)申請設立經許可後，除有正當理由外，應於二個月內申請註冊
(B)不須再繳納旅行業保證金
(C)須要繳納註冊費
(D)備具文件包含分公司執照影本

15. 綜合旅行業有三家分公司，則應投保之履約保證保險金額最低共多少？
(A)新臺幣五千萬元　　　　　　　(B)新臺幣六千萬元
(C)新臺幣七千二百萬元　　　　　(D)新臺幣七千六百萬元

16. 外國旅行業在中華民國設立分公司之營業規定，下列何者正確？
(A)報請交通部觀光局備查，即可營業
(B)向交通部觀光局申請核准籌設，即可營業
(C)無須辦理認許，但須辦理分公司登記
(D)其業務範圍，準用中華民國旅行業本公司之規定

17. 關於旅行業在國內增設分公司之實收資本總額規定，下列何者錯誤？
(A)綜合旅行業每增設分公司一家，須增資新臺幣一百五十萬元
(B)甲種旅行業每增設分公司一家，須增資新臺幣一百萬元

(C)乙種旅行業每增設分公司一家，須增資新臺幣八十萬元

(D)增設分公司時，資本總額已達規定者，可不需要再增資

18. 下列那一項不是交通部觀光局建置的友善旅遊環境措施？

(A)旅遊服務中心「i」識別系統

(B) 24 小時免付費旅遊諮詢服務熱線 0800011765

(C)於桃園國際機場提供外籍旅客租借「寶貝機」服務

(D)「臺灣觀光巴士」系統

19. 下列何者無須懸掛主管機關發給之觀光專用標識？

(A)旅館業　　　　　　　　　　(B)觀光旅館業

(C)旅行業　　　　　　　　　　(D)觀光遊樂業

20. 目前交通部觀光局不是下列那一國際組織的會員？

(A)亞太旅行協會（PATA）

(B)美洲旅遊協會（ASTA）

(C)國際會議協會（ICCA）

(D)聯合國世界觀光組織（UNWTO）

21. 交通部為協助觀光產業改善軟硬體設施，建置優質旅遊環境提升旅遊品質，訂頒之「獎勵觀光產業優惠貸款要點」，下列有關該要點之敘述，何者錯誤？

(A)貸款對象為觀光旅館業、旅館業、觀光遊樂業及民宿

(B)資金來源係行政院經濟建設委員會中長期基金專款新臺幣 65 億元為總額度支應

(C)因辦理資訊化所需軟硬體資金亦可申貸

(D)貸款期限最長不得超過 7 年，寬限期以 2 年為限

22. 籌辦國際會議展覽中的靈魂人物是「專業會議籌辦人」，其英文縮寫為：

(A) PCO　　　　(B) PMP　　　　(C) PIO　　　　(D) PEO

23. 參加領隊人員職前訓練應繳納訓練費用，其未報到參加訓練者，其所

繳納之費用應如何處理？
(A)不予退還 (B)退還二分之一
(C)退還三分之一 (D)退還四分之一

24.領隊人員執業證之有效期間為多久？
(A)一年 (B)二年 (C)三年 (D)四年

25.下列有關護照之敘述，何者正確？
(A)護照申請人可以與他人申請合領一本護照
(B)未成年人申請護照須父或母或監護人同意。但已結婚者，不在此限
(C)護照分外交護照、禮遇護照及普通護照
(D)護照效期屆滿，可申請延期

26.下列那一項不屬於主管機關應不予核發護照之情形？
(A)冒用身分，申請資料虛偽不實者
(B)經司法機關通知主管機關者
(C)行政機關依法律限制申請人出國者
(D)經常遺失護照、證件者

27.護照效期自何時起算？
(A)核發之日 (B)核發之翌日
(C)申請之日 (D)申請之翌日

28.下列何種身分不能代理申請護照？
(A)申請人的姐姐
(B)申請人同公司之同事
(C)申請人的好友
(D)交通部觀光局核准之甲種旅行業

29.下列何種加簽或修正，於內植晶片護照上仍可辦理？
(A)外文別名 (B)出生地 (C)出生日期 (D)僑居身分

30.護照污損不堪使用，如所餘效期在三年以上，其申請換發之護照效期為：

(A)三年 　　　　　　　　　　　(B)五年

(C)十年 　　　　　　　　　　　(D)同原護照效期

31. 外國人在我國合法連續居留多久，每年居住超過 183 日，得向主管機關申請永久居留？

(A) 1 年　　　　(B) 2 年　　　　(C) 3 年　　　　(D) 5 年

32. 大陸地區人民離臺，應出示何種證件供查驗出國（境）？

(A)有效之入境許可證件 　　　　(B)大陸居民往來臺灣通行證

(C)訂妥回程之機票 　　　　　　(D)次一目的地國家簽證

33. 大陸地區人民以何種事由申請來臺，入國查驗時免填繳入國登記表？

(A)商務　　　(B)觀光　　　(C)探親　　　(D)駐點

34. 外籍觀光客趁人多，離臺時未經查驗者，會受到何種處罰？

(A)處新臺幣 2 萬元罰鍰 　　　　(B)收容

(C)拘役 　　　　　　　　　　　(D)處有期徒刑 3 個月

35. 特定營業人銷售特定貨物後，發生銷貨退回或更換貨物等情事，其退稅明細申請表應如何處理？

(A)更正後發還 　　　　　　　　(B)收回，重新開立

(C)報稽徵機關備查 　　　　　　(D)送出境機場之海關備查

36. 一般替代役役男於服役期間因父母在國外病危，申請出境探病，每次不得逾幾日？

(A) 7 日　　　　(B) 10 日　　　　(C) 15 日　　　　(D) 30 日

37. 中華民國 75 年次出生之原有戶籍具僑民身分之役齡男子，在臺居住屆滿一年時，依法應辦理徵兵處理。其一年之計算方式為何？

(A)曾有二年，每年累積居住逾 183 日

(B)居住逾 4 個月達 3 次

(C)恢復戶籍滿一年

(D)大學畢業滿一年

38. 入境旅客攜帶大陸物品，依海關規定下列那一項不得攜帶入境？
 (A)食米　　　　　　(B)乾金針　　　　　(C)乾香菇　　　　　(D)水果

39. 入境旅客攜帶大陸地區中藥成藥，每種可帶 12 瓶（盒），總數不得逾幾瓶（盒）准予免稅？
 (A) 36　　　　　　　(B) 48　　　　　　　(C) 60　　　　　　　(D) 72

40. 外籍旅客同一天在經核准之同一特定營業人處所購買特定貨物，其含稅總額達新臺幣多少元以上，出境時可以申請退稅？
 (A) 2,000 元　　　　(B) 3,000 元　　　　(C) 5,000 元　　　　(D) 10,000 元

41. 下列有關出入境檢疫通關之敘述，何者有錯誤？
 (A)來自國外車、船、航空器所載殘留之植物或植物產品，不得攜帶著陸
 (B)旅客或服務於車、船、航空器人員攜帶植物或植物產品，應於入境時申請檢疫
 (C)旅客攜帶植物檢疫物入境，其檢疫物來自禁止輸入疫區者，應經檢疫處理後始得放行
 (D)旅客攜帶植物檢疫物於動植物防疫檢疫機關規定限額內，免收臨場檢疫之臨場費及延長作業費

42. 下列何者非我國給予外國護照之簽證種類？
 (A)外交簽證　　　　(B)禮遇簽證　　　　(C)觀光簽證　　　　(D)居留簽證

43. 到銀行辦理結購人民幣，每筆之最高限額為人民幣多少元？
 (A)一萬元　　　　　(B)二萬元　　　　　(C)五萬元　　　　　(D)十萬元

44. 臺灣地區人民前往印尼，可申請觀光簽證，亦可於抵達印尼機場、港口時辦理落地簽證，停留期限規定為何？
 (A)均為 15 天
 (B)觀光簽證 30 天，落地簽證 15 天
 (C)均為 30 天
 (D)觀光簽證 90 天，落地簽證 30 天

45.國人赴俄羅斯觀光，下列事項何者錯誤？
(A)應依照簽證核准之入出境日期進出俄國，不可提前或延後
(B)務必攜帶旅館訂房紀錄及旅行社開立之邀請函
(C)護照換新，舊護照上俄國簽證仍可使用
(D)每 180 天內之停留期限不得超過 90 天

46.國人出國旅遊，可向下列何種機構購買外幣現鈔？
(A)經臺灣銀行核准辦理收兌外幣業務之觀光旅館
(B)經中央銀行核准辦理外幣結匯業務之金融機構
(C)經臺灣銀行核准辦理收兌外幣業務之銀樓業
(D)旅行社

47.外國旅客向我國金融機構兌換外國幣券，如被發現偽（變）造幣券
時，下列何種處理方式錯誤？
(A)偽（變）造鈔券會被蓋上『偽（變）造作廢』章
(B)偽（變）造硬幣會被剪角作廢
(C)偽（變）造幣券會被金融機構截留，並掣給兌換外幣者收據
(D)偽（變）造幣券在等值 200 美元以下者，偽變造幣券被金融機構沒
收，但會給予兌換者等值新臺幣

48.旅行社或領隊受結匯人委託代向金融機構買、賣人民幣現鈔時，必須
檢附「交易清單」供金融機構確認，「交易清單」之內容應包括：
(A)結匯人姓名及交易金額
(B)結匯人姓名、交易金額及日期
(C)結匯人姓名、身分證明文件號碼、交易金額及日期
(D)結匯人姓名、國籍、身分證明文件號碼及交易金額

49.依民法之規定，旅遊營業人所提供之旅遊服務，應符合下列何者？
(A)只要具備通常之價值
(B)只要具備約定之品質
(C)要具備通常之價值及約定之品質
(D)要具備通常之價值或約定之品質

50.旅客參加旅行團，因旅行社之過失，致應賠償旅客時，此項請求權，自旅遊終了時起，多久不行使時即因而消滅？
(A)六個月 　　　(B)一年 　　　(C)二年 　　　(D)三年

51.旅遊需旅客之行為始能完成，因旅客未盡協力義務，經旅行社定期催告，逾期仍不盡協力義務，經旅行社終止契約後，旅行社尚得對旅客作何請求？
(A)請求旅客尊親屬加以訓誡
(B)請求賠償旅行社承辦人員之精神慰撫金
(C)請求賠償因契約終止而生之損害
(D)請求交通部觀光局公告旅客姓名

52.王媽媽於團體行程中因心臟病發而住院，二週後才得以出院回國。王媽媽得向旅行社請求何項之費用？
(A)負擔王媽媽的住院醫療費用
(B)負擔翻譯人員費用
(C)退還未完成的旅遊費用
(D)退還可節省或無須支付之費用

53.因旅行社之過失，致旅客滯留國外時，其違約金應如何計算？
(A)依旅遊費用總額除以全部旅遊日數乘以滯留日數
(B)依旅遊費用總額扣除機票費用後，除以全部旅遊日數乘以滯留日數
(C)依旅遊費用總額扣除住宿費用後，除以全部旅遊日數乘以滯留日數
(D)依旅遊費用總額扣除機票及住宿費用後，除以全部旅遊日數乘以滯留日數

54.下述何項事務，領隊人員不可為之？
(A)為旅客安排購物 　　　(B)為旅客安排觀賞歌舞表演
(C)協助旅客兌換外幣 　　　(D)請求旅客攜帶物品

55.甲旅行社委託乙旅行社代為招攬時，下列何者非國外旅遊定型化契約書範本所規定，禁止作為契約抗辯之事由？

(A)甲未直接收受旅客所繳費用　　(B)甲非直接招攬旅客參加旅遊
(C)甲實際上未參與契約簽訂　　　(D)甲實際上未委託乙代為招攬

56. 屬於國外旅遊定型化契約應記載事項而未經記載於旅遊契約者，下列敘述何者正確？
(A)構成契約內容　　　　　　　　(B)非屬契約內容
(C)由法院判斷其效力　　　　　　(D)由主管機關決定其效力

57. 依國外旅遊定型化契約書範本規定，契約雙方應以何原則履行契約？
(A)誠信原則　　　　　　　　　　(B)比例原則
(C)最有利於旅客原則　　　　　　(D)信賴保護原則

58. 因承辦旅行社委託之國外旅行社違約，致旅客受損害時，下列何者正確？
(A)旅客僅能向國外旅行社求償
(B)因係國外旅行社違約，故與承辦旅行社無關
(C)旅客應先向國外旅行社求償未果後，才能向承辦旅行社求償
(D)旅客可直接向承辦旅行社求償

59. 旅行社未派遣領有領隊執業證之領隊帶領出國旅遊時，依國外旅遊定型化契約書範本規定，下列敘述何者正確？
(A)旅客得請求減少團費
(B)旅客得請求損害賠償
(C)旅客得請求解除契約
(D)旅客得自行委任領有領隊執業證之領隊帶領出國旅遊

60. 下列何者非領隊執行職務所須完成之工作？
(A)為旅客辦妥禮遇通關
(B)為旅客辦妥登機手續
(C)為旅客辦妥入住旅館手續
(D)監督國外旅行社提供符合契約內容之服務

61. 旅遊費用繳交時間，依國外旅遊定型化契約書範本規定，不包括下列何者？
(A)簽約時　　　(B)出發前三日　　(C)說明會時　　(D)招攬時

62. 有關國外旅遊之權利義務，於契約中未約定者，依國外旅遊定型化契約書範本規定，下列敘述何者正確？
(A)適用最有利於消費者之法令規定
(B)適用旅遊地國家或地區法令之規定
(C)適用中華民國法令之規定
(D)適用國際條約之規定

63. 旅客於旅遊中途巧遇移民當地親戚，擬退出旅遊活動者，依國外旅遊定型化契約應記載及不得記載事項規定，下列敘述何者正確？
(A)旅客得請求退還尚未完成之全部旅遊費用
(B)旅客不得請求旅行社為其安排脫隊後返回出發地之住宿及交通
(C)旅客僅無法參加旅行社所安排當地旅遊活動者，視為自動放棄權利，不得請求退費
(D)旅客完全退出旅遊活動時，就可節省費用，視為自動放棄，不得請求退費

64. 旅行社原訂之飯店遭地震坍塌，改住更高等級之旅館，所增加之差額應如何處理？
(A)由旅客負擔
(B)由旅行社負擔
(C)由旅客及旅行社平均分擔
(D)由旅客及旅行社、國外接待旅行社共同分擔

65. 大陸民用航空器未經許可進入臺北飛航情報區限制進入之區域，執行空防任務之機關得採取何種措施？
(A)發布緊急動員令　　　　　(B)發布空襲警報後等待其飛離
(C)採必要之防衛處理　　　　(D)查封拍賣

66. 下列敘述何者是錯誤的？
 (A)外國人的大陸學歷符合規定者可以採認
 (B)大陸來臺就讀技職院校的學生可以參加我國的證照考試
 (C)大陸來臺就讀大學、研究所的學生，在學期間不可以參加公務人員考試
 (D)大陸學生來臺不可以就讀涉及國家安全的系所

67. 依臺灣地區與大陸地區人民關係條例之規定，對大陸地區公司在臺灣地區設立分公司，從事業務活動，採取下列那一種管理方式？
 (A)申報制　　　　　(B)查驗制　　　　　(C)許可制　　　　　(D)報備制

68. 在立法院通過採認大陸學歷之前，國人在大陸取得的大陸大學學歷是否追溯採認？
 (A)全部追溯採認
 (B)只要在教育部採認名冊上的就追溯採認
 (C)部分直接追溯採認，部分不追溯採認
 (D)不追溯採認，且必須屬教育部採認名冊上的大陸大學，並通過甄試才核發相當學歷證明

69. 大陸地區人民取得供住宅用不動產所有權於登記完畢後滿幾年始得移轉？
 (A) 1 年　　　　　(B) 2 年　　　　　(C) 3 年　　　　　(D) 4 年

70. 若進入臺灣地區之大陸地區人民，有事實足認為有犯罪行為者，治安機關得強制其出境，但在下列何種情況下，應先經司法機關之同意？
 (A)屬於未經許可偷渡入境者
 (B)有事實足認為其危害國家安全之虞者
 (C)其所涉犯罪案件已進入司法程序者
 (D)經許可入境，但逾期停留超過五年以上者

71. 大陸地區人民進入金門、馬祖或澎湖旅行，應整團入出。不足幾人之團體，主管機關得不予許可？
(A) 10 人 　　　　(B) 8 人 　　　　(C) 7 人 　　　　(D) 5 人

72. 大陸地區人民經許可來臺從事觀光活動之停留期間，因疾病住院、災變或其他特殊事故，未能依限出境者，應於停留期間屆滿前申請延期，每次不得逾幾日？
(A) 5 日 　　　　(B) 7 日 　　　　(C) 10 日 　　　　(D) 14 日

73. 下列何者不是所謂的「三資企業」？
(A)臺商獨資 　　　　　　　　(B)臺商與大陸企業合資
(C)臺商與大陸企業合作經營 　　(D)跨國企業在大陸投資

74. 臺灣原住民族中那一族具有飛魚祭及髮舞，並與南方菲律賓巴丹群島島民有血統、文化關連？
(A)阿美族 　　　(B)泰雅族 　　　(C)魯凱族 　　　(D)達悟族

75. 1924 年至 1984 年是中國近代史中政治、經濟、文化以及社會生活最全面、最深刻、最劇烈的轉型時期，請問那一部電視劇是描寫這個時代的？
(A)雍正王朝 　　(B)乾隆王朝 　　(C)還珠格格 　　(D)走向共和

76. 在大陸地區的臺商欲訂閱臺灣報紙須向當地那個單位提出申請許可，統一辦理訂閱、配發事宜？
(A)臺灣事務辦公室 　　　　　　(B)海峽兩岸關係協會
(C)財團法人海峽交流基金會 　　(D)行政院大陸委員會

77. 大陸地區專業人士經許可進入臺灣從事專業活動，下列何者不得發給一至三年逐次加簽入出境許可證？
(A)大陸地區學術科技人士經許可來臺從事學術科技研究
(B)大陸地區產業科技人士來臺從事產業科技活動
(C)大陸地區學者來臺講課者
(D)大陸地區體育人士來臺協助國家代表隊培訓

78.港澳居民來臺，依「香港澳門居民進入臺灣地區及居留定居許可辦法」規定，必要時得延長停留時間，最多可以延長多久？
(A)三個月　　　　　(B)六個月　　　　　(C)九個月　　　　　(D)十二個月

79.下列敘述何者是正確的？
(A)宣揚共產主義或從事統戰的大陸地區出版品可以進口
(B)臺灣雜誌事業不必經主管機關許可，可以逕行接受授權在臺灣發行大陸地區雜誌
(C)主管機關可以委託圖書出版公會或協會，辦理許可大陸地區大專專業學術簡體字版圖書進口銷售事宜
(D)大陸地區的電視節目可以直接在臺播送，不必改用正體字

80.下列那一個學校不屬政府輔導設立的三所臺商學校？
(A)東莞臺商子弟學校　　　　　(B)華東臺商子女學校
(C)上海臺商子女學校　　　　　(D)北京臺商子女學校

Note

100 年外語領隊人員 領隊實務㈡試題解答：

1. D	2. B	3. A	4. D	5. C
6. B	7. D	8. A	9. C	10. D
11. B	12. A	13. C	14. B	15. C
16. D	17. C	18. C	19. C	20. D
21.A 或 D 或 AD	22. A	23. A	24. C	25. B
26. D	27. A	28. C	29.A 或 D 或 AD	30. D
31. D	32. A	33. B	34. A	35. B
36. A	37. A	38. D	39. A	40. B
41. C	42. C	43. B	44. C	45. C
46. B	47. D	48. C	49. C	50. B
51. C	52. D	53. A	54. D	55. D
56. A	57. A	58. D	59. B	60. A
61. D	62. C	63. C	64. B	65. C
66. B	67. C	68. D	69. C	70. C
71. D	72. B	73. A	74. D	75. D
76. A	77. C	78. A	79. C	80. D

（本試題解答，以考選部最近公佈為準確。http://wwwc.moex.gov.tw）

【100 年華語、外語領隊人員 觀光資源概要試題】

■ **單一選擇題**（每題 1.25 分，共 80 題，考試時間為 1 小時）。

1. 19 世紀後半葉，在暹羅（今泰國）實施一系列的改革措施，使暹羅在 20 世紀初成為亞洲少數近代化國家的君主是：
 (A)朱拉隆功　　　(B)蒙固　　　　(C)普美蓬　　　(D)哇栖拉兀

2. 地理大發現時代，最早在東方從事海外探險和貿易的國家是：
 (A)英國　　　　　(B)法國　　　　(C)葡萄牙　　　(D)西班牙

3. 19 世紀末，英國與荷蘭在何處為了爭奪殖民地而爆發布耳戰爭？
 (A)埃及　　　　　(B)南非　　　　(C)剛果　　　　(D)衣索比亞

4. 文藝復興時代佛羅倫斯的大銀行家家族是：
 (A)米開朗基羅　　(B)馬基維利　　(C)達文西　　　(D)麥第奇

5. 「最後的晚餐」和「蒙娜麗莎」兩幅畫作是那一位文藝復興時期的人物所作？
 (A)達文西　　　　(B)米開朗基羅　(C)拉斐爾　　　(D)喬陶

6. 英國在西元那一年開鑿蘇伊士運河之後，印度與歐洲的交通運輸變得更為便捷？
 (A) 1869 年　　　(B) 1889 年　　(C) 1909 年　　(D) 1929 年

7. 自 12、13 世紀十字軍東征以來，那一個階級日益興盛？
 (A)貴族階級　　　(B)商業階級　　(C)工業階級　　(D)農業階級

8. 鐵達尼號遠洋巨輪撞到冰山的船難事件發生於那一年？
 (A) 1892 年　　　(B) 1902 年　　(C) 1912 年　　(D) 1922 年

9. 近代在雅典舉辦的奧林匹克運動會起源於：
 (A) 1896 年　　　　(B) 1900 年　　　　(C) 1912 年　　　　(D) 1944 年

10. 那一位宗教改革家在西元 1517 年對天主教會提出改革 95 條理論？
 (A)聖彼得　　　　　　　　　　　(B)馬丁‧路德
 (C)聖保羅　　　　　　　　　　　(D)約翰‧喀爾文

11. 那位美國總統於 19 世紀初創辦維吉尼亞大學（The University of Virginia），目前聯合國教科文組織將它列為世界遺址（UNESCO World Heritage Site）？
 (A)華盛頓（George Washington）
 (B)亞當斯（John Adams）
 (C)傑弗遜（Thomas Jefferson）
 (D)麥迪遜（James Madison）

12. 法國政府送給美國制憲 100 周年的自由女神像，矗立在那一個城市的港口？
 (A)波士頓　　　　(B)舊金山　　　　(C)大西洋城　　　　(D)紐約

13. 中南美洲的那一個古文明，採用結繩記事、出現巨型建築和神廟、已知使用冶金技術，地理上北起今哥倫比亞，南達今智利中部？
 (A)印加（Inka）文明　　　　　　(B)阿茲提克（Aztec）文明
 (C)馬雅（Maya）文明　　　　　　(D)南島（Austronesian）文明

14. 飛機的發明人是：
 (A)愛迪生　　　　(B)富蘭克林　　　　(C)萊特　　　　(D)波音

15. 美國總統羅斯福在「爐邊閒談」中，向國民訴說新政的理念，發揮極大的影響，是透過何種傳播媒體？
 (A)報紙　　　　　　　　　　　(B)無線電廣播
 (C)電視　　　　　　　　　　　(D)網際網路

16. 曾在林肯紀念堂前發表演說「我有一個夢想」，對 1960 年代美國黑人民權運動貢獻甚大的是：

(A)金恩（Martin Luther King, Jr.）牧師

(B)羅馬天主教宗保祿六世（Pope Paul VI）

(C)傑克遜（Jesse Jackson）牧師

(D)艾爾·夏普頓（Al Sharpton）牧師

17.英國在北美建立的 13 個殖民地當中，其中有幾個殖民地被稱為「新英格蘭」。下列那個地方屬於當時的新英格蘭？

(A)新罕布夏（New Hampshire）　　　(B)芝加哥（Chicago）

(C)佛羅里達（Florida）　　　　　　(D)威斯康辛（Wisconsin）

18.16、17 世紀歐洲人的海外探險活動，不僅使美洲與亞洲古文明受到極大的衝擊，同時也帶動全球物質和生活文化的巨大改變。下列敘述何者有誤？

(A)美洲人栽植的咖啡、可可等食物傳入歐洲

(B)亞洲人栽植的香料和絲綢，傳入歐洲

(C)亞洲人栽植的玉米和馬鈴薯傳入美洲

(D)歐洲人的傳染病傳入美洲

19.美國秘密研究發展第一顆原子彈的計畫為：

(A)曼哈頓　　　(B)新墨西哥　　　(C) X 檔案　　　(D)猶他

20.1980 年韓國政局情勢不安，政府宣布戒嚴，隨即發生大規模學生示威活動，其中以某個城市最為嚴重，導致軍隊武力鎮壓，造成嚴重死傷，這個事件被稱為：

(A)仁川事件　　　　　　　　　(B)光州事件

(C)漢城事件　　　　　　　　　(D)濟州島事件

21.1511 年率領傭兵攻陷麻六甲，建立葡萄牙人在東南亞殖民據點的是：

(A)赫曼·丹德爾　　　　　　　(B)湯瑪斯·萊佛士

(C)阿豐索·德·亞伯奎　　　　(D)安祖·克拉克

22.17 世紀初，在越南以越語傳播天主教，並創現今拉丁化拼音的越語文字，積極鼓吹法國應占領越南的傳教士是：

(A)亞歷山大・羅德（Alexander Rhodes）

(B)百多祿（Behaine）

(C)康士坦丁・范爾康（Konstantinos Phaulkon）

(D)皮耶・塔夏德（Pere Tachard）

23. 第二次大戰結束後，美軍統帥麥克阿瑟宣布，美俄以什麼為界分占南北韓？

(A)北緯 38 度　　　(B)柏林圍牆　　　(C)黑龍江　　　(D)長白山

24. 早期東南亞各國的歷史、宗教與文化，深受印度教的影響，下列那個國家例外？

(A)泰國　　　　　(B)柬埔寨　　　　(C)印尼　　　　(D)越南

25. 韓劇「明成皇后」描述的是韓國那一個王朝的歷史故事？

(A)高麗王朝　　　(B)新羅王朝　　　(C)朝鮮王朝　　　(D)百濟王朝

26. 1993 年，馬來西亞總理提出「亞洲價值」的口號，除宣示反西方的立場外，他主要在強化亞洲人對自我文化的認同，擺脫長久以來的「歐洲中心論」觀念，這位總理是：

(A)李光耀　　　　(B)東姑拉曼　　　(C)蘇哈托　　　(D)馬哈迪

27. 19 世紀歐美列強在東南亞各地競逐勢力範圍，其中今印尼最後成為那一個國家的殖民地？

(A)英國　　　　　(B)法國　　　　　(C)葡萄牙　　　(D)荷蘭

28. 山西渾源縣翠屏山絕壁上的「懸空寺」向以其鬼斧神工的建築技法馳譽世界，該寺的修建時代為：

(A)兩晉時期　　　(B)兩漢時期　　　(C)南北朝時期　　(D)明清時期

29. 史記「車轂擊、人肩摩、連衽成帷、舉袂成幕、揮汗如雨」是描寫古代齊國臨淄的繁華、熱鬧景象。臨淄位於現在的那一省？

(A)河北省　　　　(B)山東省　　　　(C)安徽省　　　(D)江蘇省

30. 1950 年代,考古學者在河南鄭州發現一座商城,面積 250 萬平方公尺,規模宏大,明顯要動用極多的人力方能構築,這樣的出土遺址可以說明什麼?
(A)商人工藝已達一定程度,足以建構此一巨城
(B)商王不恤民力,暴虐無方
(C)商王無道,好大喜功
(D)反映國家權力高漲,足以動員並控制大量人力

31. 16 世紀中葉,在中國江蘇一帶,開始流行一種唱腔細膩婉轉、文字優美的戲曲,它在士人階層中特別受到喜愛,而如「牡丹亭」、「桃花扇」之流的劇目,至今都還為人所傳唱。此種戲曲為何?
(A)京劇　　　　　(B)粵劇　　　　　(C)崑曲　　　　　(D)豫劇

32. 史載唐代居住在城市中的人,如果在夜鼓擊完後尚未回家,就必須找個隱蔽之處藏身躲避。導致這狀況的原因是什麼制度?
(A)戒嚴制　　　　(B)坊制　　　　　(C)徵兵制　　　　(D)義役制

33. 民國 18 年,考古學家在河北省房山縣周口店發現了:
(A)北京人　　　　(B)藍田人　　　　(C)房山人　　　　(D)山頂洞人

34. 春秋時代數以百計的小城邦,到了戰國時代只剩下那 7 個主要國家?
(A)韓、趙、魏、楚、燕、齊、秦
(B)宋、齊、梁、陳、魏、楚、吳
(C)吳、越、梁、陳、魏、楚、晉
(D)晉、周、梁、楚、魏、齊、秦

35. 下列有關臺灣原住民族的敘述,那一項正確?
(A)均屬於南島語系　　　　　　(B)皆為母系社會
(C)有共通的語言與文化　　　　(D)皆有紋面習俗

36. 原住民族少女莎勇在送別日本老師途中不幸落水身亡,這個故事後來被改編成電影「莎勇之鐘」,該故事發生的地點在那裡?
(A)尖石　　　　　(B)南澳　　　　　(C)水里　　　　　(D)阿里山

37.臺東縣有名的金針產地是：
　　(A)六十石山　　　　(B)赤柯山　　　　(C)都蘭灣　　　　(D)太麻里

38.在臺灣那一個地區可觀賞到石灰岩洞穴地形景觀？
　　(A)臺灣北部　　　　(B)臺灣中部　　　　(C)臺灣南部　　　　(D)臺灣東部

39.高雄港舊稱打狗港，為臺灣第一大商港，附近鋼鐵、石化、造船工業
　　聚集。此港口是利用下列何種海岸地形興建而成？
　　(A)谷灣　　　　　　(B)潟湖　　　　　　(C)牛軛湖　　　　(D)沙頸岬

40.小明暑假到英國去玩，在當地下午 4 點打電話給家人報平安，此時臺
　　灣應是幾點？
　　(A)下午 4 點　　　(B)中午 12 點　　　(C)半夜 12 點　　　(D)上午 4 點

41.中國東北每年以舉辦冰雕節聞名的城市為：
　　(A)瀋陽　　　　　　(B)大連　　　　　　(C)哈爾濱　　　　(D)吉林

42.中國名酒中，曾於 1915 年萬國博覽會中獲獎，而有國酒之稱者為：
　　(A)四川五糧液　　　　　　　　(B)貴州茅台酒
　　(C)安徽古井貢酒　　　　　　　(D)江蘇洋河大曲

43.中國大陸以石灰岩洞地形聞名的城市為何？
　　(A)昆明　　　　　　(B)桂林　　　　　　(C)貴陽　　　　　(D)成都

44.黃山是中國重要的「國家地質公園」，「奇松、怪石、雲海、溫泉」
　　被稱為「黃山四絕」，其中岩石是造成黃山絕景的要素，其主要的岩
　　石類型為：
　　(A)花崗岩　　　　　(B)大理岩　　　　　(C)安山岩　　　　(D)石灰岩

45.西藏地區因地勢高聳孤立，再加上風向及緯度的影響，形成特有高地
　　氣候，其氣候特徵，何者為非？
　　(A)空氣稀薄、日照強烈　　　　(B)年溫差小、日溫差大
　　(C)雷雨、冰雹、夜雨多　　　　(D)長期陰雨天、日照少

46.中國華南地區的貴州高原，雨日長達八、九個月，有「天無三日晴」之稱謂，其原因主要是：
(A)河湖眾多，水氣蒸發盛
(B)位於海陸交接處，颱風侵襲機會大
(C)印度洋盛行西風，可終年吹拂
(D)地形崎嶇，造成鋒面滯留

47.比薩斜塔因為塔身傾斜，而成為著名的觀光據點，而此座塔位於那一個國家？
(A)西班牙　　　　(B)匈牙利　　　　(C)荷蘭　　　　(D)義大利

48.加拿大農業機械化程度相當高，應與下列那一項地理特徵關係最密切？
(A)氣候相當冷溼　　　　　　(B)人口密度全美洲最低
(C)鐵公路交通發達　　　　　(D)極地大陸氣團發源地

49.在瑞士著名的冰河地景中，下列那條是瑞士長度最長的冰河？
(A)阿萊奇冰河　　(B)戈爾內冰河　　(C)莫爾特拉冰河　　(D)羅納冰河

50.布達佩斯是歐洲著名的古老雙子城，河流將城市分為兩部分，河右岸多山，稱為布達，是昔日的皇朝首都；左岸是平原，稱為佩斯，是現代商業和政治活動的中心。請問在布達和佩斯之間的河流為：
(A)萊因河　　　　(B)多瑙河　　　　(C)奧得河　　　　(D)易北河

51.由於受到北大西洋暖流、盛行西風和溫帶氣旋的影響，冬季溫和，但是卻常出現大霧，因而有「霧都」之稱的城市是：
(A)巴黎　　　　　　　　(B)倫敦
(C)日內瓦　　　　　　　(D)阿姆斯特丹

52.莫斯科具有許多造型獨特的教堂（例如：克里姆林教堂），這也是莫斯科具代表性的都市景觀。下列那一項是這些教堂的主要建築特色？
(A)高聳的尖塔　　　　　　(B)洋蔥型金色圓頂
(C)列柱廊　　　　　　　　(D)拱門

53. 歐洲各種藝術薈萃，成為世界的重要觀光地區。其中有「音樂之都」美譽的是那一個城市？
 (A)維也納　　　　　(B)布達佩斯　　　　(C)蘇黎世　　　　(D)巴黎

54. 下列那一部文學作品是以巴黎聖母院為背景？
 (A)鐘樓怪人　　　　　　　　　　(B)茶花女
 (C)羅密歐與茱麗葉　　　　　　　(D)唐吉柯德傳

55. 一般而言，西南歐國家的居民主要信奉何種宗教？
 (A)新教　　　　　(B)東方正教　　　　(C)羅馬公教　　　　(D)伊斯蘭教

56. 所謂「拉丁文化」的起源地是下列那一個國家？
 (A)義大利　　　　　(B)希臘　　　　(C)法國　　　　(D)西班牙

57. 歐洲各國中，同時擁有火山與冰河地形，而使該國有「冰火王國」之稱的國家是：
 (A)芬蘭　　　　　(B)俄羅斯　　　　(C)挪威　　　　(D)冰島

58. 下列那一個歐洲國家不是內陸國？
 (A)奧地利　　　　　(B)瑞士　　　　(C)比利時　　　　(D)匈牙利

59. 下列德國的工業城市中，位於萊因河流域的是：
 (A)漢堡　　　　　(B)柏林　　　　(C)慕尼黑　　　　(D)法蘭克福

60. 英國聯合王國的領土不包含下列那一個地區？
 (A)蘇格蘭　　　　　(B)北愛爾蘭　　　　(C)英格蘭　　　　(D)格陵蘭

61. 義大利的礦產以何種最為豐富，產量為世界第一？
 (A)煤礦　　　　　(B)大理石　　　　(C)石油　　　　(D)銅礦

62. 工業發展需要有良好的區位條件，北韓優於南韓的工業區位條件是：
 (A)原料與勞工　　　　　　　　　(B)原料與動力
 (C)勞工與市場　　　　　　　　　(D)市場與交通

63. 馬來西亞最重要的金屬礦產為：
(A)鐵礦　　　　　　(B)錫礦　　　　　　(C)鉛礦　　　　　　(D)鋅礦

64. 菲律賓天然災害眾多，其中災害最嚴重且頻繁的是：
(A)地震　　　　　　(B)火山　　　　　　(C)風災　　　　　　(D)旱災

65. 中南半島面積最大者是那一國？
(A)越南　　　　　　(B)寮國　　　　　　(C)泰國　　　　　　(D)緬甸

66. 南亞宗教眾多，但信仰人數最多，分布最廣的宗教是那一個？
(A)佛教　　　　　　(B)印度教　　　　　(C)伊斯蘭教　　　　(D)基督教

67. 下列那個西亞都市其原文意為「和平之城」？
(A)耶路撒冷　　　　(B)貝魯特　　　　　(C)巴格達　　　　　(D)利雅德

68. 澳洲昆士蘭灌溉用水的水源，是來自何種降雨類型？
(A)東北信風之地形雨　　　　　　(B)東南信風之地形雨
(C)氣旋雨　　　　　　　　　　　(D)盛行西風之地形雨

69. 紐西蘭為何牧羊業重於農業？
(A)雨量不足　　　　(B)資金不足　　　　(C)勞力不足　　　　(D)交通不便

70. 東南亞在種族和文化方面深具過渡性色彩，形成此一現象的主要影響
因素是：
(A)地理位置　　　　(B)地形變化　　　　(C)氣候變化　　　　(D)國家政策

71. 亞洲人口分布很不均勻，最主要的影響因素為：
(A)風俗與宗教　　　　　　　　　(B)氣候與地形
(C)水文與交通　　　　　　　　　(D)政策與社會

72. 非洲境內平均高度最高的國家是：
(A)索馬利亞　　　　(B)肯亞　　　　　　(C)衣索比亞　　　　(D)吉布地

73. 三千年來三教共尊的聖城－耶路撒冷，同時存在著三個宗教，下列何者不包括在內？
(A)猶太教　　　　(B)天主教　　　　(C)伊斯蘭教　　　　(D)基督教

74. 西班牙巴塞隆納的高第建築，因其具有奇特、立體及高度想像力的特色而聞名，下列那一項非高第所設計？
(A)布勾斯大教堂　(B)聖家堂　　　　(C)奎爾公園　　　　(D)米拉之家

75. 達文西的著名畫作「最後的晚餐」存放於那間教堂？
(A)義大利聖母感恩教堂　　　　　(B)德國科隆大教堂
(C)法國漢斯聖母大教堂　　　　　(D)英國聖馬丁教堂

76. 韓國唯一被聯合國國際教科文組織（UNESCO）選為生物圈保護區的地方是那一個？
(A)雞龍山國家公園　　　　　　　(B)慶州
(C)智異山國家公園　　　　　　　(D)雪嶽山國家公園

77. 臺灣面積最大，最完整的潟湖在那裡？
(A)竹圍溼地　　　　　　　　　　(B)高美溼地
(C)七股溼地　　　　　　　　　　(D)大鵬灣溼地

78. 臺灣第一條利用環保經費興建的「環鎮自行車道」在那一個行政區？
(A)旗山區　　　　(B)關山鎮　　　　(C)水里鎮　　　　(D)玉里鎮

79. 下列那一個國家風景區受八八水災破壞最嚴重？
(A)茂林　　　　　(B)日月潭　　　　(C)參山　　　　　(D)東部海岸

80. 臺灣地區下列國家風景區中，面積最大的是那一個？
(A)西拉雅　　　　　　　　　　　(B)玉山
(C)花東縱谷　　　　　　　　　　(D)雲嘉南濱海

Note

100年華語、外語領隊人員 觀光資源概要試題解答：

1. A	2. C	3. B	4. D	5. A
6. A	7. B	8. C	9. A	10. B
11. C	12. D	13. A	14. C	15. B
16. A	17. A	18. C	19. A	20. B
21. C	22. A	23. A	24. D	25. C
26. D	27. D	28. C	29. B	30. A 或 D 或 AD
31. C	32. B	33. A	34. A	35. A
36. B	37. D	38. 除未作答者不給分外，其餘均給分		
39. B	40. C	41. C	42. B	43. A或B或C或AB或AC或BC或ABC
44. A	45. D	46. D	47. D	48. B
49. A	50. B	51. B	52. B	53. A
54. A	55. C	56. A	57. D	58. C
59. D	60. D	61. B	62. A或B或AB	63. B
64.除未作答者不給分外，其餘均給分			65. D	66. B
67. A	68. B	69. C	70. A	71. B
72. C	73.一律給分	74. A	75. A	76. D
77. C	78. B	79. A	80. C	

（本試題解答，以考選部最近公佈為準確。http://wwwc.moex.gov.tw）

金榜叢書

華語領隊、外語領隊考試
—— 歷屆試題題例

編者◆本館編輯部整編

發行人◆王春申

編輯顧問◆林明昌

營業部兼任
編輯部經理◆高珊

責任編輯◆莊凱婷

校對◆徐孟如

美術設計◆吳郁婷

出版發行：臺灣商務印書館股份有限公司
23150 新北市新店區復興路 43 號 8 樓
電話：(02)8667-3712　傳真：(02)8667-3709
讀者服務專線：0800056196
郵撥：0000165-1
網路書店：www.cptw.com.tw
E-mail：ecptw@cptw.com.tw

局版北市業字第 993 號
初版一刷：2009 年 11 月
二版一刷：2011 年 6 月
三版一刷：2013 年 1 月
四版一刷：2015 年 10 月
定價：新台幣 350 元

23150

新北市新店區復興路43號8樓

臺灣商務印書館股份有限公司　收

請對摺寄回，謝謝！

傳統現代　並翼而翔

Flying with the wings of tradtion and modernity.

讀者回函卡

感謝您對本館的支持，為加強對您的服務，請填妥此卡，免付郵資寄回，可隨時收到本館最新出版訊息，及享受各種優惠。

姓名：＿＿＿＿＿＿＿＿＿＿＿＿＿＿　　性別：□ 男　□ 女

出生日期：＿＿＿＿＿年＿＿＿＿＿月＿＿＿＿＿日

職業：□學生　□公務(含軍警)　□家管　□服務　□金融　□製造
　　　□資訊　□大眾傳播　□自由業　□農漁牧　□退休　□其他

學歷：□高中以下（含高中）□大專　□研究所（含以上）

地址：＿＿＿＿＿＿＿＿＿＿＿＿＿＿＿＿＿＿＿＿＿＿＿＿＿
　　　＿＿＿＿＿＿＿＿＿＿＿＿＿＿＿＿＿＿＿＿＿＿＿＿＿

電話：(H) ＿＿＿＿＿＿＿＿＿＿＿　(O) ＿＿＿＿＿＿＿＿＿

E-mail：＿＿＿＿＿＿＿＿＿＿＿＿＿＿＿＿＿＿＿＿＿＿＿

購買書名：＿＿＿＿＿＿＿＿＿＿＿＿＿＿＿＿＿＿＿＿＿＿＿

您從何處得知本書？

　□網路　□DM廣告　□報紙廣告　□報紙專欄　□傳單
　□書店　□親友介紹　□電視廣播　□雜誌廣告　□其他

您喜歡閱讀哪一類別的書籍？

　□哲學・宗教　□藝術・心靈　□人文・科普　□商業・投資
　□社會・文化　□親子・學習　□生活・休閒　□醫學・養生
　□文學・小說　□歷史・傳記

您對本書的意見？（A/滿意　B/尚可　C/須改進）

　內容＿＿＿＿＿＿編輯＿＿＿＿＿校對＿＿＿＿＿翻譯＿＿＿＿＿
　封面設計＿＿＿＿＿價格＿＿＿＿＿其他＿＿＿＿＿＿＿＿＿＿＿

您的建議：＿＿＿＿＿＿＿＿＿＿＿＿＿＿＿＿＿＿＿＿＿＿＿

※ 歡迎您隨時至本館網路書店發表書評及留下任何意見

臺灣商務印書館　The Commercial Press, Ltd.

23150新北市新店區復興路43號8樓　電話：(02)8667-3712
讀者服務專線：0800-056196　傳真：(02)8667-3709
郵撥：0000165-1號　E-mail：ecptw@cptw.com.tw
網路書店網址：www.cptw.com.tw　網路書店臉書：facebook.com.tw/ecptwdoing
臉書：facebook.com.tw/ecptw　部落格：blog.yam.com/ecptw